일본의
제품 디자인

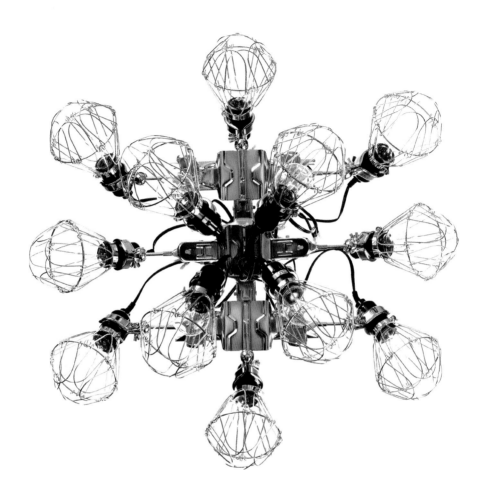

Made in Japan by Naomi Pollock

Original edition:
Text copyright ⓒ 2012 Naomi Pollock
Illustrations copyright ⓒ 2012 the copyright holders: see picture credits and acknowledgements
Design and layout copyright ⓒ 2012 Merrell Publishers Limited

First published 2012 by Merrell Publishers Limited, London and New York.

일러두기
이 책에 소개되는 제품들의 순서는 알파벳 머리글자를 기준으로 배열하였다. 각 항목을 소개하는 페이지 상단의 첫째 줄은 제품명이고,
둘째 줄은 디자이너의 이름과 디자이너가 소속된 업체명이다. 셋째 줄은 제품 생산 연도(제품이 생산되지 않았다면, 시제품이 만들어진 연도)와
마케팅 업체이다. 따로 표시하지 않은 한 모든 인용은 디자이너의 인터뷰에서 따온 것이다.

일본의
제품 디자인

100

나오미 폴록 지음
곽재은 옮김

미메시스

foreword

기억에 의하면 내가 나오미 폴록Naomi Pollock을 처음 만났던 것은 1990년대 초반이었다. 당시 그녀는 도쿄 중심부 롯본기의 액시스Axis Design Center에 입점한 우리 매장 누노Nuno에 와서 흑백의 이중직 원단을 사갔다. 서로 몇 마디 주고받은 것이 다였지만, 무언가를 꿰뚫어 보는 듯한 그녀의 눈빛과 깊은 통찰력이 내겐 무척이나 깊은 인상을 남겼다. 나오미가 사실은 하라 히로시(原廣司) 밑에서 현대 일본 건축을 공부했으며, 시카고 미술관에서 열린 〈일본 2000Japan 2000〉 전시를 위해 일본의 공공건물들을 둘러보고 일본 건축가 스물다섯을 선별하여 1998년에 그들의 작품집을 출판했다는 사실은 한참 뒤에야 알았다. 시간이 흐르면서 나오미는 차츰 누노의 단골 고객이 되었다. 어느덧 우리는 나오미의 텍스타일 취향을 알게 되었고, 그녀에게 맞을 만한 원단을 특별히 제작하기도 했다. 그때마다 그녀는 마음에 들어했다. 그렇게 우리는 일본의 음식과 취미, 육아, 종교, 디자인, 건축 등에 대한 생각을 종종 나누었고, 그 모든 대화는 무척이나 흥미진진했다. 나오미는 아마도 자신의 날카로운 관찰력, 경이감, 깊은 분석력을 바탕으로 자연스레 일본에 대해 연구를 하게 되었던 듯싶다. 마치 그녀 안에 일본의 모든 것을 느끼는 독특한 감지 장치가 내장되어 있기라도 한 양 말이다.

하루는 나오미가 따뜻하면서도 놀라운 식견을 담아 일본의 전통예술과 공예, 민속 공예, 공산품들에 대해 이야기를 하기 시작했다. 이것들은 모두가 일본인들이 모노즈쿠리(물건 만들기)라 부르는 독립된 하나의 분야를 구성하는 것들이다. 원래는 일상적인 노동의 도구로 쓰이던 물건이지만 그 가운데서도 특별하게 발전하고 개량되어 처음에는 상상조차 할 수 없었던 새로운 맥락에서 쓰이는 물건들이 꽤 많다. 나오미는 재빨리 이 광대한 영토를 탐사하기 시작했으며, 압정과 짚신에서 핸드폰과 자판기에 이르는 일본 〈제품〉의 전 영역을 샅샅이 뒤졌다. 그리고 그 결과가 이 방대한 한 권의 책에 담기게 되었다. 게다가 나오미는 기회가 닿을 때마다 디자이너들과 실무 제작자들을 만나러 뛰어다니며 충실히 인터뷰를 했다.

당연한 이야기일지 모르지만, 가장 첨단을 달리는 현대 일본 제품이라 할지라도 그 안에는 범주나 장르를 초월하여 무어라 꼬집어 표현할 수 없는 일본적인 어떤 것이 들어 있다. 일본인의 손과 감수성으로 만들어진 물건인 한 그것은 일본의 역사와 환경, 문화를 반영한다. 정작 우리 일본인 자신은 그런 공동의 끈을 자주 시야에서 놓치곤 하지만, 오히려 이런 끈은 외부인의 눈에 더 잘 식별되는 법이다. 나오미가 빛나는 통찰력으로 모아 놓은 이 책으로 인해 우리는 이제 〈일본적인 형태〉, 곧 일본인의 삶과 일, 놀이를 진정으로 일본답게 만들어 주는 그 외적 형식에 대해 이야기를 시작할 수 있게 되었다.

스도 레이코須藤玲子

introduction

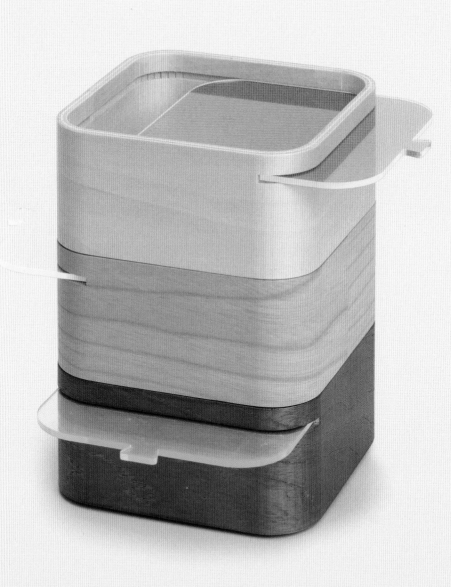

일본제Made in Japan, 이 간단한 표현은 오늘날 비범한 디자인과 뛰어난 품질을 가진 제품을 가리키는 상징어가 되었다. 가정에서 쓰이는 각종 용품들과 가구, 전자 제품, 개인용 액세서리, 사무용 장비에 이르기까지 일본은 전 세계에서 가장 혁신적이고 우아하며 파격적이고 잘 만든 제품을 생산한다. 일차적으로는 일본인 소비자를 겨냥하며 만든 이 제품들은 일본인들의 환경, 곧 살고 일하고 노는 방식을 반영한다. 또한 바이어들의 끈질긴 요구 사항이자 일본 디자이너들도 끊임없이 도달하고자 노력하는 목표인 정교한 솜씨와 기능적 완벽함의 구현이기도 하다. 현대 일본의 제품 디자인은 높은 미적 수준과 첨단 기술을 결합시킴으로써 일상용품(예를 들어 10면에 보이는 간단한 아이스크림 스푼 같은)을 부엌 조리대뿐 아니라 미술관에 가져다 놓아도 근사하게 보일, 기능성 있는 예술 작품으로 탈바꿈시킨다.

이 책에서 다룬 제품들은 창의성과 아름다운 형태, 놀라운 제작 능력 등을 이유로 선별된 것이기는 하지만 다른 한편으로는 일본의 디자인 유산 그리고 넓은 의미의 일본 문화 전반에 대해 이야기하기도 한다. 제품의 플라스틱 외피, 나무 프레임, 금속 부속물은 역사적 정보는 물론 수백 년 전에 그것이 처음 등장했을 때와 같이 여전히 의미 있는 미적, 철학적인 가치들을 풍성하게 담고 있다. 이런 맥락들을 꼼꼼히 들여다본다면 오늘날의 일본 제품 디자인을 제대로 이해하고 감상하는 데 도움이 될 것이다.

일반적인 관점으로 말할 때, 제품 디자인이란 제작 이전의 창작 단계를 가리킨다. 아이디어를 명확하게 표현하고 다듬기 위해 스케치를 하고 모형 만들기를 거듭하는 제품 디자인 과정은 (10면 상단에 보이는 15.0% 아이스크림 스푼의 드로잉에서처럼) 디자이너나 고객 또는 양쪽 모두가 주어진 기능에 최적화된 물리적 형식이라고 정의한 바를 찾으려는 일련의 시도이다. 디자인 결정들에 영향을 미칠 수 있는 요인과 우선순위들의 숫자는 거의 무한대이므로 이 과정이 일사천리로 진행되는 경우는 거의 없다. 디자이너들은 예컨대 제작 방법, 재료 조달 가능성, 비용 등과 같이 충분히 서로 충돌을 빚을 수 있는 외적 요소들 사이에서 끊임없이 균형을 맞춰야 할 필요가 있다. 이런 것들 중 어떤 것이라도 디자이너가 대외적으로 표방한 지침들이나 디자인 가치와 부딪힐 수 있다. 비록 제품 디자이너의 목표가 일상생활을 개선시키는 제품을 만들어 내는 데 있는 것임은 전 세계 어디에서나 동일하겠지만 일본의 문화적, 사회적, 역사적, 물리적 배경은 이 나라의 디자인 제품에 유별난 독특함을 부여했다.

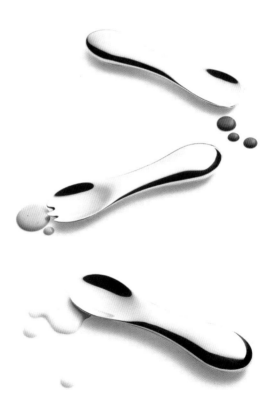

8면
반투명 형광색의 뚜껑을 밀어서 닫는 나무
도시락 세트 〈찬토Chanto〉는 일본의 전통
찬합을 새롭게 해석한다. 도쿄의 디자이너
시마무라 다쿠미(島村卓美)(154면의
〈미즈사시〉와 158면의 〈모나카〉 참조)의
디자인 작품으로 2011년에 출시되었다.

→
데라다 나오키(寺田尚樹)의 작품. 아이스크림
스푼 〈15%〉을 위한 최초 드로잉(위)과 모형들.
여기서 〈초콜릿〉, 〈딸기〉, 〈바닐라〉라고 이름
붙인 스푼 트리오(옆)가 탄생했다(30면 참조).

맥락

이웃 나라와 국경을 접하고 있는 여느 국가들과는 달리 일본은 북으로는 홋카이도, 남으로는 열대의 오키나와로 이어진 열도로 구성된 고립된 섬나라이다. 인구의 대부분은 다섯 개의 주요 섬 가운데 가장 큰 섬인 혼슈에 거주한다. 혼슈에서 인구 밀도가 가장 높은 곳은 산과 바다로 둘러싸인 비교적 평평한 지대에 입지한 도쿄 권역이다.

왕궁이 위치한 곳이 대략 도쿄의 지리적 중심에 해당하며(12면 상단), 이것을 중심으로 동심원상으로 배열된 도로들이 도시 안팎의 교통 흐름을 유도한다. 그러나 격자 도로망이나 강변 지구, 녹지대 그리고 그 외에 서구가 애용하는 도시적인 장치들은 일절 보이지 않는다. 대신 이 도시는 운송의 중심지를 중심으로 형성된 작은 지역들의 유기적 집적으로 형성되었다.

주거와 상업적 특성이 혼재하는 경향이 있는 도쿄의 지역들은 좁은 길과 촘촘한 골목(12면 가운데)의 그물망으로 연결된다. 짝이 안 맞는 현대적인 병치, 화려한 간판, 번쩍거리는 네온사인은 가뜩이나 일본 거리의 특징이 되어 버린 시각적 혼돈을 한층 가중시킨다(12면 아래). 높은 인구 밀도와 땅값으로 인해 개개인의 주거 면적은 아주 협소한 편 ― 대부분의 가옥이 1백 제곱미터 전후다 ― 이다. 일본에서는 공간의 질을 규모와 연결 짓지 않는다. 실제로 많은 사람들이 상대적으로 작은 집을 선호한다. 하지만 대개의 일본인들은 너무 많은 〈물건〉과 함께 살기 때문에 집 안 풍경은 인테리어 잡지에 으레 등장하는 아름다운 이미지와는 정반대로 몹시 뒤죽박죽이다.

그 결과, 비좁고 답답한 주거 공간은 일본인의 가정에 들어갈 제품을 디자인하는 디자이너들에게 최우선의 고려 사항이 되었다. 만성적인 공간 부족은 자동차에서 주전자에 이르는 그야말로 모든 것을 소형화시키는 끊임없는 흐름을 낳은 영감의 원천이다. 수납력이 제품 디자인의 향방을 좌우하는 경우도 허다하다. 서랍이나 선반에 딱 맞게 들어갈 깜찍한 사각 형태는 일단 가산점을 얻는다. 어수선한 집 안을 정리하기 위해 차곡차곡 쌓아 올린 플라스틱 바구니들과 선반 아래에는 대단히 효율적인 바닥 설계나 전통 건축에서 비롯된 다양한 공간 조직 전략들이 존재한다.

다다미 짚 바닥재로 특징 지을 수 있는 전통적인 실내 풍경은 이제 현대식 일본 주거 환경에서 다소 보기 힘들어졌지만, 서양에서처럼 바닥이 단순히 그 위를 걸어 다니는 평면 이상의 역할을 하는 것은 여전하다. 일본에서 바닥은 일상적인 활동이 벌어지는 터전으로 간주된다. 거의 모든 사람들이 집 안으로 들어갈 때 신발을 벗는다. 이것은 수백 년 전에 흙바닥이 깔린 현관과 생활 공간을 분리시키고자 바닥을 위로 들어 올렸을 때부터 시작된 관습이다. 야트막한 탁자나 의자, 방석은 가족들이 쉽게 모이거나 또는 흩어져서 각자 자기 일을 할 수 있는 등 공간을 효율적으로 사용하는 생활 양식과 그 위치를 바꾸는 것만으로도 공간의 쓰임새를 바꿀 수 있는 생활 양식을 낳았다.

개념상 벽보다는 바닥이 지붕, 기둥과 함께 고전적인 일본 가옥을 결정 짓는 요소들 가운데 하나였다.

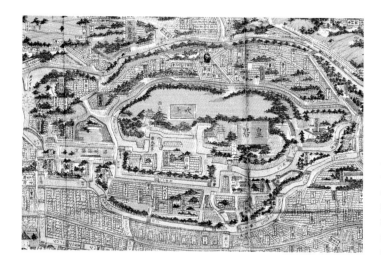

←
1882년에 제작된 이 도쿄 지도에는
에도 시대의 옛 성과 그 주변을
둘러 파낸 해자(垓子)가 보인다.
옛 왕궁 터(1888)였던 이곳은 현재
이 도시의 중심이 어디였던가를
대략이나마 알려 준다.

↓
양 극단의 도시 도쿄는 신주쿠
지구처럼(아래) 만성 교통 체증에
시달리는 무질서한 상업 도로망과
반대로 미나미아자부 지역의
고즈넉한 좁은 골목길(왼쪽)이
공존한다.

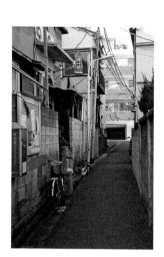

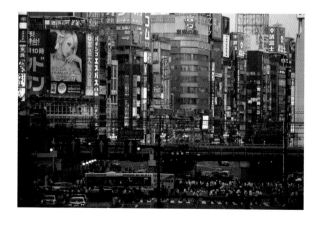

에도 시대(1603~1867) 무렵에는 창호지 쇼지(障紙)와 나무 문처럼 개폐가 가능한 칸막이 장치들이 흔하게 쓰이면서 비바람은 막되 신선한 공기와 풍경은 즐길 수 있었다. 그럼에도 실내는 물건을 놓는 최소한의 닫힌 공간이라는 기본적인 관념은 변하지 않았다.

실내 공간은 구조적인 설비와 가구, 일상용품에 이르는 가볍고 옮기기 편한 요소들의 연속체를 통해 바뀌고 조정되었다. 평론가이자 그래픽 디자이너인 하라 켄야(原研哉)(192면 〈다타미자〉 참조)는 『무지Muji』에서 이렇게 말하고 있다. 〈극단적으로 단순한 것 안에서 극도의 풍성함을 보는 전통적인 일본 미학이 있다. 이 단순함은 …… 개념이란 개념은 모두 수용하고, 그 어떤 목적에도 부합되는 무한한 유연성이다.〉 나무틀에 창호지를 붙인 미닫이 후스마(襖)와 일본 병풍 보부(屛風)로는 공간을 분할하며, 밤낮 또는 계절의 변화에 따라 교체하며 사용하는 일본 방석 자부통(座布団)과 일본 요 후통(布団) 그리고 그 밖의 좀 더 작은 소품들로는 공간의 기능에 변화를 준다. 이런 요소들은 가볍고 옮겨 놓기도 용이할 뿐 아니라, 공간의 특징은 물론 공간 안에서의 동선까지도 바꿔 주는 위력이 있다. 그리고 재빨리 접어 안 보이는 곳에 치워 둘 수도 있다.

공간 안의 물건들

실내에 두는 물건들의 이같이 유동적이고 일시적인 성격은 물건과 공간 사이의 근본적인 관계를 규정하면서 지금까지도 일본에 남아 있다. 대개의 경우 방 안으로 가지고 들어갈 수 있는 물건은 또 그만큼 들고 다니기도 쉽다. 짧게 쓰고 말 물건들은 특히 그렇다. 사람들은 겨울에는 난방 기구나 가습기, 여름에는 선풍기 또는 바람이 부는지 감지하기 위해 달아 놓는 일본식 풍경인 후린(風鈴) 등을 이용해서, 그리고 날마다 직접 여러 가지 물건들을 실내에 갖다 놓음으로써 일상적으로 생활 공간을 조절한다. 그리고 일본 소비자들의 안목 있는 취향 덕택에 이 물건들은 하나하나가 모두 디자인의 기회였음을 보여 준다.

재료 면에서 집과 집 내부의 물건들을 구분하는 차이가 지금처럼 선명했던 시절은 역사적으로 없었다. 옛 사람들은 일상용품들뿐 아니라 집 자체도 지역 장인의 손으로, 그리고 지역에서 쉽게 구할 수 있는 종이, 나무, 대나무, 진흙 등으로 만들었다. 일본인들은 생계의 대부분을 농사와 어로에 의존했기 때문에 멀리 여행을 갈 만한 수단도 변변하지 않았고, 또 그러고픈 마음도 들지 않았다. 다만 필요에 의해서 그리고 지리적인 격리 때문에 각 지역마다 독특한 건축 양식을 발달시켰으며, 마찬가지로 바구니를 짜고, 도기를 굽고, 나무 연장을 다듬는 방식도 독특하게 개발했다.

시간이 흐르면서 이처럼 실제적인 일상생활의 도구를 제작하는 기술은 세대에서 세대로 전수되었으며 그 과정에서 물건 자체도 진화했다. 그중 일부는 마침내 대단히 세련된 수준까지 도달했다. 가령,

물고기나 열매를 옮기기 위한 수단으로 출발했을 바구니는 15면의 사진에서 보이는 두 가지 색의 우아한 보관 용기처럼 예술 작품이 되었다. 일본은 지리적으로 고립된 위치에 있으므로 다른 나라와의 접촉이 제한되었다. 에도 시대에는 특히 외부인에게 철저히 문을 닫았으므로 사정이 더했다. 바깥세상에서 받는 영향이 극소화되었다는 사실은 일종의 내향적인 유산을 탄생시켰지만, 한편으로는 생각과 기술의 순수성을 유지시켜 지금까지도 생생히 그것들을 볼 수 있는 토대가 되기도 한다.

솜씨를 발휘하여 물건을 만드는 과정은 단순히 도구를 사용해 본 경험보다 훨씬 많은 것을 요구한다. 여기에는 재료에 대한 타고난 감각이 필요하다. 장인이 재료를 존중하는 마음과 그것의 물리적인 속성에 대한 경험적인 이해를 바탕으로 이 과정에 임할 때에만 대나무를 설득시켜 그것을 구부릴 수도 있고 가장 아름다운 결을 밖으로 끌어낼 수도 있다. 이런 유의 앎은 오로지 〈해봄〉으로써, 그리고 손을 통해서만 얻을 수 있다. 디자이너이자 건축가인 구로카와 마사유키(黑川雅之)는 〈재료에 대한 느낌은 DNA처럼 인류의 깊숙한 기억과 연결되어 있다〉고 말한다. 〈동물들과 마찬가지로 아이도 촉각을 통해 배운다. 시각적 기능은 그다지 크게 중요하지 않다.〉

제아무리 그렇다 해도 가장 실용주의적인 괭이나 철 냄비도 눈에 만족을 줄 수 있다. 전 세계 어느 곳에서든 이런 일상용품의 형태는 그것에 부여된 기능에 부합하고 손에 잘 쥐이도록 발전해 왔지 미적 추구를 목적으로 진화해 오지는 않았다. 하지만 물건의 효율성 속에 시각적 매력은 숨어 있다. 시간 속에서 꾸준히 사용하는 동안 어느덧 물건은 모서리가 닳고 고색이 창연해지기 마련이다. 일본에서 이런 유의 자연스러운 낡음은 〈와비사비 侘寂〉, 곧 초월과 덧없음이라는 불교적 관념이 녹아든 미적 개념을 보여 주는 아름다운 사례가 된다.

세련됨과 디테일은 장식을 덧붙이는 것이 아니다. 대나무의 튀어나온 옹이, 일본 전통 종이 와시(和紙)의 거친 질감, 정교한 나무 이음새 등을 부각시킴으로써 얻어진다. 이런 특징들은 그 자체로 장식에 근접하고 있지만, 그것은 물건 안에 내재해 있는, 많은 경우 본질적인 측면이기도 하다. 또한 물건의

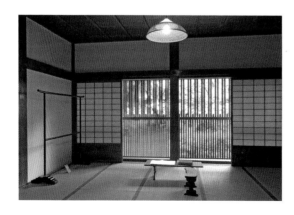

유명한 요코하마 산케이엔 정원의 유서 깊은 건물 가운데 하나인 〈정원 방Garden Room〉은 전통 일본 건축의 요소를 많이 가지고 있다. 일본의 미닫이문 쇼지(障子, 사진에서 나무 창살 오른쪽과 왼쪽에 있는 벽으로, 빛을 차단하는 기능을 한다)를 열면 시각적으로 외부와 내부가 연결된다. 또한 사진 속 공부용 탁자처럼 쉽게 옮겨 놓을 수 있는 다양한 종류의 가구를 활용하면 방의 기능이 바뀌기도 한다.

전반적인 형태와 더불어 전체적으로 인지된다. 재료의 이러한 정직한 표현은 어떤 면에서는 단순해 보이지만 실은 그렇지 않다. 이런 접근은 재료를 있는 그대로 보존해 주지만, 이와 같은 장식이 없는 형태란 장인에게 도전거리이다. 주의를 분산시킬 나머지 요소들이 없으므로 오직 장인의 솜씨만 주목을 받기 때문이다. 덜어 내는 접근은 추가하는 접근을 취할 때보다 확실히 높은 수준의 기술과 인내심을 요구한다. 그럼에도 이런 접근을 일종의 신조로까지 끌어올리는 데는 공예 세계 외부에 있었던 한 인물의 존재가 필요했다.

솜씨라는 신조

훌륭한 솜씨 속에 담긴 단순성과 함축적 가치들을 칭송하기 시작한 것은 일본 다도의 창시자 센노 리큐(千利休, 1522~1591)로까지 거슬러 올라간다. 그를 통해 다도는 예의를 다해 차를 준비하고, 내오고, 마시는 일련의 과정을 중심으로 하는 명상의 경험이 되었다. 이때 해야 할 행동 가운데는 다기 – 손으로 빚어 만든 라쿠야키(樂燒) 도자기에서 대나무로 만든 섬세한 도구들 그리고 잠깐 쓰고 말 평범한 그릇들까지도 – 를 꼼꼼히 관찰하고 그것의 예술성을 감상하는 일이 포함됨다. 센노 리큐는 단순한 것과 장식 없는 것 속에 내재된 아름다움에 최초로 이목을 집중시켰던 이였다. 리큐로부터 시작된 이런 개념적 전환은 이후 수 세기에 걸쳐 일본이 지키게 될 미적 가치가 태어나는 토대가 되었다. 20세기 초에 이르러 무명의 일본 장인들이 만든 물건들이 다시 한번 재발견되는 계기가 마련된다. 이번에는 1920년대의 일본 민예 운동을 주도했던 학자 야나기 무네요시(柳宗悅) 때문이었다. 센노 리큐처럼 야나기 역시 숙련된 장인들이 각 지역의 재료로 만든 일본 전통 공예품의 아름다움에 매료되었다. 영국의 예술가이자 이론가 윌리엄 모리스William Morris가 그랬듯 야나기 역시 그가 살고

5대째 내려오는 장인 하야카와 쇼코사이(早川尚古斎)가 짠 이런 대나무 바구니 같은 수공예품은 세련된 미감과 정교한 솜씨 때문에 오늘날 일본에서 매우 높은 가치를 지닌다.

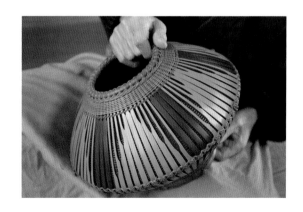

있는 시대를 휩쓰는 만연된 산업화 앞에서 그러한 유산이 살아남지 못할까 매우 우려했다.

일단 무엇이든 할 수 있을 일을 해보고자 야나기는 일본 열도 전체의 가마와 공방을 일일이 찾아다니면서 민속 예술품을 모으기 시작했다. 그리고 동료들과 함께 이러한 주제를 광범위하게 다룬 출판물을 내고 전시회를 열었다. 1936년에는 도쿄에 일본 민예관을 세웠다. 야나기의 보존 노력은 일본의 토착 공예 미학을 재평가하도록 부추긴 중대한 전기를 가져왔다. 야나기는 장인들에게 그들이 가진 기술과 솜씨를 적극적으로 밀고 나갈 것을 지원하고 지지함으로써 훨씬 더 광범위한 그리고 어쩌면 훨씬 더 지속적인 영향을 미쳤다. 시간이 흐르면서 야나기의 기본 철학은 후대의 많은 장인들과 디자이너들 – 그의 아들 야나기 소리를 비롯한 – 의 개념적인 토대가 되었다.

야나기 소리(柳宗理)는 순수 미술을 전공했지만 이후 일본에서 가장 왕성하고 중요한 제품 디자이너 가운데 한 명이 되었다. 일찍부터 그는 프랑스 디자이너 샤를로트 페리앙Charlotte Perriand의 영향을 받았다. 페리앙은 건축가 르코르뷔지에Le Corbusier와 함께 가구를 만들기도 했고 1940년대에는 일본 정부의 산업 디자인 분야 자문을 맡기도 했다. 하지만 야나기 소리의 평생 소명이 되었던 것은 부친이 추구했던 공예의 진흥이었다. 영국 디자이너 재스퍼 모리슨Jasper Morrison은 디자인붐닷컴Designboom.com에 이렇게 적었다. 〈산업 생산의 결함이나 과시가 아닌 일상의 목적을 위해 만든 수공예품의 중요성과 우월성은 그의 부친의 글에서 일관적으로 발견되는 주제였다. 야나기 소리가 60년이라는 기간에 걸쳐 제작한 수백 가지의 일상용품들을 볼 때, …… 그 메시지는 잘 전달되었던 것 같다.〉(2012년 1월)

야나기 소리는 1952년 재단 법인 야나기 공업 디자인 연구회를 차린 뒤 맨홀 뚜껑, 차단지, 식기류, 가구 등을 비롯한 아주 광범위한 종류의 일상용품을 제작했다. 그중 가장 유명한 작품은 아마도 〈버터플라이 스툴Butterfly Stool〉(1956, 맞은편 면)일 것이다. ㄱ자 형으로 휘어진 나무판 두 개를 붙여 금속 막대로 고정한 이 단순 구조의 의자는 일본의 수공예적 감수성과 끊임없이 발전 중인 기술력 두 가지를 한꺼번에 집약했다.

일본, 재기하다

야나기 소리의 생애 말엽이 되면 일본은 온갖 종류의 수많은 디자인 제품을 구비한 명실상부한 경제 초강국으로 우뚝 서게 되지만, 야나기가 디자이너로서 첫발을 뗐던 시절의 일본은 제2차 세계 대전의 상흔에서 벗어나기 위해 노력하는 단계였다. 전쟁 이전에도 제품 디자이너들은 있었으며 또 이들 대부분은 바우하우스의 영향을 강하게 받은 편이었다. 하지만 1945년 이전에는 아직 일본에서 디자인이라는 분야가 자리를 잡지 못했다.

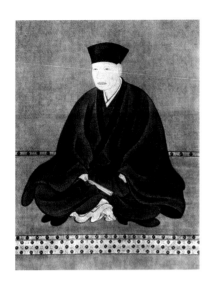

←
16세기 화가 하세가와 도하쿠(長谷川等伯)가 그린 이 초상화 속의 센노 리큐는 일본 다도의 위대한 스승 가운데 한 명이다. 일본 지배 계층과 연결된 인물이긴 했으나, 일상적인 용도를 위해 만든 세련되지 못한 물건 속에서 아름다움을 보았고, 그것을 다도에 통합시켰다.

↓
단순하지만 이제는 너무나 유명해진 야나기 소리의 〈버터플라이 스툴〉은 제품 디자인 분야에서 그가 목격한 극적인 변화들을 표현했고 전 세계 디자이너들에게 엄청난 영향을 미쳤다.

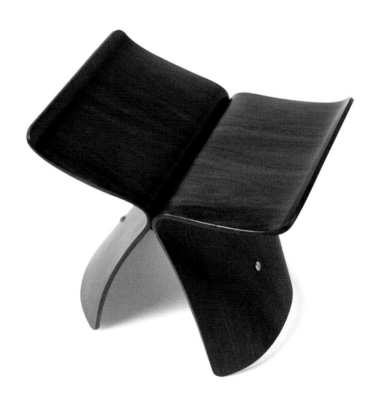

일본이 패망하고, 어마어마한 숫자의 미군이 일본에 밀려들어 왔다. 미국 당국은 이 군인들의 필요를 채우기 위해 전자 제품, 가구, 가정용품 등의 일상용품들을 미국식 디자인으로 생산해 줄 것을 일본 공장들에 주문했다. 〈하지만 일본 공장에서 점령군들을 위해 제조한 물품들의 상당 부분이 일본인의 생활 양식 안으로 흘러들어갔다〉고 도쿄 무사시노 미술대학의 디자인사 교수 가시와기 히로시(柏木博)는 설명한다. 외국 제품을 수용하게 된 이러한 과정은 일본 소비자와 일본 상품 제조업에 막대한 영향을 끼쳤다. 〈2~3년 전만 해도 미국은 일본의 적이었지만 얼마 지나지 않아 일본인들은 미국식 생활 양식을 좋아하게 되었다〉고 가시와기는 말한다. 전쟁 직후에는 집을 소유할 만큼의 경제력을 가진 일본인들이 많지 않았지만, 1950년대 중반부터 경제 상황이 나아지면서 상황은 확연히 달라졌다. 일본 정부는 새로운 주거 건축의 질적 기준을 확립하려는 목적으로 nLDK 방식을 도입하기에 이른다. 이것은 서구식 주택에서 아이디어를 얻은 평면 구조로, 몇 개(n)의 방과 거실(L), 식당(D), 주방(K)으로 구성된다.

이 새로운 평면 계획에 맞추기 위해 사람들은 현대적인 가구와 비품들, 가령 우치다 시게루(内田繁)가 그의 책 『일본의 인테리어 디자인Japanese Interior Design: Its Cultural Origins』(2007)에서 〈세 가지 성스런 보물〉이라고 불렀던 세탁기, 냉장고, 텔레비전 등을 갖고 싶어 했다. 〈그렇지만 이 시기의 제품 디자인은 아직 조잡하고 세련되지 못했다〉고 우시다는 평가한다. 〈사람들은 디자인보다는 제품의 기능과 성능에 관심이 있었다.〉 일본 업체들은 늘어나는 수요를 감당하기 위해 신상품들을 양산하기 시작했고, 그중 상당수는 미국산 모델을 기초로 했다.

상황이 이렇게 되자 직접 만든 우아한 작품들로 일본의 공예와 일본 미학의 정신을 일깨웠던 야나기 소리 같은 디자이너들은 단연 두드러질 수밖에 없었다. 당시의 대량 생산 일상용품들은 대다수가 창조성 면에서는 미달이었고 모방 면에서는 지나칠 정도였다. 〈일본 회사들은 《저작권》이라는 개념이 없었고 미국과 유럽에서 나온 것과 유사한 디자인을 《마음대로》 사용했다〉고 가시와기는 주장한다.

하지만 상황이 줄곧 그대로 머물러 있지만은 않았다. 전쟁의 폐해에서 벗어나 회복의 속도가 빨라지면서 일본에서도 예술적 노력으로서 그리고 마케팅 자산으로서 디자인의 가치를 점차 인정하게 되었고, 다방면에서 디자인 활동이 전개되었다. 1950년대 중반에는 수많은 디자인 진흥 기관들이 설립되었고 디자인 교육의 기회도 늘어났다. 기존의 대학 안에 디자인과가 설치되는 것은 물론 동경의 〈구와사와 디자인 연구소〉처럼 독립된 디자인 교육 기관들도 최초로 문을 열기 시작했다.

이즈음 일본 정부가 취했던 또 하나의 중요한 조치는 1957년에 〈굿 디자인 상〉을 제정한 것이었다. 이것으로 독창적인 디자인적 사유를 장려하고 일본적인 창조성을 지원함으로써 표절을 줄이고 수출 시장에서 일본 소비 제품의 매력을 끌어올릴 것을 기대하였다. 오늘날 〈굿 디자인 상〉은 가정용품과 전자 제품, 건강 보조 기구뿐 아니라 건축에서 자동차 디자인에 이르는 실로 광범위한 범주의 제품에게 수여되며, 수상한 제품만 달 수 있는 G마크는 누구나 탐내 마지 않는 전리품이다.

1960년대 초에 들어서면서 일본은 여러 가지 면에서 위기를 벗어났다. 경기가 호전되고 산업이 성장세로

돌아섰으며, 소비자에게는 쓸 수 있는 현금이 생겼다. 두 가지 대형 사건이 전후의 재건 시기가 끝나가고 있음을 상징적으로 알렸다. 하나는 1964년도의 도쿄 올림픽이고 나머지 하나는 1970년도의 오사카 박람회이다. 이 행사들을 치르기 위해 두 도시는 대대적인 도시 재개발 프로젝트를 가동했다. 이것은 새로운 도로를 짓고 지하철 노선을 확장하며, 전 세계의 선수들을 맞이할 수 있도록 예술적 경지의 호화 시설들을 짓는 것을 뜻했다. 단게 겐조(丹下健三)가 설계한 스타디움도 이 시설 가운데 하나였다(아래). 이같은 물질적 번영이 일본의 제품 디자인에 미친 파급 효과는 엄청났다. 〈소비자들이 모든 것을 가지고 있었으므로 업체들은 신상품을 내놓아야만 했다〉고 가시와기는 말한다. 〈하지만 그 일을 어떻게 해야 하는지는 아무도 몰랐다.〉 갖가지 전략들이 뒤따라 나왔다. 소형화, 전자화 그리고 가시와기가 명명한 〈편집 디자인edit design〉, 곧 많은 기능을 한 가지 제품에 통합시키는 것 등이 그것이다. 소형 카세트 플레이어와 헤드폰을 결합시킨 획기적인 제품인 〈소니 워크맨〉(1979)은 이 〈편집 디자인〉의 궁극적인 표현이었다. 하지만 이 제품은 또한 진정한 혁신의 원천이 된 일본 디자인의 도래를 알리는 것이기도 했다.

거품 시기

1980년대에 이르자 디자인, 특히 해외 디자인이 국민들의 의식 속에 깊이 파고들게 된다. 이것은 디자인에 대한 미디어의 점증하는 관심과 일본의 막강한 부 때문이었다. 〈올라운드 볼Allround Bowls〉(42면)을 디자인한 제품 디자이너 미야기 소타로(宮城壯太郎)는 〈더 나은 삶을 위한 디자인〉(「도쿄 아트 네비게이션 Tokyo Art Navigation」 no. 011)이라는 제목의 글에서 이렇게 썼다. 〈경제력과 정보에 대한 접근성이 높아지면서 우리는 급속한 글로벌라이제이션을 경험했고 일본 시장에 진입한 더 많은 해외

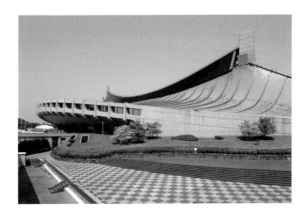

단게 겐조(丹下健三)가 1964년 도쿄 올림픽을 위해 설계했던 국립 요요기 경기장은 일본의 기술력과 섬세한 미학을 여실히 보여 주었다. 아시아에서 최초로 열린 올림픽 경기였다.

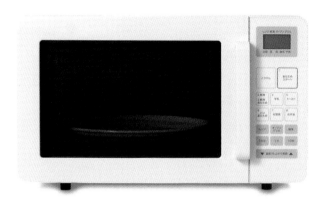

↑
최소한의 버튼과 다이얼만 남겨 놓은 순백의
플라스틱 외피의 이 전자레인지는 1997년
무지에서 일본 내수용으로 출시되었다. 시간이
지나면서 약간씩 변화가 생기긴 했지만, 이
제품의 절제된 미학은 어떤 인테리어 장식이나
라이프 스타일과도 융합될 수 있는 깨끗한
외양의 일상용품들을 만들겠다는 무지의
철학을 잘 대변해 주고 있다.

↓
구라마타 시로의 의자 〈달은 얼마나
높은가〉(1986년 출시)는 마치 속을 가득 채워
만든 크고 두툼한 안락의자처럼 생겼지만,
니켈 도금을 한 강철 망으로만 만들어졌다.
왕성한 활동을
펼치고 있는 인테리어와 가구 디자이너
구라마타는 미야케 이세이(三宅一生)나
에토레 소트사스Ettore Sottsass 등과 같이
국제적으로 유명한 디자이너들과 협업을 했다.

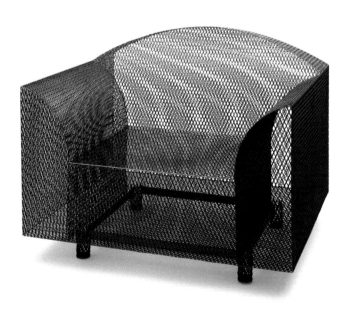

디자인들을 보았다.〉이러한 유입이 일본 디자인계에 미친 파장은 대단했다. 늘어난 가용 소득은 온 나라를 패션 브랜드에 대한 열풍 속으로 몰아넣었다. 가정용 또는 개인용 최신 사치품들을 갑자기 너무 쉽게 구매할 수 있게 되었다. 〈그 시기의 우리 삶은 전통과 철저히 단절되어 있었다〉고 조명등 〈트위기Twiggy〉(260면)와 시계 〈큐브Cube〉(27면)의 디자이너인 아즈미 도모코(安積朋子)는 언급한다.

훗날 거품 시기라고 불리게 될 이 호황기 동안 일본 디자이너들은 바쁘게 활동했다. 하지만 대부분이 대규모 회사에 소속된 신분이었고 자신의 이름을 걸고 업체를 운영하는 경우는 드물었다. 두드러지게 예외적인 경우를 들자면 아크릴이나 알루미늄 파이프, 금속 메시 그리고 그 밖의 산업적인 재료들을 가지고 개념적인 인테리어와 가구, 물건을 디자인했던 구라마타 시로(倉俣史朗)가 있었다(20면에 그의 금속 메시 의자 〈달은 얼마나 높은가How High the Moon Chair〉참조). 구라마타의 작품에 흐르는 기품은 일본의 정신을 담고 있지만, 그럼에도 과장된 형태와 과감한 색상은 당시 전 세계적으로 유행했던 포스트모더니즘을 떠올리게 했다.

많은 일본 업체들은 국제적인 유행에 뒤떨어지지 않기 위해 해외 제품을 수입하는 데 그치지 않고 직접 해외 디자이너들을 불러들여 가구를 디자인하게 하고 심지어 건물을 짓게 했다. 제품 디자이너 스미카와 신이치(澄川伸一)(52면에 실려 있는 그의 〈아쿠아리움 덤벨Aquarium Dumbbell〉참조)는 〈일본은 카니발 같다〉고 운을 뗀 뒤 〈에너지, 형태, 색의 폭발이었다〉고 말했다. 당연히 이때 나온 제품들은 질적인 면에서 다양했지만, 그럼에도 모두가 디자인에 대한 인식을 높이는 데 도움을 주었고 판매 도구로서의 위력도 과시했다.

늘어만 가는 과잉에 저항이라도 하듯, 현재 도쿄에서 로고 없는 유명 브랜드로 자리한 무지Muji가 1983년에 최초의 매장을 열었다. 〈1980년대에는 쓰레기통마다 문양이 있었고, 수건마다 이름이 적혀 있었다〉고 아즈미는 말한다. 그러나 무지는 단순한 비판에 그치지 않았다. 독특한 무언가를 제공했으며 또 지금까지도 그렇게 하고 있다. 무지는 조용히 사치품 시장에 등을 돌렸고, 평범한 사람들의 일상적인 삶 속으로 자연스레 녹아들 수 있는 제품을 선보인다. 과감한 형태와 강렬한 색채로 관심을 끄는 대신 무지의 제품들은 묻혀 버린다(20면 상단의 전자레인지 참조). 보편성과 무의도성을 특징으로 하는 이 제품들은 원래부터 항상 그 자리에 있었던 양 주변 환경의 일부가 된다.

무지 제품들은 독립 디자이너들과 기업에 소속된 디자이너들 ― 소비자들에게는 절대 이들의 이름을 알리지 않는다 ― 이 디자인을 맡으며, 매우 엄격한 협약을 준수한다. 재료는 나무, 종이, 철, 플라스틱 등과 같은 중성적인 것들을 사용하며, 장식을 배제한 깨끗하고 단순한 마감을 선호하고, 기능적으로 우수해야 한다. 이런 고지식한 접근은 먼 옛날부터 일본인들이 물건을 만들어 왔던 방식의 연장이며 발전이다. 그러나 일본의 거품 경제가 꺼져 가기 시작한 1990년대 초반에 이 무지 제품은 미래로 나가는 하나의 길을 보여 주는 듯했으며, 1980년대의 과잉된 물질주의에서 벗어나 절제 그리고 뒤따를 대규모 인원 감축의 시대가 열릴 시점에 가장 잘 들어맞는 옷이었다.

거품이 꺼지면서 일본은 지금까지 우선시하던 것들의 순위를 재평가해야 했고 일본 제품의 디자인 스펙트럼 전반에 대해서도 재검토를 했다. 지금껏 수입 상품들이 누려 왔던 특권이 약화되었을 것이며, 좀 더 결정적인 대목을 지적하자면, 일본의 제품이 일본인들의 토착 생활 양식에는 더 적합하다는 인식이 등장했다. 경제적 필요성 때문이었든 아니면 의식적인 선택의 결과였든 간소하게 갖춘 차분한 환경이 번졌고, 여기에는 국민적 정서가 반영되었다.

개인들은 대부분 전에 비해 실질 소득이 줄었다. 이 때문에 일본의 제조업도 허리띠를 졸라매야 했으며 많은 디자이너들이 일거리를 찾아 전전하게 되었다. 하지만 여기에는 개인의 선택에 의한 경우도 있었다. 언젠가는 날개를 활짝 펴보겠다는 욕심을 가진 젊은 디자이너들에게 회사 조직 내의 디자인 부서는 그럴 만한 자리가 되지 못했다. 회사에서 일하는 것은 큰 배움의 기회가 될 수도 있지만 동시에 자신이 기여하는 바가 무엇인지 인식할 수 없을 뿐 아니라, 자신만의 고유한 디자인 의제를 계속 보류해야 한다는 의미이기도 하다. 어떤 디자이너들은 프리랜서로 일하며 경력을 꾸려 갔고, 어떤 디자이너들은 자신의 아이디어가 제조 업체의 관심을 끌어 생산되는 행운을 잡을 수 있기를 희망하며 공모전에 참여했다.

전환되는 국면

그러나 일본의 제품 디자인이 새로운 전기를 맞은 것은 한창 해외 진출을 모색하던 시기인 1990년대 말이었다. 〈이것이 정확히 후카사와 나오토(深澤直人) 때문에 시작된 것은 아니지만, 그래도 일본 디자인의 독창성을 전 세계에 제대로 알린 것은 후카사와였다〉고 제품 디자이너 히라타 도모히코(平田智彦)는 말한다. 도모히코는 〈쓰즈미Tsuzumi〉(254면)의 디자이너이며, 우리는 뒤에서 이 선구적인 디자이너의 몇몇 작품들을 살펴보게 될 것이다. 전 세계의 소비자들이 이 똑똑하고 창의적이며 대개의 경우 아름답기까지 한 제품들에 눈을 뜨게 되었고, 이런 제품을 더 많이 원하는 욕구가 생겨난 이후 수그러들 기미가 보이지 않았다.

세간의 관심이 후카사와에게만 국한된 것은 아니었지만, 그가 디자인한 제품은 단연 두드러졌고 지금까지도 마찬가지이다. 이 디자이너는 운 좋게도 작품을 선보일 다양한 판로를 가지고 있다. 일본과 유럽의 제조 업체들과 제휴 관계를 맺은 자신의 회사가 있으며, 생활용품 브랜드 플러스 마이너스 제로Plus Minus Zero의 창립에도 일조를 했고, 무지의 자문 위원 가운데 한 명으로도 일하고 있다. 물론 이 창구들은 약간씩 다른 각도에서 디자인에 대해 접근하지만, 후카사와만은 자신의 기본적인 신조에서 벗어나지 않는다. 그가 생각하는 좋은 디자인이란, 그의 표현처럼 〈무심결에〉 사람들이 행하는 무의식적인 움직임들을 편하게 만들어 주는 것이다. 〈제 디자인은 일련의 연속되는 동작과 그대로

후카사와 나오토의 〈주스 스킨Juice Skin〉은 안에 든 과일의 모양과 느낌을 가진 재료를 활용한 음료수 포장 용기로, 2004년 촉각을 주제로 열렸던 전시 〈햅틱Haptic〉에 출품하기 위한 작품이었다. 후카사와의 개념적 프로젝트는 그의 〈무심결에〉 개념을 보여 주는 실례가 되었고, 일본의 옛 물건들이 지녔던 촉각적 특성들을 다시 상기시켰다.

맞아떨어집니다〉라고 그는 말한다.

공기 청정기에서 팔걸이 의자에 이르는 후카사와의 모든 제품에는 보편적인 매력을 가진 은근한 우아함이 있다. 말끔해 보이는 외관은 일본 전통의 소품들이 간직했던 순수함과 맞닿아 있는 한편 후카사와의 빈틈없는 논리의 표현이 되기도 한다. 제품으로 실현된 그의 디자인이 주는 경이로움 그리고 시장에서 그의 제품이 차별화되는 특별함을 갖는 이유는 그것들의 비범한 창의성 때문이 아니다. 그보다는, 드러나지 않고 숨어 있던 욕구를 예견하기라도 한 듯 당연히 있어야 했을 적격의 물건을 만들어 내는 후카사와의 능력이 비밀의 열쇠이다. 현재 일본에서 가장 영향력 있는 디자이너임에 틀림없는 후카사와는 디자인의 위상을 끌어올렸을 뿐만 아니라 수많은 학생과 열정적인 디자이너들에게 영감의 원천이 되었다.

과거에 비해, 요즘 업계에 진출하는 젊은 디자이너들의 출신 배경은 점점 더 다양해지고 있다. 미술 교육 기관이나 대학 디자인과에서 주는 학위는 더 이상 필수 요건이 아니며, 일본 노동 환경의 경제적 분위기나 변화들을 감안할 때 대기업에서 근무했다는 이력도 마찬가지이다. 제품 디자인의 큰 부분을 여전히 대형 제조 업체와 기존의 디자인 업체들이 차지하고 있다는 것은 부인할 수 없겠지만, 독립적으로 일하는 신진 디자이너들도 꾸준히 증가하는 추세이다. 여전히 지금도 많은 이들이 회사에 소속된 신분으로 첫발을 내딛는다. 그렇지만 그 안에서 훈련을 거치고 두각을 나타내다가 직접 스튜디오를 차리거나 사무실을 열고 방향 전환을 하는 경우도 허다하다.

젊은 디자이너 가운데는 낮에는 생계 유지를 위한 일을 하면서 시간이 날 때마다 작업을 하고 제조

업체나 또는 신선한 아이디어를 찾는 다른 주체들이 주최하는 공모전에 낼 작품을 만드는 이들도 있다. 이런 공모전 행사 가운데 가장 정평이 나 있는 것이 도야마 현에서 매년 개최하는 제품 디자인 공모전으로, 재능을 막 꽃피우려 하는 신진 디자이너들이 자신의 시제품을 선보이는 자리이다. 그런가 하면 소위 〈디자인 프로듀서〉, 다시 말해 판매 잠재력이 있는 아이디어를 발굴하고 생산하며 기존 브랜드를 통해 완제품을 판매하는 일까지 책임지는 마케팅 전문가의 눈에 띄는 디자이너들도 있다. 인터넷의 발달을 발판 삼아 다방면에 걸친 셀프 프로듀서들도 등장했다. 20대와 30대가 대부분인 이들은 이 모든 단계 ― 디자인, 제작, 판매 ― 를 직접 책임진다. 이들은 마우스 클릭 몇 번으로 비슷한 생각을 지닌 사람들과 정보를 교환하고, 원자재를 찾아내고 구입하며, 제조 업체를 찾아내고, 자신이 소유한 웹사이트나 온라인 매장을 통해 판매를 한다. 이런 재택 제조 업자 가운데는 공장과 계약을 맺기도 한다. 이런 공장들은 대부문 경기가 좋았을 시절에는 소량 생산 주문을 기피했었다.

풀플러스푸시Pull + Push의 사토 노부히로(佐藤延弘)(68면의 〈시멘트 푸시 핀Cement Push Pin〉 참조) 같은 또 다른 부류의 디자이너들은 제품을 직접 제작한다. 반은 예술가, 반은 연금술사 같은 사토는 일회용 비닐봉지 같은 일상적인 재료들을 우아한 액세서리로 변신시킨다. 플라스틱이 열에 약하다는 점에 착안한 그는 흔히 굴러다니는 식료품점 비닐봉지를 녹여 여러 가지 실험을 했다. 녹인 비닐을 물이 끓는 솥에 넣고, 세탁물 건조기에 넣어 돌리고, 전자레인지에서 굽고, 핫플레이트 위에서 튀기고, 마지막에는 가정용 다리미로 다렸다. 하지만 결과가 만족스럽지 않자 이번엔 쓰레기봉투로 실험 대상을 바꿨다. 봉투의 얇은 막들은 다리미의 열과 압력을 받아 튼튼하면서도 유연한 재료로 변신했다.

비닐봉지로 만든 사토의 첫 번째 제품은 단순하고 큼지막한 직사각형 가방으로, 디자이너는 피이PE (〈폴리에틸렌polyethylene〉의 약자)라는 이름을 붙였다. 두께 1밀리미터도 안 되는 비닐봉지가 서른 장 가까이 소요되었다. 〈한 장만 놓고 다리면 봉지가 완전히 눌어붙고 맙니다〉라고 사토는 설명한다. 대신 사토는 몇 장씩을 한꺼번에 녹이면서 사이사이에 공기를 가두어 주름을 만든다. 인공적인 재료와 전기 기구를 사용하고는 있지만 사토는 교토의 작업실에서 이 PE 가방을 하나하나 수작업으로 만든다.

모노즈쿠리 의식

여러 가지 면에서 볼 때, 사토의 수고롭고 섬세한 작업 과정은 전통 목공예가 또는 도예가의 작업과 밀접하게 닮았다. 일본에서는 대량 생산한 제품들조차도 이 같은 장인 윤리를 담고 있다. 일본에서는 대량 생산한 제품들조차도 장인 윤리를 담고 있다. 일본의 모노즈쿠리(〈물건〉을 뜻하는 〈모노〉, 〈만들다〉를 뜻하는 〈쓰쿠리〉를 합친)라는 관념은 일을 하는 방식이자 정신적인 태도이다. 여기에 함축된 의미는 정으로 깎든, 다이커팅 절단기를 작동시키든 물건을 만드는 사람은 온 마음을 쏟아 집중해야 한다는 뜻이다.

이것은 눈과 손으로 꼼꼼히 살피도록, 또 아주 작은 변화밖에 수반되지 않을지라도 다시 한 번 만지고 다듬도록 동기를 부여한다. 이것을 끊임없이 반복한 덕에 일본은 두고두고 찬사를 받는 높은 품질의 제품들을 생산할 수 있다.

잘 만든 물건에 부여하는 가치는 장인에게는 성취동기와 자부심의 원천이 되고 소규모 제작 업체들에게는 중요한 생존 수단이 된다. 일본의 까다로운 소비자들은 잘 만든 물건에 대해서는 기꺼이 더 비싼 값을 치르고자 한다. 이곳에서 장인의 솜씨는, 해외에서 밀려드는 값싼 상품들의 홍수 또는 좀 더 싼 노동력이 있는 외국에 매장을 여는 자국의 경쟁자들이 가하는 위협을 물리칠 수 있는 효과적인 수단이다. 이제 기업들은 품질을 끌어올리고 사업을 확장하며 지친 생산 라인에 새로운 활기를 불어넣기 위한 수단으로 디자인을 활용하고 있다.

이것은 일본의 수많은 제조 업체들에게 독자적으로 활동하는 젊은 디자이너들과 협업하는 것을

사토 노부히로의 다리미만 닿으면, 평범한 비닐봉지도 무궁무진한 잠재성을 지닌 색색의 재료로 변신한다. 납작하게 각진 띠, 녹아서 눌어붙은 봉제선 그리고 부드러운 손잡이 등이 합쳐지면 쓰레기봉투로부터 2009년부터 사토가 만들기 시작한 멋진 〈피이〉 토트백이 완성된다.

의미한다. 〈정말로 새로운 아이디어가 항상 그렇게 많은 것은 아니예요〉라고 금속 가공 업체 다카타 렘노스Takata Lemnos의 전무인 미야자키 다다미츠(宮崎忠光)는 지적한다. 적어도 다카타 렘노스의 주력 상품인 시계에 관한 한 이것은 사실이다. 그렇지만 시계 〈카브드Carved〉(64면)나 아즈미 도모코의 시계 〈큐브Cube〉(27면)와 같은 제품만 버티고 있다면 회사는 끄떡없다.

원래 아즈미는 〈큐브〉를 단단한 소나무로 만들 생각을 했지만, 사실 이 시계는 전체가 알루미늄으로 되어 있다. 금속을 나무처럼 보이게 만드는 데는 어느 정도 실험이 필요했다. 디자이너는 은색의 표면에 모래를 분사하고(샌드블라스트sand blast), 비드브러싱bead brushing 공법으로 가공을 시도했지만, 결국 모형 제작자에게 도움을 청하여 나무의 특징인 불규칙적인 동심원 무늬를 일일이 손으로 새겨 넣었다. 〈나무 덩어리를 장시간 외부에 노출시키면 부드러운 부분은 바짝 말라 내려앉고 나이테 부분만 남게 됩니다〉라고 아즈미는 말한다. 비바람을 맞으면서 오래 묵은 나무의 모습을 그럴싸하게 묘사한 시계 〈큐브〉는 시간의 흐름을 말해 주는 재치 있는 은유이다.

〈큐브〉처럼 신중하게 탄생한 제품은 시간의 시험을 거뜬히 통과할 것이라 기대할 법하다. 이것은 상품이 진열되는 기간이 아주 짧은 경향이 있는 일본 ─ 가령 핸드폰은 6개월에 불과하다 ─ 에서 중요한 관심사이다. 실제로 매장에 도착하자마자 그 즉시 폐기될 운명인 상품을 높이 평가하기란 힘들다. 〈일본의 대량 생산은 가공할 정도로 증가했습니다. 그래서 물건의 중요성은 감소되었죠〉라고 제품 디자이너 스즈키 사치코(鈴木佐知子)는 한탄한다(그녀가 재활용 유리병으로 만든 〈보틀Bottle〉이 58면에 나와 있다). 그렇지만 일본의 많은 디자이너들은 소비자가 소중히 여기며 간직하고 싶은 제품을 만들기 위해 노력하고 있다.

물건의 수명은 환경 의식을 가진 소비자나 나루세 이노쿠마 건축 설계 사무소Naruse Inokuma Architects(176면의 〈원 포 올One for All〉 참조) 같은 디자인 회사들이 고려하는 수많은 쟁점 가운데 단지 하나일 뿐이다. 2010년 도쿄의 일본 과학 미래관에서 지속 가능한 재료를 주제로 열렸던 전시에 참여했던 디자이너들은 영감을 얻기 위해 건축물을 보러 다녔다. 일본 목조 주택은 대개 수명이 30년 정도밖에 되지 않으며, 건축에 쓰인 재료들도 거의 재활용이 불가능하다. 〈목조 건물을 철거할 때 나오는 폐자재들이 대부분 소각된다는 것을 깨달았어요〉라고 나루세 유리(成瀬友梨)는 말한다. 이 나무들을 재활용할 방법이 분명히 있을 것으로 확신했던 건축가들은 낡은 나무 들보들을 종이로 만들어 줄 수 있을 제지 업체를 찾았다. 그리고 이 재활용 종이를 과학 미래관에 전시했다. 좀 더 큰 반향을 불러일으킬 수 있도록, 이 종이를 이용하여 집 모양의 접착 메모지를 만들었고 〈이에 태그E-Tag〉(일본어로 〈이에〉는 집이란 뜻이다)라는 이름을 붙였다.

〈이에 태그〉의 사례가 보여 주듯, 이 책에 소개된 모든 제품들은 각자 자신만의 이야기가 있다. 하나의 제품은 우리에게 디자이너의 개인적인 취향과 그가 우선시하는 것들에 대해 그리고 그가 기술적으로 어떤 탐구를 했고 어떤 재료의 실험을 했는지, 또 왜 그 제품이 탄생하게 되었는지에 대해 말해 준다. 지금

한자리에 불러 모은 이 물건들은 현재 일본의 모습에 대한 초상화를 그려 줄 것이다.

우선 이 제품들은 겉모습을 통해 생활 양식에 대해 알려 준다. 고고학적인 인공물이 그러하듯, 이 제품들은 일본에서 사람들이 어떻게 먹고, 자고, 씻고, 일하는가를 보여 준다. 일본인들이 처한 물리적 환경에 대해 가르쳐 주며, 또한 그들의 사회적 의제들을 드러낸다. 하지만 어쩌면 가장 중요한 이야기는, 이 물건들이 〈일본제〉라는 말에 담긴 가치들을 구현한다는 것일지 모른다. 일본은 손으로 만드는 것을 산업 생산과 나란히 높게 평가하는 나라이다. 일본은 사람들이 자신이 하는 일에 자부심을 가지는 나라이다. 그리고 일본은 품질을 중요시하는 나라이다.

→

북엔드 겸용으로 디자인된 아즈미 도모코의 시계 〈큐브〉(2010)는 여러 권의 책을 미끄러지지 않고 제대로 지탱할 수 있을 만큼 묵직하다. 시계 표면이 풍부한 질감의 나뭇결을 닮았지만, 사실은 시계 제작사의 모회사인 가정용 불교용품 생산 업체의 기술력을 빌어 알루미늄을 주조하여 만든 제품이다. 아즈미는 이렇게 말한다. 〈그들의 독창적인 주조 기술을 사용한다는 사실이 제겐 흥미로웠습니다. 왜냐하면 이것이 선동 기술의 생명력을 연장시켜 주니까요.〉

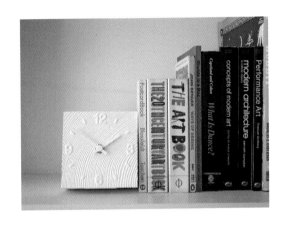

↓

나루세 이노쿠마 건축 설계 사무소의 〈이에 태크〉 접착 메모지(2010)는 건물을 철거하고 나온 각목과 나무 기둥을 재활용해서 만든 종이를 사용했다. 두 건축가는 그 낡은 재료를 새롭게 이용할 수 있는 방법을 찾고 싶었다.

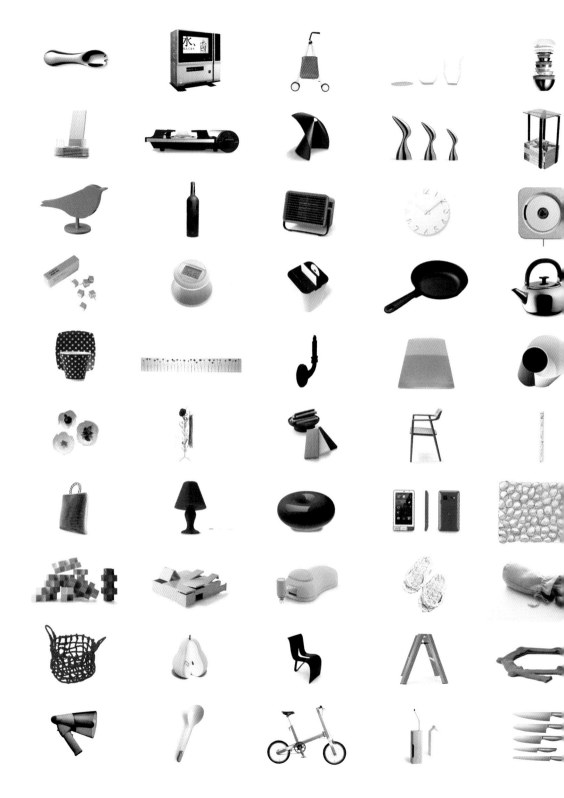

15.0%

데라다 나오키 寺田尚樹 // 데라다디자인 아키텍츠 Teradadesign Architects
2011 // 다카타 렘노스 Takata Lemnos

아이스크림의 매력은 확실히 국경을 초월한다. 하지만 이 차가운 덩어리를 한입 물기 전 살짝 녹도록 기다려야 하는 순간을 달가워하는 사람은 없다. 열전도 알루미늄만을 재료 삼아 만든 이 작은 스푼 세트는 인내력을 발휘하기 힘든 아이스크림 애호가들에게 그야말로 이상적이다. 손 안에 포근하게 감겨드는 이 스푼 〈15.0%〉는 손의 열을 전달하여 딱딱하게 언 아이스크림 표면을 녹이기 때문에 벨벳처럼 부드러운 아이스크림 덩어리를 단번에 입 안에 떠 넣을 수 있기 때문이다.

건축가이자 제품 디자이너이면서 아이스크림 베테랑이기도 한 데라다 나오키의 이 작품은 일본 정부가 정한 아이스크림의 유지방 함량 비율인 15.0%에서 이름을 따왔다. 이 시리즈에는 숟가락 끝부분이 동그란 〈바닐라〉와 납작한 〈초콜릿〉 그리고 스푼과 포크를 결합시킨 〈스포크spork〉인 〈딸기〉 이렇게 세 가지 모델이 있다. 그리고 하나하나가 모두 도야마 현에 있는 다카타 렘노스 공장의 숙련된 금속 장인의 손으로 제작된다.

놋쇠와 알루미늄 주물을 전문으로 하는 다카타 렘노스는 많은

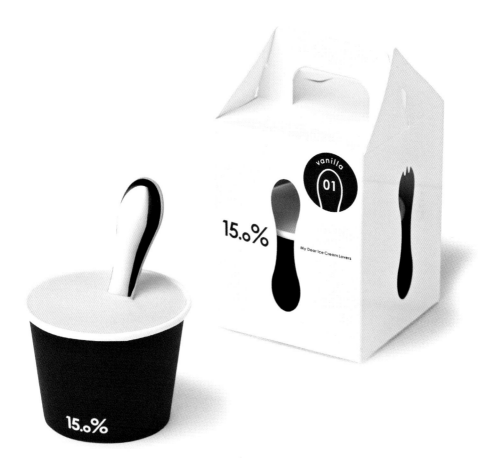

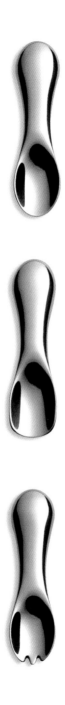

디자이너들과 제휴하여 회사의 전통적인 기법들을 활용한 현대적인 제품을 만든다. 데라다와 다카타 렘노스가 최초로 손을 잡고 만든 제품은 시계 〈카브드Carved〉(64면) 시계였다. 다카타 렘노스는 그다음으로 데라다에게 젓가락 받침대나 병따개의 디자인을 의뢰했지만, 데라다는 가장 자신의 마음에 드는 물건을 내놓았다. 〈아이스크림을 아주 좋아해서요.〉 데라다가 웃으면서 말한다.

데라다는 직접 그린 스케치와 플라스틱 폼 모형을 기초로 스푼 모양을 몇 번이고 거듭해서 수정했다. 대칭적인 모양의 〈바닐라〉는 균형을 잘 잡는 것이 필수적이었고, 〈초콜릿〉은 모서리를 잘 다듬어야 했다. 데라다는 〈바닥을 긁을 때는 사각 형태가 더 낫답니다〉라고 경험자답게 말한다. 디자이너의 3D 데이터를 토대로 공장에서는 사형 주조 주형을 만들고, 주형 하나하나에 용융 알루미늄을 부었다. 알루미늄이 식도록 기다린 다음 주형을 열고, 스푼이 반짝일 때까지 광택을 낸다.

체리를 얹고 휘핑크림을 끼얹었어야 마침내 아이스크림이 완성되듯, 〈15.0%〉 역시 감각적인 포장으로 완성된다. 〈소매상들이 이 스푼을 어떻게 진열해야 할지 고민하게 만들고 싶지 않았어요〉라고 데라다는 말한다. 한눈에 용도를 알아볼 수 있도록 아이스크림 컵 모양의 종이 포장재에 스푼을 하나씩 담는데, 이때 스푼을 바닐라 아이스크림의 표면 아래로 반쯤 묻힌 것처럼 꽂는다. 그리고 쉽게 들고 갈 수 있도록 그것을 작은 종이 상자에 담는다.

acure 어큐어

시바타 후미에柴田文江 // 디자인 스튜디오 에스Design Studio S
2010 // JR 동일본 워터 비지니스 Japan Rail East Water Business

자동판매기에 관한 한 일본을 앞지를 나라는 없다. 일본 자판기 제조업 협회에 따르면 2010년을 기준으로 일본 전역에 약 5백만 대의 자동판매기가 있다고 한다. 이것은 인구 24명 당 한 대에 해당하는 비율로, 아마도 전 세계에서 가장 높은 수치일 것이다. 일본의 범죄율이 상대적으로 낮으며 — 이것은 자판기가 파괴되는 일이 거의 없음을 뜻한다 — 일본 국민들이 편리함을 추구하는 성향이 높은 것을 고려하면 이런 집중 현상은 그리 놀랄 일도 아니다.

일본의 거리 모퉁이, 지하철 승강장, 슈퍼마켓 외부 등에 서 있는 자판기는 실로 무궁무진한 종류의 상품들을 망라한다. 캔 음료가 대다수를 차지하지만, 전국 어디에나 편재하다시피 한 이 기계 덕에 사람들은 생화, 넥타이, 화장품에 이르는 갖가지 물건을 24시간 내내 구입할 수 있다. 하지만 구비된 상품 내역이 이렇게 발전해 온 것에 비해 기계 자체는 수십 년간 큰 변화 없이 옛 모습 그대로 남아 있다. 이동 중에 있는 소비자에게 상품을 팔기 위한 방법을 고민했던 JR 동일본 워터 비지니스는 산업 디자이너 시바타 후미에와 이 문제를 논의했다.

〈그분들이 원했던 것은 차세대 자판기였어요〉라고 시바타는 말한다. 일본 자판기 제조 업체의 선두주자 가운데 하나인 후지전자와의 협의 끝에 그녀가 제시한 해결책은 재활용 휴지통을 측면에 부착한 은색과 검은색의 매끈한 강철 상자였다. 이 기계는 음료수를 내놓기도 하지만 고객에 관한 정보를 기록하는 마케팅 수단의 역할도 한다. 〈어큐어〉(갈증의 〈치유a cure〉라는 의미)라는 이름이 붙은 이 근사한 기계는 지금껏 흔히 보아 왔던 밝은 색상의 이목을 잡아끄는 음료수 자판기들과 사뭇 대조적이다.

승객이 승강장에 들어서면 〈어큐어〉의 47인치 스크린은 준비된 상품들을 빙글빙글 돌리듯이 보여 주며 소비자를 맞는다. 잠재 구매자가 가까이 다가오면 스크린은 잠시 동안 멈춘 다음, 구입 가능한 상품 목록을 보여 주는 터치 스크린으로 변한다. 그리고 그 사이 이미지 인식 센서가 구매자의 성별, 연령, 음료 취향을 기록한다. 〈어큐어〉는 이 정보를 기초로 제품을 추천하고, 재고가 떨어지지 않도록 관리한다. 〈이건 단순한 기계가 아닙니다. 당신을 이해할 수 있어요〉라고 시바타는 말한다. 심지어 〈어큐어〉는 현금이든 선불 패스 카드로든 음료값을 치르고 나면 감사하다는 인사 메시지까지 띄운다.

이 미래형 자판기는 도쿄 중심부의 혼잡한 축에 해당하는 시나가와 역에서 첫 데뷔를 했다. 일반 자판기보다 약간 덩치가 큰 〈어큐어〉는 중심을 단단히 잡아 주는 강철 다리를 딛고 서 있다. 강철 다리 때문에 〈어큐어〉는 2011년 3월 동일본 대지진 때도 센다이 역에서 넘어지지 않고 잘 버텼다. 이 재난으로 인해 잠시 차질이 생기기는 했지만, JR 동일본 워터 비지니스는 앞으로 5백 대의 〈어큐어〉를 더 설치하겠다는 계획에 계속 박차를 가할 것이다.

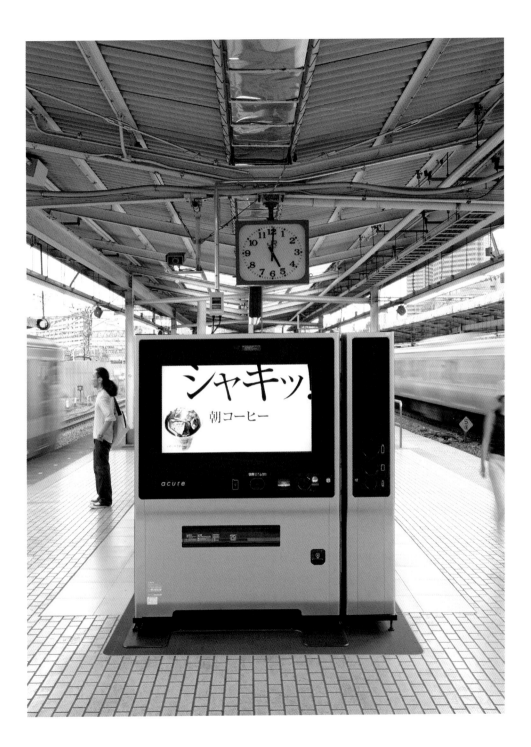

ai walk 아이워크

다카노Takano
2011

다카노의 〈아이워크〉는 지금까지 어떤 의료 장비 업체도 시도하지 않은 영역을 누빈다. 이 제품은 약간의 도움을, 즉 〈들고 있는 가방만 누가 좀 맡아 주었으면〉 하고 바라는 활기차고 건강한 노년층을 대상으로 한다. A자 형의 알루미늄 프레임에 바퀴와 손잡이를 부착한 〈아이워크〉는 언뜻 지팡이나 보행기와 비슷해 보인다. 하지만 이것은 체중을 지탱하는 대신 도시 거주자들이 슈퍼마켓에서 장을 보고 물건을 집으로 가져갈 때 으레 사용하는 네모난 카트를 대체할 산뜻한 대안이다.

백화점의 디자인 상품 코너에서 판매되는 〈아이워크〉는 프리랜서 제품 디자이너와 다카노 소속 디자이너의 협업으로 탄생했다. 1941년에 금속 줄을 만드는 회사로 출발한 다카노는 해를 거듭하면서 다양한 새로운 시장으로 영역을 넓혀 왔다. 아직 시장에 포섭되지 않은 분야 — 아직은 사회 복지 제품이 필요하지 않은 사람들을 위한 사회 복지 제품 — 가 있음을 파악한 다카노는 건강한 60대 어르신들뿐 아니라 걸음마를 배우는 아이를 키우는 젊은 부부들의 마음까지 사로잡을 수 있는 멋진 디자인의 제품을 만들기로 결심했다. 다카노는 아무리 에너지가 넘치는 사람이라도 무거운 가방을 앞으로 밀면서 옮기는 쪽이 훨씬 쉽다고 설명하면서 이 제품을 내놓았다.

〈아이워크〉라는 이름은 영어로는 〈나는 걷는다 I walk〉, 일본어로는 〈걷기를 좋아하다〉(일본어로 〈아이〉는 〈좋아하다〉라는 뜻이다)처럼 들리는 단어 조합이다. 또한 스펠링의 첫 번째 알파벳인 A는 이 기구를 활짝 펼쳐서 사용할 때의 모습을 나타내기도 한다. 이 단순한 기능의 단순한 도구는 두 개의 알루미늄 바를 위에서 경첩으로 연결하고, 양쪽에 손잡이를 달아 쇼핑백을 걸 수 있도록 했다. 알루미늄 바 아래에는 각각 바퀴가 달려 부드러운 움직임이 가능하며, 위쪽에 수평 방향으로 튀어나온 손잡이는 방향 조절 기능도 겸한다. 이 두 바는 아래쪽으로 열릴 수 있도록 둘 사이에 또 다른 바가 연결된다. 이 세 번째 바는 위아래로 미끄러지면서 열리고 닫히도록 두 바를 조절한다. 누름 장치가 있어서 이것을 누르면 두 바가 닫히고 바퀴도 꼭 맞게 맞물려져 〈아이워크〉는 완전히 멈춘다.

삼각형 구조의 〈아이워크〉는 앞뒤 방향으로는 매우 안정감이 있지만 양쪽에 실은 짐의 무게가 불균형이면 옆으로 넘어질 수 있다. 〈지팡이가 필요한 어르신에게는 추천해 드리지 않습니다〉고 다카노 창립자의 손녀 다카노 히로요는 설명한다. 하지만 그 밖의 모든 사람들에게는 양손의 보조 도우미로 아주 유용할 것이다.

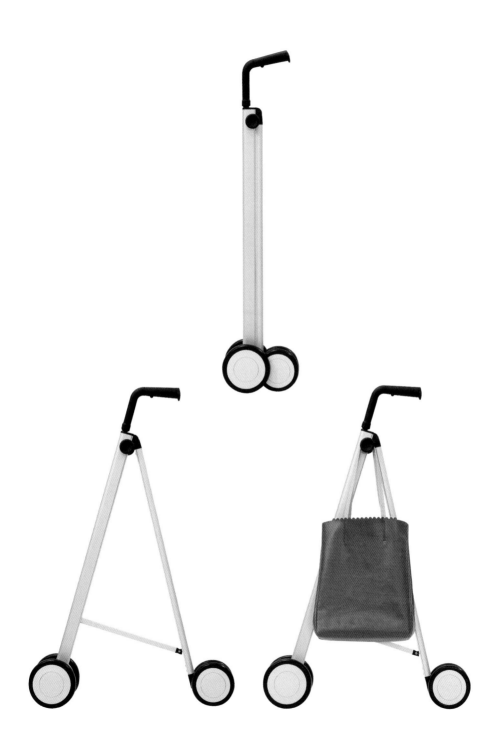

airvase 에어베이스

토라후 건축 설계 사무소Torafu Architects
2010 // 후쿠나가 시코우Fukunaga Shikou

일본에서 종이는 단순히 무언가를 적기 위한 재료 훨씬 그 이상이다. 수 세기 동안 등잔, 우산 그리고 심지어 미닫이문을 만드는 용도로까지 쓰인 종이는 많은 일본인들의 눈에 여전히 무궁무진한 잠재력을 가진 재료이다. 에어베이스는 종이에 숨은 힘이 어디까지인지를 탐험한다. 이 제품은 처음 받았을 땐 납작한 종이 한 장처럼 보이지만, 몇 번 부드럽게 잡아당기다 보면 어느새 입체적인 꽃병으로 변신한다. 촘촘한 어망 같은 형태로 죽죽 늘어나며, 그럼에도 여전히 너무나 하늘거려서 실제로도 공기보다 더 가벼워 보인다.

무와 유의 이 신기한 조합은 토라후 건축 설계 사무소가 만들었다. 이 프로젝트는 〈카미노코우사쿠조〉(종이 공작소) 그룹이 주최한 전시회의 초대장에서 시작되었다. 혁신적인 종이 제품을 개발하는 데 전념했던 이 그룹은 종이 인쇄와 종이 가공을 전문으로 하는 회사 후쿠나가 시코우의 전문 기술 그리고 그래픽 디자이너와 제품 디자이너, 건축가들을 하나로 결합시켰다. 그들이 토라후 건축 설계 사무소에 내준 과제는 대중 시장을 목표로 오래 사용할 수 있는 종이 제품을 디자인하는 것이었다.

토라후 건축 설계 사무소의 설립자인 스즈노 고이치(鈴野浩一)와

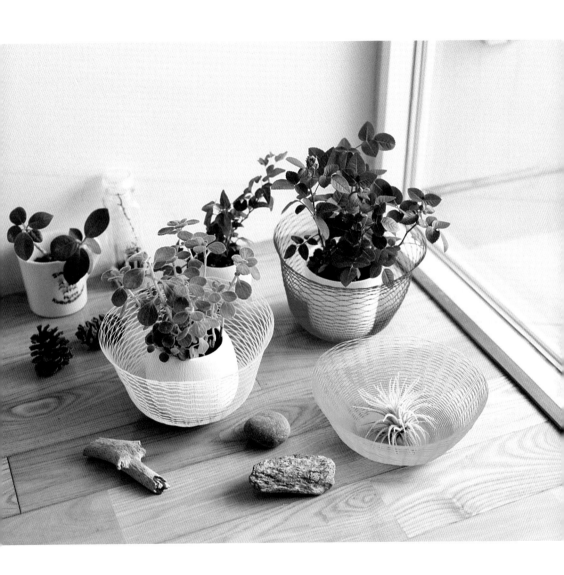

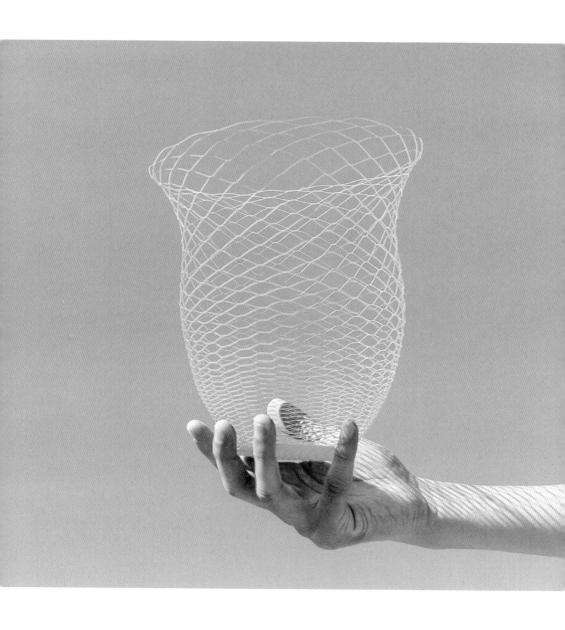

가무로 신야(禿真哉)에게 이 프로젝트가 요구하는 내용들은 마치 도심의 부지 여건과 유사하게 들렸다. 두 건축가는 받침대 없이 홀로 서 있을 수 있는 물건을 디자인하는 데 집중했다. 우선 종이로 둥그런 형태들을 만든 다음, 칼을 들고 그 위에 서로 엇갈리는 짧은 선들을 동심원 모양으로 그어 넣었다. 이 상태로 종이를 펼치면 부피를 만들면서 형태가 늘어난다. 이 노동 집약적인 작업은 처음부터 끝까지 손으로만 해야 했는데, 처음에는 종이 한 장당 장장 다섯 시간이 걸렸다. 종이의 종류와 절개 패턴을 달리하면서 서른 번가량을 반복하고 난 뒤, 디자이너들은 결국 일반 인쇄 용지에 0.9 밀리미터 간격으로 절개를 넣어 사용하기로 결정을 보았다. 이 방법을 사용함으로써 종이 한 장만을 사용한다는 재료의 단일성이 유지되고, 신축성이 늘어났으며, 서 있는 바구니 모양의 구조도 가능해졌다.

토라후의 시방서에 따라 공장에서는 원형의 종이를 프레스 절단기로 잘게 자른다. 종이는 양면을 다른 색으로 인쇄하지만, 일단 종이 그물을 잡아 늘려서 형태를 잡고 나면 두 가지 색이 하나의 톤으로 섞여 보인다. 이 종이는 진흙만큼 자유자재로 변형이 가능하므로 매우 다양한 모양을 만들어 유지할 수 있다. 스즈노는 〈〈에어베이스〉가 아무런 기능도 없지만 어디에 써야 할지는 금방 상상할 수 있다〉고 말한다. 그렇지만 사탕을 담거나, 화분을 넣거나, 모자처럼 머리에 쓰고 있지 않으면 〈에어베이스〉는 금방 주저앉아 납작한 종이 형태로 되돌아간다.

allround bowls 올라운드 볼

미야기 소타로宮城壯太郎 // 미야기 디자인 사무소 Miyagi Design Office
2004 // 체리 테라스 Cherry Terrace

러시아의 마트로시카 인형처럼 차곡차곡 겹쳐 쌓을 수 있는 〈올라운드 볼〉은 감탄을 거듭하지 않을 수 없는 그릇
세트이다. 더 이상 남은 그릇이 없을 것 같은 마지막 순간에조차 숨은 그릇이 또 하나 튀어나오기 때문이다. 총 13개의
용기가 스테인리스 스틸 볼 안에 차곡차곡 들어가고 그 위를 플라스틱 뚜껑으로 덮게 되어 있는데, 일본인 가정에서
요리할 때 자주 쓰이는 다양한 볼들이 엄선되어 있다.

요리 기구 업체 체리 테라스를 위해 미야기 소타로가 디자인한 이 세트는 생김새가 너무 근사해서 부엌 선반에 감춰
두기 미안할 정도이다. 하지만 수납이 용이한 제품을 만들어 내는 것이야말로 체리 테라스가 추구해 온 주요 목표 가운데
하나였다. 〈일본 부엌은 자그마한 경향이 있기 때문에, 가령 야채 탈수기 같은 것을 포함해서 차곡차곡 포갤 수 있는
볼들을 선별해 보면 아주 유용하겠다는 생각이 들었습니다〉라고 이와키 리카코(岩城里花子)는 말한다. 1983년에 체리
테라스를 설립한 창립자와 그녀는 모녀지간이다. 현재 이 회사는 유럽 부엌용품과 자체적으로 디자인한 제품을 함께
판매하며, 자체 디자인 가운데 상당수는 미야기의 작품이다. 미야기는 깔끔하게 포개지는 프랑스의 스테인리스 스틸
요리 냄비들을 보고 〈올라운드 볼〉의 아이디어를 얻었다. 그렇지만 그 개념을 적절한 용도와 크기의 그릇들로 바꾸는
일은 디자이너의 몫이었다.

비용 절감을 위해 미야기는 이 회사에서 기존에 출시되었던 유리 볼을 기준으로 삼아 그보다 크거나 작은 나머지
그릇들을 디자인했다. 컬렉션의 대부분은 니가타 현에 위치한 한 부엌용품 제작 업체가 스테인리스 스틸을 재료로
만들었고, 첫 출시된 이후로 거의 달라진 바가 없다. 체와 믹싱 볼이 몇 개씩 들어 있으며, 금속이나 플라스틱으로 만든
뚜껑들도 함께 있다. 구성물 가운데 가장 독특해 보이는 것은 아마도 별 모양의 플라스틱 조각 그리고 그것과 짝을 이루는
큼지막한 플라스틱 체일 것이다. 이 둘은 유리 볼 안에 꼭 맞게 들어가서 필요할 때면 야채 탈수기로 변신한다.

확실히 미야기는 다용도성을 염두에 두었던 것 같다. 뚜껑을 바닥에 놓고 조리 접시로 쓸 수 있는가 하면, 체 — 일본에서
가장 흔하게 사용하는 주방 도구 중 하나 — 는 쌀을 씻고, 채소의 물을 빼고, 국물을 내는 데 쓴다. 가장자리에 납작한
테두리를 돌린 이 촘촘한 강철 망은 실용성 위주의 조리 기구에서는 거의 보기 힘들었던 섬세함과 정밀함을 자랑한다.
하지만 미야기에게는 이에 대해 설명할 충분한 근거가 있었다. 도쿄아트네비게이션(tokyoartnavi.jp) 웹사이트에 올린
한 논문에서 그는 이렇게 말했다. 〈디자인은《사용되는 아름다움》, 다시 말해 미적으로 만족스러우면서도 쓰임새 있는
물건을 만드는 일에 관한 것이다.〉

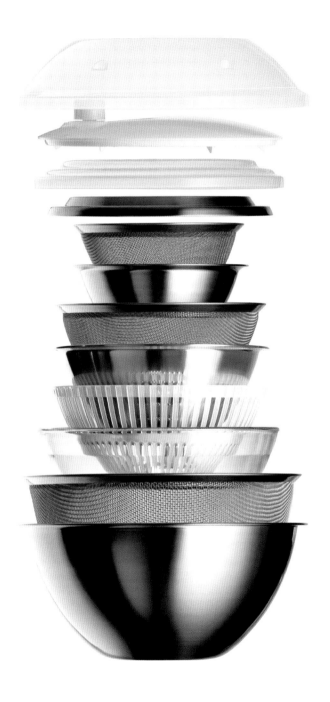

altar for one god 하나의 신을 위한 제단

사카이 도시히코 酒井俊彦 // 사카이 디자인 어소시에이트 Sakai Design Associate
2010

인구 대부분이 민속 신앙 신토(神道)와 불교가 혼합된 종교를 믿고 있는 일본에서는 전국 어디서나 집 안에 가미다나(神棚,
신토 신들에게 참배하기 위해 집 안에 꾸며 놓는 작은 제단)가 있다. 찬장이나 선반, 아니면 그 밖의 높다란 곳에 올려놓는
전통적인 가미다나는 계단과 문, 경사진 지붕으로 이뤄진 작은 신사를 닮았다. 현대적인 미학과도 자연스레 어울리도록
디자인된 사카이 도시히코의 〈하나의 신을 위한 제단〉은 이 정신적인 전통을 떠올리게 하면서도 외형은 매우
추상적이다.

사카이의 프로젝트는 조립식 주택(전통적인 목수 대신 업체가 짓는)을 취급하는 야마나시 현의 한 영업 사원으로부터
걸려온 전화에서 시작되었다. 고객들은 새 집으로 이사할 때 집 안에 둘 제단을 찾는 경우가 많은데, 그 지역의 신토
용품점에서는 도무지 마땅한 것을 찾을 수가 없었다는 것이다. 영업 사원은 믿음의 도약을 해서 사카이에게 의뢰를 했다.
사카이는 주로 대형 전자 제품 회사를 위한 미래적이고 〈진보된 디자인〉에 대해 브레인스토밍을 하며 살아가고 있었다.
사카이의 기본 콘셉트는 〈지나치게 많이 하지 말 것〉이었다고 한다. 그리고 〈절대 현대적으로 보이게 하고
싶지 않았다〉고 한다. 그렇지만 그의 제단은 오늘날의 가정집 실내 풍경 — 가미다나가 최초로 유행했던
에도시대(1603~1867)에 종이와 목재로 지었던 가옥과는 판이하게 다른 — 속으로 녹아들 수 있어야 했다.
조상에게 예를 다한 사카이의 가미다나는 나가노 현의 한 숙련된 장인의 솜씨로 제작되었다. 장인은 가미다나를 만드는
전통적인 재료인 사이프러스 나무를 일일이 손으로 깎으며 수작업을 했다. 단순하게 생긴 29센티미터 높이의 길쭉한
상자 그리고 그 앞에 두는 단으로 이루어진 사카이의 제단은 전통적인 가미다나의 모델이었던 옛 건물들의 직선 구조를
참조했다. 그리고 기존의 가미다나가 그렇듯, 가까운 신사에서 가져온 작은 나무판 〈오후다〉(부적)가 안에 들어 있다.
〈아침마다 우리는 이 나무판 앞에서 빕니다. 이것은 신사와 연결되어 있고, 신사는 신들과 연결되어 있어요〉라고
사카이는 설명한다. 〈일종의 핸드폰 같은 거죠.〉 이 매일의 의식은 신들에게 음식을 올리는 것도 포함한다. 제단 위에
규슈 섬(많은 도예가들이 살고 있는)에서 제작된 작은 도자기 접시를 놓고 생쌀과 소금을 담는다. 유리 병에는 사카키(榊,
동백나무의 일종) 가지를 꽂는다. 소금과 사카키는 액운을 쫓아낸다는 의미를 담고 있다.

amorfo premium 아모르포 프리미엄

와타나베 히로아키 渡辺弘明 // 플레인Plane
2010 // 이와타니 산업 Iwatani Corporatoin

일본의 거의 모든 집에는 식탁 위에 올려놓고 쓰는
가열 조리 도구가 있다. 이것은 일본 전통 가옥에서
마루 한가운데를 움푹 파고 불을 피우던 장치
〈이로리(囲炉裏)〉로 거슬러 오른다. 이런 조리 도구들
덕에 스키야키, 샤브샤브, 나베 등을 식탁에서 곧바로
준비해 먹을 수 있으며 요리하고, 먹고, 함께 담소를
나누는 것을 한 번에 하고 싶어 하는 일본 국민 특유의
욕구도 충족된다. 과거에는 외부에 탱크를 두고 이것을
호스로 가스 버너에 연결하여 사용했지만, 부탄가스
용기가 등장하면서 이런 위험천만한 풍경도 사라지게
되었다. 가스 공급업체 이와타니 산업은 1969년에 최초의
호스 없는 요리용 레인지를 선보였고, 그 이후로 꾸준히
신모델을 출시해 왔다.
이와타니의 가장 성공적인 시도 가운데 하나는 1990년
다카기 모토히로와 사카모토 사토시가 디자인한
〈아모르포Amorfo〉였다. 강철 재질의 〈아모르포〉는 단순한
정사각형 모양의 버너에 부탄 가스통이 들어가는 원통이
붙어 있었다. 하지만 시장에 나온 지 몇 년이 흐르면서 그
사이 디자인도 약간 진부해졌고 기술적인 부분도 다소
뒤떨어진 듯했다. 이와타니는 아모르포를 폐기하는 대신
리뉴얼을 시도하고자 공모전을 열었고, 디자인 자문 회사
플레인Plane의 설립자 와타나베 히로아키의 작품이
수상을 했다.
와타나베는 〈불꽃을 정말 아름답게 만들고 싶었다〉고

말한다. 그는 레인지 전체를 통째로 바꾸지는 않았다.
대신 전체 모양을 정리하고 세부를 단순화했다. 모양도
개선되고 관리도 편해지도록 강철 외피의 모서리를
둥글리고 주름진 모서리에 강철 캡을 씌웠다. 그리고
여기에 날렵한 금속 냄비 받침대를 올려놓았다. 기존의
점화 장치를 불꽃이 나오는 원형으로 대체하는 한편,
플라스틱 손잡이의 디자인을 바꾸고 그래픽 요소들도
보기 좋고 읽기 쉽도록 수정했다.
제조 기술과 연료 테크놀로지가 점점 발전해 감에 따라
아모르포 역시 다시 한번 업데이트를 시도해야 할
때가 올지도 모른다. 하지만 와타나베가 지금과 같은
노선을 수정하지만 않는다면 〈아모르포 프리미엄〉 역시
그것의 전신들만큼이나 오랫동안 여러 곳에서 사랑받을
것이다. 〈제품이 쓰레기로 끝을 맺는 경우는 허다합니다.
그렇지만 디자이너는 오랫동안 쓰일 물건을 만들기 위해
노력해야겠죠〉라고 와타나베는 말한다.

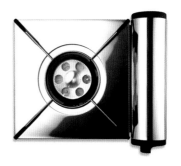

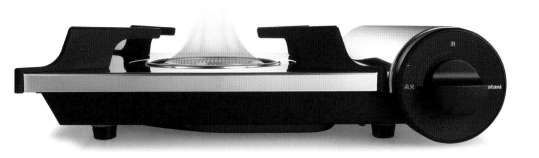

ap stool 에이피 스툴

아즈미 신安積伸 // 에이 스튜디오A Studio
2009 // 라팔마Lapalma

1956년, 일본의 제품 디자이너 야나기 소리는 지금은 유명해진 작품
〈버터플라이 스툴〉(17면)을 세상에 내놓았다. ㄱ자 모양의 합판 두 개를
금속 막대로 고정시킨 이 의자는 공학의 승리이자 일본 공예 전통의 빛나는
쾌거이기도 했다. 그리고 이로부터 50여 년 뒤 〈에이피 스툴〉이 시장에
등장했다. 이 의자 역시 야나기의 대표작에 경의라도 표하듯 합판을 구부려
만들었지만, 유사점은 그것으로 끝이었다. 조가비 모양의 조각적인 형태
때문에 일본의 종이접기 전통을 떠올리게 하는 〈에이피 스툴〉은 혼자 세워
둘 수 있는 단일 나무판이며, 오늘날의 테크놀로지가 없었다면 이같이
시간을 초월한 아름다움은 얻을 수 없었다.

이 의자는 디자인 회사 에이 스튜디오의 설립자인 아즈미 신의 작품이며,
한 벨기에 업체의 나무 구부리는 기술력을 보여 주기 위한 시연 제품으로
시작되었다. 지금은 이탈리아의 가구 제작 업체 라팔마에서 제작된다.
아즈미가 맨 처음 생각했던 아이디어는 튼튼한 일반 바닥과 그보다 약간
내구성이 떨어지는 다다미방 모두에 놓을 수 있는 의자였다. 그러려면
다다미를 보호하기 위해 의자의 하중을 바닥면으로 분산시켜야 했다.
아즈미는 단일 합판으로 의자를 만들면 이 기준을 만족시킬 수도 있고
업체의 기술력도 활용할 수 있을 것이라 판단했다.

하지만 아즈미가 상상했던 형태는 기존의 드로잉이나 CAD 렌더링으로는
표현이 불가능했다. 할 수 없이 그는 종이를 접어 형태를 표현하자는
아이디어를 냈고, 이 방법으로 혼자 세워 둘 수 있는 여러 가지 형태들을
만들었다(48면). 〈종이 모형으로 작업하는 것을 항상 좋아해요. 3D의 형태를

쉽게 이해할 수 있거든요〉라고 아즈미가 설명한다.

아즈미가 만든 10분의 1 크기 모형이 실물 크기의 판지 모형으로

탈바꿈했고, 3D 스캐너가 다시 이것을 컴퓨터 데이터로 변환시켰다.

〈그 결과, 제가 스튜디오에서 만들었던 종이 모델과 똑같은 최종 형태가

나왔습니다〉라고 아즈미는 말한다. 하지만 프레스로 성형하는 합판 의자는

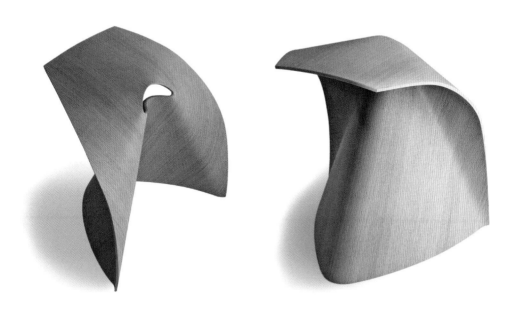

종이 모델을 원형 그대로 옮겨 오지 못했다. 편의와 효용성을 위해 아즈미는
날카롭게 주름이 잡힌 부분을 부드럽게 펴고, 종이가 접혀 가운데가
뾰족하게 솟은 부분은 도려내었다. 이렇게 뚫린 구멍은 손잡이 역할도
겸한다. 오목한 일반 의자들과는 달리 〈에이피 스툴〉은 볼록하다. 아즈미는
이것이 〈엉덩이에 맞추는 또 다른 방법〉이라고 설명한다.

aquarium dumbbell 아쿠아리움 덤벨

스미카와 신이치澄川伸一 // 스미카와 디자인Sumikawa Design
2011 // 다케나카 브론즈 웍스Takenaka Douki

은빛의 구불거리는 외양 때문에 곧잘 조각 작품으로 오해받기도 하는 〈아쿠아리움 덤벨〉은 헬스 클럽보다는 가정집 거실에 더 어울릴 것 같다. 사용자가 멋있어 보이기를 꿈꾸며 운동을 하는 동안에도 멋있어 보일 수 있도록 고안된 이 미끈한 프리웨이트는 스미카와 신이치가 디자인했고, 불상과 불교 관련 제품을 만드는 업체인 다케나카 브론즈 웍스에서 제작을 맡았다. 이 회사는 손에 잡는 웨이트 종류는 한 번도 제작해 본 적이 없었지만, 회사가 보유한 전통적인 금속 가공 기술을 선보일 새로운 시장을 개척할 수 있을지 모른다는 기대감에서 스미카와의 제안을 흔쾌히 수락했다. 스미카와와 다케나카의 협력 관계는 1990년 말 구둣주걱 디자인부터 시작되었다. 그리고 이 구둣주걱은 〈아쿠아리움〉 시리즈의 첫 테이프를 끊은 제품이었다. 〈아쿠아리움〉 시리즈는 스미카와 신이치가 어렴풋이 물고기를 연상시키는 형태들로 디자인한 작품들을 다케나카가 순수 유광 알루미늄으로 구현한 결과물 가운데 엄선된 작품들로 이루어졌다. 일본 사회가 운동과 몸 관리에 대한 관심이 점점 높아지고 있는 것을 보게 된 디자이너는 이 시리즈에 프리웨이트를 포함시켜야겠다는 생각을 하게 되었다. 그의 말처럼 〈시중에 나와 있는 덤벨은 대부분 아주 못생겼기〉 때문이었다. 〈사람들이 운동할 필요가 있는 것은 맞지만, 그래도 그것이 좀 더 아름다운 경험이 되어야 하지 않을까요.〉 정기적으로 마라톤 경주에 참가하고, 스튜디오 천정에는 펀치 백을 매달아 놓았으며 미국 소니사의 스포츠 워크맨Sports Walkman을 디자인하기도 했던 스미카와는, 몸체를 바꾸고 형태를 수정하는 등 흔히 보던 좌우 대칭 덤벨 모양을 개선시킬 수 있을 거라 생각했다. 그는 위는 뾰족하고 바닥은 평평해서 수직으로 세워 둘 수 있는 비정형의 균형 잡힌 덤벨을 상상했다. 〈제가 그린 이미지는 점프하는 돌고래 같은 거였어요〉라고 스미카와는 말한다. 다케나카는 디자이너의 드로잉들을 기초 삼아 나무로 연구 모형을 만들고, 스미카와는 이것을 받아 손잡이 부분을 사포로 다듬었다. 이렇게 모델은 생산 단계로 넘어갈 채비를 마쳤다.
불교용품을 제작하던 기술력을 활용하여 다케나카는 나무 모형을 토대로 사형을 만들었고 여기에 용융 알루미늄을 부었다. 그 뒤 차갑게 식은 금속 덩어리를 꺼내 광택을 냈다. 이 웨이트는 0.5킬로그램에서 2킬로그램까지 세 가지 종류가 있으며, 모두가 손에 감겨드는 맛이 탁월하다. 스미카와는 〈사람들이 거실에 앉아 웨이트를 드는 모습을 상상했습니다〉라고 말한다. 운동을 마치면 〈아쿠아리움 덤벨〉은 어엿한 거실 장식품 가운데 하나로 돌변한다.

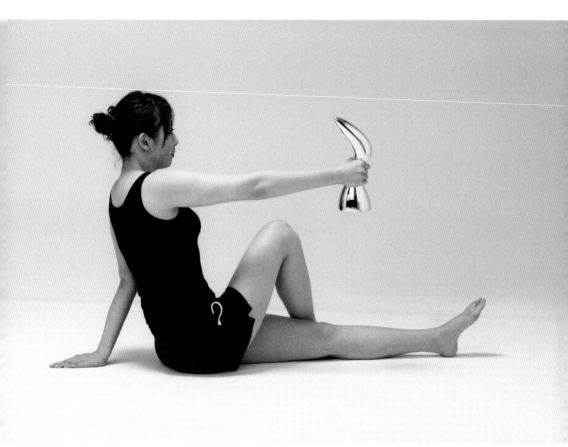

bind 바인드

우메노 사토시梅野聡 // 우메노디자인Umenodesign
2009

책과 신문의 중간 정도 되는 번들거리는 잡지를 정리하는 일이 쉽지 않은 것은 비단 제품 디자이너 우메노 사토시의
아내만은 아닐 것이다. 많은 사람들이 이 일에 곤란을 느낀다. 아내가 쌓아 놓은 잡지 더미에 걸려 넘어지기를 몇 차례
반복하던 우메노는 자신에게 반드시 풀고 넘어가야 할 문제가 하나 생겼음을 깨달았다. 물론 이것은 이 재능 있는
디자이너가 감당하지 못할 문제가 아니었다. 우메노는 디자이너로서의 감각을 십분 발휘하여 거실의 뒤죽박죽 상태를
한번에 말끔히 해결할 수 있는 협탁 〈바인드〉를 탄생시켰다.

일본인들이 재활용 수거를 위해 묶어 둔 신문지 꾸러미 모양에서 영감을 얻은 이 협탁은 투명 유리 한 장과 이것을
떠받치는 강철 띠 받침으로 이루어진다. 이 띠는 노끈이나 밧줄처럼 협탁의 밑면과 사방 옆면을 모두 두르고 윗면으로
올라가 X자 모양으로 꼬인다. 협탁 위에는 스탠드나 책, 커피 잔 등을 올려놓고, 그 밑에는 잡지나 만화책들을 보관하는데,
이 책들은 강철 띠 받침대 안에 맞게 넣기만 하면 깔끔하게 정렬이 된다. 〈바인드〉는 이렇게 영리한 수납 해결책인 정도를
훨씬 넘어, 눈엣가시를 오히려 시각적 재밋거리로 탈바꿈시킨다.

신문지 꾸러미를 잘 정리해 묶으면 끈이 윗면 정중앙에서 직각으로 교차하는 반면 〈바인드〉의 강철 띠는 비스듬한
각도로 교차한다. 띠와 띠가 예각으로 만나는 모양새가 좀 더 역동적으로 보이는 효과가 있긴 하지만, 사실 이것은 중요한
현실적인 고려에서 비롯된 것이다. 우메노가 설명하듯 〈교차 각도가 보통처럼 90도가 되면 유리판 밑으로 잡지를 밀어
넣는 게 불가능〉해지기 때문이었다. 띠와 띠 사이의 간격이 좁아져 큼지막한 책을 집어넣을 수 없게 된다.

필요한 간격을 확보하기 위해 강철 띠는 협탁의 윗면과 바닥면에서 서로 예각을 이루며 만난다. 그러나 이렇게 되면
윗면과 옆면이 만나는 모서리 부분에서 윗면의 띠가 각기 다른 폭을 가진 옆면의 다리 네 개와 만나야 하는 일이
발생한다. 제조 업체의 입장에서 이것은 골칫거리가 아닐 수 없었다. 우메노 자신도 〈가장 어려웠던 부분은 다리 폭이
모두 다르다는 점〉이었다고 고백한다.

이 기하학적 난제를 해결하는 임무는 〈바인드〉의 시제품을 제작한 니가타 현의 어느 금속 공예가의 몫이 되었다. 그는
외형의 완벽을 기하기 위해 강철 띠를 하나하나 잘라 용접을 해서 붙였다. 광택을 내고 색을 칠하자 용접으로 연결된
부분은 눈에 띠지 않게 되었고, 이로써 강철 띠가 완벽하게 수평으로 눕는 일도 가능해졌다. 이렇게 〈바인드〉는 가장
깔끔한 일본의 아파트에도 어울리는 다목적 가구가 되었다.

bird alarm clock 새 알람 시계

앤드 디자인& Design
2010 // 이데아 인터내셔널 Idea International

〈새 알람 시계〉는 시계 기능을 없앤 일반 알람 시계라고도 표현할 수 있을 것이다. 일차적인 목적은 지저귐 소리나 목소리(일본어와 영어가 가능하다)로 사람들을 단꿈에서 깨우는 것이다. 일정 시간 뒤에 알람을 다시 울리게 하는 스누즈 버튼도 있다. 시간은 지빠귀 새 실루엣이 있는 작은 디지털시계로 볼 수 있는데, 이 전자 디스플레이는 원하면 보이지 않게 할 수 있다. 이것은 잠든 사람이 째깍거리는 초침의 소음이나 번쩍이는 숫자판 때문에 방해받지 않고 평화롭게 일어날 수 있도록 도와준다.

이 시계는 앤드 디자인이 2005년 〈100% 디자인 도쿄100% Design Tokyo〉 무역 전시회에 선보인 열두 점의 시제품 가운데 하나이다. 도심직 이미지가 주제였던 이 컬렉션은 이데아 인터내셔널의 대표 시시쿠라 다케나오의 눈길을 사로잡았다. 이데아 인터내셔널은 자체 디자이너들뿐 아니라 외부 디자이너들(62면의 〈버킷Bucket〉 참조)까지 초청하여 다양한 라이프 스타일 상품을 개발하고 제작해 왔다. 시시쿠라는 〈앤드 디자인이 제시한 콘셉트들이 아주 똑똑해 보였다〉고 한다. 이데아 인터내셔널의 제품 디자이너 레나 빌마이어Lena Billmeier는 〈앤드 디자인은 제품을 가능한 한 가장 단순하고 명쾌한 은유로 환원합니다〉라고 설명한다.

〈시계는 어디에나 ─ 냉장고 위나 텔레비전 위, 심지어 핸드폰 액정 위에도 ─ 있습니다. 그러니 24시간 내내 그걸 보지 않아도 된다면 좋겠죠〉라고 말한 앤드 디자인의 이치무라 시게노리(市村 重德) 는 애초에 이 제품을 벽에 걸고 시계 부분이 벽 쪽으로 향하게 해서 안 보이도록 하려 했었다. 그렇지만 얼른 눈에 보이는 시계가 없으면 사람들이 당황할지 모른다는 우려 때문에 2010년까지 제품 생산이 유보되었다. 이 문제는, 원하는 경우 새를 세워 둘 수 있는 〈다리〉를 추가함으로써 해결되었고 이로써 알람 시계는 시장에 나올 수 있게 되었다.

컬렉션의 특징에 맞추어, 이 시리즈에 속한 제품들(160면의 꽃병 〈넷코Nekko〉도 여기에 포함)은 2차원과 3차원의 경계를 애매하게 오간다. 예를 들어 〈새 알람 시계〉의 경우 길이가 실물 크기에 가까움에도 불구하고 두께는 채 2센티미터가 안 된다. 연하늘색, 연갈색, 연분홍색 플라스틱 외장 세 가지가 있고, 컴퓨터 칩이 내장되어 신호에 맞추어 지저귈 수 있다. 새의 〈뒷면〉에는 스피커와 스위치, 설정 버튼, LCD 시계가 있다. 반대편엔 배터리 두 개가 들어가는 공간이 있고, 분리되는 뚜껑으로 덮게 되어 있다. 한눈에 보아도 새를 연상시키는 모습 때문에 간혹 이 제품에 시간을 알려 주는 기능이 있다는 사실을 깜빡할 때도 있지만, 사실 새 모양은 아침 기상을 상징하기 위해 선택된 것이다.

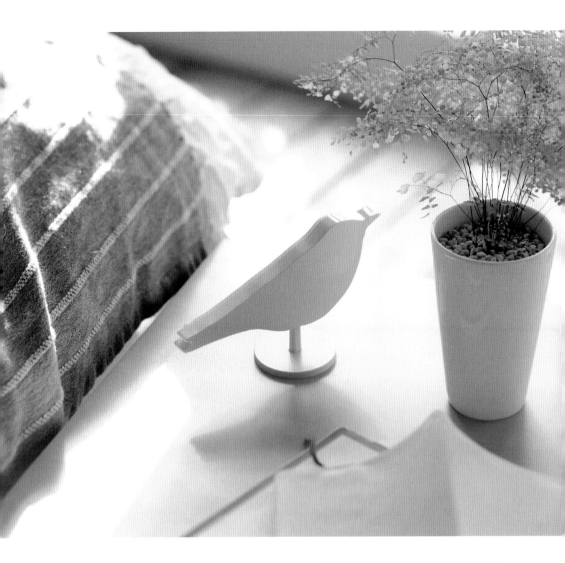
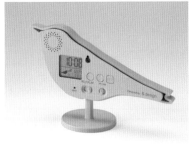

bottle 보틀

스즈키 사치코鈴木佐知子 // 스카체 디자인Schatje Design
2010

01

한 사람의 쓰레기는 다른 사람의 보물이 된다는 옛말이 있다. 심지어 물이나 와인을 다 비우고 한참이 지난 평범한 유리병에도 가치는 있을 수 있다. 도쿄의 디자이너 스즈키 사치코의 디자인 감각은 이 버려진 병들을 아름다운 일회용 물병으로 변신시켰다. 이 병들은 근사한 식탁 풍경의 멋진 조연으로 활약하면서도, 자신의 초라한 과거의 흔적을 몸에서 완전히 없애지는 않는다.

조각가의 눈을 가진 스즈키는 버려진 병들의 형태에 마음이 움직였다. 〈빈 병은 이미 형태가 완벽합니다.〉 그런 의미에서 그녀의 아이디어는 무無에서 출발했다기보다 차라리 기존의 병 표면에 무언가를 남기는 쪽이었다. 샌드블래스팅sandblasting, 다시 말해 모래를 강하게 분사하여 표면을 연마하고 무늬를 새겨 넣는 것이다. 하지만 문제는 이것이었다. 어떻게 그 일을 할 것인가?

전동 기구와 산업 재료에 문외한이 아니었던 스즈키는 가까운 가나가와 현의 한 유리 공장을 찾았다. 《《이것이 가능할까요, 불가능할까요》라고 물었어요.〉 이 공장은 장식용 거울을 조각하는 기술을 보유하고 있었지만, 회사 대표인 두 부녀는 스즈키의 아이디어를 듣고 당황했다. 그간 두 사람은 별의별 희한한 요구를 수도 없이 들어왔지만, 재활용 쓰레기통에 들어갈 처지인 병들을 샌드블래스팅한다? 이런 구상은 처음이었다.

여러 조언을 듣고 아파트로 돌아온 스즈키는 부엌을 작업실로 바꾸고 작업에 돌입했다. 주위 술집에서 모으고, 친구들이 보태 주고, 심지어 쓰레기통에서 주어 온 병들을 쌓아

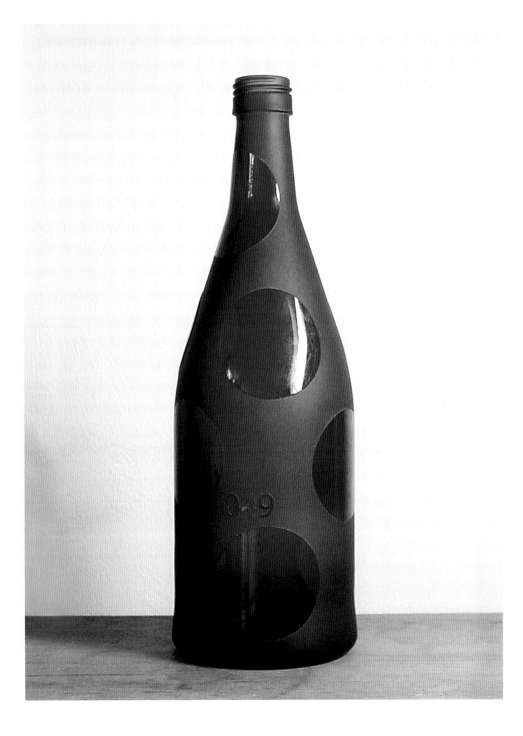

놓고 스즈키는 표면에 단단히 들러붙은 라벨을 긁어 떼고, 장식물을 뜯고, 말끔하게 세척까지 했다. 상표를 보여 주는 표식들을 다 벗어던지고 나니 그때서야 병들은 갖가지 개성적인 제 모양을 빛냈다.

스즈키는 줄무늬나 폴카 도트, 그 외의 다른 기하학적인 무늬들 ─ 꽤 복잡한 문양들도 있었다 ─ 을 손수 자른 전문가용 스티커들을 병에 붙이는 방법으로 모티브들을 병 위로 공들여 하나하나 옮겼다. 그녀는 자신이 〈아르데코가 아니라 단순하고 현대적인 디자인을 추구한다〉고 말한다. 그런 다음, 제품의 2010년 데뷔를 목표로, 유리 공장 대표의 도움을 받아 병 150개를 샌드블라스팅 공법으로 가공했다. 스티커를 떼어 내고 마침내 유리 위에 무늬가 모습을 드러내는 순간, 그녀는 전율을 금치 못했다. 〈매끈한 곳과 거친 곳의 대비가 아름다웠어요.〉

지금도 스즈키는 병부터 먼저 준비하고 나중에 그것을 연마하지만, 샌드블라스팅 과정은 이제 전문가들에게 맡긴다. 문양과 일련 번호가 각인된 물병들은 하나하나 고유한 정체성과 가치 있는 목적을 부여받고 새롭게 재탄생했다.

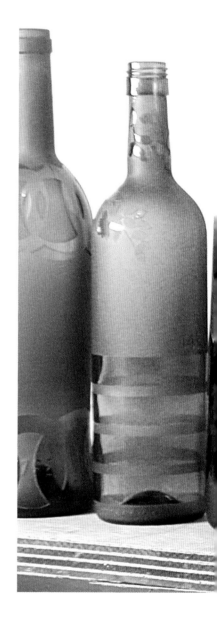

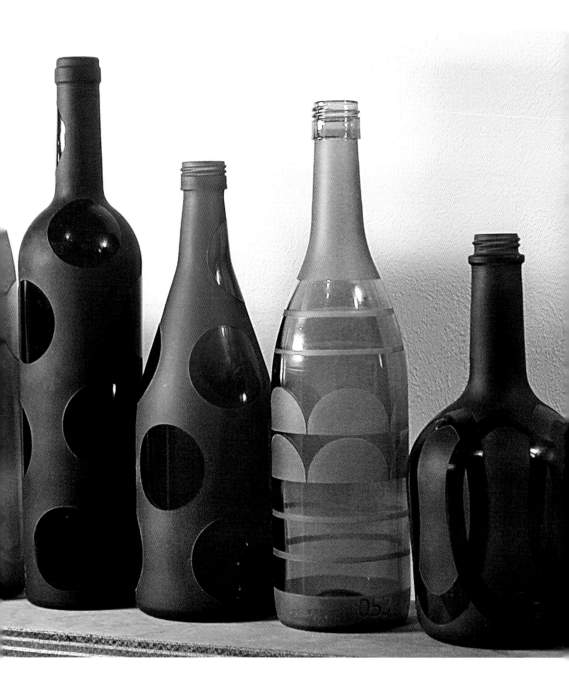

bucket 버킷

미야자키 나오리 宮崎直理

2009 // 이데아 인터내셔널 Idea International

난방에 관한 한 일본인들의 지배적인 생각은 〈방이 아니라 사람을 따뜻하게 해라〉이다. 일본 역사에 깊이 뿌리내린 이런 태도는 전통적인 가옥 조건에 대한 일본인들의 자연스러운 반응에서 출발했다. 나무와 진흙, 창호지로 지은 집은 단열이 미흡하고 외풍은 심하다. 특히 일본 열도 일부 지역에선 기온이 영하로 급강하는 한겨울에 이런 현상이 더 가중된다. 과거에는 움푹 팬 조리용 화덕인 이로리(囲炉裏)와 〈화로〉를 의미하는 히바치(火鉢) 등의 국부 난방 장치가 이런 문제를 해결하는 데 도움을 주었다. 그리고 비교적 최근에 석유난로와 벽면 전기 히터, 상 밑면에 난방 장치가 달린 탁상 난로 코타츠가 그 역할을 넘겨받았다. 그럼에도 중앙 난방이 드문 전형적인 일본 가정에서는 이같이 난편적인 방식의 난방에만 의존하다 보면 발가락을 비롯한 말단 부위가 종종 시리다는 느낌을 받게 된다. 생활용품 개발 업체 이데아 인터내셔널(56면 참조)에서 개발한 휴대용 개인 난방기 〈버킷〉은 이런 문제를 해결하기 위해 디자인되었다.

〈버킷〉은 넓적한 사각 통 모양으로 생겼고, 부착된 손잡이는 들고 다니기 편할 뿐 아니라 온풍구가 있는 앞면이 비스듬히 위를 향하게 하는 받침대 역할도 한다. 내부의 전기가 흐르는 세라믹 열선은 공기를 데우고, 모터로 움직이는 팬은 이 따뜻해진 공기를 바깥으로 내보낸다. 〈버킷〉이 실수로 넘어지기라도 하면 즉시 온풍구가 닫히고 전류가 차단되며, 전원이 꺼진다. 크기도 아담해서 사용하지 않을 때는 선반에 간편하게 올려놓을 수 있다.

이동과 수납의 용이성이 주된 고려 사항이었던 것은 맞지만 〈버킷〉의 크기를 주로 결정한 요인은 전열 부품에게 요구되는 공간의 크기였다. 이데아 인터내셔널의 디자이너 미야자키 나오리는 중국의 제조 업체가 제시한 모델들 가운데서 세라믹 열선을 먼저 선정한 다음, 그 뒤에 상자 모양의 외관과 색깔을 정했다. 사시사철 꾸준한 인기를 누리는 흰색 외에도, 디자이너는 연상 작용의 위력에 기대를 걸면서 따뜻한 계열의 색채 — 빨강, 오렌지, 브라운 — 도 포함시켰다. 일본인들에게는 〈원색을 쓰지 않으려는 경향이 있다〉고 설명하는 그는 〈어떤 색과도 잘 어울리기 때문에 흰색은 매우 인기가 좋지요〉라고 말한다.

일본 가정의 부엌과 욕실(신체가 가장 자주 노출되는)이라면 대부분 무난하게 조화를 이룰 〈버킷〉은 가장 많이 필요한 곳에 난방을 집중하며 전력 사용은 최소화한다. 전력 사용량은 2011년 3월 일본 대지진을 계기로 시작된 에너지 절약의 분위기를 타고 중요한 관심사로 부각되었다.

carved 카브드

데라다 나오키寺田尚樹 // 데라다 디자인 1급 건축사 사무소Teradadesign Architects
2010 // 다카타 렘노스Takata Lemnos

〈카브드〉는 말 그대로 배경과 감쪽같이 하나가 되는 흰색 벽시계이다. 하얀 벽에 걸어 놓으면 벽 색깔과 시계 색깔의 구별이 불가능하며, 둥근 시계판의 살짝 거친 표면은 페인트 롤러가 남긴 자국처럼 보인다. 음각된 숫자와 표면 위에 붙어 있는 시곗바늘 때문에 벽과 가까스로 구분은 되지만, 이 시계는 건물 안에 있는 비품이라기보다는 차라리 건물 자체에 더 가까워 보인다.

그도 그럴 것이 이 시계는 사실 건축가 데라다 나오키의 작품이다. 〈카브드〉는 이 건축가가 도쿄 외곽에 자신의 누이와 누이의 가족을 위한 집을 설계하는 과정에서 탄생했다. 데라다는 집만 설계하는 데서 그치지 않았다. 〈식기 하나까지 빼놓지 않고 그야말로 모든 것을 조화시키고 싶었습니다.〉 다행이 건축주들은 건축가의 말을 잘 따라 주었고, 금속 가공 업체 다카타 렘노스도 얼른 이 시계를 생산하고 싶어 했다.

다카타 렘노스는 전에도 제품 디자이너와 협업을 시도한 바 있었다. 하지만 제품 수준을 한 단계 끌어올리고자 한창 노력 중이던 다카타 렘노스는 이번엔 건축가의 시각을 원했다. 데라다는 태양의 하루 주기 변화가 벽과 방에 미치는 영향을 보고 영감을 얻었으며, 빛과 그림자의 상호 작용을 끌어들임으로써 시계판에 깊숙이 음각된 숫자들이 눈에 또렷하게 부각될 수 있도록 했다. 편리하게도 이 시계판의 숫자들은 특히 태양 고도가 낮고 누구나 시간에 쫓겨 뛰어다녀야 하는 아침 나절에 더 눈에 선명하게 들어온다.

숫자(로마자든 아라비아 문자든) 또는 시간을 표시하는 간단한 선은 프로그램이 입력된 드릴을 사용하여 인공 나무판의 표면 가장자리에 바짝 붙여 새겨 넣는다. 각 숫자는 꼭대기나 바닥 부분이 조금씩 잘려나가 있어서 보는 이가 상상 속에서 8자를 마저 완성하거나 2자의 잘린 윗부분을 연장해 보도록 유도한다. 일본에는 옛 예술가들이 선이나 이미지의 일부를 자주 생략하는 전통이 있었기 때문에, 이런 형태는 반향을 일으켰다. 사소하지만 이런 중요한 디테일 덕에 〈카브드〉의 숫자들은 옆에서든 아래에서든 어디서나 잘 보인다. 〈숫자를 단면으로 잘라서 보면 재미있을 것 같았습니다.〉 건축가의 말이다.

시계에 새길 목적으로 이 건축가가 손수 디자인한 세 가지 깔끔한 폰트들은 유행을 초월하는 아름다움을 지녔다. 하지만 숫자들의 구체적인 형태나 그 둥글린 모서리, 폭 등을 결정한 것은 사실 드릴의 날이었다. 숫자를 음각하는 데는 홋카이도의 한 나무 가공 업체가 보유한 전문 기술이 요구되었고, 시곗바늘 위에는 다카타 렘노스의 회사 마크가 새겨졌다. 시계와 어울리도록 흰 색으로 칠한 시곗바늘의 재료는 스테인리스 스틸이다.

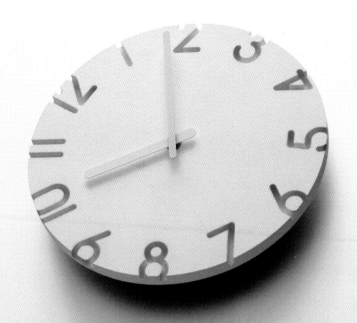

cd player 시디플레이어

후카사와 나오토 深澤直人
2004 // 무지 Muji

제품 디자이너 후카사와 나오토는 벽에 걸린 환풍기에서 영감을 얻어 이 시디플레이어를 디자인했고 이것은 그의 대표작이 되었다. 비록 이 제품은 전시회에 내기 위한 개념적 시제품으로 출발했지만 지금은 전 세계의 무지 매장에서 가장 인기 있는 베스트셀러로 자리했다. 작고 작동하기도 쉽기 때문에 사람들의 사랑을 독차지하는 것도 무리가 아니다. 하지만 이 제품의 진짜 힘은 기존의 플레이어를 더 의미 있는 형태로 탈바꿈시킨 그 독창적인 방식 자체에 있다. 시디플레이어는 레코드플레이어를 천천히 사향세로 몰아넣으면서 MP3 플레이어가 등장하기 전까지 전성기를 누렸다. 커다란 플라스틱 레코드를 집어넣어야 하는 필요를 없애 버린 시디, 곧 〈소형 원반compact disc〉 플레이어는 신비로운 방식으로 이 원반을 삼키고 소리를 내뱉는 미지의 납작한 검은 상자였다. 이것은 도상적인 형태도 아니었고 장치의 외형과 기능 간의 특별한 연관성도 보이지 않았다. 후카사와는 〈이것이 시디플레이어라는 걸 사람들이 정말로 못 알아보더군요〉라고 말을 뗀다. 하지만 그는 환풍기의 움직임과 정직한 형태에서 시디플레이어의 목적에 더할 나위 없이 어울리는 형태를 발견했다.

후카사와는 환풍기의 도형 배열 — 중앙에 원이 각인된 사각형 — 을 차용하여 가운데에 노출된 시디가 돌아가고 그 주변을 둘러싼 사각 프레임이 스피커 기능을 하는 작은 시디플레이어를 만들었다. 전원을 공급하는 선은 잡아당기면 음악이 흘러나오는 〈플레이〉 버튼 기능을 겸하며, 가운데서 회전하는 시디는 환풍기 날개의 회전에서 영감을 얻은 것이긴 해도 여기서는 시원한 바람이 아니라 사운드 웨이브를 방출한다. 일반적인 플레이어에서는 감춰져 보이지 않는 시디의 회전은 스피커에서 나오는 소리의 물리적 표현이 되기도 한다.

후카사와는 최초의 콘셉트를 도쿄의 한 전시장에서 처음 공개했다. 이곳은 사람들이 굳이 생각하지 않고도 사용할 수 있을 만큼 일상생활에 자연스럽게 밀착된 물건을 디자인하는 과정을 탐구했던 그의 첫 번째 〈무심결에Without Thought〉 워크숍의 결과물을 선보였던 자리였다. 무지의 제품 개발 팀장이 후카사와의 아이디어에 흥미를 느꼈고, 이 시제품 플레이어를 제품화하기로 동의했다. 〈아주 독특하고 색달랐기 때문에 이건 무지만이 할 수 있었죠〉라고 후카사와는 말한다. 그렇지만 무지의 모든 제품들이 그랬듯, 후카사와의 시디플레이어 역시 사람들의 삶 속으로 금세 스며들었다. 그래서 디자이너 자신의 표현처럼, 〈무심결에〉 사용되고 있다.

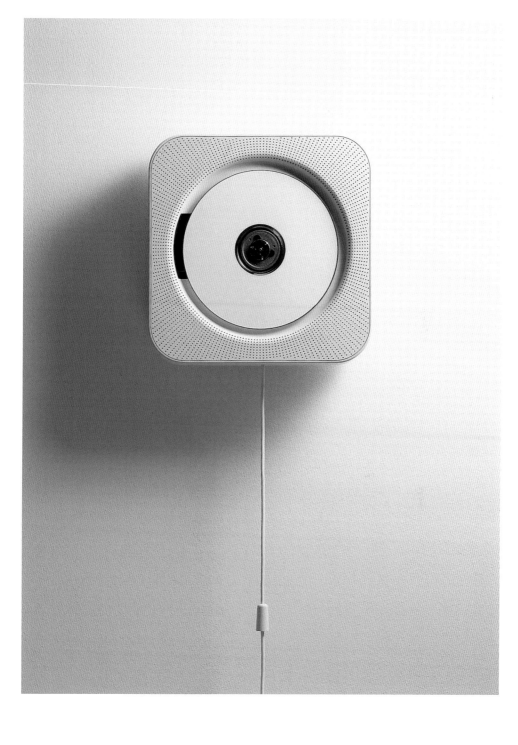

cement push pin 시멘트 푸시 핀

사토 노부히로 佐藤延弘 // 풀플러스푸시 Pull + Push Products
2003

교토의 앞서 간 무수한 선배 장인들이 그랬듯, 사토 노부히로 역시 세밀한 것을 꼼꼼하고 관심 있게 대함으로써 예술가로서 경력을 쌓아 간다. 하지만 사토는 나무나 대나무, 진흙 등으로 작업하는 대신 대형 슈퍼마켓에서 구한 재료들을 〈팔레트〉 삼아 창작하며, 전통 공예품을 제작하는 대신 비닐봉투로 토트백(25면 참조)을, 시멘트로 일상용품을 만든다. 사토기 시멘드와 처음 접촉했던 것은 향로를 만들기 위해서였다. 그는 미니어처 집 모양의 향로를 디자인해서 지역 벼룩시장에 내다 팔았다. 〈실내용 상품에 실외용 재료를 사용하면 재미있을 것 같았다〉고 그는 이유를 설명한다. 이 발상을 계속 발전시켜 보기 위해 사토는 받침 접시, 재떨이, 압정 등을 재빨리 이 상품 라인에 추가했다.

이 디자이너는 건설 현장에 쓰이는 석재 가공 기술을 동원하여 가정용 물건들을 주조하는 것뿐만 아니라 크기 면에서도 은근한 장난치기를 즐긴다. 사토의 말처럼, 시멘트는 건물을 짓는 등의 대규모 프로젝트에나 쓰이는 재료이므로 작은 소품 속에 들어가면 색다른 느낌을 준다. 〈시각적으로 더 흥미로워요.〉 사토의 작품 가운데 이 작은 압정보다 이같은 대조를 더 두드러지게 보여 주는 것은 없다.

사토의 압정 만들기는 콘크리트 블록 제조 업체의 양생 공법을 공부하는 데서부터 출발했다. 〈처음엔 무얼 어떻게 해야 할지 전혀 몰랐습니다〉라고 그도 인정한다. 하지만 끈질긴 시행착오를 거친 끝에 마침내 사토는 성공 확률이 높은 그만의 노동 집약적인 방법을 개발했다. 이 노하우에는 180개의 조각을 한꺼번에 주조할 수 있도록 얼음 얼리는

CEMENT
PUSH PIN

CEMENT
PUSH PIN

PULL + PUSH PRODUCTS.

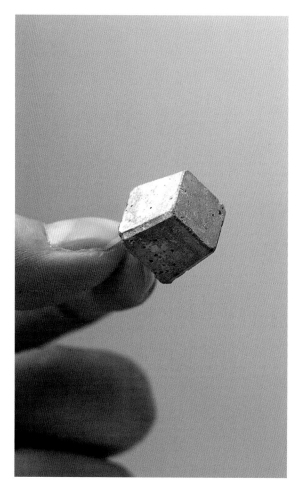

틀을 쓰는 것도 포함된다.

가장 까다로운 과정은 콘크리트가
굳기 전에 핀들을 제 위치에
꽂는 일이다. 핀은 각 큐브의
정중앙에 그리고 정확히 수직으로
자리해야 한다. 콘크리트가
굳고 나면 주형 안에서 압정을
꺼내 손으로 하나하나 다듬는다.
다양한 모양을 주기 위헤
콘크리트를 붓기 전에 주형
바닥에 수족관에서 주로 쓰이는
작은 돌들을 깔아 놓는다. 그리고
나중에 솔질로 시멘트를 조금
쓸어 내고 나면 자갈투성이
표면이 나타난다. 이것은 일본의

전통 석공들로부터 배운 수법이다.

압정들은 비닐봉투 안에서 일주일 정도 충분히 양생해야 완성된다.

〈너무 빨리 마르면 강도가 낮아집니다.〉 제작과 양생 과정에서 생기는

흠집 때문에 한번 찍은 분량의 4분의 1가량은 시장으로 나가지 못한다.

그렇지만 살아남은 나머지 〈시멘트 푸시 핀〉들은 시멘트에 내재되어 있던

놀라운 아름다움을 유감없이 보여 준다.

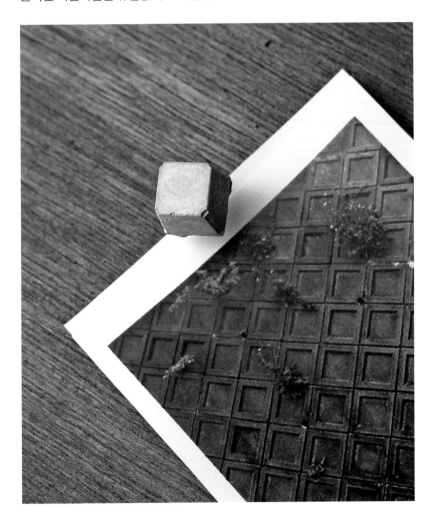

chibion touch 치비온 터치

나카가와 사토시中川聰 // 트라이포드 디자인Tripod Design
2011 // 피죤 Pigeon Corporation

국적을 막론하고 전 세계 어린이들은 체온 재는 것을 싫어한다. 게다가 일본에서는 많은 아이들, 특히 정부가 지원하는 어린이집과 유치원에 다니는 유아들은 정기적으로 이 시련을 겪어야 한다. 체온계는 아침에 아이들이 집을 나서기 전에 아픈 곳이 있는지 재빨리 알아볼 수 있는 수단이며, 또한 감기를 비롯한 여러 가지 질병이 퍼지는 것을 제일선에서 막는 역할을 한다.

체온을 잴 때 일본에서 가장 흔히 쓰는 방식은 길고 가느다란 체온계를 겨드랑이에 끼우는 것이다. 아프거나 고통스러운 방법은 아니지만, 그럼에도 아이들은 툭하면 울음을 터뜨리거나 두려워하는 등의 부정적인 반응을 보인다. 육아와 여성 관련 제품을 믿는 피죤이 디자이너 나카가와 사토시에게 개량된 체온계를 디자인해 달라고 의뢰했을 때, 나카가와는 처음으로 이 문제를 원점에서부터 접근해야겠다고 생각했다.

나카가와에게 이것은 엄마들이 아이들의 체온을 보통 어떻게 재는지 직접 관찰하는 것도 포함되었다. 관찰하는 동안 나카가와는 엄마들의 몸짓과 자세 그리고 아이들의 반응을 일일이 기록했다. 아이들의 입장을 좀 더 잘 이해하기 위해 눈 대신 작은 카메라가 달린 모델을 만들어 아이들의 눈높이를 모의 실험해 보기도 했다. 〈아이들은 체온계 자체에 공포를 느끼는 것 같더군요. 번쩍거리고 바늘처럼 생겼으니까요.〉

자신이 어렸을 때 보았던 의료 도구들을 찬찬히 기억해 보던 나카가와는 문득 컵처럼 생긴 부위를 가슴팍에 대던 청진기를 떠올렸다. 절대 날카롭지도 않고 무섭지도 않았던 기구였다. 그는 여기서 영감을 얻어 둥그런 모양이나 종 모양의 여러 시제품들을 만들었고, 엄마들에게 부탁하여 아이의 이마에 대보도록 했다. 그러자 반응이 완전히 달라졌다. 체온계를 아이 겨드랑이에 꽂기 위해 공격적인 자세를 취하던 과거와 달리 엄마들은 부드럽게 어르는 대화를 계속 이어 갔고, 엄마의 차분하고 동요하지 않는 모습을 본 아이들은 더 이상 울거나 겁내지 않았다. 아이들에게 이 동그란 체온계는 이제 위협적인 물건이 아니라 엄마의 손길이었던 것이다.

플라스틱과 고무로 만든 〈치비온 터치〉는 살에 편안하게 닿을 뿐 아니라, 직경이 4.7센티미터에 달하므로 부모들이 편안하게 손에 쥐고 심지어 자고 있는 아이의 얼굴에도 대볼 수 있다. 배터리를 사용하는 이 간단한 도구는 피부 표면과 주변 공기의 온도를 기초로 불과 단 몇 초만에 아이의 체온을 파악하며 그 결과를 조용히 표시해 준다.

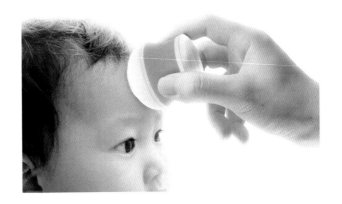

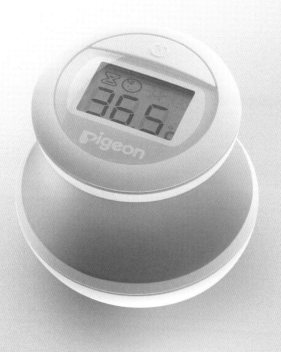

conof. shredder 코노프. 파쇄기

컬러Color

2008 // 실버 세이코Silver Seiko

형태나 크기 모두 쓰레기통과 똑같아 보이지만 이 파쇄기는 아무리 쓰레기통이 아무리 영리해진다 해도 그것과 혼동될 일은 없을 것이다. 파쇄기 종류는 대부분 눈에 보이지 않는 곳으로 치워 놓고 싶은 실용성 위주의 물건들인 데 반해, 이 산뜻한 사다리꼴 통 — 종이뿐 아니라 시디, 디비디, 컴퓨터 디스크까지 거의 아무 소음도 내지 않고 잘게 부순다 — 은 귀를 만족시키는 것만큼 눈도 만족시킨다. 마름모꼴로 잘려 나오는 조각들마저 미적으로 아름답다.

〈코노프. 파쇄기〉는 제품 디자인과 그래픽 디자인, 공간 디자인 분야에서 활약하는 도쿄의 디자이너 세 명이 모여 설립한 디자인 회사 컬러의 제품이다. 매일의 일상 속에서 사람들을 괴롭히는 시각적 공해가 마음에 걸렸던 이 디자이너 트리오는 각자의 기술을 결합하여 외양으로도 쉽게 알 수 있고 기능도 쉽게 파악되는 가정용과 사무용 제품들을 생산한다. 컬러의 시라수 아키코는 〈우리의 주제는 《편안한 분위기》입니다〉라고 말한다.

컬러가 니가타 현의 설비 제작 업체 실버 세이코의 의뢰를 받아 디자인한 파쇄기에 이런 원칙을 적용하는 데는 상당한 독창성이 필요했다. 일반 파쇄기들이 별별 장치와 부품으로 외관이 어지럽고 모서리도 날카로웠던 것과 달리, 컬러는 검은색의 간단한 V형 상자 안에 절단 장치 — 종이와 디스크 용으로 각각 별개의 회전 칼날이 들어 있는 — 를 넣고, 파쇄된 폐기물을 담을 수 있도록 살짝 위로 벌어진 통에 이 상자를 꼭 맞게 끼웠다. 두 용기의 조합은 겉으론 아주 단순해 보일지 모르지만 이 둘이 맞물리는 부분의 선을 매끈하게 만드는 데만도 6개월이 소요됐다. 〈보통 사람들에게는 이 모서리가 눈에 들어오지 않을지도 모릅니다. 하지만 이런 것이 무의식중에 디자인을 《편안하게》 만든답니다〉라고 컬러의 시라수 노리유키는 말한다. 둥글린 모서리, 다양하고 부드러운 색조의 외양은 전반적으로 부드러운 느낌을 한층 강화해 주고 있다.

그래픽 디자인 측면에서도 꼭 필요한 정보만 전달할 수 있도록 많은 고려를 했다. 노리유키는 〈그래픽 디자이너는 일반적으로 제품 디자이너와 다릅니다. 나쁜 그래픽 디자인이 그렇게 많은 것도 그 때문이에요〉라고 노리유키는 아쉬워했다. 그는 자신이 모든 제품의 최초 콘셉트부터 마지막 포장 단계까지 하나도 빠뜨리지 않고 디자인한다는 사실에 자부심을 느낀다. 〈코노프. 파쇄기〉에는 검은색 윗면 한쪽 모서리를 따라 일렬로 늘어선 일러스트레이션이 있는데 이를 통해 어떤 사용자든 자신의 모국어와 관계 없이 기계의 작동법을 파악할 수 있고, 그림으로 표시한 아이콘은 머리카락이나 손가락이 칼날에 끼지 않도록 경고한다. 버튼을 돌려서 종이가 들어가는 방향을 바꿀 수 있기 때문에 혹 중요한 서류가 삽입구에 잘못 걸린 채 섰을 경우라도 종이를 반대 방향으로 돌려 꺼낼 수 있다.

cook one 쿡원

야마모토 히데오 山本秀夫 // 오티모 디자인 Ottimo Design
2004 // 남선 Namsun

일본 가정에서는 서양식 가스 오븐이나 전기 오븐을 거의 두지 않고 대부분 그릴이나 가스레인지로 식사 준비를 한다. 그리고 이런 조리 방식에 맞추기 위해 높은 열기에 직접 노출되어도 무방한 냄비와 프라이팬들이 쏟아져 나왔다. 첫눈에 보기엔 무쇠 주물 프라이팬 같지만 실제로는 알루미늄으로 만들어진 〈쿡원〉은 세련되고 멋진 외양을 포기하지 않으면서도 고열에 끄떡없이 견딜 수 있다.

이 군더더기 없는 팬은 가습기, 화장실 솔, 진공 청소기 등을 비롯한 수많은 가정용품들을 디자인했던(이것들은 모두가 단순하고 아름다운 가정용 제품들을 끊임없이 출시하여 꾸준한 인기를 누리고 있는 무지에서 나왔다) 야마모토 히데오의 작품이다. 〈쿡원〉은 현재는 문을 닫은 한 알루미늄 제조 업체의 의뢰로 탄생했고, 지금은 한국에서 생산되어 일본에서 판매 중이다. 압축된 금속판으로 만드는 저렴한 주방 용구와는 달리 〈쿡원〉은 다이캐스팅* 알루미늄 주물이기 때문에 야마모토는 팬의 두께를 정밀하게 조절할 수 있었다. 그는 원하는 만큼 열이 골고루 퍼지도록 프라이팬의 바닥을 옆면에 비해 훨씬 두껍게 만들었다. 그렇지만 기본적으로 알루미늄 재질이라 들기 가볍고 옮기기도 편하다.

눈에 보이지 않게 뒷면에서 나사로 연결된 손잡이는 알루미늄 팬과 이음새도 없이 한 몸처럼 붙어 있는 듯 보이지만, 재질은 알루미늄이 아니라 플라스틱이다. 야마모토의 표현처럼 〈쿡원〉은 〈요리사용 프라이팬처럼 생겼〉어도 가정 주방의 요리사는 뜨거운 팬을 잡기 위해 타월이나 오븐 장갑을 집으려 손을 뻗지 않아도 된다. 손잡이는 이렇게 재료의 변화를 주어 무게를 덜어 낸 한편, 길이 방향으로 가운데가 움푹 꺼지도록 만들어서 젓가락이나 수저를 올려놓는 홈통 역할도 겸한다.

프라이팬의 표면은 원래 테플론으로 코팅했었으나 이 부드러운 레진을 둘러싸고 안정상의 위험 논란이 불거진 이후 제조 업체는 눌어붙음 방지를 위해 세라믹 코팅 처리를 하는 쪽으로 방향을 틀었다. 팬과 손잡이 모두가 검은색이므로 얼룩이 묻거나 색이 바랠 염려가 없으며 그래서 〈쿡원〉은 멋진 모습과 실용성 모두를 오랫동안 간직할 수 있다.

★ 녹인 금속을 금형에 높은 압력으로 밀어 넣어 형태를 만드는 방법으로 정밀 가공이 가능하다는 것이 특징이다 - 옮긴이주.

76

cooki 쿠키

기타 도시유키 喜多俊之 // 아이디케이 디자인 연구실 IDK Design Laboratory
2008 // 스틸라이프 Stile Life

02

일본은 뜨거운 물의 문화다. 많은 사람들이 갓 내린 녹차 한잔으로 하루를 시작하고, 뜨거운 탕 속에 몸을 담그는 것으로 하루를 마감하며, 부엌에서는 항상 제일 중요한 곳에 전기 주전자가 있어서 언제든 뜨거운 물이 준비된다. 그러나 기타 도시유키의 〈쿠키〉는 물 주전자를 레인지 위에 올려놓고 끓여야 했던 시절까지 거슬러 오른다. 이음새 하나 눈에 띄지 않는 형태는 비록 현대 테크놀로지의 작품이지만 주전자의 우아한 세련미는 시간을 초월한다. 〈쿠키〉의 유선형 스테인리스 스틸 표면은 20세기 중반의 모더니즘을 추종하지만 둥글넓적한 주전자 통과 아치형 손잡이의 근사한 짝짓기는 철로 만든 일본의 전통 찻주전자를 떠올리게 만든다. 기타는 〈과거 일본에서는 순전히 장식적인 목적의 요소는 보기 드물었어요〉라고 설명한다. 오히려 아름다움은 기능과 형태가 하나가 될 때 자연스럽게 나타나는 무엇이었다. 자신만의 방식으로 형태와 기능을 결합시켜 보고자 생각을 거듭하여 연필 스케치를 하던 디자이너는 얼마 뒤 3D 모델로 전략을 바꾸었다. 그리고 이 모델을 통해 주전자의 형태를 다듬고 실용성을 실험해 볼 수 있었다. 그 최종 결과물은 나이 든 사람도 — 일본 인구 가운데 점점 더 높은 비율을 차지해 가고 있는 — 편안하게 사용할 수 있는 안전하고 사용자 친화적인 주전자였다. 용량 2.8리터의 주전자 통은 넓적한 네모 형태에 살짝 가까워서 전기레인지나 가스레인지 위에 안전하게 올려놓을 수 있다. 강철 소재이기 때문에 열 효율성이 높다. 고객의 손을 배려한 기타는 날카로운 모서리들을 일체 안쪽으로 집어넣었다. 〈쿠키〉는 물을 끓이는 용도뿐 아니라 일본인들이 즐겨 처방받는 약재를 우려내는 목적으로도 나왔으므로 뚜껑이 매우 넓고, 뚜껑 손잡이도 잡기 편하도록 특별히 이파리 모양으로 디자인되었다. 또한 주둥이에서 물이 뚝뚝 떨어지는 것을 방지하여 뜨거운 내용물을 안전하게 따를 수 있으며, 두툼하고 잡기 편한 손잡이는 미끄러짐 현상이 없는 레진으로 만들어 주전자를 앞으로 기울일 때도 힘이 들지 않는다.

edokomon 에도코몬

닛코Nikko
2003

회와 국수를 담기 알맞은 크기의 〈에도코몬〉 접시와 사발은 도자기 제조 업체 닛코에서 생산된 것으로 일본인들의 취향에 딱 들어맞는다. 그리고 아름다운 식기를 찾기 위해 엔화를 지불할 마음이 있는 사람이라면 이 그릇들의 아름다운 형태와 섬세한 무늬에 누구든지 매혹될 것이다. 이 컬렉션의 이름 — 뿐만 아니라 청백의 매력적인 디자인 역시 — 은 에도시대(1603~1868)의 사무라이 지배 계층이 입던 속옷에 장식된 작은 모티브에서 따왔다. 그 양식화된 패턴들이 2003년에 도자기 유약을 입고 재탄생했으며, 접시의 부드러운 표면을 덮는 완벽한 장식이 되었다.

에도시대의 시작 4백 주년을 기념하기 위한 〈에도코몬〉 라인은 닛코가 생산한 몇 안 되는 일본 식기 가운데 하나이다. 1908년에 설립된 이 회사는 그동안 서양식 디너 세트만을 전문석으로 만들어 해외 수출을 주력해 왔으나, 1990년대에 들어 일본이 거품 경제 시대를 맞으면서 일본 식기도 함께 제작하기 시작했다.

자본이 지배하던 왕성한 국제화의 시기가 지나자 다시금 일본의 문화와 생활 양식이 주목받기 시작했다. 〈우리가 가진 것의 진가를 깨닫는 계기가 되었습니다〉라고 닛코의 상무 삼바이 고시로는 이때를 설명한다. 음식도 예외가 아니었다. 이런 추세에 맞추어 시작된 〈에도코몬〉 컬렉션은 섬세한 사각 접시와 일본 식탁 특유의 요소 가운데 하나인 작은 개인용 사발로 첫 테이프를 끊었다. 〈가구와 사람의 덩치가 크지 않기 때문에 일본의 접시는 자연스레 크기가 다릅니다〉라고 삼바이는 말한다. 하지만 이 컬렉션은 이제 서양 메뉴를 담을 둥근 접시는 물론 퓨전 음식에 알맞은 모델까지 모두 포함되었다.

모든 접시는 전통적인 아시아 도기의 색인 코발트블루나 옥색으로 일곱 종류의 전사 또는 양각 무늬가 장식된다. 이 무늬들 — 자연에서 영감을 얻은 전통 디자인들을 섬세하게 재해석한 — 은 닛코 본점의 디자이너 열다섯 명으로 구성된 디자인 팀이 맡아 디자인했다. 각 디자인은 접시 전체를 덮는 작은 사각형이나 점 등으로 이루어진다. 어떤 것은 물고기 비늘을 닮았고, 어떤 것은 소용돌이를 닮았으며, 벚꽃이나 붓꽃 다발을 연상시키는 것도 있다. 추상적이며 기하학적인 이 모든 모티브들은 하나하나 눈을 황홀하게 하며 대단히 현대적이다.

f.l.o.w.e.r.s 플라워스

데라야마 노리히코 寺山紀彦 // 스튜디오 노트 Studio Note
2007

자의 목적은 물체의 길이를 재는 것이지만 〈플라워스〉는 이 과업을 무엇보다도 섬세하게 수행한다. 데라야마 노리히코가 디자인하고 제작한 이 자는 정확히 1센티미터 간격으로 붉은 꽃들이 배열되어 들어 있는 투명 아크릴 판이다. 28개의 이 꽃줄기는 한 치의 오차 없는 계측의 기준이 되며 또 작은 꽃송이들은 책상 위에서 장식적인 역할도 겸한다.

이 프로젝트는 데라야마가 네덜란드에서 연구하고 일하며 4년가량을 보낸 뒤 귀국한 뒤부터 시작되었다. 아직 일자리를 찾지 못했던 디자이너는 한동안 강아지와 함께 산책을 하며 풍경을 만끽했고, 특히나 아무렇게나 지천으로 피어 있는 꽃송이들이 그의 관심을 끌었다. 〈꽃 한 송이 자체만 보면《도구로서의》기능이 전혀 없어요〉라고 데라야마는 설명을 시작한다. 〈하지만 일렬로 세워 놓으면 꽃에도 기능이 생길 수 있다는 사실이 재미있게 느껴졌습니다.〉 게다가 측정의 수단까지도 될 수 있다.

이런 사실에서 영감을 얻은 데라야마는 붉은 꽃으로 자를 만들기 시작했다. 특별한 애착이 있어서 이 꽃을 선택한 그였지만, 기다란 아크릴 자 속에 집어넣기에는 꽃들이 너무 컸다. 그래서 그는 매력적인 대안을 찾았다. 집에 꾸린 작업실에서 자전거를 타고 갈 만한 거리에서 서너 군데 꽃집을 발견했고, 거기서 〈아기의 숨결〉(안개초의 일종)을 원하는 만큼 쉽게 구할 수 있었다. 데라야마는 한 번에 3백 가지씩도 샀다.

그렇지만 신선한 꽃들을 자 안에 넣기 좋은 상태로 만드는 것도 고역이었다. 데라야마는 원래의 붉은 꽃에 맞추기 위해 하얀 꽃잎을 염색했고, 꽃들을 가루 건조제 속에 넣고 말리기도 해야 했다. 〈꽃에 물기가 남아 있으면 아크릴 안에 기포가 생기거든요.〉 그리고 핀셋으로 하늘하늘한 꽃대를

하나씩 집어 아크릴 판 위에 펼치고, 위치를 바로잡고, 접착제로 붙였다. 아크릴 판 아래쪽에 1센티미터 간격의 눈금이 표시된 좁고 얇은 띠를 놓고 꽃 위치를 잡는 기준으로 썼다가 마지막에 없앴다. 여기까지 작업을 마친 화려한 아크릴 판은 사이타마 현의 한 아크릴 전문가의 손으로 보내져 매끄럽게 갈고 다듬는 과정을 거친다. 그 뒤 마침내 투명 재료로 디자이너의 이름을 새긴다.

최종 제품은 30×4센티미터 규격의 일반 자와 동일한 크기이다. 하지만 두께는 0.9센티미터이다. 꽃들이 똑바로 서서 기뻐하는 것처럼 보이게 하기 위해서였다.

felt hook 펠트 후크

퍼니시Furnish
2010

집주인이 벽에 구멍을 뚫는 세입자 때문에 언짢아지는 일이 부지기수이다. 하지만 이런 이유 때문에 도쿄의 디자이너
트리오 퍼니시가 〈펠트 후크〉를 개발하지 못하게 되는 일은 없었다. 촛대 모양의 생김새와는 달리 거친 섬유를 재료로
만든 이 벽 옷걸이는 재미와 기능성의 두 마리 토끼를 모두 잡았다.

퍼니시의 대표 요시카와 사토시는 디자인 전시회에 참여하기 위해 방문했던 영국에서 〈펠트 후크〉의 아이디어를 얻었다.
다른 디자이너들이 출품한 벽 옷걸이들을 찬찬히 살펴본 그는 자신도 직접 옷걸이를 하나 만들어 보기로 결심했다.
하지만 지금껏 보아 왔던 흔한 유형은 아니었다. 재치 있으면서도 동시에 제작도 간편해야 했다. 요시카와는 런던의 여러
역사적인 건물에 설치된 등이나 조명 시설을 보면 영감을 얻기는 했지만, 정작 〈펠트 후크〉의 모델이 된 것은 실내에 놓고
쓰는 촛대였다.

도쿄로 돌아온 요시카와는 몇 달에 걸쳐 옷걸이 디자인 작업을 마무리한 다음 항상 그래 왔던 것처럼 자체 제작의
단계로 돌입했다. 퍼니시의 많은 제품들이 그렇듯 〈펠트 후크〉도 산업용 폴리에스테르 펠트로 만들어졌다. 〈나무, 금속,
플라스틱은 정교한 테크놀로지가 필요하지만, 우리는 좀 더 작업하기 쉽고 매력적이면서도 유용한 색다른 재료를
원했습니다.〉 봉제 인형 사업을 했던 부친을 통해 요시카와는 도쿄의 한 펠트 도매 제조 업자를 소개받을 수 있었는데,
그는 퍼니시처럼 소규모 회사와도 기꺼이 거래를 승낙했다.

요시카와는 자신의 혼다 시빅 자동차에 펠트를 싣고 공장에서부터 다이커팅 업체까지 오가기를 수없이 반복했다.
기술자들은 가져온 펠트를 1센티미터 두께의 세 조각으로 잘랐다. 촛대 그리고 받침대로 쓰일 원반 두 종류였다. 잘린
펠트 조각을 가지고 퍼니시 본사로 돌아온 디자이너들은 펠트 세 조각과 나사, 기타 금속 부품, 사용 설명서 등을 진공
포장 용기에 담고 봉했다.

소비자 입장에서도 펠트 후크는 설치하기가 무척 쉽다. 이 옷걸이는 열을 가해 만든 딱딱한 폴리에스테르로 되어 있기
때문에 2.5킬로그램까지는 거뜬히 소화한다. 생긴 모양은 타오르는 촛불이지만 아이러니컬하게도 이 제품은 강한 열에
약하다. 〈일종의 장난이지요〉라고 요시카와는 웃는다. 하지만 약간 정색을 하고 말해 본다면, 사실 재미는 퍼니시 제품의
중요한 속성이다. 요시카와는 이렇게 말한다. 〈단순히 간단한 제품만을 만들고 싶진 않습니다. 유머가 있는 제품을
만들고 싶어요.〉

fujiyama glass 후지야마 글라스

스즈키 게이타鈴木啓太
2010 // 스가하라 글라스웍스Sugahara Glassworks

도쿄에서 남서쪽 1백 킬로미터 근방에 만년설을 머리에 이고 장엄하게 솟은 후지산은 일본인들이 가장 사랑하는 상징이며 일본의 가장 특징적인 그래픽 요소이다. 1707년에 마지막으로 폭발했던 이 활화산은 신토 신앙을 믿는 이들에게는 신성한 땅이며, 수많은 등반가들이 등반을 시도했고 수많은 화가들이 화폭에 담아 온 대상이었다. 〈후지산은 누구나 아끼잖아요〉라고 디자이너 스즈키 게이타는 탄성을 지른다. 후지산에 대한 이런 애정과 일본 국민의 맥주 사랑을 결합시킨 스즈키의 〈후지야마 글라스〉는 술잔의 형태를 빌어 이 명산의 이미지를 추상적으로 재해석했다. 윗부분을 잘라낸 원뿔 형태의 이 투명 유리산은 안쪽에 호박색 맥주를 재우고 위에 하얀 거품 층이 떠오르는 순간 후지산으로 변신한다. 이 유리잔의 출발은 〈일본이 준 새로운 선물〉을 주제로 열렸던 공모전에 스즈키가 출품했던 작품이었다. 후지산은 전 세계적인 인지도가 있었으므로 한 지역을 상징하는 모티브가 되기에는 충분했지만, 이것을 어떻게 사용할 것인가는 별개의 문제였다. 〈지금까지 한 번도 존재한 적 없었던 무언가를 만들고 싶었죠.〉 와인, 마티니, 샴페인 등은 이미 잔의 형태가 정해져 있는 데 반해, 일본에서 가장 많이 쓰이는 맥주잔은 큰 병의 내용물을 덜어 마실 때 쓰는 바닥이 평평한 큰 컵이다. 아직 시장이 점령하지 않은 미답지였다.

스즈키의 재치 있는 아이디어는 공모전에는 당선되지 못했지만, 심사위원들의 시선을 끌기는 충분했다. 그들은 이 잔을 상품화해 볼 것을 권했다. 〈이런 종류는 보통 제작을 하지 않습니다〉라고 스가하라 유스케는 말한다. 스가하라는 1932년부터 수제 유리 제품을 생산해 온 가족 기업을 이끌고 있다. 회사의 장인들은 이 유리잔 만들기가 쉬울 거라고 여겼지만, 막상 블로잉 작업이 시작되자 생각을 바꿨다.

일반적이지 않은 형태를 만드는 것은 여러 가지를 한꺼번에 통제해야 하는 묘기에 가깝다. 장인들은 용융 유리를 매단 대롱을 불고 돌리면서 나무 주형 속에 집어넣는다. 주형 안에 담겨 있는 물은 절절 끓는 유리와 접촉하는 순간 수증기로 변해 증발한다. 이때 가장 까다로운 일은 중간에 숨을 끊지 않고 계속 대롱을 세게 — 유리 용기의 부피가 커져서 주형 가장자리까지 닿게 하려면 엄청난 힘이 든다 — 불어 주는 것이다. 이렇게 공기를 계속 불어 주어야 잔과 주형에 손을 대지 않을 수 있고 〈후지야마 글라스〉의 표면을 매끄럽고 고르게 만들 수 있다.

잔의 가격은 한 개당 3,776엔(미화 46달러)으로, 어쩌면 꽤 비싸다고 여길지 모른다. 하지만 뛰어난 예술성과 장인의 노력을 생각하다면 이 가격 — 엔화로 표시된 숫자는 후지산 높이와 같다 — 은 결코 넘치는 대가가 아니다.

guh 구

오토모 가쿠大友学 // 스타지오Stagio
2006 // 이와타니 머티리얼스Iwatani Materials

일본에서는 어떤 일이든 올바로 하기 위한 올바른 방법과 그른 방법이 있다. 쓰레기를 버릴 때도 예외가 아니다. 오랫동안 일본 정부는 쓰레기 배출량을 줄이기 위해 쓰레기를 가연성과 불연성으로 구분해 왔는데, 이것조차 시작에 불과했다.「뉴욕타임스」의 기자 오니시 노리미츠는〈일본이 쓰레기를 처리하는 무수한 방법How Do Japanese Dump Trash? Let Us Count the Myriad Ways〉(2005년 5월)이라는 제목의 글에서 이렇게 썼다. 〈폐기되는 양을 줄이고 재활용 비율을 높이려는 범국가적인 운동으로 인해 동네, 사무용 빌딩, 마을, 대도시 등에서는 쓰레기 범주의 숫자가 날로 늘어간다. 때로 이 숫자는 현기증이 날 정도이다.〉

이 같은 분위기 속에서 수거일 전까지 쓰레기를 분류하고 모아 두기 위한 용기들이 수없이 양산되는 것은 어찌보면 당연했다. 대개가 큼지막한 네모난 통들로, 부엌에 놓인다. 그러나 제품 디자이너 오토모 가쿠에겐 새로운 아이디어가 있었다.〈책상에서 곧바로 분리수거를 할 수 있으면 더 좋지 않을까?〉이렇게 되면 일을 하다가 자리에서 일어나지 않고도 쓰레기를 구분해 버릴 수 있을 뿐 아니라, 더 바람직하게는 가연성과 불연성 폐기물을 섞어 버리는 일도 미연에 방지할 수도 있다. 오토모는 두 칸으로

나뉜 기존의 사각형 쓰레기통 대신 원통 모양을 상상했다. 그는 〈둥근 쓰레기통은

오랜 역사〉가 있다고 설명한다. 하지만 기하학적 통일성을 깨드리지 않으면서 두 개의

원통을 결합시키기 위해서는 고민이 필요했다. 그리고 오토모가 찾아낸 답안은 〈제품명

Guh가 〈포옹〉을 뜻하는 〈hug〉의 철자 순서를 거꾸로 한 것이란 데서도 짐작할 수 있듯)

위로 갈수록 가늘어지는 O자 형 통과 이것을 끌어안는 C자 형 통이었다.

날카로운 형태는 시각적인 재미도 있지만 사출 성형 과정도 용이하다. 일본의 플라스틱

전문 업체 이와타니 머티리얼즈에서 이 쌍둥이 통들을 검은색, 흰색, 브라운색

플라스틱으로 제작했다. 높이는 37.5센티미터로 동일하지만 서로를 향해 조금씩

기울어져 있으며, C통은 10.4리터, O통은 6.6리터로 용량도 서로 다르다. 〈통이 너무

작으면 사용하기가 불편하다〉고 오토모는 말한다. 〈하지만 너무 크면 또 너무 많은

공간을 차지하지요.〉

두 개의 통은 서로 완벽하게 맞물리지만 독립적으로 따로 두어도 상관없다. O통은

작아서 구석에 혼자 세워 둘 수 있는 반면 C통은 테이블의 다리를 감쌀 수도 있다. 두 통

모두 공간 절약에 유리하며 또한 무엇보다도, 편리하다.

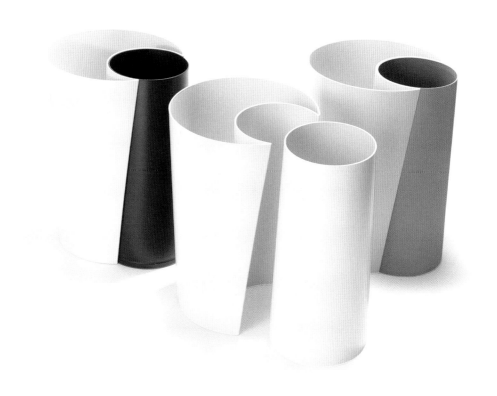

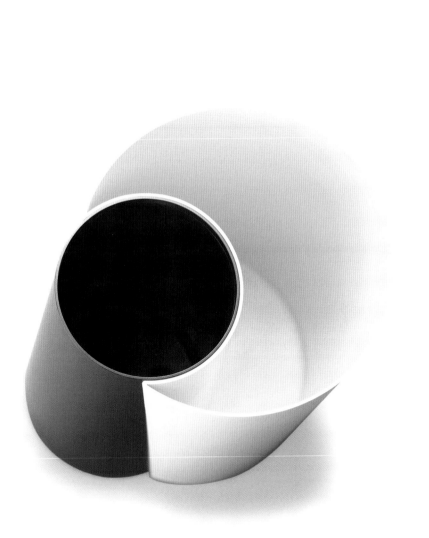

hands 핸즈

토네리코Tonerico
2003 // 세라믹 재팬Ceramic Japan

일본에서 누군가에게 물건 — 명함이든 밥 한 공기든 — 을 내미는 공손한 방법은 두 손을 모으는 것이다. 손바닥을 나란히 모은 모습의 사발 세 개로 이루어진 세트인 〈핸즈〉는 백색의 도자기로 이 몸짓을 표현한다. 도쿄의 디자인 회사 토네리코의 디자이너 마스코 유미(増子由美)가 디자인한 이 사발은 음식을 곱게 담아 낸다. 그리고 음식을 받는 상대의 중요성을 인정하고 그에 걸맞은 예를 갖추면서 그런 대접을 한다.

전통적인 감수성이 풍부한 인테리어 그리고 숨은 의미를 간직한 제품으로 유명한 토네리코는 마스코와 요네야 히로시(米谷ひろし), 기미즈카 켄(君塚賢) 등이 설립한 회사이다. 이 세 명은 대개의 경우 함께 작업을 하지만 마스코는 이번에 혼자서 이 사발 디자인을 맡았다. 생각했던 아이디어를 고부조로 구현하기 위해 마스코는 나가사키에 사는 도예가 친구의 도움을 청했고, 친구의 손을 통해 최초의 시제품이 흙으로 빚어졌다. 서로 다른 크기의 세 사발은 사실적으로 묘사된 동그스름하고 통통한 손가락들을 바짝 붙여 오목한 컵 모양을 이룬 모습이었다.

이 사발 세트는 2003년 밀라노 가구 박람회에서 성공적인 데뷔를 치렀고, 그 뒤 세 디자이너는 〈핸즈〉를 대량 생산하기 위한 길을 모색했다. 그릇 제조 업체 세라믹 재팬이 제작에 동의하여 결국 〈핸즈〉는 시장에 나올 수 있었다. 하지만 중간 과정에서 원래의 디자인은 변화를 겪었다. 통통한 두 손을 표현했던 사실적인 묘사가 다소 추상적인 표현으로 바뀌었다. 현재 〈핸즈〉는 플라스틱 주형으로 만들어지며, 손가락의 겉면은 거친 곳 하나 없이 부드럽게, 안쪽 면은 납작하고 평평하게 제작된다.

생김새가 독특하기 때문에 이 사발들은 매일 매일의 식탁에 오를 수 있는 제품은 못 될지 모른다. 요네야는 이렇게 말한다. 〈《핸즈》는 단순한 사발이기 이전에 어떤 메시지를 전달합니다.〉 마스코가 이 사발을 디자인할 때 기능성은 여러 가지 디자인 고려 사항 가운데 하나에 불과했지만, 사람들이 끊임없이 이 사발을 구매하는 데는 부분적으로 이 그릇들이 쓰기 편하다는 이유도 있을 것이다. 토네리코가 사이즈의 〈가족〉 — 엄마, 아빠 그리고 아이 — 이라고 말했던 것처럼, 〈핸즈〉 세트는 수북한 샐러드에서 과일 한 조각까지 가리지 않고 담아 낼 수 있다. 그리고 고객들의 후기에 의하면, 엄지손가락 끝의 움푹 파인 부분은 음식을 나눌 때 쓸 공동 젓가락을 기대 놓기에 더할 나위 없이 편리하다고 한다. 〈우린 사용자들로부터도 배웁니다.〉 요네야가 미소를 지으며 말한다.

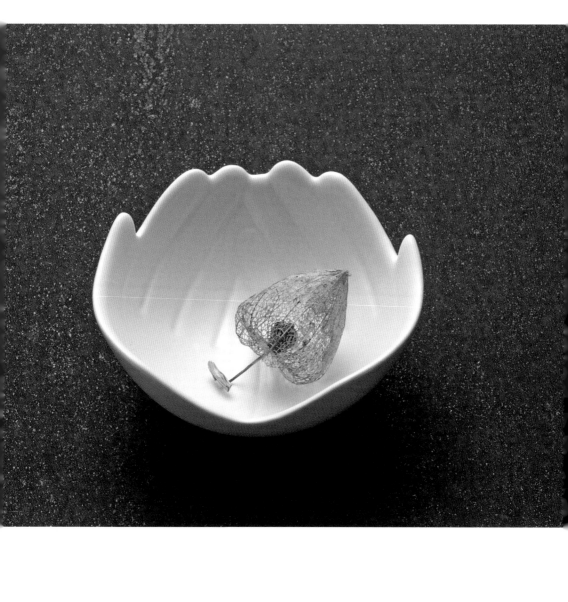

hanger tree 행어 트리

언두 디자인Un-do Design
2011

서로서로 끼워 넣는 방식으로 조립하는 나무 옷걸이로, 일본인들의 집과 아파트를 어지럽히는
옷가지를 정리해 줄 재미난 해결책이다. 옷장을 둘 공간이 부족하다는 것은 결국 벽 옷걸이, 창문
틀, 손잡이 등을 가리지 않고 집 안 어디든 튀어나온 곳마다 옷을 걸 수밖에 없다는 뜻이다. 언두
디자인의 마츠오 루이(松尾塁) 역시 〈걸 수만 있으면 아무 데고 옷을 겁니다〉라고 말한다. 어떠
크기의 방에도, 어떤 종류의 옷에도 어울리는 〈행어 트리〉는 정리 정돈에 도움을 줄 뿐 아니라,
사용자도 재미있게 즐길 수 있는 제품이다.

마츠오와 기무라 야스타카(木村靖隆), 이 두 명의 디자이너로 구성된 언두 디자인은 옷을
거는 방법에 대해서는 누구보다 해박하다. 두 사람은 패션 브랜드 업체가 사용하는 섬세한
디스플레이 구조물과 접이식 나무 행어를 이미 디자인했던 경험이 있었다. 혼자 세워 둘 수 있는
이 〈행어 트리〉는 바로 그때의 제품들을 발전시킨 결과물이다.

〈행어 트리〉는 작은 나무 부품 열두 개가 한 벌로 배달되고, 구매자가 이것을 직접 조립한다. 이
회사에서 나오는 다른 와이어 제품과는 달리, 배달된 나무 고리들은 거는 부분이 널찍하게 되어
있어서 재킷이나 기타 여러 종류의 옷을 걸 수 있다. 하지만 이것이 〈행어 트리〉의 〈존재 이유〉는
아니다. 나무 고리들이 수직으로 배열되면서 — 어떻게 배열하느냐는 전적으로 구매자의 선택에
달려 있다 — 스탠드를 이루고, 고리의 동그랗게 말린 부분과 사방으로 뻗은 가지에 옷이 걸린다.
마츠오는 〈우리의 맨 처음 생각은 형태 변형이 가능한 제품을 디자인하는 것이었습니다〉라고
설명한다.

이런 형태 변형이 가능한 것은 스탠드를 만드는 독특한 조립 시스템 때문이다. 〈행어 트리〉의

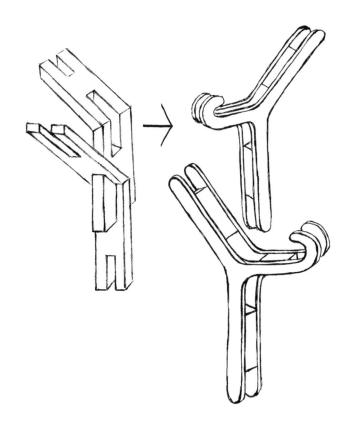

폭은 3.8센티미터로 두툼한 편이지만 통째 하나로 연결된 구조가 아니다. 각 나무 고리는 한쪽 끝과 세 개의 〈가지〉가 만나는 곳마다 열려 있어서 여기서 또 다른 나무 고리와 결합한다. 나무 고리끼리 서로 밀어 넣고 단단히 고정시키는 것은 장난감 블록을 조립하는 것만큼이나 쉽다. 기무라가 가구 공장에서 일하며 틈틈이 짬이 날 때마다 만든 이 행어는 간벌 때 베어 낸 나무들을 이용했다. 각각의 나무 고리는 열두 겹의 합판과 그 사이에 끼워 넣은 자작나무 블록으로 이루어진다. 기무라는 마츠오의 도움을 받으며 접착제로 나무를 붙이고, 날카로운 모서리를 연마하고, 하나하나 보호 오일로 막을 입혀 행어를 완성했다.

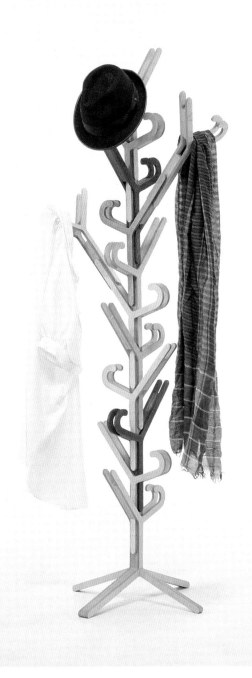

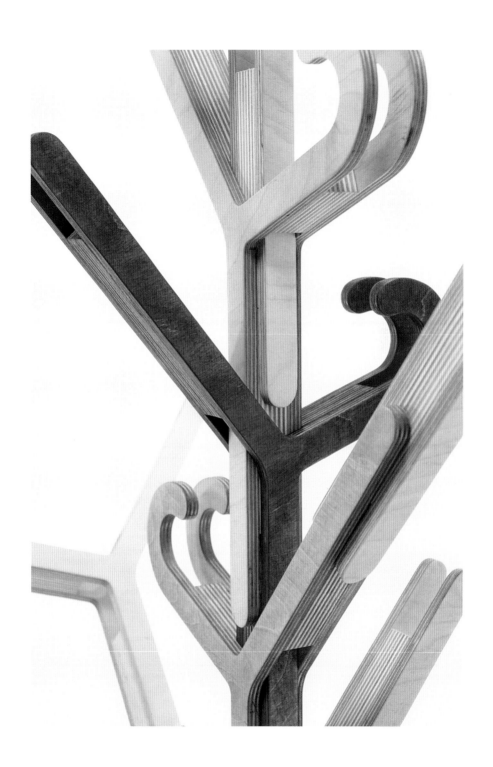

higashiya monaka 히가시야 모나카

오가타 신이치로緒方慎一郎 // 심플리시티Simplicity
2003

일본의 전통 과자 와가시(和菓子)는 수 세기 동안 일본인의 사랑을 받아 왔다. 팥소, 호두, 쌀가루 등의 다양한 재료를 이용하여 갖가지 모양으로 만드는 와가시는 숙련된 장인의 정교한 솜씨를 통해 하나하나 먹을 수 있는 예술 작품처럼 빚어진다. 지금까지도 와가시는 녹차 한 잔을 곁들여 격식 있는 자리에 대접하기에 가장 알맞은 과자로 사랑받는다. 하지만 반대로 즉흥적인 모임이나 격 없는 파티에서는 서양 초콜릿과 비스킷이 일반적이다. 오가타 신이치로는 와가시에서 구식 과자라는 인상은 지워 버리면서도 그 풍부한 역사만큼은 간직할 수 있는 방법이 틀림없이 있으리라 믿었고, 그래서 자신의 니사인 감각과 전통 과사 전문가들의 역량을 보아 보기로 결심했다.

다양한 관심사와 경험을 가진 오가타는 일본의 유산을 새롭게 하는 데 관심을 두고 활동해 왔다. 그는 도자기, 금속, 래커, 나무 등을 비롯한 다양한 매체를 활용하며 전국의 수많은 공예가들과 협업을 한다. 오가타의 목표는 사라질 위기에 처한 일본의 전통 예술을 살리는 것뿐 아니라, 더 중요하게는 이 전통 예술을 다시 활성화하여 현대 일본인의 생활 양식 속으로 흡수시키는 데 있었다. 수백 년 동안 한 번도 달라지지 않았던 와가시는 이제 재탄생할 때가 되었다. 오가타는 〈와가시를 활용하는 방식을 바꿔 보고 싶었다〉고 말한다. 그는 직접 히가시(〈건과자〉라는 브랜드를 만들어 통팥소 경단에서부터 막대기 모양의 〈샌드위치〉 비스킷에 이르는 다양한 제품을 취급한다. 특히 이 샌드위치 비스킷은 모나카를 새롭게 개조한 것으로, 둥글거나 네모났던 일반적인 모나카 모습과는 확연한 대조를 이룬다. 〈폭은 최소, 길이는 최대를 원했습니다.〉 하지만 동료는 처음엔 이 아이디어에 동의하려 하지 않았다. 오가타는 〈일본 장인들은 대단한 기술력을 보유하고 있지만 도전 앞에서는 뒷걸음질을 친다〉고 말한다. 그러나 부드러우면서도 끈질긴 설득 끝에 그는 제과 장인의 마음을 마침내 돌려 놓을 수 있었다.

이 쌀가루 모나카는 가늘고 긴 홈이 팬 둥그스름한 철 주형에서 굽고, 굽는 시간에 따라 또는 반죽에 대나무 숯(아무런 맛도 없으며 순전히 색깔 때문에 넣는다)을 추가하느냐의 여부에 따라 세 가지 색 — 흰색, 갈색 또는 검은색 — 으로 구워진다. 그리고 팥 잼, 자색 고구마 퓌레, 오가타가 좋아하는 검은깨 페이스트 등 각 소별로 준비된 봉지에 담아 도쿄에 있는 히가시의 공장에서 같이 포장한다. 초콜릿 바를 닮은 상자에 모나카를 색깔 별로 담는데, 상자도 모나카의 색과 동일하게 준비된다. 하지만 마지막 공정은 소비자의 몫이다. 입에 넣는 마지막 순간까지 모나카를 습기 없이 바삭하게 보관하는 일이 남아 있는 것이다.

hiroshima arm chair 히로시마 암체어

후카사와 나오토 深澤直人
2008 // 마루니 목재 산업 Maruni Wood Industry

후카사와 나오토는 〈항상 좋은 목재로 된 의자를 디자인해 보고 싶었다〉고 말한다. 그리고 그의 이런 희망은 가구 제조 업체 마루니 목재 산업과 손을 잡으면서 실현되었다. 회사가 위치한 도시의 이름을 따서 명명한 〈히로시마 암체어〉는 아름다운 비례, 가벼운 무게, 감탄스러운 장인의 솜씨를 자랑한다. 또한 이에 못지않게 중요한 점이 또 있다. 앉은 사람이 어떤 자세를 취하더라도 등받이부터 연결된 팔걸이가 허리 윗부분을 완벽하게 지탱해 주며, 또 그렇게 함으로써 허리 아래쪽에 주어지는 하중도 덜어 준다는 사실이다.

후카사와가 뛰어난 미적 기준과 디자인 감각을 쏟아부어 테이블 제작에 매진해 오는 동안, 마루니는 수십 년에 걸쳐 제작 경험과 기술적 노하우를 축적했다. 1928년에 설립된 이 업체는 산업적인 제작 방식과 일본 전통 공예가의 감수성을 결합시켰다는 데서 자부심을 갖는다. 높은 수준의 기술력을 확보한 마루니의 기술자들은 비록 기계를 사용하기는 하지만, 장인 특유의 날카로운 눈과 제아무리 미세한 세부라도 놓치지 않는 까다로운 관심 — 모노즈쿠리 개념, 혹은 지금도 일본인의 뇌리에 남아 있는 〈물건 만들기〉에 대한 존경심 — 을 가지고 전기톱과 연마기를 다룬다.

후카사와가 신체를 지탱하는 데 적절한 의자 각도를 연구하는 과정에서 가장 훌륭한 디자인 지침이 되었던 것은 편안한 의자의 요건에 대해 그가 경험적으로 습득했던 앎이었다. 후카사와의 설명에 의하면 〈사람들은 대개 똑바로 정면을 응시하며 앉지 않〉으며, 그래서 〈느슨하게 한쪽으로 비스듬히 기울여 앉는 자세〉가 우리에겐 더 〈자연스럽다.〉 후카사와는 이를 염두에 두고 등받이를 곡면으로 깎았으며, 이것을 다시 팔걸이와 연결시킴으로써 몸이 〈안겨 있는〉 느낌을 받도록 했다. 이 최종 결론에 도달하기까지 그는 등받이와 구조적 안전성에 대한 실험을 수도 없이 반복하고 미세한 수정을 거듭해야 했다. 후카사와는 〈마루니의 뛰어난 기술자들의 경험이 없었다면 이런 품질의 제품은 결코 세상에 나오지 못했을 것〉이라고 힘주어 말한다.

시장에 선 보일 〈히로시마 암체어〉의 첫 제품들은 너도밤나무나 참나무로 만들고 얇은 우레탄이나 오일을 입혀 마무리를 했다. 등받이, 팔걸이, 다리, 엉덩이 닿는 부분 등을 각기 따로 제작해서 조립했지만 이음새가 완벽하게 맞물려서 마치 의자를 통째 커다란 나무 조각 하나에서 깎아 낸 느낌이다. 후카사와는 〈과거에는 대량생산으로 이런 수준의 매끈함을 얻는 것이 불가능했다〉고 말한다. 그럼에도 시간이 지날수록 나무가 길이 들도록 배려한 전통 기법 때문에 의자의 진짜 아름다움이 빛을 발하는 것은 사실 지금부터이다.

hk gravity pearls 하쿠 그래비티 펄

03

노사이너 Nosigner

2010 // 일본 인조 진주 및 유리 제품 협회 Japan Imitation Pearl & Glass Articles Association

디자인 업체 노사이너에게 디자인이란 창조의 과정이 아닌, 발견의 과정이다. 그들은 새로운 형태를 만들어 내는 대신 사람과 그 사람이 놓인 환경의 관계를 연구한다. 이렇게 해서 찾아낸 것들은 건축가에게 주어지는 일종의 부지 제약과 유사하며, 또한 회사가 인테리어 전체를 디자인할 때든 의자 하나 또는 자석 진주 한 알에 대해 고민할 때든, 논리적인 해결책을 찾아가는 데 지침이 될 디자인 결정들이 무엇인가를 말해 준다.

주얼리 제조 업체들은 보통 노련한 디자이너에게 도움을 청하기 마련이다. 하지만 인조 진주 업체들의 경우는 사정이 다르다. 일본 최고의 인조 진주 제작 업체들이 모여 구성된 이 협회는 여러 업체들에게 제품을 공급하기를 수년 째 계속한 끝에 자체 브랜드의 주얼리를 출시하고 싶다는 생각을 하게 되었다. 자체적인 디자인 능력이 없었던 협회는 노사이너를 찾았다. 업체 대표 다치카와 에이스케(太刀川英輔)는 〈처음에는 그쪽 제안을 거절했다〉고 말한다. 노사이너는 디자인을 의뢰한 고객에게 고객의 전문 영역은 주얼리의 구성품을 만드는 것이지 주얼리 자체를 만드는 것이 아니라고 설득했다. 〈그분들은 시장의 법칙을 모릅니다.〉 대신 노사이너의 디자이너들은 새로운 재료를 개발하는 것이 어떻겠냐고 역제안을 했다. 그러나 이 협업은 결국 재료뿐만 아니라, 착용하는 사람이 약간의 창의력을 보태는 것을 조건으로 한 완제품을 출시하는 데까지 이어졌다.

고객이 1백 년 넘게 축적해 온 제조 기술을 토대로 노사이너는 팔찌, 목걸이, 귀걸이, 반지 등으로 계속 형태를 바꿔 가며 착용할 수 있는 인조 진주 다발을 만들어 냈다. 이 다발에는 빛을 받아 반짝거리는 진주알들을 꿰는 줄이 없다. 마술이라도 부린 듯 서로에게 꼭 달라붙어 있다. 구슬이 이렇게 서로 떨어지지 않는 이유는 그 안에 자석이 들어 있기 때문이다. 다치카와는 〈저희는《진주의》형태를 디자인하지 않았어요. 그야 그저 동그란 구 모양이지 않습니까〉라고 말한다. 〈하지만 기술과 시장의 새로운 관계를 구현했습니다.〉

노사이너에서는 이 진주가 인조라는 사실을 보여 주기라도 하듯 한 세트씩 시험관에 넣고 코르크 마개로 봉했다. 과학용 유리 공급 업체가 만든 이 시험관에는 브랜드 로고 HK가 각인되어 있다. 이 이름에는 이중 의미가 있다. HK의 일본어 발음은 〈하쿠〉인데, 이것은 일본어로 〈하얗다〉(진주의 우윳빛을 나타낸다)라는 뜻이며, 또 이 로고의 로마자 디자인은 인조 진주 산업의 모태가 된 고장인 〈이즈미〉의 일본어 표기를 추상화시킨 형태와 닮았다.

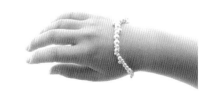

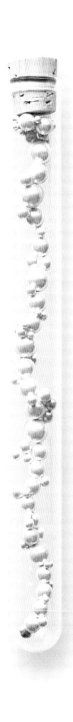

honey-comb mesh + bracelet

허니콤 메시 플러스 팔찌

반 마사코坂雅子 // 아크릴Acrylic
2007

네모난 폴리에스테르 메시 백과 동그란 모양의 아크릴 손잡이의 조합인 〈허니콤 메시 플러스 팔찌〉는 반 마사코의 산업 미학을 단적으로 보여 준다. 합성 재료에 열광하는 액세서리 디자이너 반은 스펀지, 고무, 알루미늄, 모기장 등의 기성 제품들을 활용하여 과감한 주얼리나 아름다운 핸드백으로 변신시킨다. 그 하나하나는 모두 경이적인 요소를 담고 있는 패션 발언이다. 반이 이런 재료들에 처음 눈뜬 것은 종이나 판지 파이프로 만든 건축물로 유명한 건축가이자 그녀의 남편인 반 시게루坂茂와 함께 잠시 일했던 때였다. 그 뒤 반 마사코는 독학으로 그래픽 디자이너가 되는 데 성공했지만, 아크릴 주얼리를 만드는 것이 진정한 소명이었던 그녀는 건축 모델 제작자와 팀을 꾸리고 반투명 소재들을 중심으로 초커, 반지, 팔찌 등을 제작했다. 그녀는 〈나는 항상 내가 갖고 싶은 것을 디자인해요〉라고 말한다. 핸드백 디자인은 반에게 이 과정의 자연스러운 연장이었다. 의상 디자이너였던 반의 동생에게는 재봉틀이 있었으므로, 두 사람은 의기투합하여 벽 가리개나 가구 씌우개, 또는 다른 산업적 용도를 위해 나온 두껍고 투박한 원단을 가지고 사첼백, 클러치, 에코백 등의 시제품들을 제작했다. 〈일본에서는 뛰어난 텍스타일이 생산되지만 유명 디자이너들은 거의 쓰지 않는다〉고 그녀는 말한다. 어느 날, 반은 도쿄에서 열린 한 텍스타일 박람회에서 폴리에스테르 메시를 우연히 발견했다. 벌에 쏘이거나 낙석에 맞는 등의 사고를 대비해서 입는 안전복을 겨냥하고 생산된 원단으로, 두꺼우면서도 가볍고 가는 섬유로 꼰 벌집 형태의 망이 두 겹으로 겹쳐진 구조였다. 제작 업체는 다야마 현의 작은

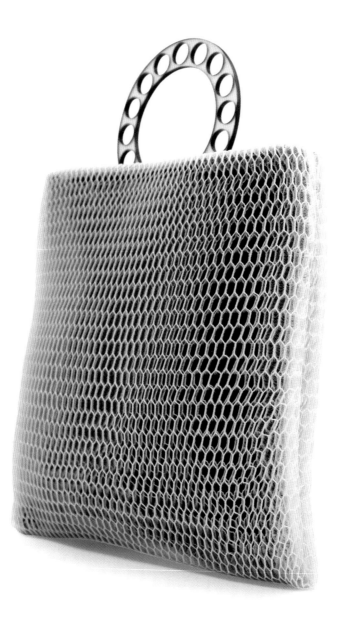

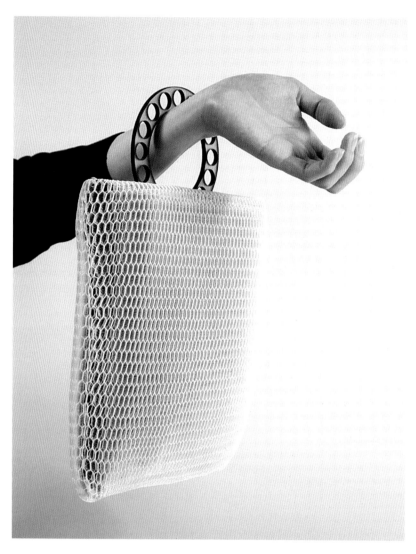

공장이었는데, 다야마 현은 질긴 야외복에 대한 수요가 대단히 높다. 〈지역 업체를

돕고 싶었어요〉라고 반은 설명한다. 물론 반은 도쿄의 공급업자들과도 함께

일한다. 그중 버튼이나 버클을 만드는 한 업체는 반의 디자인을 가리키는 고유한

특징이라 할 수 있는 아크릴 손잡이를 제작하며, 또 다른 핸드백 제조업자는 반의

독특한 재료들로 가방을 만드는데 이 가방들은 반의 매장에서 판매된다. 기능적인 원단이 사용되었음을 일부러 과시라도 하듯 〈허니콤 메시 플러스 팔찌〉는 메시로 거죽을, 내구성 높은 나일론으로 안감을, 그리고 아크릴로 뱅글 팔찌처럼 손목에 걸 수 있는 손잡이를 만들었다. 또한 보이지 않는 곳에 자석 스냅이 달려 있어 가방의 원래 형태가 흐트러지지 않도록 모양을 잡아 준다.

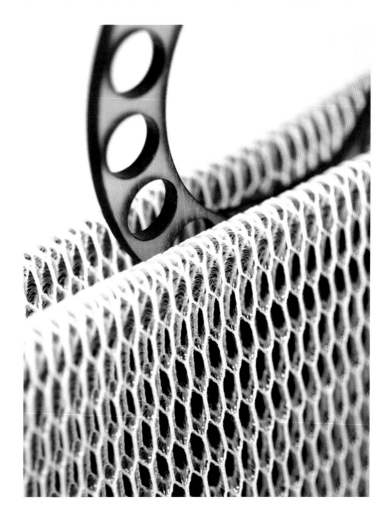

honeycomb lamp 허니콤 램프

오카모토 고이치岡本光市 // 교에이 디자인Kyouei Design
2006

판지로 된 포장 상자 안에 들어 있는 〈허니콤 램프〉는 언뜻 별 특징 없는 종이 뭉치에 불과해 보인다. 하지만 그 뭉치의 얇은 막 하나하나를 펼치다 보면 전형적인 서양식 스탠드 특유의 곡선미를 자랑하는 입체 모형 하나가 서서히 모습을 갖춰 가면서 물건의 쓰임새도 정체를 드러낸다. 〈덴구리でんぐり紙〉라는 가벼운 일본 전통 종이로만 만들어진 이 스탠드는 교에이 디자인의 오카모토 고이치가 디자인한 제품이다.

오카모토는 디자인 작업을 하면서 철저한 무無에서 출발하는 대신 기존의 제품에서 출발하여 그것을 완전히 새로운 것으로 바꿔 놓는 경우가 많다(190면의 〈리컨스트럭션 샹들리에 Reconstruction Chandelier〉 참조). 이런 과정은 플라스틱 모델 키트를 생산하는 공장 근처에 살던 오카모토의 어린 시절부터 그의 마음을 사로잡았다. 어린 오카모토는 공장에서 폐기된 조각이나 부품들을 이리저리 끼워 맞추며 어떤 도움도 없이 오직 상상력만으로 로봇을 만드는 등 세상 하나뿐인 장난감을 발명해 냈다.

오카모토는 이런 장난기를 잃지 않았고 어른이 된 지금도 3D 일러스트레이션이 있는 아동용 팝업 북 — 〈허니콤 램프〉의 영감이 된 구조 — 을 좋아한다. 〈여러 면들이 전구를 둘러싸고 전등갓을 만드는 모습을 생각했습니다.〉 하지만 곧 오카모토는 이 기술로는 펼치는 각도가 180도 이상을 넘지 못한다는 사실을 깨달았다. 완전한 360도 원을 만들기 위해서는 또 다른 모델이 필요했고, 그래서 덴구리 종이로 눈을 돌렸다.

시코쿠 섬의 특산품인 덴구리는 기계로 생산한 와시(和紙, 일본 전통 종이의 하나)를 겹겹이 여러 장 겹친 다음 한쪽 끝만을 튼튼한 뼈대에 붙여서 입체적으로 펼쳐지도록 한 것이다. 그 뒤 염색과 재단 과정을 거치면 일본의 온갖 축제마다 단골로 등장하는 장식물이 된다. 덴구리는 보통 종이 20겹으로 만들기 때문에 제조 업체는 240겹을 제안하는 오카모토의 제안에 처음에는 난색을 표했지만, 결국에는 제작에 동의했다.

축축한 상태의 종이를 2센티미터 두께로 쌓은 다음, 이틀 가량을 말린다. 건조 시간은 계절이나 기후 조건에 따라 달라진다. 그 뒤 공장에서 대형 패스트리 커터처럼 생긴 주형으로 이 뭉치를 스탠드의 윤곽대로 자른다. 첫 번째와 마지막 종이를 핀으로 고정하면 그 사이의 종이가 겹겹이 벌집 모양처럼 펼쳐지면서 스탠드 모양을 만든다. 바닥면으로 뚫린 구멍에는 전선이 들어가고, 위로 뚫린 구멍은 빛을 위쪽으로 비춰 준다. 45센티미터 높이의 이 스탠드는 중간에 10와트(종이가 탈 위험이 있으므로 와트를 낮출 수밖에 없었다) 전구를 품고 완전히 보이지 않게 감싸지만, 전구에서 나오는 불빛의 위력으로 오브제 전체가 은은히 빛을 뿜게 된다.

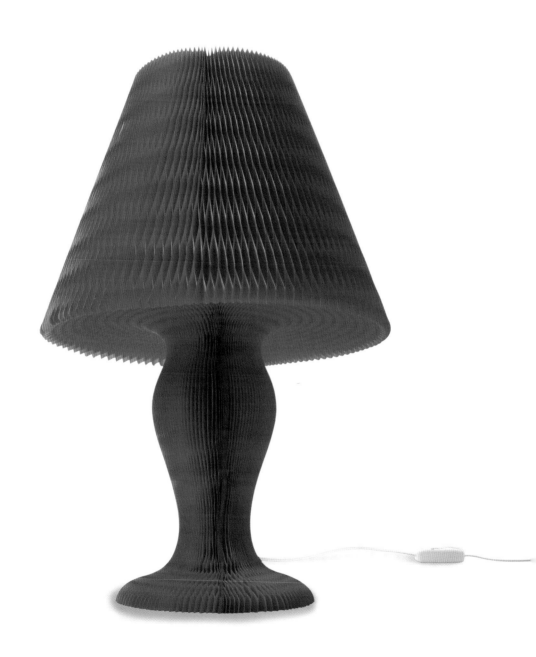

humidifier 가습기

후카사와 나오토 深澤直人
2003 // 플러스 마이너스 제로 Plus Minus Zero

겨울 공기가 건조한 일본에서는 가습기가 매우 대중적이며, 많은 경우 필수품이 되기도 한다. 습도 조절용 제품들이 일본 시장에 그토록 많이 쏟아져 나와 있는 것도 놀랄 일이 아니다. 그 수많은 제품 가운데 절대 다수는 한철 가습 기능을 수행하다가 기온이 다시 오르면 집안 구석으로 치워 놓게 되는 평범한 물건이지만, 후카사와 나오토의 가습기는 1년 사시사철 언제 보아도 그럴듯한 아름다운 조각 오브제이다.

이 제품은 가정용품 브랜드 플러스 마이너스 제로에서 나왔으며, 후카사와는 2003년에 이 회사가 설립되는 데 한몫을 담당한 바 있다(252면의 〈토스터Toaster〉 참조). 이 회사는 아름다운 디자인의 똑똑한 상품이 일상생활을 더 즐겁게 만들어 줄 것이라는 믿음을 가지고 표준화된 해법들을 한 단계씩 끌어올리는 데 역점을 둔다. 그리고 여기에는 가습기가 포함되었다. 가습기는 그 단순한 메커니즘을 더 개선시킬 필요는 없었지만 형태를 수정할 여지는 충분했다.

이 디자이너의 가습기는 다른 제품과 기능은 동일 — 물이 증기로 바뀔 때까지 뜨겁게 데우는 것이 유일한 기능이다 — 하지만, 겉으로 보아선 어떤 기능을 하는 물건인지 좀처럼 짐작하기 힘들다. 사실 이 30센티미터 지름의 플라스틱 도너츠 형태는 기존의 어떤 가전제품과도 닮지 않았다. 〈낯설어 보이는 형태여야 한다고 생각했어요〉라고 후카사와는 말한다. 〈제품을 본 소비자들이 《이게 뭐예요?》라고 묻기를 바랐습니다.〉 중앙의 움푹 꺼진 부분에서 수증기가 뿜어져 나오는 것을 보면 제품의 기능을 짐작할 수 있지만, 스위치와 플러그가 밑바닥 아래에 감춰져 있어 제품의 완벽한 구형에 절대 훼방꾼이 되지 않는다.

전체가 통째 하나로 연결되어 있는 듯한 인상과는 달리, 이 가습기는 두 부분으로 나뉜다. 전기 장치가 들어 있는 부분이 밑에 있고, 이것을 물탱크가 내장된 둥그런 통이 덮는 구조로 되어 있다. 특히 위에 덮는 둥그런 통은 사출 성형 방식으로 제작되었기 때문에 두 조각을 이어 붙인 이음새가 있지만 초음파 접합, 페인팅 그리고 버프 연마 등의 기술을 동원하여 이 이음새를 깨끗이 지웠다. 후카사와는 이것이 〈오토바이 헬멧을 만들 때와 같은 공정〉이라고 설명한다.

플러스 마이너스 제로 제품들의 전체 기조에 맞추어, 후카사와의 가습기도 사시사철 인기 만점인 흰색 외에 강렬한 빨강에서 남색에 이르는 밝고 화사한 색상들로 다양하게 출시되었으므로, 어떤 색조의 인테리어에도 완벽한 조화를 자랑한다.

infobar a01 인포바 A01

후카사와 나오토 深澤直人
2011 // 일본 전기 통신 공사 KDDI / 이다 iida

후카사와 나오토의 〈인포바 A01〉은 독특한 개성을 자랑하는 스마트폰이다. 강한 대조를 이루는 색들을 활용한 근사한 플라스틱 케이스는 재빨리 사람들의 시선을 끈다. 수직 방향으로 스크롤링되는 인터페이스는 게임을 하는 것처럼 사방으로 움직일 수 있는 위젯들로 채워져 있어 경쟁사 제품보다 한 수 위를 점한다. 하단에 일렬로 늘어선 버튼들, 하나하나가 타일 모양처럼 생긴 이 세 개의 키 ― 메뉴, 홈, 취소 ― 는 손가락 끝으로 눌러 중요한 명령들을 내릴 수 있다. 폰의 유선형 몸체는 손바닥이나 주머니에 더할 나위 없이 편리하게 밀착되기 때문에 마치 몸의 연장처럼 느껴진다. 이것 역시 2003년에 후카사와가 최초의 인포바를 출시했을 때 의도했던 것들임은 물론이다.

당시 시장에 흘러넘치던 폴더 형태의 모바일 폰들과 달리 후카사와의 단말기는 손에 잡는 느낌이 뛰어났다. 미끈한 바 형태는 손바닥에 착 감겨들었고, 사각의 타일 모양 키들은 손가락의 자연스러운 움직임을 이미 다 예상한 듯했다. 이 제품의 차세대, 예술적 경지의 테크놀로지로 무장한 마름모꼴 디바이스가 4년 뒤에 출시되었다. 후카사와는 당시의 단순했던 모바일 폰을 인터넷 기반의 정보 전달 단말기로 확장시킬 수 있기를 희망한다는 의미에서 이 시리즈의 이름을 〈인포바〉라고 지었다. 이런 아이디어로부터 다시 〈인포바 A01〉이 나온 것은 너무도 당연했다.

이전 모델들의 바통을 자연스레 이어받은 〈인포바 A01〉은 모바일 폰의 선두주자 일본 전기 통신 공사의 브랜드 이다와 손을 잡으면서 인포바의 특징들을 안드로이드 스마트폰의 포맷과 절묘하게 결합시켰다(274면의 〈엑스레이X-ray〉 참조). 형형색색의 작은 정사각형 집합처럼 보이는 위젯과 아이콘들(웹 디자이너이자 인터페이스 디자이너인 나카무라 유고(中村勇吾)와의 협업으로 탄생했다)은 초기 〈인포바〉 단말기들의 타일 모양 키패드를 연상시킨다.

〈인포바 2〉가 멈춘 곳에서 출발한 〈인포바 A01〉은 제품의 기본 정체성을 강렬한 색채 계획에서 찾는다. 다섯 종류의 서로 다른 색채 계획을 적용한 폰이 출시되었는데, 그 가운데는 세 가지 색이 어울린 〈니시키코이〉(흰색과 빨간색이 섞여 있는 잉어의 일종)와 매력적인 〈초코핑크〉(캔디 빛깔 장미색과 깊은 코코아브라운 색의 조합)도 있다. 스마트폰 스크린을 채택해야 할 필요성 때문에 〈인포바〉의 날렵했던 실루엣은 옆으로 넓어질 수밖에 없었지만, 가장자리 네 면을 비스듬히 얄팍해지도록 깎고 모서리도 둥글려서 전체적으로 형태를 부드럽게 만들었고 그 결과 폰도 자연스레 손 안에 밀착된다.

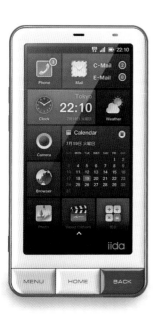

shikoro 이시코로

스즈키 마사루鈴木マサル // 오타이피누Ottaipinu
2006 // 요시 타월Yoshi Towel Company

휴식의 방편으로 목욕을 하는 것은 일본에서 오랜 역사를 가지고 있으며 일본
열도 전역에서 수많은 사람들이 몇백 년 동안 즐겨온 방법이다. 하지만 집에서
정원 풍경을 바라보며 삼나무 욕조 깊숙이 몸을 담그는 호사를 누리는 기쁨은
현대의 일본인과 무척이나 거리가 멀다. 절대 다수의 사람들이 샤워기로 몸을
적시고 법랑이나 성형 플라스틱 욕조에 몸을 담그는 싱거운 수준에 만족하고
마는 것이 현실이다. 텍스타일 디자이너 스즈키 마사루는 자신을 비롯한
목욕 애호가의 삶의 질을 높여 보고자 했고, 요시 타월과 손을 잡고 도심 한
복판에서도 자연을 떠올리게 하는 욕실 매트 시리즈를 개발했다.

시코쿠 섬에 있는 인구 11만5천 명의 도시 이마바리에는 160여 개의 타월 제조
회사가 있다. 그 가운데 한 곳인 요시 타월은 특히나 빼어나게 부드러운 타월을
생산하는 것으로 유명하다. 그러나 스즈키는 또 다른 생각을 염두에 두고
있었다. 〈잔디 같은 질감을 지닌 타월과 자갈을 밟는 느낌의 목욕 매트를 만들고
싶었습니다.〉 스즈키의 끈질긴 설득(그는 자신의 생각을 전달하기 위해 실제 잔디
샘플까지 가져왔다)에 설득된 요시 타월은 마침내 제작을 결정했다. 그렇지만
스즈키의 아이디어를 구현하는 일은 결코 만만한 작업이 아니었다. 〈잔디〉

타월의 거칠거칠한 느낌을 제대로 살리기 위해서는 면사와 삼끈으로 특별 제작한 실이 필요했다. 일본어로 〈자갈〉을 의미하는 〈이시코로〉 목욕 매트의 경우는 스즈키의 스케치를 기반으로 시제품을 만드는 데까지만 자그마치 1년이 걸렸다. 강바닥 바위의 윤곽을 베껴 만든 〈돌멩이들〉의 불규칙한 모양새를 재현하는 것은 요시 타월의 발달된 직조 기술로 충분히 감당할 수 있었지만, 돌멩이가 가진 실제 부피와 입체감을 면사로 재탄생시키는 작업은 시행착오와 서류 파일을 끝도 없이 추가해 가는 기나 긴 과정이었다.

거의 1센티미터 두께에 달하는 〈이시코로〉 매트는 일반적인 테리 직물★ 바닥 매트에 비해 꽤 두꺼우며, 도드라져 올라온 패턴은 돌멩이를 닮았을 뿐 아니라 그 위에 발을 디뎠을 때의 느낌까지 재현한다. 스즈키는 〈맨발로 강가의 바위를 밟는 것은 발과 근육의 건강에 아주 좋습니다〉라고 말한다. 그가 디자인한 목욕 매트의 다른 모델로는 대나무 줄기를 닮은 〈치쿠린〉 매트(119면)와 폴리에스테르 실로 짠 레이스를 넣어 갈퀴질을 한 모래사장을 표현한 〈스나〉 매트가 있다.

★ 양면의 보풀을 고리지게 짠 무명천 – 옮긴이주.

kadokeshi 가도케시

간바라 히데오神原秀夫 // 바라칸 디자인Barakan Design
2003 // 고쿠요Kokuyo

예술가, 초등학생, 또는 연필을 사용해 본 사람이라면 누구나 알고 있는 것처럼 지우개가 가장 말을 잘 듣는 곳은 모서리다. 모서리는 지우개의 다른 어느 부분으로도 지우지 못하는 가장 작은 실수를 지울 수 있다. 이런 특징을 십분 반영한 간바라 히데오의 〈가도케시〉는 사실상 모든 곳에 모서리가 있다. 〈가도케시〉는 흔히 보는 직육면체 고무 지우개와 달리 작은 입방체들이 서로 엇갈려 붙어 있다. 한 모서리가 닳으면 바로 옆에 또 다른 모서리가 대기하고 있는 것이다. 일본어로 〈모퉁이〉와 〈지워 없애다〉를 뜻하는 두 단어를 조합하여 만든 이름 〈가도케시〉는 고쿠요 문구사가 주최한 신제품 아이디어 공모전에 출품한 삭품에서 시작되었다. 당시 간바라는 수도 설비 업체 토토에 소속된 디자이너로서 수도 설비들을 디자인하느라 바쁘게 일하고 있었다. 하지만 그는 퇴사를 결심하고 새로운 시도를 해보기로 마음을 바꾸었다.

간바라 역시 이 공모전에 수백 점의 작품이 모여들 것을 모르지 않았다. 그래서 무엇보다 시선을 끌 수 있는 새로운 것을 내놓아야 한다는 사실도 알고 있었다. 지우개라면 디자이너들이 대수롭지 않게 생각할 것이므로 그에게 완벽한 매체였다. 디자인의 영감을 얻기 위해 간바라는 멀리까지 갈 것도 없이 오래된 기억을 되짚어 보는 것으로 충분했다. 〈여덟 살 때 옆 책상에 앉은 여자아이한테 지우개를 빌려 달라고 했던 기억이 납니다〉라고 그는 회상한다. 〈제가 뾰족한 새 모서리를 쓰는 바람에 그 애가 화를 냈거든요.〉

처음에 간바라는 끝이 뾰족한 별 모양도 고민했고, 모서리가 많이 있는 지우개의 롤을 만들어 손님이 원하는 길이대로 문구점 주인이 잘라 파는 방법도 고민했다. 그리고 최종적으로 입방체 블록으로 결정을 보았다. 〈그렇지만 누가 보더라도 한 눈에 지우개란 걸 알아볼 수 있기를 원했어요.〉 5센티미터 길이의 〈가도케시〉는 1 제곱센티미터 크기의 입방체를 연결시켜 만든다. 이 입방체들은 두 줄로 나열되는데, 각 입방체들은 마치 체스 판처럼 서로 엇갈리며 연결된다. 입방체끼리 맞닿는 연결 부위를 튼튼하게 하기 위해 안쪽 모서리를 둥글게 파서 접촉 부위를 두툼하게 만들었다. 입방체들이 연결된 연쇄의 어느 부분에서나 잘라 낼 수 있다는 사실이 장점이 될 수도 있었겠지만, 제조 업체는 지우개가 망가지지 않도록 평소보다 더 강한 플라스틱 재료를 사용했다. 매우 복잡해 보이는 생김새에도 불구하고 〈가도케시〉는 사출 성형 방식으로 쉽게 제작할 수 있다. 이 지우개는 공모전에서는 정작 낮은 등수밖에 차지하지 못했음에도 입상작 가운데서 최초로 상품화되는 행운을 안았다.

kai table 가이 테이블

히라코소 나오키 平杜直樹 // 히라코소 디자인 Hirakoso Design
2002

첫눈에 보이는 〈가이 테이블〉은 매끄러운 사각의 나무 널빤지 세트를

마룻바닥에 올려놓은 것에 불과해 보인다. 하지만 손으로 몇 번만 움직이면

나무판들이 열리고, 미끄러지고, 들려 올라가면서 엄청난 수납 공간이 나타난다.

4면 모두에 각기 다른 12개의 서랍이 만들어지는 것이다. 히라코소 나오키가

다카미츠 기타하라와 공동으로 디자인한 이 테이블은 서랍이나 패널이 반드시

연쇄적으로 움직이고 열려야 하는 전통 퍼즐 상자에서 영감을 얻은 것으로,

일상생활에서 넘쳐나는 갖가지 잡동사니를 보관하기에 알맞은 공간들을

풍성하게 제공한다. 제품의 이름 〈가이〉란 〈여러 방면에 능한〉, 〈가능성에 열려

있는〉 등을 의미하는 일본어 표현에 자주 등장하는 단어이다.

옆으로 밀어서 여는 작은 서랍에서부터 위로 열리는 큼지막한 통에 이르는

다양한 크기와 형태의 수납 공간들은 펜이나 신문, 리모컨 그리고 그 밖의 일본

가정의 전형적인 작은 거실을 어지럽히는 물건들을 넣어 두기에 안성맞춤이다.

90평방 센티미터의 이 테이블 안에 이런 물건들을 눈에 안 보이게 보관함으로써

거실 공간 전체가 말끔하게 정리된다. 그러나 이 서랍들이 모두 닫히면 이 나무

테이블은 앞에 방석을 깔고 앉기 적당할 만큼 낮은데, 서양의 소파나 의자보다는

조금 낮은 일본의 소파나 의자에 어울릴 만큼이다. 테이블을 구성하는 모든 부분들을 완벽하게 배열했느냐의 여부가 성공적인 조립의 관건이다. 가장 까다로운 부분은 윗면의 접는 날개 판에 보이지 않게 달아 놓은 경첩들이다. 경첩은 한번 달아 버리고 나면 조정이 불가능하다. 〈아주, 아주 신중하게 나사를 박아야 했습니다〉라고 히라코소는 설명한다.

히라코소는 과거에 규슈 섬 후쿠오카 시에 있는 콘란 숍Conran Shop에서 수석 디스플레이 디자이너로 일한 바 있다. 그래서 처음에는 규슈 섬에 사는 한 목수에게 이 테이블을 제작을 의뢰했었다. 하지만 지금은 가구 제조 업체 미네르바Minerva에서 제작을 맡는다. 〈가이 테이블〉은 합판으로 만들고 표면을 린덴 나무 단판(單板)으로 덮는다. 〈보이는 곳은 전체가 린덴 나무로 덮여 있다〉고 디자이너는 말한다.

상판 전체는 나무 판 하나가 덮고 있다. 여러 날개 판을 만들기 위해 여러 곳에 절개가 들어갔지만, 나뭇결이 끊어지지 않고 연결되기 때문에 전체가 하나처럼 보이는 데는 무리가 없다. 그러나 이런 매끈한 뚜껑 아래에는 테이블 주인이 치워 버리고 싶은 물건이라면 무엇이든 넣어 둘 수 있는 넉넉한 공간이 숨어 있다.

kamikirimushi 가미키리무시

나카가와 사토시中川聰 // 트라이포드 디자인Tripod Design
2006 // 하라크Harac

하늘소를 뜻하는 일본어에서 이름을 따왔지만 생김새는 컴퓨터 마우스를 닮은 트라이포드 디자인의 〈가미키리무시〉는
전 세계 누구에게나 사랑받을 만한 재단기이다. 연령과 전문성을 가리지 않고 모든 사람이 쓸 수 있는 기구라는 것을
전하기 위해 디자이너는 이 재단기의 모델로 가장 잘 알려진 컴퓨터 액세서리를 선택했다. 〈가미키리무시〉만 있으면
마치 웹서핑을 하듯 드래그와 클릭 몇 번만으로도 어렵지 않게 종이를 원하는 모양으로 자를 수 있다.

트라이포드의 디자인 철학을 반영하듯(72면의 〈치비온 터치〉 참조) 이 제품도 현장, 특히 이번 경우는 아동 보육 기관과 노인
돌봄 센터를 조사하는 것에서 시작했다. 회사의 설립자 나카가와 사토시는 〈그때까지만 해도 보통 사람들에게 초점을
맞추어 왔습니다〉라고 말한다. 〈하지만 《보통》이란 것이 정확히 무슨 뜻입니까?〉 이 질문의 답을 찾고 싶었던 나카가와와
그의 팀은 일반 가위를 다루기 힘들어하는 사람이 많다는 사실을 발견하게 되었다. 일반 가위는 일단 왼손잡이들에게
불편할 뿐 아니라, 특히 몇몇 아이들과 노인의 경우는 힘이 없어서 가위를 든 채로 무언가를 자르거나 가윗날을 펼치고
닫기가 어렵다는 것도 깨달았다. 하지만 가위질이 어렵게 느껴지는 이런 사람들도 마우스를 이리저리로 미는 것 정도는
가볍게 할 수 있다.

〈가미키리무시〉는 이 회사가 출시한 첫 번째 가위나 첫 번째 컴퓨터 마우스는 아니지만, 전자의 기능과 후자의 기능을
결합시킨 첫 번째 제품이다. 전형적인 마우스보다 약간 작으면서도 손에 잡기는 더 편해진 이 재단기는 플라스틱
몸체로부터 작은 머리 하나가 튀어나와 있는데, 그 안에는 공장에서 얇은 원단의 가는 띠를 재단할 쓰는 세라믹 회전
날이 들어 있다. 이 튀어나온 부속의 끝부분을 살짝 누르면 날이 내려와서 종이를 자를 수 있다(이 튀어나온 부분은 일본의
많은 어린이들이 애완용으로 키우는 하늘소의 뿔을 연상시킨다. 제품 이름이 하늘소가 된 연유도 여기에 있다). 아래에서 단단히 받쳐
주는 테이블 위를 여기저기 마음대로 미끄러져 다니면서 〈가미키리무시〉는 굳이 표시를 미리 해두지 않은 복잡한 곡선
형태들도 거뜬히 재단한다.

일본의 금속 제품 제조 회사 하라크에서 출시된 이 재단기는 엄청난 성공을 거두었다. 나카가와는 〈좋은 디자인은
보편적이어야 한다고 생각합니다〉라고 말한다. 돌봄 센터의 어르신들만큼이나 전문 그래픽 디자이너들 사이에서도
똑같이 인기를 거둔 〈가미키리무시〉는 그것이 가능함을 증명하고 있다.

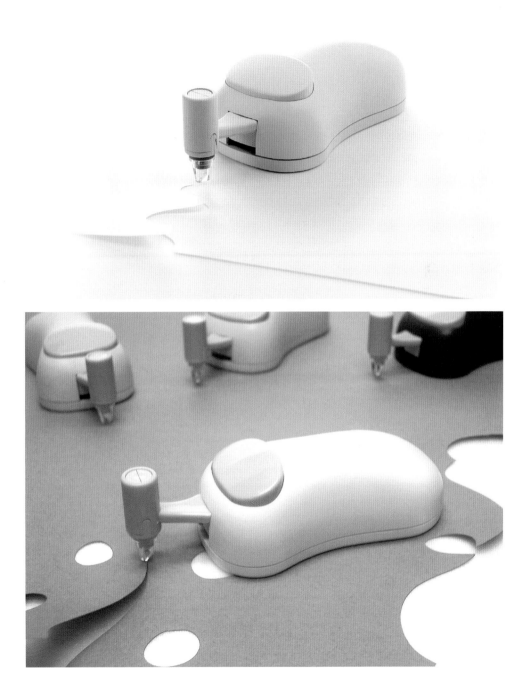

kibiso sandals 기비소 샌들

스도 레이코須藤玲子 // 누노Nuno
2011

폐기된 실크로 만든 이 조리 신발은 일본의 사라져 가는 전통 두 가지를 한 자리에 모았다. 양잠은 한때 각광받는 산업이었지만 지금은 단 두 곳의 견직물 공장만 남아 있을 뿐이고, 손으로 와라지(草鞋) — 일반 대중들이 신던 짚신의 일종으로, 지금은 가부키 배우나 승려들의 특별 주문으로만 생산된다 — 를 짓던 장인들도 이제는 찾아보기 힘들어졌다. 텍스타일 디자이너 스도 레이코는 이 〈기비소 샌들〉을 통해 염색 기술과 버려진 실크 부산물을 결합시켰고 그럼으로써 둘 다에게 새로운 생명을 주었다.

스도의 신발 프로젝트는 일본 북부의 실크 중심지 쓰루오카를 방문했던 경험에서 시작되었다. 〈그곳에 가서 이 거친 재료를 발견하자마자 사랑에 빠졌죠〉라고 그녀는 말한다. 누에고치에서 처음 뽑아낸 실을 가리키는 기비소(きびそ)는 고치 자체와 원사를 감싸고 있는 섬유로, 실을 뽑는 과정에서 사라진다. 하지만 깃털이나 스테인리스 스틸처럼 전혀 생각지 못한 재료로 패브릭을 디자인하는(248면의 〈티기Tiggy〉 참조) 스도에게 이 꼬불꼬불한 실은 잠재력이 무궁무진해 보였다. 가공되지 않은 상태의 이 실은 시각적으로도 재미있었을 뿐 아니라 치유의 특성도 가지고 있었다. 세리신이라는 수분이 풍부한 단백질이 포함된 기비소는 천연 보습제 역할을 하며 태양으로부터 오는 자외선을 막아 주기도 한다. 〈그 물질이 고치 안의 애벌레를 자외선으로부터 보호합니다〉라고 스도는 설명한다. 사실 화장품 산업은 피부 보호 제품에 기비소를 가루 제형으로 만들어 넣음으로써 그 특성들을 활용해 왔다. 하지만 풀처럼 생긴 기비소 섬유를 주목하여 이용해 보려는 시도는 일찍이 없었다.

기비소 섬유는 지푸라기와 유사하게 생겼다. 스도는 이 섬유가 쓰루오카의 전통 직공들에게 완벽한 매체가 될 것이라고 확신했다. 쓰루오카의 장인들은 옛 조상들이 그랬듯 지금도 여전히 벼를 키워서 수확하고, 거기서 나온 볏짚을 엮어 방석, 배낭, 고양이 침대를 만든다. 그리고 그중 일부 소수의 장인들은 와라지까지도 짓는다. 기비소를 활용하는 기술을 여기에 접목시키는 것은 이제 당연한 수순이었다.

신발이 유연하고 가벼워야 하기 때문에, 플라스틱 실로 날실 또는 내부 뼈대를 삼고 이것을 씨실들로 완전히 덮는다. 길쭉한 타원형의 바닥 부분과 그 위로 실을 꼬아 만든 끈이 연결된 조리 한 쌍을 만드는 데는 고치 1백 개가 소요된다. 발바닥의 움직임에 맞추어 그대로 휘어지는 이 샌들은 실내용으로는 적합하다. 〈기비소 샌들〉로 도쿄 시내를 터벅거리고 걷다 보면 몇 달 안에 닳아 버릴지 모른다.

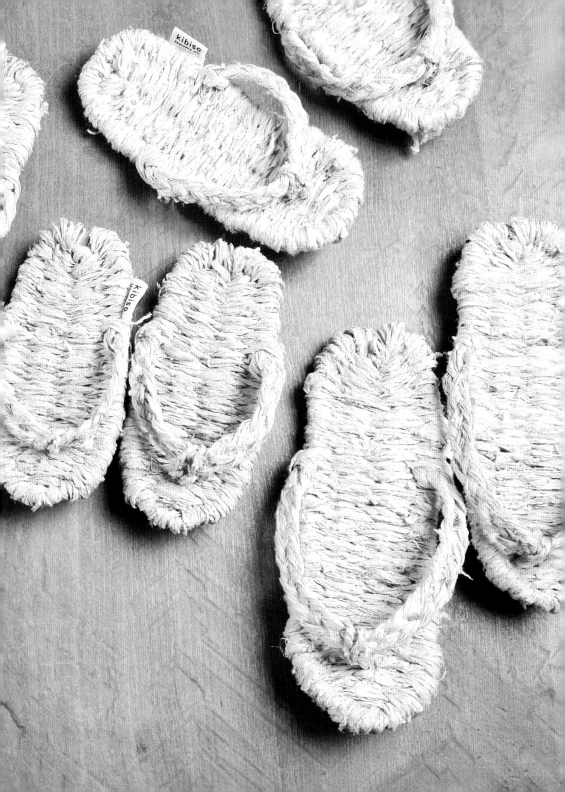

kinoishi 기노이시

사토 다쿠 佐藤卓 // 사토 다쿠 디자인 사무소 Satoh Taku Design Office
2011 // 기지야 Kijiya

〈기노이시〉— 나무를 깎아 믿기 힘들만큼 사실주의적으로 동그란 자갈 모양을 재현한 — 는 보기에도 아름다울 뿐
아니라 손에 쥐는 감촉은 더욱 훌륭하다. 실제로 물과 바람에 오래 노출되어 있었던 것처럼, 각기 다른 모양의 둥글둥글한
이 돌들은 한번 잡으면 놓기 싫을 정도로 손에 쥐는 느낌이 좋다. 디자이너 사토 다쿠의 이 〈나무로 만든 돌〉〈기노이시〉는
일본어로 〈나무 돌〉이라는 뜻) 20개 세트는 원래 아이들을 위한 장난감으로 나왔지만, 그럼에도 연령과 관계 없이 모든
사람에게 매력을 발산한다.

사실 이 프로젝트의 출발은 작은 받침대였다. 사토는 일본 디자인 위원회가 산림 밀집 지역인 기후 현 히다타카야마의
나무 가구 업체들과 디자이너의 협업을 지원하기 위해 초청한 디자이너 가운데 한 명이었다. 그는 위원회의 〈사적인
용도의 가구〉 프로젝트에 맞추어 신발을 올려놓을 수 있는 조각적 형태의 받침대를 만들었다. 일본 가정의 좁은
현관 공간에 딱 들어맞는 크기였다. 사토가 이 작품에 붙인 이름 〈가마치〉는 마루를 놓기 전에 밑에 까는 나무 귀틀을
의미하는데, 이로 인해 현관 바닥면과 거실 바닥면의 높이 차이가 생기게 된다. 유려한 곡선의 흐름을 자랑하는 이
받침대는 사용하지 않는 순간에도 아름다워 보인다.

지역의 장인들과 경쟁 구도를 형성했던 많은 디자이너들과 달리 사토는 〈가마치〉가 생산에 들어간 뒤에도 협업 관계를
유지하고 싶었다. 하지만 이번에는 제품을 디자인하는 문제를 다른 방향에서 접근했다. 〈그 받침대와는 달리, 저는 《돌의
형태》를 디자인한 게 아닙니다〉라고 디자이너는 말한다. 〈이 형태들은 자연에서 받은 것입니다.〉

하지만 사토는 나무토막을 성형할 모델이 되는 돌들을 선택했다. 놓치기 쉬운 부분이지만, 사실 이것은 중요한 디자인
결정이다. 서핑을 좋아했던 사토는 그간 즐겨 다녔던 곳곳의 바닷가와 강바닥에서 수많은 돌을 수집해 왔다. 그는 골라
낸 돌들을 드로잉하는 대신 이 돌들의 3D 사진을 찍었고, 그 이미지는 컴퓨터 데이터로 전환시켰다. 목공예 장인들은 그
디지털 정보를 지침 삼아 작업에 들어갔다. 버려진 나무토막들을 가지고 돌인 〈척〉하는 그리고 사람들이 몇 시간이고
가지고 놀 수 있는 오브제들을 깎아 낸 것이다.

사토는 〈요즘 아이들은 컴퓨터를 가지고〉 논다고 안타까워한다. 〈공원에도 가지 않고 밖에 나가 놀지도 않습니다.〉
〈기노이시〉는 이렇게 중요한 메시지를 던질 뿐 아니라, 그 추상적인 형태로 우리의 상상력을 활발하게 자극하기도 한다.
이 오브제는 돌이든, 나무든 또는 아이들이 원하는 어떤 것이라도 될 수 있다.

knot 놋

후지시로 시게키藤城成貴 // 시게키 후지시로 디자인Shigeki Fujishiro Design
2009

04

길이가 몇 미터씩 되는 두툼한 붉은 밧줄로 고리를
만들고 매듭을 지으면 육지와 바다 어디서나 사용할
수 있는 전천후 보관 바구니가 만들어진다. 매듭이라는
의미의 〈놋〉이라는 아주 적절한 이름이 붙은 이 바구니는
후지시로 시게키가 도쿄 세타가야 구의 어느 폐교에
마련한 자신의 스튜디오에서 디자인했다. 후지시로가
공식적으로 전공한 분야는 공간 디자인이었지만, 그는
자신의 손으로 기능적인 물건을 만들어 팔아 생계를
유지한다. 〈내 손으로 무언가를 만들면 사람들도 저의
에너지를 느낄 수 있어요.〉
엄청난 양의 에너지가 이 작품을 만드는 데 들어갔다.
후지시로는 책에서 벽에 거는 바구니의 이미지를 보고
거기서 영감을 얻었지만, 바구니 제작에 직접 들어가기에
앞서 항해 매듭 짓는 법과 밧줄 꼬는 법부터 배워야 했다.
그리고 적합한 재료, 다시 말해 형태를 유지할 만큼은
뻣뻣하지만 매듭을 지을 수 있을 만큼은 유연한 재료를
찾아야 했다. 다행히 지역의 한 그물 제작 업체에서 마음에
드는 대상을 찾을 수 있었다.
놀이터와 운동장에 들어가는 안전 장비와 가림막을
생산하는 이 업체는 다양한 색의 폴리에스테르
밧줄을 구비하고 있었다. 자신이 가장 좋아하는 색은
노랑이었으나 후지시로는 신선하고 세련된 느낌 때문에
빨강을 선택했다. 회사가 보내 온 견본품들을 가지고 우선
그는 큰 모델과 작은 모델을 모두 만들어 보기 시작했다.

후지시로가 맨 처음 생각했던 것은 매달아 두는
바구니였다. 하지만 밧줄의 경직성 때문에 새로운
가능성이 열렸다. 〈너무 뻣뻣해서 혼자 세워 놓을 수가
있더군요.〉 1센티미터 두께의 밧줄은 두께 때문에 전부를
매듭으로만 연결하는 것은 무리가 따랐다. 그렇지만
다행히 쉽게 녹일 수 있었기 때문에 후지시로는 이 성질을
이용해서 가닥들을 고리짓고, 꼬고, 묶고, 녹여서 빨간
밧줄로 균일한 격자를 이룬 둥근 바구니를 만들었다.
놋은 가장 먼저 한 해외 구입 업자의 눈에 뜨여
로스앤젤레스 매장에서 첫선을 보였다가 얼마 뒤
일본에서도 인기를 끌었다. 〈일본에는 신사를 비롯한
종교적인 장소들에 밧줄이 많이 있어요〉라고 후지시로는
회상한다. 〈어쩌면 우리는 그 밧줄이 특별한 물건이라고
느끼는지도 모르죠.〉

kudamemo 구다메모

디브로스 D-Bros // 드래프트 Draft
2009

04

선물을 주고받는 행위가 깊이 뿌리내린 사회적 관례가 된 일본에서는 과일 선물 바구니들이 거의 예술 작품에 가깝다. 완벽하다는 말 외에는 표현이 불가능한 이런 환상적인 조합의 바구니들은 쳐다보기조차 아까워 차마 내용물을 꺼내 먹기 미안할 정도이다. 〈구다메모〉는 이런 딜레마를 해결하기 위해 등장했다. 이 똑똑한 제품(사실, 하나는 빨간 후지 사과, 나머지 하나는 양주 배*, 이렇게 두 가지 모델밖에 없다)은 신선한 과일의 아름다운 형태와 메모지 기능을 하나로 묶었다. 게다가 이름조차 영리하다. 재기 발랄한 언어유희로 탄생한 명사 〈구다메모〉는 과일을 의미하는 일본어 〈구다果物〉와 영어 단어 〈메모〉의 합성어이다.

〈구다메모〉는 광고 회사 드래프트가 사내에 신설한 제품 디자인부였던 디브로스의 제품이다. 디브로스의 덴타쿠 마사시에 의하면, 사내의 이 작은 자회사의 과제는 〈그래픽 디자이너들이 상상한 3D 물체를 만드는 것〉이다. 디브로스가 출시한 제품의 상당수는 종이와 인쇄 기술을 활용하지만 〈구다메모〉에게 영감을 준 것은 책 제본술이었다.

디브로스는 새로운 하나의 제품을 창조한다는 목표 대신 기존에 있는 물건의 형태에서 출발했다. 곧, 이번 경우에는 책이었다. 책의 앞표지와 뒤표지가 맞닿도록 책을 360도로 펼치면 이 납작한 물체가 혼자 설 수 있는 물체로 변신한다. 덴타쿠는 〈우리가 이 형태를 어떻게 사용할 수 있을 것인지, 또 무엇을 만들 수 있을 것인지를 고민했습니다〉라고 말한다. 새로 발견한 이 원통 형태는 낱장씩 떼어 낼 수 있는 종이 패드로 차츰 발전했다.

디자인 팀은 면의 모양을 여러 가지로 고민해 본 결과, 손에 쥐기도 쉽고 책상 위에 놓아도 보기 좋은 과일 형태로 최종 결정을 보았다. 〈구다메모〉는 붉은 색이나 초록색으로 윤곽선을 그리고 중심 부근에는 브라운 색의 씨앗을 인쇄해 넣은 150장의 백색 메모지로 이루어져 있다.

도쿄의 한 인쇄소에서 오프셋 인쇄를 한 뒤, 근처 사이타마 현의 작은 공장에서 수작업으로 〈구다메모〉를 하나씩 조립했다. 책을 제본할 때처럼 낱장 하나하나를 풀로 붙이고 이것을 다시 천 테이프에 붙였다. 완벽한 배 또는 사과의 모양을 만들어 내기 위한 그야말로 노동 집약적인 과정이었다. 그러고 난 뒤 꼭대기에 나무 꼭지를 붙인다. 마지막으로, 클립으로 첫 번째와 마지막 면을 같이 집어서 속 부분이 보이지 않게 감춘다. 〈클립 때문에 《구다메모》는 면이 반밖에 남아 있지 않을 때에도 제 형태를 유지합니다〉라고 덴타쿠는 설명한다.

★ 과육이 단단하고 껍질이 단단한 배의 일종 - 옮긴이주.

kulms chair 컬름스 체어

미소수프디자인MisoSoupDesign
2009 // 리라이벌Lerival

삼각형 모양의 다리 한 쌍이 한 개의 곡면을 지탱하는 모습의 〈컬름스 체어 02〉는 일본의 1LDK(침실 하나에 거실, 식당, 부엌이 있는 구조) 아파트 내부만큼이나 뉴욕의 작은 스튜디오에도 썩 잘 어울린다. 미소수프디자인의 건축가들이자 이 의자를 디자인한 디자이너들인 나가토모 다이스케와 잰 미니도 그 사실을 알았을 것이다. 독특한 형태의 이전 모델 〈컬름스 체어 01〉과 마찬가지로 〈컬름스 체어 02〉 역시 결코 아담한 크기라고는 할 수 없지만, 깔끔하게 몇 개씩 겹쳐 놓을 수 있어서 공간 절약에 효율적이다.

대나무 줄기에서 영감을 얻은 두 건축가들은 식물과 관련된 단어 〈컬름culm〉(식물의 줄기)을 빌어 의자의 이름으로 삼았다. 하지만 이 의자의 물리적인 형태는 작은 포스트잇 종이를 가지고 이곳저곳을 자르고 테이프를 붙이며 만지작거리는 과정 속에서 태어났다. 나가토모는 〈기본적으로, 종이 한 장으로 어떤 종류의 겹쳐 쌓는 의자를 만들 수 있을지 궁금했습니다〉라고 설명한다. 그들은 등받이와 연결된 삼각형 다리가 중앙에 하나만 있는 〈컬름스 체어 01〉의 형태(28면 위에서 아홉째 줄의 가운데)에 합의를 보았다. 의자가 붕 떠 있는 것처럼 보인다는 점이 마음에 들었기 때문이었다.

두 디자이너들은 생산 단계에 들어가서도 뒷짐만 지고 있지 않았다. 그들은 직접 가구 제작 공장들과 접촉하기 시작했고, 이 일련의 과정은 뉴욕의 가구 디자인 업체 리라이벌을 만나 제조 업체를 소개받고 완성된 〈컬름스 체어 01〉을 시장에 내보내는 것으로 열매를 맺었다. 잰은 〈리라이벌은 항상 건축가들과 일하기 때문에 우리가 어디서 출발했는지를 이해했고 우리의 아이디어를 존중했습니다〉라고 설명한다.

두 건축가들이 꿈꿨던 것은 〈컬름스 체어 01〉을 자신들이 만들었던 종이 시제품처럼 휘어진 단 하나의 합판으로 만드는 것이었다. 하지만 제조 업체가 난색을 표하자 그들은 단면으로 길게 자른 조각들을 이어 붙이는 방식으로 전환했다. 건축가들이 그린 디지털 드로잉을 기초로, 컴퓨터 프로그램밍된 밀링머신이 두께 2센티미터가 못 되는 합판 1장을 필요한 24개의 기다란 조각으로 절삭한다. 이것은 제작 후 단계에서 버려지는 양을 최소화할 수 있는 아주 정밀하면서도 효율적인 방법이다. 접착제와 머리 없는 나사로 조각들을 붙여 고정시키고, 〈컬름스 체어 01〉의 검정색 라커 페인트를 칠해서 이음새를 완벽하게 감춘다.

기능적일 뿐 아니라 아름답기까지 한 〈컬름스 체어 01〉는 실내용 의자를 찾는 소비자들에게 이상적이다. 하지만 안정성에 대한 우려가 나오면서 〈컬름스 체어 02〉가 뒤따라 제작되었다. 의자 뒤쪽으로 다리가 두 개 있고 호텔이나 카페처럼 상업적인 공간에 놓을 수 있도록 디자인된 작품이었다. 첫 번째 모델만큼 과감하지는 않지만 두 번째 모델도 흔한 레스토랑 의자에 비할 땐 엄청난 파격이다.

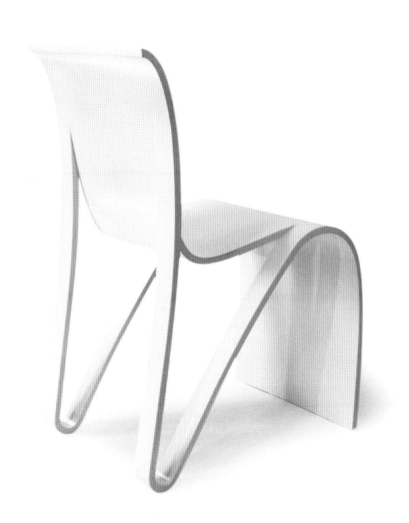

lucano 루카노

무라타 치아키村田智明 // 메타피스Metaphys
2009 // 하세가와 고교Hasegawa Kogyo

04

눈 달린 사다리라는 개념은 쉽게 와 닿지 않을지 모르지만 〈루카노〉는 그런 의심을 단번에 날려 버린다. 아름다운 비례와 꼭 필요한 것만 구비된 이 작은 발판 사다리는 높은 선반에 안전하게 손을 닿게 해주는 고마운 도우미에서 그치지 않고, 사용한 뒤에도 굳이 치워 버릴 필요를 못 느낄 만큼 보기에도 깔끔하다. 바로 이런 것들이야말로 오사카의 디자인 회사 메타피스의 설립자이자 이 제품의 디자이너인 무라타 치아키가 의도했던 목표였다.

무라타는 정기적으로 지역 제조 업자들과 팀을 꾸려 자사 제품들을 새롭게 바꾸고 개선시키기 위해 노력한다. 이것은 접히는 칫솔이든 진공 청소기나 점심 도시락 통이든 예외가 없다. 어느 날 무라타는 일본 사다리 생산업의 수위를 달리는 업체 하세가와 고교로부터 연락을 받았다. 거추장스럽고 보기에도 그다지 탐탁찮은 발판 사다리를 개조하는 프로젝트를 함께 하자는 제안이었고, 무라타는 기꺼이 이 도전에 동참했다.

하세가와 고교의 다른 제품들이 모두 그렇듯 이 〈루카노〉 역시 알루미늄 압출재(가벼운 물질이지만 무거운 차중을 견딜 수 있다)로 만들어졌다. 하지만 유사성은 여기서 그친다. 사다리의 전형적인 형태를 단정하게 정리하기 위해 무라타는 사다리 구조 자체를 수정하기 시작했다. 다리와 디딤대가 삼각형 모양을 이루도록 바꾸자 좀 더 날씬하고 깨끗한 외관이 가능했다. 갖가지 구성 요소들에게 조용히 제자리를 찾아 주었고, 나사로 보이지 않게 그것들을 죄었다. 기존 사다리들의 외관을 망치는 주범이었던 볼트와 금속 부품들도 한 단계 수준을 끌어올렸다. 그다음, 제품 전체를 무광의 검정이나 흰색, 아니면 메타피스의 상징적인 색인 주황색으로 칠해 통일시켰다.

패션 부티크에 가져다 놓아도 손색 없을 만치 근사한 〈루카노〉는 일본의 비좁은 가정집에 놓아도 마찬가지로 잘 어울린다. 일본인들은 제한된 공간에 살다 보니 대부분 공간 활용의 귀재들이다. 놀고 있는 구석이나 빈틈은 그 높이가 아무리 높다하더라고 어쨌든 잠재적인 수납 공간이다. 그렇지만 키가 닿지 않는 곳에 팔을 뻗으려면 사다리의 도움이 절실함에도 불구하고 사다리는 실제로 거의 사용되지 않는다. 무라타는 이렇게 설명한다. 〈사다리들은 대부분 깊숙이 숨겨 놓아서 꺼내기가 어렵습니다. 그래서 대신 의자를 밟고 올라가지요.〉

양 다리를 접으면 〈루카노〉는 날개를 접은 곤충의 느낌과 살짝 비슷하다. 스페인어로 〈사슴벌레〉를 의미하는 〈루카노〉라는 이름도 이런 연유에서 유래했다. 하지만 다리를 펴든 접든, 이 아름다운 사다리는 밟고 올라서는 것만큼이나 눈으로도 자주 구경해야 할 작품이다.

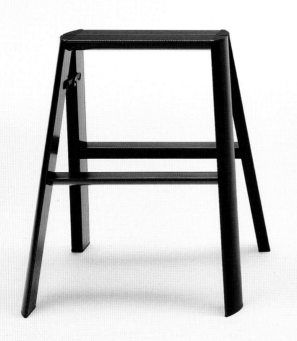

many heels 매니 힐스

요네나가 이타루 米永至 // 노 콘트롤 에어 No Control Air
2005

양말을 죽 연결하여 만든 니트 스카프 〈매니 힐스〉는 아주 강한 패션 발언이다. 그리고 이 발언은 건축적인 방식으로 이루어진다. 오사카의 부부 사업가 의류 업체 노 컨트롤 에어가 내놓은 이 독특한 목도리는 흔하디흔한 양말 형태를 그 누구도 예상치 못한 전대미문의 방식으로 활용했다.

디자인 과정이었던 것만큼이나 발견의 과정이기도 했던 〈매니 힐스〉의 착상은 노 컨트롤 에어의 요네나가 이타루가 니트웨어 공장을 방문하면서부터 시작되었다. 요네가와는 바닥에 어지럽게 널려 있는 다양한 샘플들 속에서 울로 짠 길쭉한 튜브를 하나 발견했다. 건축학도 출신이었던 요네가와는 이 튜브의 순수한 형태 자체에 매료되고 만다. 발목, 꺾이는 부위, 발가락 순서로 이어지면서 중간 중간에 발꿈치 부위가 둥그스름한 뚜껑처럼 도드라진 ㄱ자 형태의 연쇄 배열이 그의 마음을 사로잡았던 것이다. 〈패션 디자이너들의 눈에는 양말의 연쇄가 보였겠지만 제 눈에는 머플러의 연쇄가 보였습니다.〉 발을 감싼다는 일상적인 목적에서 양말을 해방시킴으로써 요네가와는 양말이라는 기존 형태를 활용할 수 있는 새로운 방안을 상상할 수 있게 되었다.

의미를 벗어던지고 난 양말은 새로운 생명을 얻었다. 요네가와는 〈양말의 발꿈치 부분은 아주 귀엽다〉고 표현한다. 부드럽게 둥글린 모서리는 보통 양말 안쪽으로 숨겨 놓기

때문에 그 부분의 장식적 요소는 사라지기 마련이었다. 〈그걸 보여 주면 재미있을 것 같았어요.〉

요네가와는 아무리 새로 나온 상품일지라도 양말을 얼굴 쪽에 두른다는 발상에는 일본인들도 눈살을 찌푸릴지 모른다는 사실을 모르지 않았다. 하지만 그럼에도 최고급 사양의 니팅 기계로 이 양말 모양 스카프를 짜줄 것을 공장에 주문했다. 〈아주 간단한 시스템이에요〉라고 그는 말한다. 〈내가 돈을 내면, 공장은 그 일을 합니다.〉 복잡한 계약서도, 대량 주문을 명기한 주문서도 필요 없었다.

노 콘트롤 에어의 여느 제품들처럼, 〈매니 힐스〉도 연령과 성별의 구별 없이 모든 사람을 목표 고객으로 삼는다. 오스트레일리아 울과 레이온의 혼합으로 만들어진 이 스카프는 색깔은 다양하지만 사이즈는 하나이다. 넉넉히 여유를 두고 목 주변을 감기에 충분하다. 건축과 패션의 야릇한 조합인 〈매니 힐스〉를 보면서 머리를 긁는 사람이 있겠지만, 어쩌면 이것이 요네가와의 목표였을지 모른다. 〈우리는 《옷》이란 무엇인가를 끊임없이 재규정하려고 시도합니다.〉

megaphone 메가폰

아즈미 신 Azumi Shin // 에이 스튜디오 A Studio
2005 // 티오에이 TOA

시야를 도배하다시피 한 간판들, 눈이 튀어나올 것 같은 네온사인, 발 디딜 틈 없이 솟은 빌딩 숲, 이런 것들 때문에 일본의 도시들은 우리의 시각을 압도한다. 하지만 의외로 귀에는 거슬림을 주지 않는다. 여간해서는 자동차 경적 소리도 들리지 않고, 핸드폰 사용은 제한적이며, 공공장소에 있는 사람들은 절대 큰 목소리로 떠들지 않는다. 그럼에도 이 나라는 전 세계에서 가장 발전된 메가폰 가운데 일부를 생산하고 있다. 디자이너 아즈미 신은 메가폰이 〈사회 인프라의 일부〉라고 설명한다. 메가폰은 지하철 승무원이나 선거 운동을 하는 정치인, 공격적인 세일즈맨들이 으레 사용하는 기구이기도 하지만 응급 상황에 꼭 필요한 물건이기도 하기 때문이다.

일본은 지진, 태풍, 해일 등의 자연재해가 잦은 편이므로 메가폰은 소화기만큼이나 흔하다. 하지만 그럼에도 오랫동안 메가폰의 디자인은 거의 변화가 없었다. 상업용 오디오 장비 제조 업체이자 메가폰 생산의 선두주자인 티오에이는 메가폰의 디자인을 개선시킬 때가 왔다고 확신했고, 스피커와 마이크를 비롯한 티오에이의 여러 제품을 디자인했던 노련한 디자이너 아즈미에게 이 문제를 의뢰했다. 아즈미는 매우 급진적인 수정안을 제안했다.

사용자 친화적이고 보다 큰 미적 만족을 주는 제품을 만들겠다는 목표를 세운 아즈미는 티오에이의 기술자들과 협력하여 메가폰의 여러 구성 요소를 수정하고 재배치했다. 대개 나팔 모양의 혼 horn 뒤쪽에 있던 배터리 위치를 손잡이 쪽으로 옮겨 무게를 재분배했고, 이렇게 함으로써 사용자는 메가폰의 가장 무거운 부분을 손 안에 쥐게 되었다. 〈손에 잡는 부분과 무거운 곳이 분리되면 메가폰이 더 무겁게 느껴집니다.〉 그리고 이것 때문에 아즈미는 또 다른 측면에서 메가폰을 개선시킬 수 있었다. 구멍이 숭숭 뚫린 플라스틱 대신 매끈한 플라스틱 메시로 겉을 씌움으로써 메가폰의 외양과 성능이 모두 나아졌던 것이다.

또 다른 큰 변화가 일어난 곳은 다름 아닌 혼이었다. 일반화된 불투명 재질 대신 투명 플라스틱으로 혼을 바꿈으로써, 말하는 사람과 청중의 시각적 접촉을 유지시키는 효과를 높였다. 메가폰이 〈없는 것이나 다름없이 느껴진다〉고 아즈미는 설명한다. 또 다른 장점은 예전처럼 메가폰이 흔히 흰색이었을 때는 금세 눈에 띄었던 긁힘이나 얼룩, 먼지 등이 신제품에서는 사실상 거의 보이지 않는다는 사실이다. 몸체는 선홍색, 노란색 또는 회색 플라스틱으로 만들었고, 더 나은 성능과 더 멋진 외양을 위해 혼 부분을 몸체에 바짝 붙였다. 디자이너는 이 메가폰은 〈스포츠용품이나 나이키 매장에서 팔아야 더 어울릴 것 같다〉며 농담 삼아 말한다.

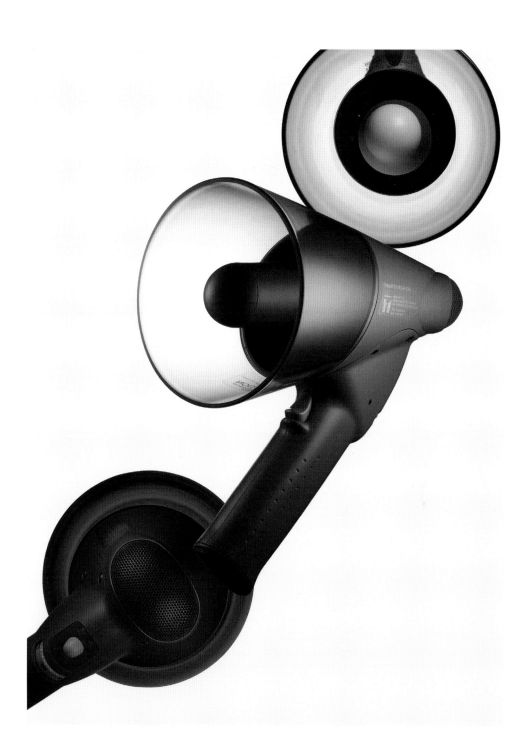

melte 멜트

혼다 게이고本田圭祐 // 혼다 게이고 디자인Honda Keigo Design
2010 // 다카쿠와 긴조쿠Takakuwa Kinzoku

도쿄의 제품 디자이너 혼다 게이고와 니가타 현의 식기
제조 업체 다카쿠와 긴조쿠의 협업이 낳은 〈멜트〉는 다섯
종류의 스푼 세트이다. 각각의 스푼은 모두 서로 다른 목적
— 양념, 시리얼, 컵라면, 잼 또는 아이스크림 용 — 으로
디자인되었고, 모양도 각기 다르다. 하지만 순백의 법랑
유약으로 통일된 이 다섯 스푼은 하나같이 사랑스러우며
혀에 닿는 감촉도 부드럽기 그지없다.
혼다가 처음 공장을 방문했을 때, 다카쿠와 긴조쿠의
중역들은 그가 회사의 주력 상품인 스테인리스 스틸
식기의 신제품 라인을 만들어 줄 것을 기대했다. 그러나
이 공장의 특수 법랑 가공 기술을 목격한 혼다는 이것을
이용해 새로운 도전을 해보고 싶다는 생각이 간절히
들었다. 〈회사에서 법랑 식기를 생산하지만 디자인이
기술적 이점을 전혀 못 따라가고 있었어요.〉 대부분
법랑 제품을 만들 때는 유약이 담긴 솥 안에 제품을
대량으로 담그기 마련인데, 이 회사는 에어브러시로 제품
하나하나에 막을 입히는 방식을 쓰고 있었다. 그 때문에
기존의 방식으로는 여간해서 감추기 힘든 거친 모서리도
부드럽게 넘어갈 수 있는, 고품질 법랑 제품의 생산이
가능했다.
〈멜트〉의 숟가락 형태에 관한 한, 혼다는 디자인을 의뢰한
고객의 주도권을 따랐다. 이 회사는 이미 오랫동안 뛰어난
성능의 식기류를 제조해 온 풍부한 경험을 소유하고
있었기 때문이었다. 잼 스푼은 좁은 단지 안으로 들어갈

수 있을 만큼 작아야 하고, 아이스크림 스푼은 아이스크림
표면을 긁을 수 있도록 끝이 뭉툭해야 좋으며, 컵라면
스푼은 국물을 떠먹기 위해 숟가락의 옆면부터 국물에
담그게 되므로 숟가락의 오목한 부분이 넓적할수록 좋다.
각 스푼은 공장의 기존 제작 방식을 이용하여 스테인리스
스틸로 만들었다. 법랑 유약을 입힌 다음에는 오븐에
넣어 15분 정도 굽는다. 일반적인 법랑 식기는 오븐에서
나온 제품이 식으면 제작 공정도 끝이 나지만, 〈멜트〉의
경우에는 한 단계가 더 남아 있었다. 여느 법랑 스푼처럼
혼다의 스푼들도 유약을 입히는 과정의 편의를 위해
손잡이 끄트머리에 작은 구멍을 뚫어 놓았다. 이 구멍의
노출된 금속의 모서리는 나중에 식기를 물에 담그며
쓰다 보면 녹이 슬곤 한다. 혼다의 설명처럼 〈이 구멍은
사용자 때문에 아니라 제조 과정 때문에〉 생긴 것이다.
그는 이 구멍에 상표를 각인한 너도밤나무 손잡이를
달았고, 이렇게 법랑이 오랫동안 새 것처럼 보일 수 있도록
함으로써 결함을 자산으로 둔갑시켰다.

mindbike 마인드바이크

스나미 다케오 角南健夫 // 티에스디자인 TSDesign
2010

일본에서는 어디서나 자전거를 볼 수 있다. 레크리에이션이나 운동 목적뿐만 아니라 대중적인 교통수단으로서도 자전거는 각광받는다. 좀 더 멋진 자전거들이 길거리를 채우는 풍경을 보고 싶었던 제품 디자이너 스나미 다케오는 쉽게 조립 가능하면서도 친환경적인 유선형 자전거를 만들어야겠다는 생각을 하게 된다.

일본 브랜드 무지를 위해 몇 차례 자전거를 디자인한 경험이 있었던 스나미가 2008년에 목표로 삼았던 디자인은 도쿄나 런던 같은 인구 밀집 지역에 알맞은 단출한 도시용 자전거였다. 그는 보기 싫은 조인트가 말끔히 사라진, 단순하고 세련된 자전거를 상상했다. 처음에는 재질도 플라스틱을 쓰려 했지만, 차차 문제점들이 발견되면서 결국 금속으로 방향을 틀었다. 스나미가 만든 실물 크기 모형을 검토한 사이타마 현의 한 알루미늄 제조 업체가 시제품 제작에 동의했다. 시운전도 대단히 성공적이어서 이 모델은 2010년에 곧바로 생산에 들어갔다. 열 군데의 서로 다른 업체로부터 부품을 끌어 모은 〈마인드바이크〉는 부품 — 바 세 개와 조인트 다섯 개, 바퀴, 페달, 안장, 그 외 갖가지 부속품들 — 키트의 형태로 포장된다. 자전거는 육각 렌치와 드라이버만 있으면 한 시간 내에 조립이 가능하다.

〈기본적으로 자전거를 만드는 방법은 1백 년 동안 변하지 않았다〉고 스나미는 말한다. 자건거의 디자인을 송두리째 바꾸겠다는 의도에서 출발한 것은 결코 아니었지만, 스나미는 원래가 취약할 수밖에 없는 용접 조인트를 없애면 자전거 제조 산업을 한 단계 격상시킬 수 있다는 사실을 깨달았다. 스나미는 연결 부위를 볼트로 대체하여 기존의 삼각형 트러스트 프레임을 없앴고, 체중을 바퀴로 분산시킬 수 있을 만큼 튼튼한 알루미늄 빔으로 기존 프레임을 대체했다. 늘씬한 은색 빔은 사출 방식으로 만들어졌고, 화학적 연마를 거친 뒤 브러시로 마무리했다. 단면이 오목하게 들어간 이 빔들은 양 끝에 깊숙한 홈이 패여 있는데, 이 홈은 볼트와 브레이크 케이블을 감추는 용도로 쓰이거나 사용자가 자전거의 외관을 해치지 않으면서 별도의 부착물, 예컨대 뒤쪽의 바구니나 앞쪽의 핸드폰 홀더 등을 달 수 있게 해주는 곳으로 활용된다.

스나미의 효율적인 조립 시스템 때문에 기존의 자전거에 비해 제작 과정에서 소모되는 자원도 줄어들었을 뿐 아니라, 사용자가 직접 바퀴를 교환하고, 빔을 교체하고, 자전거의 수명을 연장시키는 것도 가능해졌다. 그렇지만 〈마인드바이크〉의 수명이 다하면 이 부품들은 모조리 분해가 가능하며, 나아가 대부분 재활용도 된다.

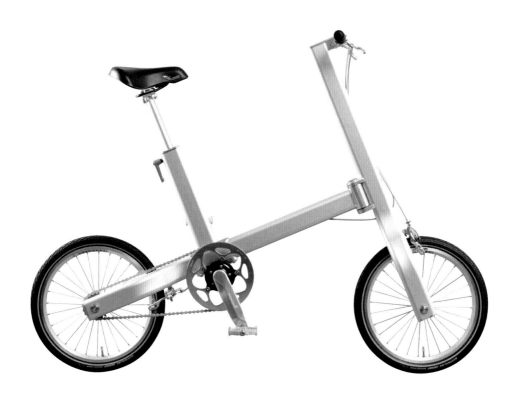

mizusashi 미즈사시

시마무라 다쿠미島村卓実 // 쿠르츠Qurz
2008 // 아사히 공업Asahi Industries

정원 가꾸기는 일본 전 국민의 여가 생활이나 마찬가지다. 식물을 키우는 취미는 역사적인 뿌리가 깊은데, 이는 인구의 상당수가 텃밭이 딸린 집에 살았던 시기까지 거슬러 오른다. 지금은 심지어 도쿄 중심부의 아파트에 사는 사람들까지도 거실에 수국 화분 하나를 두었든 발코니에 근사한 온실을 꾸며 두었든 나름대로 식물을 가꾸는 데 시간을 쏟는다. 이렇게 도시에서 또는 실내에서 정원을 가꾸는 아마추어 정원사들은 비교적 최근까지도 실외용 크기의 꽃삽이나 물뿌리개로 흙을 고르는 도리밖에는 없었다. 하지만 제품 디자이너 시마무라 다쿠미가 비료 제조 업체 아사히 공업으로부터 함께 일하자는 제안을 받으면서 이런 상황은 달라질 수 있게 되었다.

시마무라가 이 대기업을 처음 만난 곳은 한 디자인 전시회에서였다. 시마무라는 빈사 상태의 한 목재 가공 공장을 살리기 위해 본인이 디자인한 〈모나카Monacca〉 가방(158면)을 여기서 전시 중이었다. 이 디자이너의 창의성을 적극 활용하고 싶었던 아사히 공업의 경영진은 그에게 제품 제안서를 하나 만들어 줄 수 없겠느냐고 청했다. 시마무라는 농업 분야가 중심이 되었던 회사로부터 분리되어 나와 도시에서 정원을 가꾸는 사람들에게 필요한 도구들을 모은 〈코모레Comore 컬렉션〉을 탄생시켰다. 이 컬렉션에서 나온 최초의 제품들 가운데 하나가 〈미즈사시〉(물뿌리개)였다.

시마무라는 〈일반 물뿌리개가 공간을 너무 많이 차지한다〉고 안타까워하며 말한다. 그리고 이 물뿌리개들의 단점은 대개가 옥외용 친환경 플라스틱으로 만들어진다는 점이다. 시마무라의 해결안은 지속 가능한 재질인 대나무로 직사각형 모양의 용기를 만들고 여기에 휘어진 빨대처럼 생긴 알루미늄 주둥이를 연결하는 것이었다. 용기는 1리터 우유팩과 동일한 크기와 모양이므로 한 손으로도 편안하게 잡을 수 있다. 길쭉한 통은 옆으로 눕혀서도 들 수 있는데, 측면에 뚫린 길쭉한 구멍으로 수도꼭지의 물을 받을 때나 손목을 꺾어 용기의 주둥이로 물을 부어 목마른 식물들을 적셔 줄 때가 그런 순간이다. 이 물뿌리개는 구석에 치워두기도 편리하지만, 쓰고 난 뒤 그냥 그 자리에 놓아 두어도 무방할 정도로 세련되게 생겼다.

미즈사시의 첫 출발은 다소 덜 세련된 모습이었다. 시마무라의 최초 아이디어는 길쭉한 대나무 통에 뚜껑을 씌우고 주둥이를 연결하는 것이었다. 하지만 대나무 줄기 본래의 불규칙한 형태를 다듬을 방법이 없었기 때문에 시마무라는 모서리를 둥글린 사각형 통을 대안으로 택했다. 디자인을 완성하는 데만 6개월이 걸렸고, 그 뒤 일본 가가 현에 있는 소조 대나무 및 나무 가공 공장에서 제작에 들어갔으며, 2008년에 시장에 첫 선을 보였다.

moka knives 모카 칼

가와카미 모토미川上元美 // 가와카미 디자인 룸Kawakami Design Room
2007 // 가와시마 산업Kawashima Industry

오늘날 일본제 칼은 전 세계적으로 엄청난 인기를 누리고 있다. 이 같은 성공의 비결은 수백 년간 기술을 갈고 닦아 온 칼 만드는 일본 장인들의 솜씨에 있다. 케이트 클리펜스틴Kate Klippensteen이 자신의 책 『멋진 도구들Cool Tools』(2006)에서 썼던 것처럼 〈이 뛰어난 기술의 장인들은 전국적으로 평화가 정착해 검의 수요가 줄어들었던 에도 시대(1603~1867)에 귀족 계급을 위한 칼을 만들기 시작했다.〉 가와카미 모토미의 유선형 스테인리스 스틸 〈모카 칼〉은 겉보기에는 무기와 거의 닮은 곳이 없지만 칼날이 스친 식재료는 종류를 막론하고 잘게 부순다는 점에서는 닮았다. 일본 요리와 서양 요리 모두에 적합하게 구성된 이 칼 세트는 빵 칼에서부터 칼끝이 날카로워 채소 — 거의 모든 일본 요리에 들어가는 주요 재료인 — 의 껍질을 벗기는 데 알맞은 다목적 산토쿠(三德) 칼에 이르기까지 모두 다섯 종류의 칼로 구성된다. 칼날의 모양은 각기 다르지만 손잡이 모양은 비슷하게 구성되어 있으므로 이 칼들은 공통된 독특한 외양적 특성을 지닌다. 여느 칼들처럼 손잡이가 나무나 플라스틱으로 되어 있지 않은 〈모카 칼〉은 홈이 팬 손잡이의 등에서부터 양날의 칼날 끝부분까지 강철 한 조각이 그대로 이어진 것처럼 보인다. 하지만 이 칼들은 사실 서로 다른 종류의 강철을 재료 삼아 따로따로 만든 몇 개의 부분들을 조립하여 용접한 것이다.

날의 형태는 정해진 관습을 따를 수밖에 없었지만, 가와카미는 손잡이만큼은 개성적으로 디자인했다. 모형 제작용 점토를 가지고 손아귀에 꼭 들어맞는 형태를 만들고, 손의 미끄러짐을 방지하기 위해 손잡이 앞뒷면에 짧은 금들을 평행하게 그었다. 이 금들은 시각적인 흥미도 보태 주는 독특한 특징이 되었다.

또 한 가지 중요한 문제는 손잡이와 칼날의 무게 중심을 잡는 것이었다. 몰리브덴 바나듐 강철로 만든 칼날이 칼 전체의 길이를 관통하며, 압축 성형한 철판 두 개를 이어 만든 속이 텅 빈 손잡이가 이 날을 감싸 쥔다. 이 둘을 용접으로 붙인 다음 철판을 다듬고, 이어 이음새가 사라지고 칼의 모든 부분들이 한 몸처럼 느껴질 때까지 손으로 연마한다. 예술의 경지에까지 오른 칼의 광택은 니가타 현의 숙련된 장인들의 솜씨다. 〈이렇게 할 수 있는 장인이 일본에 많이 남아 있지 않아요〉라고 가와카미는 말한다. 하지만 이런 칼을 생산하는 가와시마 산업 같은 업체들 덕택에 장인들의 솜씨를 찾는 수요가 아직 사라지지 않고 있다.

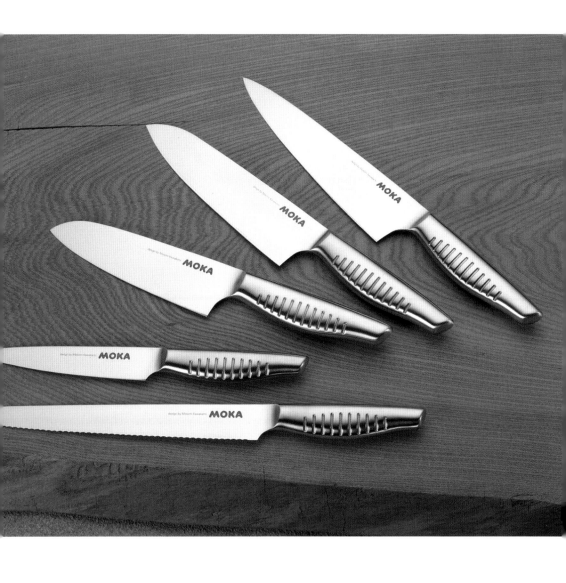

monacca 모나카

시마무라 다쿠미 島村卓実 // 쿠르츠 Qurz
2005 // 에코아스 우마지무라 Ecoasu Umajimura

나무로 만든 〈모나카〉 가방은 일본의 전통 과자 모나카(100면의 〈히가시야 모나카〉 참조)의 생김새를 따라했을 뿐 아니라 이름도 그 과자에서 따왔다. 30×48센티미터 크기의 〈모나카〉는 도쿄의 디자이너 시마무라 다쿠미가 자신의 고향 시코쿠 섬에 있는 목재 가공 공장 에코아스 우마지무라의 회생을 돕기 위해 디자인했다. 삼나무를 가공해서 일회용 회 접시를 주력 상품으로 생산했던 이 업체는 시코쿠 섬의 간벌 기간에 맞추어 벌목을 해왔지만, 이 산업 자체가 사향세로 접어들면서 돌연 폐쇄 위기를 맞게 되었다.

지역의 산업체를 돕고 폐목재라는 국가적인 문제를 해결하는 데도 기여할 마음으로, 시마무라는 이 공장에서 성형한 나무를 이용하여 시제품 열 가지를 스스로 만들었다. 방석, 계산기, 가방 〈모나카〉를 비롯한 다양한 종류를 망라한 이 컬렉션은 2013년 〈도쿄 디자인 블록〉에 전시되었다. 그리고 가방에 쏟아진 호의적인 반응에 고무된 그는 이내 회사에 가방 1백 점의 생산을 주문했다. 준비된 1백 점이 순식간에 팔려나간 뒤 마침내 〈모나카〉는 본격적인 생산에 돌입하게 되었다.

가방을 만드는 방법은 간단했지만 — 열 가압 성형과 폴리우레탄 방수 처리 과정을 거친 나무판 두 개를 두꺼운 무명 천을 이용하여 단단하게 연결한 다음, 꼭대기에 가죽 손잡이를 단다 — 구조적인 면에서 몇 가지 해결해야 될 문제가 있었다. 가령, 둥글린 나무판 모서리에 생기는 보기 싫은 주름도 큰 골칫거리였다. 이 문제는 시마무라가 자동차 디자이너로 활동하던 시절부터 알고 지낸 어느 어느 자동차 부품 공장으로부터 들은 압축 기술을 이용해서 어느 정도 해결을 보았다. 두꺼운 나무판 하나를 놓고 성형하는 대신, 아주 얇은(0.5밀리미터 두께) 나무판 여러 개를 하나씩 구부린 뒤 이것들을 한데 모아 압축해 보라는 조언이었다.

나무에 구멍을 뚫고 천과 나무판을 꿰매 연결하는 것도 까다로운 과제였다. 시마무라는 〈나무에 바느질을 하는 것은 정말로 어려웠다〉고 고백한다. 사이타마 현의 한 회사가 가죽 골프 가방을 꿰매는 대형 설비를 동원해서 이 과업에 처음 도전했었지만, 결국 시마무라는 〈모나카〉를 위한 특수 재봉기를 자신의 손으로 찾아냈다.

에코아스 우마지무라는 매달 4백여 점의 〈모나카〉 가방을 생산하며 최근 활기를 되찾았다. 그렇지만 시마무라는 아직 여기서 멈출 생각이 없다. 〈내 꿈은 핸드폰이나 컴퓨터의 케이스를 나무로 만드는 겁니다.〉

nekko 넷코

앤드 디자인& Design
2006 // 에이치콘셉트 H-Concept

꽃꽂이에 관심이 있거나 이케바나(生け花, 일본식 꽃꽂이) 애호가라면 작은 꽃 한 송이라도 묵직한 꽃다발에 결코 뒤지지 않게 아름답다는 사실을 잘 안다. 완벽한 꽃병과 짝을 이뤄 그 꽃 한 송이가 도드라져 보일 때는 특히 그렇다. 첫눈에 보더라도 딱 한 송이 꽃만 꽂을 수 있을 것 같은 〈넷코〉는 흙으로 구은 옛 화분의 형태를 떠올리게 하면서도 극히 추상적인 느낌이다. 군더더기를 일절 없애고 오로지 기본적인 것만 남긴 이 꽃병은 화분 모양의 가느다란 테두리에 뿌리 모양의 작은 물병이 매달려 있다. 제품명도 생김새에 걸맞게 일본어로 〈뿌리〉를 뜻하는 단어를 그대로 따왔으며, 또한 꺾은 꽃을 꽃의 생명 유지 체계와 다시 연결시킨다는 함축을 담고 있다.

〈넷코〉는 디자인 제작 회사 에이치콘셉트가 마케팅을 진행했고, 앤드 디자인에서 디자인을 맡았다. 앤드 디자인은 대기업에 소속되어 있으면서도 각자의 아이디어를 펼쳐보겠다는 야망을 버리지 않은 네 명의 젊은 디자이너들이 모여 만든 회사이다. 그 가운데 한 명인 이치무라 시게노리(市村 重徳)는 〈한곳의 회사에서만 일하다보면 다양한 제품을 디자인할 수가 없다〉고 아쉬워한다.

〈넷코〉는 이들의 노력이 맺은 첫 결실 가운데 하나이다. 앤드 디자인은 2005년 〈100% 디자인 도쿄〉 무역 전시회에 12점의 시제품 컬렉션을 선보인 바 있다(56면의 〈새 알람 시계〉 참조). 평면과 입체의 경계선에 걸친 오브제를 주제로 했던 이 컬렉션은 손목 시계와 전등 스위치에 이르는 다양한 제품들로 구성되었다. 하지만 에이치콘셉트의 즉각적인 관심을 끈 것은 〈넷코〉였다.

이 꽃병은 2006년에 상업적으로 첫 데뷔를 했으며, 최초의 시안에 등장한 모습과 기본적으로 큰 변화가 없다. 디자이너들은 그래픽 이미지 같은 느낌을 강조하기 위해 세부적인 것을 최소화하고 부피도 가능한 얄팍하게 축소했다. 하지만 이런 개념적 목표에 대한 현실적인 가능성, 사출 성형 제작 과정 등과 균형점을 찾기 위한 노력도 게을리하지 않았다.

〈넷코〉는 거친 도기의 생김새와 질감을 가지고 있지만 실제로는 플라스틱과 유리 가루를 혼합하여 만들었다. 특히 유리 가루는 폭이 좁은 이 꽃병이 넘어지지 않도록 중심을 잡는 데 요긴한 무겁고 내구성 있는 재료이다. 그래서 폭 3.35밀리미터, 길이 12센티미터에 불과한 〈넷코〉는 창문 틀에 놓아도 될 만큼 작지만, 대신 넘어져도 쉽게 깨지지 않는다. 일본 공예의 전통에 하이테크를 접목한 사례인 이 꽃병은 제작 과정에서 생겨날 수 있는 흔적을 감추기 위해서도 많은 신경을 썼다. 모형 두 개를 맞붙인 연결 부위는 바깥 테두리 가운데 안쪽으로 오목하게 꺼진 부분에 요령껏 잘 숨겨 놓았고, 사출 주입구도 뿌리 모양의 바닥 부분에 감추어서 자세히 들여다보지 않으면 여간해선 눈에 띄지 않는다.

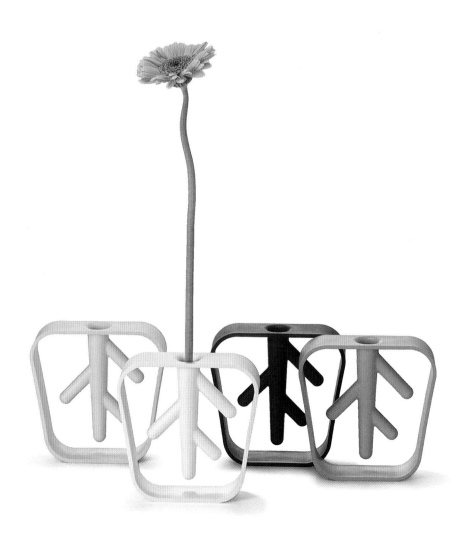

nook 누크

스미 에이지鷲見栄児 // 디자인워터DesignWater
2009 // 고 테크Go Tech

기후 현의 세키 시는 예부터 검 제조업과 동의어로 불리다시피 했다. 지금까지도 이 도시는 가위, 칼, 면도날 등의 중심 생산 중심지이며, 이 지역의 많은 장비 제조 업체들은 자체 상품을 가진 여러 유명 브랜드에 상표 없이 꾸준히 납품을 해왔다. 이런 상황에서 자체 상품 라인을 갖고 싶은 생각이 든 고 테크는 지역 제품 디자이너 스미 에이지에게 금속으로 된 개인 손질 용품을 디자인해 줄 것을 의뢰했다. 그리고 그 첫 번째 결과물이 〈누크〉 ─ 족집게를 뜻하는 일본어 〈게누키(毛抜き)〉를 축약해서 만든 단어 ─ 이다.

로라 밀러Laura Miller는 그녀의 책 『더 아름답게: 현대 일본의 신체 미학Beauty Up: Exploring Contemporary Japanese Body Aesthetics』(2006)에서 〈인체는 약 5백만 개의 모낭이 자리한 근거지로, 관리해야 할 체모의 숫자는 가히 어마어마하다〉라고 썼다. 나아가 그녀에 의하면, 체모에 대한 뿌리 깊은 거부감이 있는 일본에서는 체모가 〈문명으로부터의 퇴보〉를 의미한다. 밀러는 일본인 남녀가 제모를 위해 엄청난 수고를 아끼지 않는다고 전한다. 손쉽게 구할 수 있는 제모용 화학 제품과 전기 제품은 물론 이 문제와 씨름하기 위한 상품들이 이미 즐비하게 나와 있지만, 고 테크는 더 낫고, 더 안전하며, 미적으로도 좀 더 만족스러운 족집게가 파고 들 여지는 충분하다고 확신했다.

아이스크림 막대기 한 쌍에 파스텔 톤 색을 입힌 것처럼 생긴 〈누크〉의 외양은 그다지 썩 족집게 같은 인상을 주지 않는다. 하지만 이런 부드러운 겉모습 이면에는 털 한 오라기라도 고집스럽게 잡고 놓치지 않는 야무진 집게가 숨어 있다. 〈누크〉의 성공 비결은 집게 양쪽이 스프링처럼 움직인다는 사실과 집게 끝부분이 동그스름하면서도 집는 부위의 질감은 거칠다는 데 있다.

족집게는 아치형으로 살짝 굽은 스테인리스 스틸 막대 두 개가 차골(叉骨)처럼 붙어 있는 형태이다. 두 막대는 상온에서 압축 성형하는 냉간 단조 공법으로 제조하여 한쪽 끝을 용접하여 붙인다. 족집게의 움직임이 용이하도록 막대의 처음에서 끝까지 두께를 일부러 달리했다. 일반 족집게는 끝이 뾰족해서 주변의 피부 조직까지 함께 집기 쉬운 데 비해 〈누크〉의 끝 부분은 원반 모양이다. 그리고 강력하면서도 상처 없이 털을 뽑을 수 있도록 가느다란 실선 문양이 원반에 식각(蝕刻)되어 있다.

〈누크〉를 개발하고 난 다음에는 털을 하나하나 뽑는 대신 자르는 도구를 만들었다. (〈자르다〉라는 뜻의 일본어 〈키루〉에서 유래한) 〈키르Kiir〉라는 이름의 이 제품은 집게의 끝부분이 동그란 날로 되어 있다. 집게를 집으면 모서리의 날카로운 날이 맞물리면서 털을 자르는데, 가위의 양 날이 하나로 연결되어 있던 일본 전통 가위의 모습과 닮아 있다.

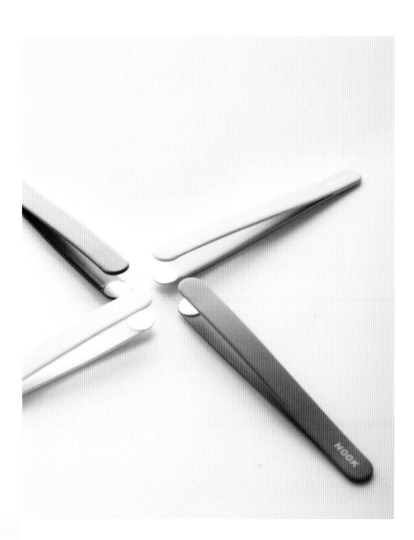

noon 눈

아노 유키치 阿武優吉
2007

아이를 키우는 부모라면 누구나 공감하겠지만 정리 정돈은 도무지 끝이 보이지 않는 일이다. 그리고 일본의 자그마한 아파트에서만큼 어질러진 장난감이 더 짜증스럽게 느껴지는 곳도 없을 것이다. 집짓기 블록 세트가 함께 들어 있는 아노 유키치의 낮은 테이블 〈눈〉은 이러한 혼잡한 상황도 선용할 수 있게 해준다. 이 테이블을 활용하면 부모와 아이가 함께 놀 수 있을 뿐 아니라 놀고 난 다음에 얼른 정리 정돈도 가능하기 때문이다.

가족과 시간을 보내던 중에 영감을 얻은 아노는 딸아이가 한 살 무렵일 때 이 테이블을 만들었다. 아이가 나무 블록을 쌓으며 노는 동안 부모가 그 근처에 커피 잔을 올려놓을 만한 자리를 만들기 위한 목적이었다. 이 직사각형 테이블은 거대한 링 바인더처럼 한가운데에 금속 링이 부착되어 있고, 좌우로 넘길 수 있는 아크릴 판이 이 링에 연결된다. 그리고 링이 있는 가운데 부분을 중심으로 양옆에 높이가 다른 테이블 반쪽씩이 붙어 있다. 한쪽 높이는 30센티미터로 서양식 커피 테이블이나 일본식 차부다이(卓袱台), 곧 다다미방에 놓고 쓰던 낮은 탁자에 해당하는 높이이다. 나머지 한쪽은 그보다 몇 센티미터 정도가 낮아서 유아들이 붙잡고 서거나, 걷거나, 놀기 적당한 높이이다.

낮은 쪽 테이블 위에는 나무 블록들이 아크릴 판을 떠받친다. 블록을 가지고 놀 때는 아크릴 판을 반대편으로 보낼 수 있고, 아이는 아무 방해를 받지 않고 놀 수 있다. 다 놀고 나면 책장을 넘기듯 다시 아크릴 판을 넘겨 블록들을 덮고, 이렇게 해서 좌우 테이블 높이를 맞춘다. 아크릴 판이 투명하기 때문에 블록의 모습이 언제나 눈에 보이며, 블록이 놓인 배치는 매번 달라질 터이므로 그때마다 테이블 모습도 달라 보인다. 아노는 그래서 이 테이블을 〈일일 디자인〉이라고 부른다며 농담처럼 말한다.

한때 장난감 회사에서 일했던 경력이 있는 베테랑 가구 제작자 아노는 시즈오카 현의 한 가구 공장과 손을 잡고 너도밤나무로 테이블과 블록을 만들었다. 육면체에서 원기둥, 아치, 삼각형 등의 다양한 형태를 갖춘 블록들은 긴 쪽의 지름이 5.5센티미터이다. 〈아이들이 삼킬 수 없다는 뜻입니다〉라고 디자이너는 설명한다. 테이블 모서리를 둥그스름하게 동글린 것은 부딪히거나 타박상을 입는 확률을 최소화하기 위한 안전상의 배려였지만, 테이블의 생김새를 부드럽게 만드는 효과도 가져왔다.

아노는 딸아이가 나무 블록을 가지고 놀 나이가 지나면 이 테이블의 운명이 어찌 될지 모르겠다고 말했지만, 〈눈〉의 영리한 디자인은 유용하면서도 재미있는 테이블로 오래도록 사랑받을 저력이 충분해 보인다.

notchless 노칠리스

야스쿠니 마모루 安國守 // 기쿠치 야스쿠니 건축 설계 사무소 Kikuchi-Yasukuni Architects
2011

야스쿠니 마모루는 산업 디자이너도, 건축가도 아니지만 〈노칠리스〉를 만들었다. 두루마리가 풀린 것처럼 생긴 이 테이프 디스펜서는 재질이 알루미늄이며, 테이프를 잡아당겨 쓸 때도, 자를 때도 깔끔한 마무리를 자랑한다. 야스쿠니는 〈학창시절부터 형태와 기능의 관계에 관심이 있어 왔다〉고 말한다. 흔히 보는 테이프 디스펜서 역시 형태를 바꾸면 성능도 개선될 것이라 확신했던 야스쿠니는 테이프가 지그재그 모양으로 절단되지 않는 새로운 종류의 디스펜서를 만들 방법을 찾기 위해 연구에 몰입했다. 톱니 모양 절단 부위는 보기에도 안 좋고 위생적이지도 못해서 항상 먼지가 끼었고, 그래서 바닥에 눕혀 놓을 수도 없다.

〈노칠리스〉의 디자인은 자그마치 6년이라는 오랜 시간이 투자된 애정 어린 역작이었다. 그리고 이 과정의 첫 출발은 디스펜서의 커팅 날이다. 일반적인 지그재그 톱날 모양을 개선하려면 일자로 뻗은 날로 바꾸는 것이 맞았지만, 최종적인 해결은 50번이 넘는 시도 끝에야 얻을 수 있었다. 1밀리미터 간격으로 정렬된 22개의 날이 답이었다. 그리고 다시 이 아이디어의 특허권을 얻기 위해 3년이라는 시간이 걸렸다.

커팅 날이 완성되자 야스쿠니는 이제 몸체로 관심을 돌렸다. 그는 디스펜서의 정형화된 형태를 처음부터 완전히 다시 생각하는 데서부터 출발했다. 〈일반적인 형태 대신, 커팅 날의 기능에 가장 적합한 형태가 무엇일지에

대해 고민했습니다〉라고 디자이너는 설명한다. 그 고민 끝에 도출된 결론은 〈쌍봉〉 옆면이었다. 가운데 오목하게 팬 〈골짜기〉 부분은 테이프를 손에 쥐고 롤에서 잡아당길 수 있는 공간을 만들어 주고, 커팅 날 바로 뒤의 불룩한 부위는 테이프를 자를 때 찢어지지 않도록 보호하는 역할을 한다.

형태와 관련된 많은 결정들이 야스쿠니와 제조 업체들 간의 대화를 통해 나왔다. 가령, 야스쿠니가 맨 처음 생각한 재료는 플라스틱이었지만 얼마 안 가 많은 문제들에 부딪혔다. 시행착오를 반복한 끝에 야스쿠니는 금속이 더 알맞겠다는 결론을 내렸다. 디스펜서의 몸체는 하나의 얇고 길쭉한 압출 알루미늄 조각으로 만들었으며, 여기에 자동화된 드릴로 커팅 날을 새겼다. 몸체를 제작한 곳은 시즈오카 현의 어느 알루미늄 공장이다. 테이프 롤을 보호하는 측면의 플라스틱 판은 투명 플라스틱을 제작하는 가나가와 현의 한 공장에서 생산한다. 금속과 플라스틱이 완벽한 조화를 이루며 있어야 할 곳에 각자 위치했고, 테이프는 이제 막 누군가가 잡아당겨 쓰기를 기다리는 중이다.

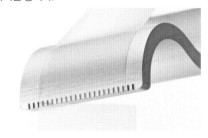

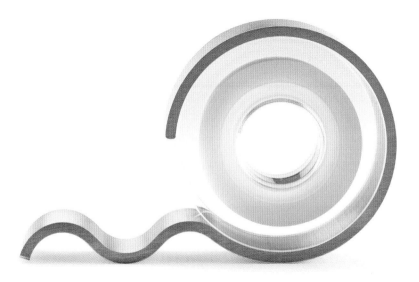

number cup 넘버 컵

고시코 다쿠야星子卓也 // 디자인 오피스 프론트나인Design Office FrontNine
2005 // 에이치콘셉트H-Concept

사람들은 대부분 각자 좋아하는 숫자가 있다. 하지만 제품 디자이너 호시코 다쿠야는 모든 숫자를 좋아한다. 그래픽 디자인을 전공한 호시코는 숫자의 상징적인 의미뿐만 아니라 도상적인 형태도 좋아한다. 기념일 또는 생일과 관련된 몇몇 숫자들은 개인에게 매우 중요하다. 또 어떤 숫자들은 문화적 의미를 담고 있기도 하다. 예를 들어 일본에서는 숫자 8이 번영을 뜻하며, 60번째 생일은 새로운 갱신을 상징한다. 호시코는 〈보통 숫자는 눈으로 보기만 합니다〉라고 말한다. 하지만 손잡이에 0에서 9까지의 숫자가 붙어 있는 세라믹 미니 머그잔 〈넘버 컵〉은 자신이 좋아하는 숫자를 문자 그대로 손에 쥘 수 있게 해준다.

이 컵은 에스프레소 잔과 일반적인 머그잔의 중간 크기인 160밀리리터 용량이라 서양의 기준에서는 작아 보인다. 〈손잡이 없는 일반 녹차 잔과 대략 비슷한 크기입니다. 그래서《일본》사람들에겐 익숙할 거예요.〉 컵은 간단한 원통 모양이지만 바닥 면이 움푹 들어갔기 때문에 포개어 쌓기에 편리하다. 이것은 일본 가정의 〈아담한〉 주방에서는 대단한 이점이다. 게다가 컵을 여러 개 모으면 두 자리 이상의 숫자를 무궁무진하게 만들 수 있다. 자신의 콘셉트가 반드시 선물 바이어들에게 호의적인 반응을 얻을 것이라 확신한 호시코는 에이치콘셉트라는 디자인 제작 회사와 접촉했고, 이 회사도 호시코의 재치 있는 아이디어를 상품화하기로 재빨리 동의했다.

〈넘버 컵〉은 안정감도 있고 비례도 훌륭해 보이지만 이런 최종 형태가 나오기까지는 무수한 시행착오와 연구가 필요했다. 호시코는 처음에 일반 머그잔 크기를 계획했었다. 그러나 그만한 크기에 숫자 모양 손잡이를 붙인다면, 음료가 가득 담긴 상태의 무게는커녕 컵 자체의 무게도 지탱하지 못한다는 사실이 드러났다. 디자이너는 컵 크기 자체를 줄이는 것 외에도 숫자 모양을 조금씩 수정함으로써 컵과 손잡이의 연결 부위를 튼튼하게 보강했다. 숫자는 헬베티카Helvetica 폰트를 기본으로 하되, 가령 숫자 1의 바닥에 작은 돌출선을 추가한다든지 하는 식으로 몇몇 숫자에는 즉석에서 개별적인 수정을 추가했다. 어떤 숫자들은 호시코의 종이 모형을 도자기 시제품으로 만들고 난 뒤에야 약점을 드러내기도 했다. 흙으로 빚은 숫자 2는 아예 형태 자체를 유지하지 못했으므로 곡면으로 휘어진 머리 부분은 가늘게, 바닥 부분은 두껍게 수정을 해야 했다.

손잡이와 컵을 하나로 붙이기 위해 호시코는 가구 제작을 하던 시절의 경험을 살려 연결 부위를 요철로 처리했다. 기후 현의 한 공장에서 일일이 손으로 일일이 조립해야 하는, 확실하면서도 그야말로 노동 집약적인 방법이었다. 그러나 이 모든 노력의 흔적은 유광 백색 또는 무광 흑색의 유약으로 인해 겉으로 일절 드러나지 않는다.

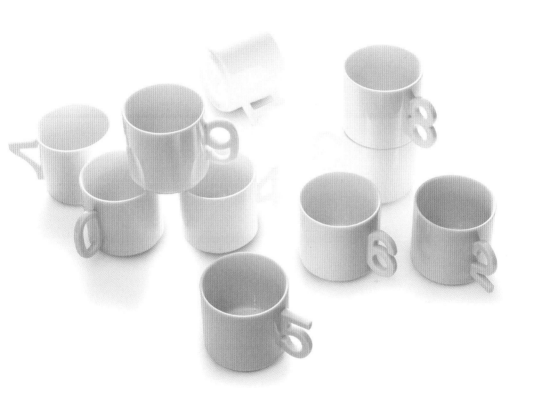

number measuring spoons
넘버 계량스푼

하야시 아쓰히로 林篤弘
2012 // 도요 알루미늄 에코 프로덕츠Toyo Aluminum Ekco Products

직사각형 얼음판처럼 생긴 〈넘버 계량스푼〉은 투명 아크릴 레진으로 만들어졌고, 표면에 숫자가 음각되어 있다.

식재료의 양을 가늠하는 데서 그치지 않고 계량을 하는 사이 시각적 즐거움까지 느끼도록 해주는 기특한 물건이다.

손잡이 끝에 동그란 반구가 달린 일반 계량스푼처럼 이 〈넘버 계량스푼〉 세트도 일본의 표준 규격인 15, 5, 2.5 밀리미터의

세 가지 용량으로 구성된다. 하지만 이 스푼들은 반구 모양 볼에 가루나 액체를 담아 계량하는 것이 아니라, 숫자 자체가

계량 용기 역할을 한다.

이 제품은 노련한 주방용품 디자이너 겸 열정적인 요리사인 하야시 아쓰히로의 작품이다. 그는 요리 책을 보다가

문득 볼이 아니라 숫자 모양을 활용해 보자는 생각을 하게 되었다. 〈레시피에 적힌《소금 15밀리리터 한 큰 술》,《식초

5밀리리터 한 작은 술》 같은 표현에서 영감을 얻었습니다.〉 하야시는 〈이런 말들을 구현하고, 시각화하고 싶었다〉고

말한다.

주방용품 회사 도요 알루미늄 에코 프러덕츠는 하야시의 아이디어가 훌륭하고 시장성도 있을 것이라 판단했고, 제품

생산에 동의했다. 이 스푼들은 모두 사출 성형 방식으로 만들어졌다. 서로 생김새가 동일하고 포개 쌓을 수 있기는

하지만, 스푼의 굵기는 모두가 다르다. 숫자의 정면 크기가 동일한 대신 숫자의 깊이가 스푼의 용량을 결정하는 변수가

되는 것이다. 2.5밀리미터 용량 스푼이 가장 얇고, 15밀리미터 용량 스푼이 가장 깊다. 고리에 끼운 스푼을 차곡차곡

쌓으면 부피도 얼마 되지 않아 벽에 걸기도 쉽고 주방 서랍 속에 보관하기도 간편하다.

〈넘버 계량스푼〉은 그 외에도 자랑거리가 많다. 직선 형태에 표면이 반들반들하기 때문에 가루 등을 계측할 때도 스푼

가장자리를 이용해 한번 훑어 주면 가루를 정확하게 깎아 담을 수 있으며, 큰 스푼의 손잡이에는 스파게티나 소면 요리에

모두 활용할 수 있는 국수 양 계측 도구가 붙어 있다. 일본식 가정 요리를 염두에 두고 디자인된 물건이니만큼 영국이나

미국의 티스푼과 테이블스푼의 표준 용량과는 약간의 차이가 있을 수 있지만, 〈넘버 계량스푼〉의 뛰어난 성능과

아름다운 외관을 보면 전 세계 어느 곳의 요리사라도 당장 소장하고 싶은 마음이 들 것이다.

oishi kitchen table 오이시 식탁

이가라시 히사에 Igarashi Hisae // 이가라시 디자인 스튜디오 Igarashi Design Studio
2005 // 후쿠치 Fukuchi

건축 잡지와 인테리어 잡지가 넘쳐나는 일본의 현실 때문에 일본인들의 식탁은 절대 어질러지지 않고 항상 말끔한
상태일 것 같은 선입견이 있을지 모르겠지만, 그들의 식탁 역시 엉망진창으로 돌변하는 것은 시간 문제이다. 〈신문, 과자,
게임기 등등…… 식탁 위에는 항상 무언가가 올라가 있기 마련〉이라고 도쿄의 인테리어 디자이너이자 제품 디자이너인
이가라시 히사에는 말한다. 이 문제를 해결하기 위해 이가라시는 스스로 알아서 정리 정돈을 하는 것이나 다름없는
테이블을 하나 만들었다. 이 테이블은 상판이 한 개가 아니라 두 개다. 그래서 샌드위치처럼 중간에 공간을 만들고,
인스턴트 라면 한 개 끓이는 시간보다 더 빨리 일상의 자질구레한 물건들을 그 안으로 밀어 넣을 수 있다.

이 식탁은 디자이너들과 후쿠이 현의 공장들이 협력하여 출시한 주방용품 시리즈 〈오이시 키친〉(〈오이시〉는
〈맛있다〉라는 뜻의 일본어) 프로젝트 가운데 하나이다. 이가라시는 이 프로젝트를 조직한 〈디자인 프로듀서〉 사카이
도시히코(酒井俊彦)(44면 참조)의 초청을 받았다. 주어진 주제는 〈신속한 정리 정돈〉이었고, 주제에 대한 이가라시의
독창적인 해석 끝에 바로 이런 테이블이 탄생했다.

식탁은 공간 크기와 가족 구성에 따라 세 가지 크기 가운데 선택할 수 있다. 가장 큰 식탁은 길이가 1.8미터이며 그랜드
피아노를 연상시키는 유기적인 형태를 하고 있다(173면). 직선으로 된 측면은 벽과 나란히 둘 수 있으며 곡선으로 된
구간은 실내를 향하도록 되어 있다. 이가라시는 이 식탁에는 〈모서리가 없기 때문에 아무 데나 편안하게 앉을 수 있다〉고
설명한다. 실제로도 여섯 명이 넉넉하게 앉을 수 있으며, 식탁 양 측면 중 좀 더 넓은 곳은 부모와 아이가 함께 앉아 숙제를
해도 좋고, 좀 더 좁은 쪽은 혼자 앉아 차 한 잔을 마시기 딱 적당하다.

이가라시는 테이블이 공간에 미치는 영향에 대해 꼼꼼히 관찰했다. 〈일본의 방들은 대부분 직사각형〉이라고 그녀는
설명한다. 〈하지만 둥근 테이블은 방의 특징을 바꿀 수 있어요.〉 어떤 크기, 어떤 모양의 방에서도 당당한 존재감을
발휘하는 〈오이시 식탁〉은 아주 튼튼해 보인다. 겉으로 보이는 물푸레나무 합판 안쪽에는 일본에서 오랫동안 가구를
만드는 재료로 쓰였던 가볍고 튼튼한 재료인 참오동나무가 들어가 있다. ㄱ자 형의 견고한 나무판 두 쌍이 두 개의 식탁
상판을 지탱한다. 두 상판 사이의 공간에 잡동사니를 쑤셔 넣고 나면 꽉 막혀 움쩍도 못할 순간이 닥칠지 모르지만, 이
단아하면서도 매력적인 식탁을 갖는다면 그 정도쯤이야 얼마든지 감수할 만하다.

ojue 오주에

무라타 치아키村田智明 // 메타피스Metaphys
2010 // 큐브 에그Cube Egg

일본의 도시락은 거의 예술 작품 수준이다. 혀를 내두를 만큼 정교하고 세심하게 갖가지 음식을 담아 놓은 도시락은 아이들뿐만 아니라 어른들까지 흔하게 먹는다. 이런 거대 시장에 부응하기 위해 시중에는 헬로키티에서부터 최고급 칠기에 이르는 다종다양한 취향의 도시락 통이 나와 있다. 하지만 이렇게 다양한 스타일과 형태의 도시락 통을 접할 수 있는 현실에도 불구하고, 메타피스의 무라타 치아키는 세로로 세워 놓을 수 있는 얄팍한 도시락 통을 원하는 소비자의 욕구는 아직 충족되지 못했다는 사실을 발견했다. 그리고 그의 해답은 고무 밴드로 고정시키는 삼단 도시락 통 〈오주에〉였다. 설날에 먹을 특별 요리를 담는 일본의 전통 찬합에서 이름을 따온 〈오주에〉는 획기적인 발명품이라고는 할 수 없었다. 하지만 얄팍한 두께와 통을 위로 쌓는 발상의 전환 때문에 첫 출시 이후로 꾸준히 학생과 사무직 노동자, 그리고 그 외에 집에서 음식을 싸오는 수많은 사람들의 삶의 질을 더 낫게 만드는 데 기여했다. 〈오주에〉의 가장 큰 특징은 그 특유의 얄팍함이다. 폭이 정확히 5센티미터에 불과하기 때문에 서류 가방, 배낭, 토트백 등을 가리지 않고 어디든 간편하게 들어가며, 다른 도시락 통처럼 가방에 넣었을 때 보기 싫게 불룩 튀어나오는 일도 없다. 도시락 통이 대부분 그렇듯 역시 가장 넓은 칸은 밥을 담는 곳이다. 그 외에도 〈오주에〉는 한 입 크기로 조리한 반찬들을 담을 수 있는 칸 두 개 그리고 도시락 통 색깔에

맞춘 젓가락을 넣을 수 있는 곳이 맨 위에 있다. 따로 분리되는 이 납작한 젓가락 집은 젓가락이 통 안에서 움직이지 않게 고정시키는 역할도 한다. 또한 젓가락 끝이 비위생적인 물건에 닿지 않도록 보호해 주는 중요한 도구이기도 하다. 도시락 통은 완전히 조립하고 나면 정사각형에 가까워 보이지만, 내용물은 도시락 주인이 원하는 바에 따라 꽉 채울 수도, 덜 채울 수도 있다. 디자이너와 효고 현의 주방용품 업체 큐브 에그(188면의 〈포케하시Pokehashi〉 참고)의 합작으로 탄생한 〈오주에〉는 전자레인지에도 넣을 수 있는 폴리프로필렌으로 만들어졌다. 마케팅 조사를 마친 후 무라타는 도시락 통의 세련된 이미지에 어울릴 만한 색상 범위를 결정했는데, 메타피스의 상징색인 오렌지색(138면의 〈루카노〉 참조)이 빠진 것이 눈길을 끈다. 《〈그〉색은 요리 고명하고는 어울릴지 몰라도 밥과는 어울리지 않아요.〉 디자이너의 설명이다.

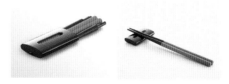

one for all 원포올

나루세 이노쿠마 건축 설계 사무소Naruse Inokuma Architects
2011 // 스미토모 포레스트리Sumitomo Forestry

일본 가정의 가장 흔한 식탁 크기에 맞춘 인상적인 센터피스 〈원 포 올〉은 네 가지 요리를
한꺼번에 내놓을 수 있는 1.2미터 길이의 대형 목제 접시이다. 나루세 이노쿠마 건축 설계
사무소의 이 제품은 커다란 나무판 하나에 마치 사발과 접시들이 내장되어 있는 것처럼 바닥이
둥글게 또는 네모나게 움푹 팼다. 이렇게 움푹 팬 곳들은 건물 평면도에 표시된 방들만큼이나
엄격한 계획에 의해 각자 위치가 정해졌다.

의기투합하여 함께 회사를 꾸리고 있는 나루세 유리(成瀬友梨)와 이노쿠마 준(猪熊純)은
도쿄대학교 건축학과 시절에 만났다. 졸업하고 몇 년 뒤 두 사람은 가정용 가구를 만들 때 우연히
자신들의 디자인 실력을 시험해 볼 기회가 생겼다. 같은 건축학도 출신의 약혼녀가 약혼 기념
선물이 될 만한 특별한 무언가를 만들어 달라고 부탁했기 때문이다. 오랜 논의 끝에 두 건축가는
전등갓과 대형 접시라는 두 개의 안을 내놓았고, 그중 하나의 선택을 고객에게 맡겼다. 고객은
전자를 골랐지만 두 건축가는 나머지 하나도 만들어 보고 싶었다.

〈이 접시는 모임에 내놓을 용도이기 때문에 우리는 나무처럼 따뜻한 느낌을 주는 재료를
원했습니다〉라고 나루세는 설명한다. 두 사람은 제조 업체를 찾으러 굳이 멀리 갈 필요도 없었다.
목재 생산과 조달을 전문으로 하는 업체 스미토모가 도움을 제안해 왔기 때문이다. 스미토모는
〈원 포 올〉의 마케팅을 진행했을 뿐 아니라, 마침 대형 접시의 제작을 검토 중이던 한 문 제조
업체에게 두 건축가를 연결시켜 주기까지 했다. 접시의 복잡한 형태를 실현시키는 과정은 결코
쉽지 않았다. 〈움푹 팬 곳이 좀 더 컸다면 일이 쉬웠을 것〉이라고 나루세는 말한다. 실물 크기의

모형과 실제 크기의 접시를 바탕으로, 나루세와 이노쿠마는 불규칙적이면서도 음식을 차렸을 때 가장 좋아 보일 배열을 완성했다. 양쪽 끝에 큼직한 구덩이는 스파게티, 회, 샐러드 등처럼 부피가 큰 요리를 담기에 알맞고, 중앙의 작은 구덩이들은 반찬과 양념을 두기에 좋다. 구덩이와 구덩이 사이의 평평한 곳에는 빵을 비롯해서 손으로 집어먹을 수 있는 음식을 놓는다.

〈원 포 올〉의 표면은 매끄럽고 물결치는 듯 보이지만 실제로는 스물다섯 개의 얇은 단풍나무판을 진공 압축 방식으로 성형한 뒤 접착시킨 것이며, 또한 중간 부분은 강도와 내구성을 높이기 위해 특별히 보강을 했다. 그리고 투명한 폴리우레탄 막을 입혀 마무리를 했기 때문에, 〈원 포 올〉은 파티의 중심으로 오랫동안 활약할 수 있을 것이다.

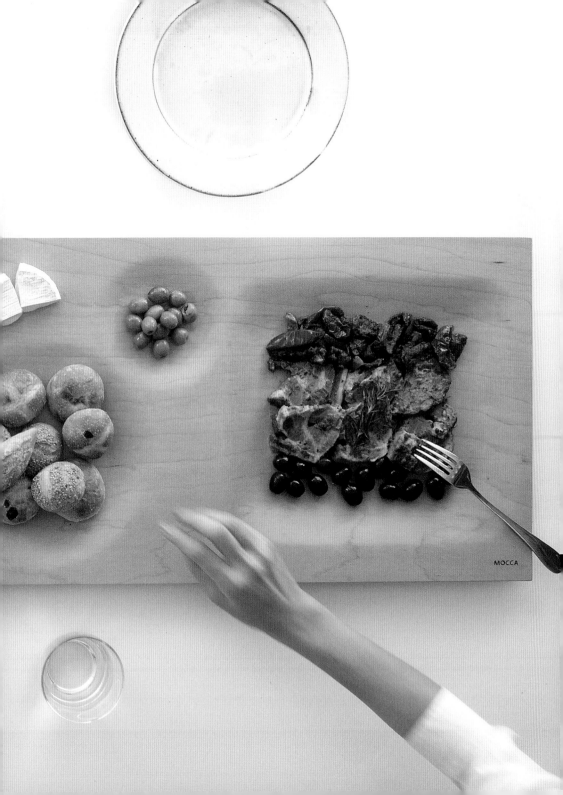

paper-wood 페이퍼우드

드릴 디자인Drill Design
2010 // 다키자와 베니야Takizawa Veneer

드릴 디자인이 그래픽과 3차원 오브제 두 분야 모두에서 축적해 온 전문성을 결합시킨
재료 〈페이퍼우드〉는 이 회사가 가장 선호하는 재료 두 가지를 한데 모은 것이기도
하다. 라임나무 또는 자작나무 층 사이사이에 색색의 종이 카드를 끼워 넣어 기존의
합판 개념을 새롭게 해석한 이 〈페이퍼우드〉는 경제석일 뿐만 아니라 활용노노
무한대다. 〈재료 자체가 흥미롭다면 형태에 멋을 부를 필요가 없답니다〉라고 히야시
유스케(林裕輔)는 말한다. 하야시와 야스니시 요코(安西葉子)가 함께 만든 이 디자인
스튜디오는 〈페이퍼우드〉의 제품을 디자인할 뿐만 아니라, 그 기초가 되는 재료 자체도
개발했다.

〈페이퍼우드〉의 뿌리는 드릴 디자인이 합판을 개선시킬 방법을 연구하기 시작하던
때인 2007년까지 거슬러 오른다. 두 사람은 생산비는 낮추고 시각적으로는 더 보기
좋은 합판을 만들기 위해 얇은 나무판 사이에 다양한 재료들을 섞어 끼우기 시작했다.
아크릴판과 색색의 플라스틱판은 보기에 근사했지만, 자르기도 어려웠고 지속 가능성
측면에서도 부적격이었다. 홋카이도 섬에서 공수한 하얀 자작나무처럼 특별한 목재를
집어넣으면 비용이 상승했다. 이에 반해 알록달록 색상 카드 — 그 자체로 이미 목재
가공품일 뿐 아니라 이미 그래픽 디자이너들도 작업을 하면서 흔히 접해 왔던 — 는
경제적인 측면도 완벽하게 만족시켰다.

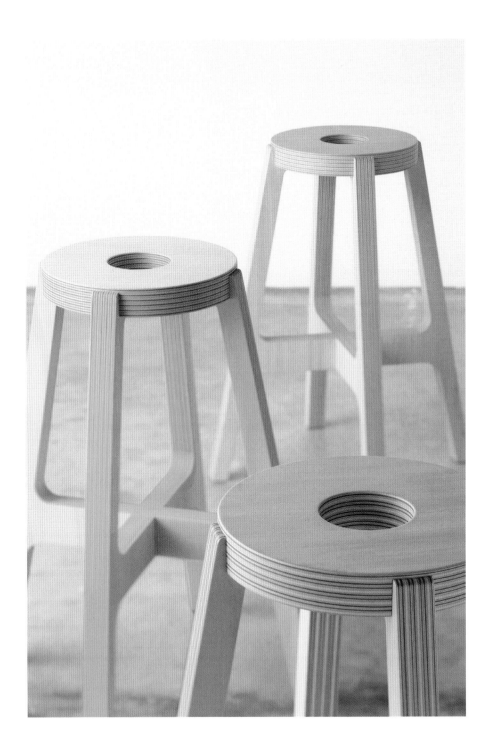

〈페이퍼우드〉는 홋카이도의 합판 전문 업체 다키자와 베니야에서 182×91센티미터 크기의 적층판을 가지고 제작했다. 건조와 다듬기를 마친 나무판들의 단면을 보면, 두꺼운 카드(재생 종이로 만든)의 층들이 나무 층 사이사이에 끼어들어 있는 것을 볼 수 있다. 이 재료는 디자이너들이 조작해 볼 변수도 많았다. 띠의 폭과 색상 조합을 달리하는 것(아래)만으로도 합판의 평범한 모서리는 장식적인 요소로 탈바꿈될 수 있었다.

드릴 디자인은 이 새로운 재료의 가능성을 탐색해 보고 싶었고, 그래서 가구와 가정 생활용품들을 만들기 시작했다. 일반 합판으로 제품을 만들 때는 으레 절단면은 감추는 것이 정상이지만, 이들은 거꾸로 절단면의 노출을 극대화할 수 있는 디자인을 내놓기 위해 고심했다. 〈페이퍼우드〉의 다재다능함과 시각적인 매력을 보여 주는 제품 가운데는 〈카고Kago〉(183면)와 〈페이퍼우드 스툴Paper-Wood Stool〉(181면)도 있다. 〈카고〉는 마치 ㄱ자 형의 갈빗대를 엮어 놓은 다음에 색색의 줄무늬를 그려 넣은 모습이며, 다리 네 개 위에 도넛 모양의 상판을 올려놓은 의자 〈페이퍼우드 스툴〉은 어느 방향에서 보더라도 알록달록한 절단면이 눈에 들어온다.

pencut 펜컷

쓰카하라 가즈히로塚原和博
2009 // 레이메이 후지RayMay Fujii

〈펜컷〉은 제임스 본드의 007 가방 속에 들어갈 법한 물건 가운데 하나이다. 이 만년필 모양 기구는 몇 번의 동작만 거치면 순식간에 가위로 돌변한다. 〈찰칵〉하고 뚜껑을 벗기는 순간 뾰족한 강철 가윗날 한 쌍이 나오고, 몸통 양쪽의 검은색 걸쇠를 밀면 올가미처럼 생긴 손잡이가 나타난다. 이렇게 움직일 수 있는 부분들을 모두 제 위치로 밀어서 고정시키고 나면 이제 〈펜컷〉은 무엇이든 자를 수 있는 태세를 갖춘다. 그리고 이 과정을 거꾸로 밟고 나면 다시금 필통 속에 깔끔하게 들어간다.

이 제품은 1890년부터 필기구를 만들어 온 회사 레이메이 후지에 근무하는 디자이너 열여섯 명 가운데 하나인 쓰카하라 가즈히로의 작품이다. 일본 국민의 필통 사랑은 꽤나 역사가 깊다. 이 뿌리 깊은 관습은 학생들이 자신의 필기도구를 직접 들고 다니기 시작하는 초등학교 시절부터 생겨나 성인이 되어서도 이어진다. 주로 플라스틱이나 천, 가죽 등으로 만드는 길쭉한 직사각형 필통은 얼마 안 되는 몇몇 종류의 필기구를 담는 데는 완벽해 보인다. 하지만 그 안에 담지 못하는 종류들도 꽤 많다(192면의 〈레드 앤 블루Red & Blue〉 참조).

이런 한계가 쓰카하라를 부추겨 펜처럼 생긴 소형 문구류를 개발하도록 만든 촉매였다. 접으면 볼펜 크기가 되는 컴퍼스(〈펜퍼스Penpass〉)가 이 제품 라인의 첫 테이프를 끊었고, 얼마 뒤 〈펜컷〉이 그 뒤를 따랐다. 원래 쓰카하라는 일본의 전통 가위, 곧 양 끝에 날이 있는 기다란 철 조각을 구부려 족집게 형태로 만든 가위를 응용해 보려 했지만, 축을 중심으로 날이 움직이는 기본 형태를 개조하는 쪽으로 도전 목표를 바꾸었다. 〈펜컷〉은 강철 날의 양면을 모두 갈아서 왼손잡이와 오른손잡이가 모두 쓸 수 있게 했다. 가위를 사용하는 동안 손에서 미끄러지는 일을 방지하고자 만든 신축성 강한 손잡이는 부드럽게 미끄러지며 펼쳐졌다가 단단히 고정된다. 그리고 마지막으로, 뚜껑이 제대로 닫히면 〈찰칵〉 소리가 나서 날카로운 가윗날이 가위집 속에 안전하게 들어갔음을 청각적으로 알려준다.

쓰카하라가 손으로 직접 스케치를 하며 시작된 디자인 과정은 애초의 예상을 뛰어넘어 1년 가까이 소요되었다. 그 뒤로 컴퓨터 드로잉과 금속 주조 공정 등을 거쳐 드디어 〈펜컷〉은 생산에 들어갔다. 쓰카하라는 저렴한 비용과 가벼운 무게 그리고 색상 면에서 선택의 폭이 넓다는 점을 이유로 플라스틱 케이스를 택했다. 〈일본에서는 점점 더 강렬한 색이 유행처럼 번지고 있어요〉라고 디자이너는 말한다. 〈펜컷〉의 대표 색상으로 눈이 번쩍 뜨일 정도로 강렬한 청록색이 선택된 이유가 여기에 있다. 세련된 외모의 이 작은 가위는 첩보원의 삶에는 부적격일지 몰라도 일본 소비자에겐 그지없이 어울릴 제품이다.

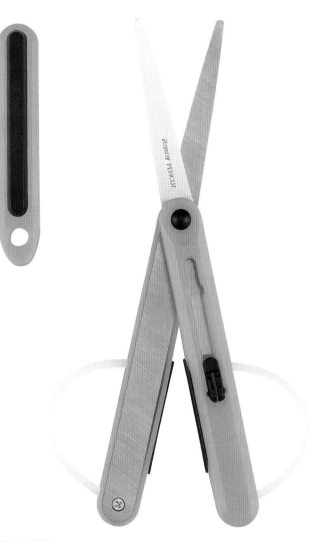

plugo 플러고

구라카타 마사유키倉方雅行 // 모노스Monos
2007

일본이 전 세계에서 가장 멋진 전자 기기를 생산해 내는 나라 가운데 하나인 것은 맞다. 그러나 가장 날씬한 텔레비전이나 가장 작은 오디오가 가진 아름다움도 보기 싫게 엉킨 전선 때문에 한순간에 망가지는 것은 어디나 똑같다. 제품 디자이너 구라카타 마사유키는 전선을 통해 전기를 공급받는 전자 제품에 뒤지지 않을 만큼 전선도 아름답게 만들어 보겠다는 결심을 하게 되었다.

구라카타가 디자인한 도넛 모양의 장비는 AC100볼트의 전선이면서 동시에 멀티탭 역할까지도 겸한다. 이름도 기능과 형태 모두를 함축하는 의미에서 〈플러그〉에 영어 알파벳 〈O〉를 합쳐 〈플러고〉라고 붙였다. 동그라미를 가리키는 일본어 〈와〉는 조화를 의미하기 때문에 일본인들 사이에게 긍정적인 함축을 갖는다. 〈플러고〉의 디자인을 원형으로 한 이유가 바로 여기에 있다. 그리고 현실적인 이유 때문에 이 원형은 다시 가운데가 빈 도넛 모양이 되었다. 바깥 가장자리를 따라 가운데로 오목하게 꺼진 곳은 전선을 감아 두기 알맞고, 한가운데의 동공이 있어서 나이가 많고 적음을 떠나 누구든 한 손으로 〈플러고〉를 잡고 감을 수 있다. 제법 큼지막하기 때문에(지름 14센티미터) 사용하지 않을 때는 팔찌처럼 손목에 차면 손이 자유로워지며 또 고리에 걸 수 있어 공간을 어지럽히지도 않는다.

이 장치는 전선이 감겨 있는 움푹 꺼진 곳을 위아래에서 덮는 두 개의 플라스틱 원반으로 이뤄져 있다. 그리고 다른 물건들에 부딪히며 표면이 긁히는 빈도를 줄여 보고자 중심에서 바깥으로 갈수록 두께가 조금씩 얇아진다. 하지만 가장 얇아진 가장자리 부분이라 해도 플러그의 금속 핀(영국과 달리 일본은 유럽이나 미국처럼 2구 플러그를 사용한다)을 꽂을 수 있을 정도의 두께는 된다. 〈처음에는 가장자리에 콘센트를 많이, 가능한 많이 설치하려고 했다〉고 디자이너는 고백한다. 하지만 원주를 사등분하여 콘센트 3개를 동일한 간격을 두고 배치하는 것으로 만족했다. 감은 전선은 작은 클립으로 단단하게 고정되며 또 엄지로 몇 번 밀면 쉽게 풀린다. 그리고 전선 끝에 붙은 플러그의 앞면과 뒷면에는 사용자 친화적인 엄지손가락 모양이 음각되어 있다.

〈플러고〉의 전선은 끝까지 다 풀면 2.5미터가 된다. 이 길이는 일본의 평균적인 방 크기인 3.6×5미터, 혹은 다다미 8개(주거 공간의 경우는 다다미 매트가 여전히 지배적인 단위로 쓰인다) 크기를 참고로 정한 것이다. 전선 길이가 방 대각선 길이의 절반에 해당하기 때문에 구석에 있는 콘센트에서 방 한가운데 있는 전자 기기까지 무리 없이 닿는다.

〈플러고〉는 일본의 오랜 전통이 반영된 일곱 가지 색상으로 출시되었다. 붉은 색은 행복을 의미하며 연두나 카페오레 같은 차분한 색들은 일본 실내의 겸손한 미학과 자연스럽게 짝을 이룬다.

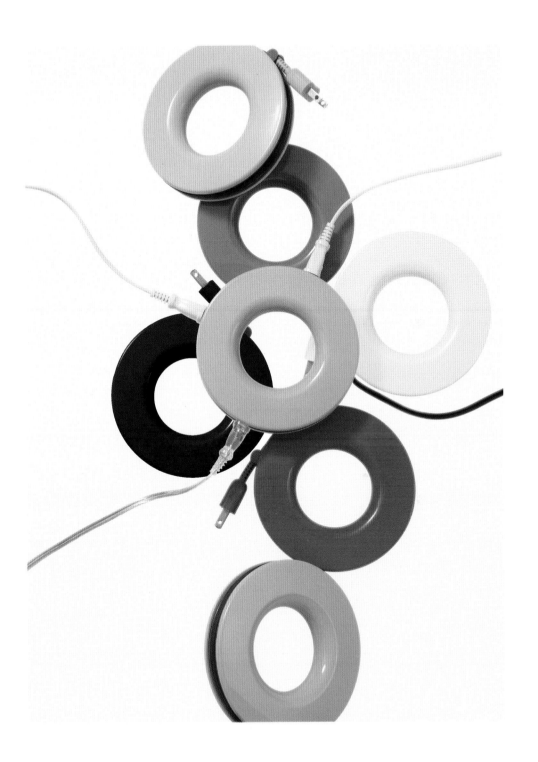

pokehashi 포케하시

큐브 에그Cube Egg
2010

1870년대에 일회용 나무젓가락이 일본에 처음 등장했을 때 대부분의 사람들은 아마도 훌륭한 아이디어라고 생각했을 것이다. 하지만 라즈 타크라르Raju Thakrar가 〈재팬 타임스 온라인Japan Times Online〉 2008년 7월자에 쓴 〈1회용 나무젓가락: 탐욕적인 규모의 낭비Waribashi: Waste on a gluttonous scale〉라는 제목의 글에 따르면 일본 정부는 오늘날 매년 일본이 2백5십억 벌의 나무젓가락을 사용하고 있는 것으로 추산한다. 엄청난 양의 나무가 베인다. 환경에 대한 인식이 높아지면서 이런 천문학적 규모의 낭비에 경각심을 느낀 시민들은 일회용품 사용을 거부하고 재사용 가능한 개인 젓가락을 휴대하기 시작했다. 주머니에 넣어 들고 다닐 수 있는 〈포케하시〉(〈pocket〉의 앞 음절과 〈젓가락〉에 해당하는 일본어 단어를 조합해서 만든 이름)는 사람들의 바로 이 같은 바람과 꼭 맞아떨어진다.

이 젓가락 세트는 조립식 젓가락 한 벌과 플라스틱 젓가락 집으로 구성되어 있고, 에그롤에서 영감을 얻어 캔버스 천으로 만든 〈싸개〉에 돌돌 말려 있다. 젓가락 한 짝씩은 둘로 나뉜 부분을 맞춰 끼우면 〈딱〉 소리를 내며 조립되고, 젓가락 집은 입에 들어가는 젓가락 끝부분이 테이블 바닥에 닿는 것을 — 일본에서 철저히 금기시되는 — 막아 주는 젓가락 받침대 역할도 겸한다. 식사가 끝나면 젓가락은 쉽게 분리가 되고, 씻어서 재사용할 수 있다. 이처럼 세심하게 하나하나 고려된 〈포케하시〉는 2009년 사사키 다카유키(佐々木孝之)가 설립한 작은 주방용품 업체 큐브 에그에서 최초로 출시한 제품들 가운데 하나였으며, 그 뒤 큐브 에그의 후원 아래 설립된 한 독립 디자인 업체에서 후속 개발을 맡았다. 그리고 일본 현지에서 제작이 되었다. 사사키가 추구하는 수준의 세부 요소와 제작 품질에 만전을 기할 수 있는 여건이 가능하기 때문이었다. 〈우리는 사용하기 쉽고 오래 가는 젓가락을 만들고 싶었습니다.〉

〈포케하시〉의 디자인에서 가장 까다로웠던 부분 중 하나는 젓가락 한 짝을 이루는 두 조각들의 연결 부위였다. 이곳은 내구성, 안정성, 조립의 용이성 등에 대한 사사키의 기준을 만족시켜야만 했다. 완성된 제품에서는 서로에게 꼭 맞는 나사선이 들어 있어서 연결 부위가 전혀 티 나지 않게 잘 조립된다. 이 두 조각은 각자 서로 다른 재질로 만들어졌다. 젓가락 위쪽은 딱딱한 나일론, 아래쪽은 유리 섬유가 첨가된 폴리스티렌이다. 〈일본에서는 햄버거도 젓가락으로 잘라요〉라고 사사키는 운을 뗀다. 〈《젓가락》의 재료가 너무 무르면 자르다가 휘어지겠죠.〉 이에 반해 〈포케하시〉는 젓가락 끝이 네모나고 무광 처리를 했기 때문에 미끌미끌한 면발을 집을 때도 아주 잘 듣는다.

reconstruction chandelier

리컨스트럭션 샹들리에

오카모토 고이치岡本光市 // 교에이 디자인Kyouei Design
2011

〈리컨스트럭션 샹들리에〉는 하나하나씩 반짝이는 금박 철사로 감싼 전구들을 다시 별 모양으로 배열한 전구 다발이다. 호화로움과는 거리가 멀어 보이는 이 매다는 조명 기구는 공사 현장 같은 곳에서 주로 쓰이는 흔한 케이지 램프를 최고급 촛대 수준으로 끌어올려 놓았지만, 그러면서도 이 전등의 조졸한 출발이 어디었는지에 대해서도 시선을 거두지 않는다. 케이지 램프는 20세기 초부터 시작된 오랜 역사를 가지고 있으며, 그 디자인 역시 처음 등장한 이후로 거의 바뀌지 않았다. 이 램프의 용도는 가장 어둡고 지저분한 작업장을 비추는 데 있다. 그리고 전구를 보호하기 위해 새장처럼 주위를 둘러싼 철사 케이지가 가장 큰 특징이다. 케이지의 한쪽 끝은 전구를 얼른 갈아 끼우기 쉽도록 꽃봉오리처럼 벌어져 있으며, 나머지 한쪽 끝은 어디든 튀어나온 곳에 전구를 고정할 수 있도록 죔쇠가 붙어 있다.

〈리컨스트럭션 샹들리에〉의 디자이너 오카모토 고이치는 〈어렸을 때 그 전구를 본 기억이 난다〉고 말한다. 있는 물건을 고쳐서 새로운 물건으로 개조하기 좋아하는 성향(110면의 〈허니콤 램프〉 참고)과 구식 케이지 램프에 새 생명을 불어넣어 주고 싶은 마음까지 더해진 그는 케이지 램프를 몇 개 구입해서 시즈오카 현에 있는 작업실에 앉아 형태를 수정해 보기 시작했다. 이 첫 번째 실험의 결과물인 〈리컨스트럭션 램프Reconstruction Lamp〉(2010)는 오카모토가 직접 독특한 모양으로 디자인한 죔쇠가 램프 받침대 역할을 하는 간단한 테이블 램프였다. 이 제품이 성공을 거두자 이어서 오카모토는 여러 개의 케이지 램프를 결합시키는 방법을 연구하기 시작했다.

테이블 램프에서 죔쇠가 효과적이었으므로 이번에도 오카모토는 프레스 금형으로 죔쇠를 만들었다. 하지만 이 방법의 결과가 썩 만족스럽지 못했기 때문에 이번에는 12개 램프의 바닥을 모두 하나로 붙여 버렸다. 그리고 마지막 공정을 완성하기 위해 금속박을 입히는 업체에 이것을 가져갔다. 자동차 부품을 주로 취급하는 곳이었지만 오카모토의 작품 전체를 14k 도금 처리를 해주기로 동의했다. 하지만 이것도 기대에 미치지 못했다. 오카모토가 보기에 지나치게 브라운 빛이 강했던 것이다. 오카모토는 판을 더 키워 보기로 작정했고, 이번에는 24K로 도금을 했다. 〈계산서를 받았을 때 기절하는 줄 알았죠.〉〈리컨스트럭션 샹들리에〉는 가격 면에서 본다면야 왕이나 왕비의 물건 같지만, 지불 능력만 된다면 누구든지 주문할 수 있다.

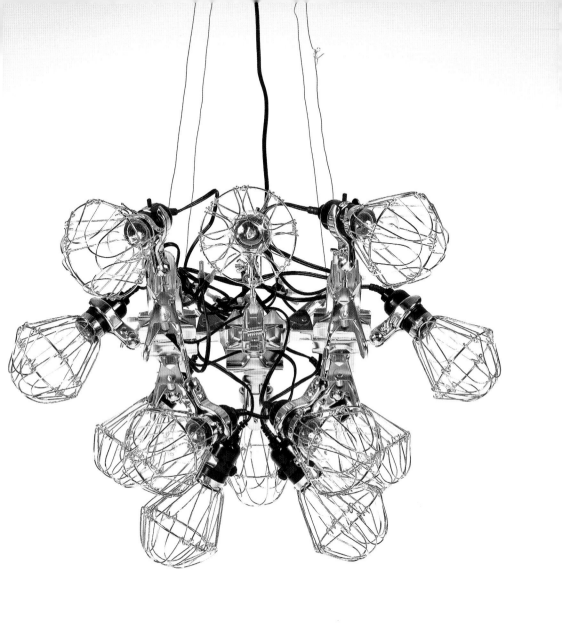

red & blue 레드 앤 블루

유루리쿠Yuruliku
2006

일본인들은 누구나 필통을 들고 다닌다. 학생들도 그렇다. 〈샐러리맨들〉도 그렇다. 이 깊숙이 뿌리내린 습관은 학생들이 처음으로 자기 필통을 갖게 되는 초등학교 시절이 남겨 준 흔적일지 모른다. 오늘날에도 아이들은 학교에 갈 때 각자 자기 필기도구를 가지고 갈 것이다. 많은 아이들은 고전적인 나무 연필보다는 멋지게 생긴 홀더 펜슬을 더 선호하지만 특별한 교정 도구, 가령 한쪽에는 붉은색 심, 나머지 한쪽에는 파란 색 심이 박힌 구식 연필이 빠져 있는 학생용 필기구 세트라면 아직 완성된 것이 아니다. 〈레드 앤 블루〉는 이 유명한 아이콘에서 단서를 얻어 만든 원통형 필통이다.

기억과 그리움이라는 주제를 담은 이 필통은 디자이너 듀오 유루리쿠가 만든 수많은 문구류 그리고 그 문구류에서 영감을 얻어 탄생한 많은 제품 가운데 하나에 지나지 않는다. 공책을 모델로 한 토트백, 각도기처럼 생긴 베개 등이 그들의 제품 라인에 속한다. 유루리쿠의 이케가미 고우시(池上幸志)는 〈문구류는 모든 사람이 사용하기 때문에 누구나 쉽게 이해할 수 있는 디자인의 원천〉이 된다고 설명한다.

도쿄의 간다 강이 내려다보이는 카페 겸 작업실에서 이케가미와 그의 동료 오네다 기누에(オオネダキヌエ)는 제품을 디자인하고 그 자리에서 제작했다. 직접 만들지 않은 제품들은 소규모 업체나 아직 도쿄에 남아 있는 공방 등에 외주를 준다. 〈레드 앤 블루〉는 두 사람이 전화번호부를 샅샅이 뒤진 끝에 발견한 지역의 한 가방 제작 업체에서 생산했다. 이케가미는 〈이런 소규모 업체들은 대부분 인터넷을 쓰지 않는다〉고 귀띔한다.

필통은 제작 과정도 철저히 〈구식〉이었다. 디자인의 개선이나 제작과 관련된 갖가지 결정을 내릴 때마다 이들은 철저히 면대면 대화를 바탕으로 풀었고, 이것은 유루리쿠의 촉각적인 디자인 접근과도 절묘하게 맞아 떨어진다. 직물에 대한 감각이 뛰어났던 두 디자이너는 다른 무엇보다 필통의 재질부터 결정했다. 튼튼하면서도 다양한 종류의 빨강과 파랑을 고를 수 있는 인조 가죽은 완벽한 선택이었다. 종이 패턴과 직접 만든 샘플을 가지고 두 사람은 자신들의 아이디어를 제조 업체에게 설명했다. 필통의 형태를 정확하게 잡기까지는 되돌아갔다 다시 돌아오는 과정을 수도 없이 반복해야 했다. 윗면 지퍼를 정확히 중심에 오도록 하고 나일론 안감을 제 위치에 박는 일이 쉽지는 않았다. 완성된 제품을 통해 사람들은 어린 시절의 소중한 추억 일부를 휴대하고 다닐 수 있게 되었다.

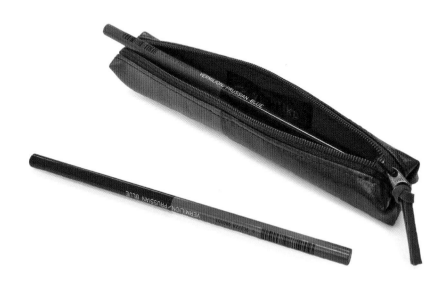

retto 레토

하시다 노리코橋田規子// 노리코 하시다 디자인Noriko Hashida Design
2010 // 이와타니 머티리얼즈Iwatani Materials

일본에서는 몸을 씻은 후 탕 속에 들어간다. 이들에게 몸을 씻는 것과 탕 속에 들어가는 것은 완전히 다른 개념이며, 절대 겹치는 일도 없다. 대부분 물속에 들어가기 전에 먼저 몸을 문질러 씻기 마련인데, 이때는 보통 욕조에서 멀찍이 떨어진 벽에 붙은 수도꼭지나 샤워기 앞에 야트막한 의자를 놓고 앉아서 손으로 들 수 있는 작은 대야를 사용한다. 최근에는 정체불명의 플라스틱 모형들 때문에 전통적인 나무 의자와 물통이 밀려났다. 욕실용품 제작 업체의 디자이너로 근무하는 하시다 노리코는 자신이 이보다는 훨씬 더 잘 해낼 수 있을 것이라 생각했다. 하시다는 욕조와 변기에 대해서는 이미 훤히 꿰뚫고 있었지만, 욕실 의자 프로젝트부터 시작하는 데에는 인터넷 조사와 물리적인 실험을 여러 차례 병행해야 했다. 과학자에 버금갈 정밀성을 자랑하며 7백 명의 목욕 습관을 설문 조사했고, 도쿄 시바우라 공업 대학교의 제자들을 대상으로 사람들이 의자에 앉는 방식에 대해서도 연구했다. 〈욕실 의자에는 알몸으로 앉기 때문에 실험에 참여한 학생은 훈도시만 입고 있어야 했어요〉라고 그녀는 설명한다. 그리고 그 결과물이 2010년 이와타니 머티리얼즈에서 출시된 〈레토 하이 체어Letto High Chair〉이다. 사실 이와타니 머티리얼즈에서는 이전에도 하시다가 디자인한 목욕용품 세트를 생산한 바 있었다. 이 의자는 기본적으로 등받이가 없는 스툴이면서도 등받이가 있는 듯한 생김새를 갖고 있다. 의자를 지지하는

것은 네 개의 다리가 아니라 앞면과 뒷면에서 양 옆 모서리를 감싸듯 덮은 패널 두 장이다. 네모난 엉덩이 받침대는 등 쪽으로 이어져 올라가면서 야트막한 등받이가 된다. 전체적인 형태는 직선을 선호하는 현대 욕실 디자인의 경향을 따르고 있으며, 위로 살짝 솟은 등받이가 편안함을 더해 준다. 이 등받이는 요추를 받쳐 줄 만큼은 높고 몸 씻는 것을 방해하지 않을 만큼은 낮다. 그리고 물을 담아 놓거나 몸에 끼얹기 위한 용도의 대야 〈레토 스퀘어 페일Retto Square Pail〉과 짝꿍을 이룬다. 의자와 대야는 이바라키 현에 있는 이와타니의 공장에서 폴리프로필렌을 사출 성형하여 제작했고 무광으로 마무리했다. 청소도 간편하며, 곰팡이 — 습도가 높은 일본에서 중요한 문제이다 — 도 잘 쓸지 않는다. 의자 바닥에 뚫린 길쭉한 홈은 물이 빠지는 배수구 역할을 하며, 의자를 사용하지 않을 때는 〈다리들〉을 욕조 옆면에 걸쳐 놓으면 공간을 차지하지 않으면서 말끔하게 의자의 물기를 말릴 수 있다.

ripples 리플스

이토 도요 伊東豊雄 // 이토 도요 건축 설계 사무소Toyo Ito & Associates, Architects
2003 // 호름 Horm

이름에서도 알 수 있듯 〈리플스〉 벤치는 강물에 던진 돌의 이미지에서 영감을
얻었다. 벤치의 표면은 반들반들하지만 사람들이 앉을 자리를 표시하는 움푹
꺼진 원들 때문에 생기를 띤다. 주거 공간과 비주거 공간 어디에도 똑같이 잘
어울리는 〈리플스〉는 건축가 이토 도요와 이탈리아 가구 회사 호름의 협업으로
탄생했다.

여러모로 〈리플스〉는 2001년 이토의 설계로 완공된 도서관 겸 커뮤니티 센터
센다이 미디어테크의 평면 설계를 떠올리게 한다. 미디어테크에서 공간을
규정하는 1차 요소는 직사각형 바닥에 듬성듬성 불규칙적으로 들어선 튜브
모양의 육중한 기둥들이다. 이토는 도쿄 록본기 힐스의 다목적 개발을 위해 실외
벤치를 디자인해 달라는 의뢰를 받았을 때도 그보다 훨씬 작은 규모이긴 했지만
미디어테크 때의 이 아이디어를 활용했다.

최초의 〈리플스〉 벤치는 인근의 빌딩 건축에 쓰인 재료를 반영하는 의미에서
건축용 철강과 자재로 제작되었다. 의자의 물결 이미지는 벤치가 놓인 가로수
길에 대한 이토의 시적인 화답이었다. 이토의 콘셉트는 2002년 호름의 창립자
루치아노 마슨Luciano Marson을 만나면서 재질을 나무로 바꾸었고, 그럼으로써

숲과 한층 가까워졌다. 호름의 에리카 네스폴로Erica Nespolo는 마슨이

이토에게 이렇게 물었다고 회상한다. 〈거기에 생명을 불어넣어 보면 어떨까요?〉

건축가와 가구 업체의 협업 프로젝트는 2003년 각기 다른 여섯 종류의 나무

박층을 겹쳐 만든 한정판 벤치 1백 점으로 출발했다. 이 벤치는 2006년 다시

생산에 들어갔다. 두 버전을 구별하기 위해 후속작은 다섯 종류 ─ 호두나무,

마호가니, 물푸레나무, 벚나무, 오크나무 ─ 의 나무 층을 이어 붙여서 벤치

두께를 3센티미터로 했다. 호름의 장인들이 컴퓨터 수치 제어 장비를 이용하여

표면을 둥그스름하게 깎아내려 가면, 각기 다른 목재 층이 지닌 각기 다른 나뭇결과 색이 모습을 드러낸다. 이 아름다움은 연마와 오일막을 입히는 과정을 마치고 여러 가지 목재 층이 물 흐르듯 자연스레 하나로 녹아들게 되는 순간에 더욱 빛을 발한다.

둥글게 팬 원들은 엄밀한 계산에 의한 것이긴 하지만 불규칙적으로 배열되어 있다. 이토는 이것을 가리켜 〈센다이의 튜브를 닮았다〉고 표현한다. 그러나 이 원들은 하나의 벤치에서 또 다른 벤치로 이어지며 끝없이 이어질 수 있는 〈잔물결〉을 만들어 낸다.

rock 록

구라모토 진倉本仁 // 진 구라모토 스튜디오 Jin Kuramoto Studio
2009

이 영롱한 크리스털 꽃병은 자연의 정취를 한껏 불러일으키지만 사실은 순수 아크릴로 만들어졌다. 구라모토 진의 작품인 〈록〉은 수평으로 바위가 노출된 곳에 수직으로 자라난 식물이 싹을 틔운 풍경을 재현해 보고픈 디자이너의 욕구에서 탄생했다. 이 꽃병은 구라모토의 상당수 초기 작품을 특징지었던 정다면체 위주의 장식 없는 백색 형태와의 결별을 의미했고, 디자이너에게는 새로운 방향으로의 전환점이 되었다. 구라모토는 〈이 프로젝트 때문에 제 디자인 스타일이 바뀌었습니다〉라고 말한다.

구라모토는 정식 디자인 교육을 받고 대형 전자 제품 업체에서 현장 경험까지 두루 거친 터라 신제품 개발에 관한 기존의 접근법에 대해서는 이미 정통해 있었다. 〈하지만 디자인은 사실 훨씬 더 자유로운 일〉이라고 그는 말한다. 〈나만의 방식을 찾는 것이 제겐 중요했어요.〉 구라모토는 회사의 방식으로부터 벗어나 좀 더 강렬한 심미적 표현, 좀 더 느슨한 형태 그리고 색채를 좀 더 적극적으로 활용하는 방안을 찾고자 했다.

바로 그런 생각들이 〈록〉을 착상할 단계부터 구라모토의 머릿속을 꽉 차지하고 있었다. 그는 꽃병 하나의 이미지 대신, 돌 여러 개가 서로 포개어 있는 모습 전체를 상상했다. 그리고 여기서 출발하여 처음에는 스케치로, 다음에는 손으로 직접 깎은 모형을 가지고 개별 요소들을 구체화시켜 나갔다. 가나가와 현의 한 공장에서는 구라모토의 3D 데이터를 토대로 디자이너의 꼼꼼한 시방서에 맞추어 정밀하게 시제품을 깎아 냈다.

시제품 꽃병은 세 가지 크기로 출시되었고, 그 가운데 가장 큰 것은 길이가 18센티미터이지만 높이만큼은 3센티미터로 동일하다. 색상도 빨강, 파랑을 비롯한 다양한 색으로 만들어서 하나하나가 커다란 보석 덩어리처럼 눈길을 끈다. 실제 바위나 돌들이 그렇듯 어느 방향에서 보아도 무방하며, 딱히 정해진 앞과 뒤, 또는 올바른 방향이 없다. 깎인 단면들은 모두가 반짝거리며 빛을 반사한다.

반면, 꽃을 쉽고 안정감 있게 꽂고 꽃대도 수직으로 설 수 있도록 하기 위해 크리스털 바위의 윗면과 바닥면은 평평하게 만들었다. 꽃대는 〈록〉의 표면을 잘라 안쪽으로 집어넣은 침봉에 꽂는다. 산호초에서 영감을 얻은 길쭉한 수평선 패턴의 연속인 이 침봉은 꽃 한 송이에서부터 꽃꽂이 다발 전체까지 두루 꽂을 수 있다.

roll 롤

사토 오키佐藤オオキ // 넨도Nendo
2010 // 플라미니아Flaminia

탁자 위에 당돌하게 올라앉은 이 백색 유광의 회오리 모양 도기는 여느
세면기와 거의 닮은 구석이 없어 보인다. 이 매끈한 세면기의 독특한 나선형은
수도꼭지에서 나오는 물을 받아 하수구로 흘려보내기 전까지 품에 보듬고
있는다. 도쿄의 디자이너 사토 오키와 그의 회사 넨도에서 디자인한 작품 〈롤〉은
이탈리아 배관 설비 회사 플라미니아가 제작을 맡고, 일본의 화장실용 위생 도기
생산 업체 토토가 설립한 세라 트레이딩Cera Trading에서 마케팅을 담당했다.
사토는 건축가이자 가구 회사를 운영하는 줄리오 카펠리니Giulio Cappellini를
통해 플라미니아를 소개받았고, 2004년 플라미니아는 넨도의 개성 강한
디자이너들이 단순하면서도 색다른 세면기를 만들어 주리라 기대하며
디자인을 의뢰했다. 《플라미니아》가 원했던 것은 시적이면서도 살짝 유머가
가미된 것〉이었다고 사토는 회상한다. 사토는 새로운 접근법을 시도하기 위해
수도꼭지에서 떨어지는 물을 수동적으로 받기만 하는 기존의 세면기 대신에
능동적으로 물을 품고 있는 세면기 개념을 떠올렸다.
사토는 디자인을 〈움푹한 주발이 아니라 도기로 만든 띠에서 출발했다〉고
말한다. 자신의 회사 이름에 걸맞게(〈넨도〉는 〈자유자재로 성형 가능한 점토〉를
뜻한다) 디자이너는 조각가의 심정으로 이 프로젝트에 임했다. 그리고 납작한

띠를 구부려서 양 끝을 겹쳐지게 함으로써 물을 가두어 놓는 방법을 떠올렸다. 〈형태가 아니라 몸짓을 만드는 것이었어요〉라고 그는 설명한다.

이런 콘셉트를 전달하기 위해 그는 손으로 직접 스케치를 그렸다. 〈진짜 만화 같았다〉며 사토는 웃는다. 그리고 넨도 소속의 디자이너들과 함께 몇 주에 걸쳐 세부 요소들을 해결했다. 그는 곡선의 윤곽뿐 아니라 테두리의 두께 그리고 위생 도기용 점토를 가지고 띠의 양끝이 겹쳐지는 까다로운 부위를 어떻게 처리할 것인가 — 너무 딱 붙어서도, 너무 헐거워서도 안 되는 — 를 두고 고심을 거듭했다.

넨도가 제작한 모형과 컴퓨터 드로잉들을 기초로 이탈리아의 공장은 기존의 금형과 가마 소성 과정을 이용해서 시제품을 제작했다. 그렇지만 디자인의 섬세함 때문에 형태를 떠내고 말리는 과정, 특히 세척하고 마무리하는 과정에서 특별한 주의가 필요했다. 플라미니아는 2010년 밀라노 가구 박람회에 〈롤〉을 선보였다. 〈롤〉은 원형(직경 44센티미터)과 타원형(긴 쪽 지름 57센티미터)의 두 가지 가운데 선택할 수 있다.

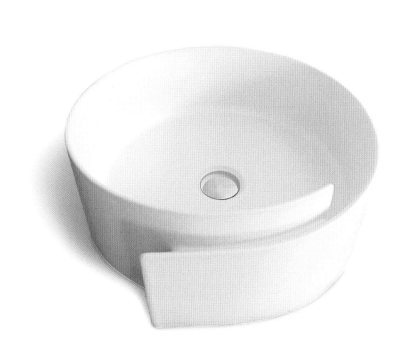

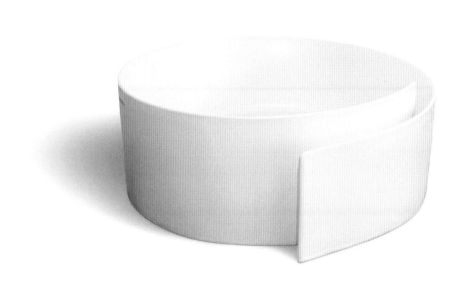

round & round 라운드 앤 라운드

다카하시 슌스케 高橋俊介
2010 // 아네스트 Arnest

그릇의 물기를 빼기 위한 선반은 사용하는 동안에는 부엌에서 없어서는 안 될 필수품이지만, 일본의 협소한 일반 부엌에서는 그 외의 나머지 하루 20시간 혹은 그 이상의 시간 동안 귀중한 자리만 차지하는 애물단지일 뿐이다. 다카하시 슌스케는 필요 없을 때는 금방 치워놓을 수 있는 건조 선반을 만들어서 이 문제를 해결하기로 마음먹었다. 그리고 다카하시가 제품 개발 부서의 일원으로 있는 니가타 현의 주방용품 제조 업체 아네스트에서 나온 〈라운드 앤 라운드〉가 그 답이었다.

기존의 상자 형태 선반과 건조대와는 대조적으로, 다카하시의 작품은 싱크대 바로 위에 걸쳐 두는 납작한 발이다. 필요하지 않을 때는 스시를 만들 때 쓰는 대나무 김발처럼 깔끔하게 말아서 보관할 수 있다. 〈라운드 앤 라운드〉는 중국에서 실리콘 코팅을 한 강철 막대를 연결하며 만들며, 아네스트의 대표 색상인 형광 주황이나 초록색으로 출시된다. 아네스트의 주력 상품인 숟가락이나 주걱의 색상과 일치하며 보관하기 쉽다는 특성 외에도 〈라운드 앤 라운드〉는 여러 가지 실용적인 면들을 가지고 있다. 튼튼한 강철 구조 덕에 주방 용품들을 무게 10킬로그램까지 지탱할 수 있다. 유연하고 납작한 형태와 실리콘 코팅 때문에 가장 무거운 일품 요리용 질그릇 냄비에서부터 가장 섬세한 사케 컵까지 어느 것을 올려놓아도 문제가 없다. 발 사이사이의 틈은 젖은 그릇 사이로

공기가 순환하고 남은 물기가 싱크대 안으로 떨어질 수 있는 통로가 된다. 발의 한쪽

끝에는 약간 넓적한 실리콘 바닥에 구멍을 뚫어놓았는데, 여기엔 젓가락을 비롯한 각종

식기류를 올려놓을 수 있다.

선반을 활용하면 싱크대에 도마나 사발을 올려놓을 수 있기 때문에 조리 공간이 더

많이 확장된다. 자리만 많이 차지하는 기존의 바구니걸이나 받침대에 비해 용도가 훨씬

다양하다. 그러나 아름답고 기능적인 이 모든 특징들을 차치하고, 〈라운드 앤 라운드〉의

가장 최고의 특징은 부피가 작고 보관하기 쉬운 롤이라는 점에 있다.

sakurasaku 사쿠라사쿠

쓰보이 히로나오 坪井浩尚
2006 // 100%

매년 봄마다 일본인들은 사쿠라(벚꽃)가 피기를 설레며 기다린다. 꽃망울이 피기 시작하면 미디어는 꽃이 피어 가는 과정을 일일이 보도하면서 전국을 휩쓰는 꽃구경 열풍에 도화선을 지핀다. 벚꽃이 절정에 달하는 짧은 며칠 사이 살짝 연분홍 빛깔이 도는 꽃송이들은 나무 전체를 뒤덮으면서 특별하고도 덧없는 아름다움으로 전국 어디서든 사람들의 마음을 들뜨게 만든다.

일본인들이 가장 사랑하는 꽃을 본 따 만든 〈사쿠라사쿠〉 술잔은 만개한 벚꽃이 꽃잎 다섯 장을 활짝 펼치고 있는 모습이다. 하지만 굳이 바닥면을 뒤집어 보지 않는다면, 그리고 차가운 술을 부어 잔 표면에 하얗게 응결이 생기기 전이라면 이 잔의 특별한 모양은 여간해선 드러나지 않는다. 대신 이 잔은 바닥에 〈사쿠라〉 꽃 모양 자국을 남김으로써 음각을 양각으로 바꾼다. 〈사쿠라사쿠〉의 디자이너 쓰보이 히로나오는 〈디자인의 힘은 감정을 바꿔 놓을 수 있다는 데 있습니다〉라고 말한다.

쓰보이는 제품 자체보다 겉에 하얗게 물방울이 맺힌 잔을 바닥에 거듭해서 내려놓는 동작을 생각해 보는 데서 출발했다. 잔 바닥을 평범한 동그라미에서 벚꽃 모양으로 바꾼다면, 바닥에 찍히는 원들이 별 의미 없다고 여기는 사람들의

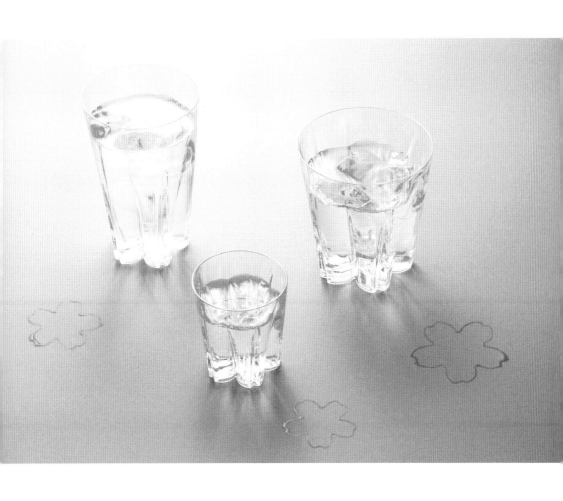

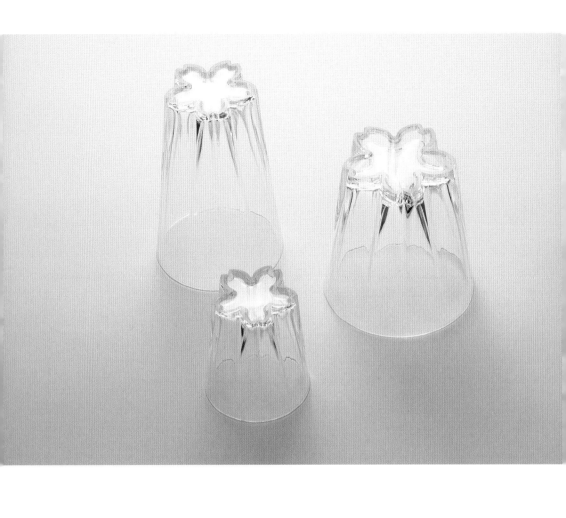

마음도 바꿀 수 있으리라 기대했다. 손으로 그린 스케치를 시작으로 쓰보이는 합성 목재로 실물 크기의 모형까지 재빨리 만들었다. 디자인 과정은 두어 달 남짓밖에 걸리지 않았지만 제작 과정에 완벽을 기하는 데는 18개월이 걸렸다. 〈사쿠라사쿠〉 술잔은 두께가 1밀리미터밖에 안 될 때도 여간해서 깨지지 않는 바륨 크리스탈 유리로 만들어졌다. 쓰보이는 자신의 형제와 함께 만든 회사 100%에서 직접 마케팅을 맡고 있으며, 제품은 전통 유리 제품을 전문으로 만들고 특히나 쓰보이가 디자인한 복잡한 형태를 구현해 낼 실력을 갖춘 도쿄의 한 공장에서 수작업을 통해 하나씩 태어난다. 잔은 세 가지 크기 — 사케, 텀블러 그리고 온더록 — 가 있으며, 투명한 색과 벚꽃을 연상시키는 연분홍색의 두 가지 색상으로 나뉜다. 제품의 이름이 강조하고 있듯(〈〈사쿠라사쿠〉는 〈벚꽃이 피고 있다〉라는 뜻의 일본어), 이 잔들은 꿈이 실현되는 순간 속에 있다.

sen 센

핀토 Pinto
2011

하찮은 철사 옷걸이를 새로운 미적 수준으로 끌어올린 〈센〉은 보기에도 너무 근사해서 옷을 걸어 가리는 것이 아까울
정도이다. 〈선〉을 뜻하는 일본어 단어를 이름으로 붙인 이 제품은 중간에 끊어짐 없이 철사 한 줄을 연결해서 만든
듯 보이는데, 희한하게 구부러지며 두 줄의 고리를 만들어 옷걸이 봉을 움켜쥔다. 디자인 듀오 핀토의 작품인 〈센〉은
옷걸이의 기능을 근본적으로 바꾼 것도 아니고 그것의 정형화된 삼각형 형태를 바꾼 것도 아니다. 하지만 디자이너의
섬세한 수정과 세부에 기울인 관심을 통해 무심코 지나치기 일쑤였던 물건이 누구나 주변에 두고 싶어 할 만한 대상으로
탈바꿈한 사례이다.

사무용 가구와 전자 제품 제작 업체에 각각 근무했던 경험이 있는 스즈키 마사요시(鈴木正義)와 히키마
다카노리(引間孝典) 듀오는 각자의 디자인 감각을 맘껏 표현해 보자는 취지에서 의기투합했다. 두 사람은 퇴근 후
스카이프로 대화를 나누고 가끔 주말에 만나 회의를 하면서 매년 하나의 주제로 컬렉션을 발표해 왔다. 〈센〉은 핀토가
디자이너 각자의 개인적인 취향에 따라 선별된 아이템들을 느슨하게 묶어서 발표한 〈라이크 잇Like it〉 시리즈의 여섯
가지 제품 중 하나이다. 〈내 맘에 드는 물건을 만들지 않으면 십중팔구 다른 사람들의 맘에도 들지 않아요〉라고 히키마는
말한다.

두 디자이너는 기존 옷걸이의 전반적인 형태에 특별한 거부감이 있었던 것은 아니지만, 철사의 양끝을 꼬아서 만든
고리는 도저히 참기가 어려웠다. 한마디로 지나치게 복잡하고 선이 너무 많았다. 두 사람은 이 고리를 좀 더 단순하게
만들 수 있을 것이라 믿었다.

자세한 연구 끝에 그들이 찾아낸 방법은 철사의 양쪽을 고리처럼 만들고 그 끝을 용접으로 매끄럽게 연결하는 것이었다.
한 줄보다는 두 줄로 된 고리가 미관상 더 훌륭할 뿐 아니라 기능적으로도 더 나을 것으로 판단했다. 옷 중에 가장 묵직한
오버코트도 충분히 걸 수 있을 것이기 때문이다. 센의 두 줄 고리는 일반 옷걸이에 비해 목은 더 길어지고 휘어진 고리
부분은 봉에 잘 들어맞도록 더 작아졌기 때문에 모양새도 훨씬 개선되었고 옷을 일렬로 정돈하기에도 편리하다.

가나가와 현의 한 작은 철강 제품 제작 업체에서 생산되는 핀토의 옷걸이는 처음에는 기존 제품들처럼 은색으로
나왔지만, 디자이너들은 너무 반사가 심하다고 판단했다. 그래서 검은색 무광으로 색상을 변경했고, 이것은 〈센〉의
날씬한 실루엣을 조용히 부각시키는 데 가장 탁월한 선택이었다.

silent guitar 사일런트 기타

야마하Yamaha
2001

〈사일런트 뮤지컬 인스트루먼트〉, 소리 없는 악기라는 이 표현은 모순 어법처럼 들릴지 모르지만, 집과 집이 아주 가깝게 붙어 있고 아파트 벽이 얇은 일본에서는 이런 제품이야말로 뜻밖의 선물이 된다. 야마하의 〈사일런트〉 시리즈 덕택에 다방면의 악기를 다루는 연주자들은 다른 사람에게 방해가 되거나 이웃의 불평을 들을까 노심초사할 필요 없이 실컷 연주를 할 수 있게 되었다.

전기 신호에 의해 소리가 나는 전자 악기들은 20세기 초부터 등장했다. 1990년대 초 야마하는 〈사일런트 피아노Silent Piano〉를 시작으로, 어쿠스틱 사운드를 내면서도 이것을 전자적으로 증폭시킬 수도 있는 하이브리드 버전을 출시했다. 그 이후로 몇 번의 업그레이드를 거쳐 2001년에 나온 이 시리즈의 〈사일런트 기타〉는 검은 플라스틱 테두리로만으로 나무 지판과 나일론 줄 그리고 기타 형태의 전형인 8자 모양을 갖췄다. 연주자와 악기가 접촉하는 가장 중요한 인터페이스 세 곳만을 남긴 것이다. 어쿠스틱 악기의 몸통을 이루면서 소리를 발생시키는 기관인 큼지막한 울림통은 보이지 않는다. 대신 지판 바닥 아래에 장착된 픽업 시스템이 줄을 뚱길 때 나는 진동을 포착해서 앰프로 전달한다. 연주자는 헤드폰을 사용해서 원하는 만큼 큰 소리를 낼 수도 있고, 부드러운 소리를 원할 때는 전원을 뽑고 연주하면 된다. 〈일반 기타 소리의 10분의 1밖에 되지 않습니다〉라고 야마하의 제품 디자인 연구실의 총책임자 가와다 마나부는 설명한다.

실제 연주하는 느낌과 어쿠스틱 기타의 소리를 그대로 재현하는 것이 가장 우선시되는 목표이긴 했지만, 〈사일런트 기타〉를 디자인하는 것은 무언가를 창조하기보다는 없애 가는 과정에 더 가까웠다. 〈우리는 연주자가 악기의 어느 부분을 필요로 하고 어느 부분은 필요로 하지 않는지를 생각했습니다.〉 불필요한 부분을 과감히 도려내는 것 외에도, 디자인 팀은 몇 가지 부분을 개선했다. 프레임 바닥 부분에 나무 받침대를 붙여서 기타를 허벅지 위에 편안하게 올려놓을 수 있도록 했고, 악기의 상단이 분리되도록 만들어 악기를 들고 다니거나 연습을 마친 뒤에 보관하기 수월하게 배려했다. 깁슨의 고전적인 모델을 시각적으로 본 뜬 〈사일런트 기타〉는 악기의 본질적인 요소만 추출했으며, 일본의 전통 회화가 그러했듯 불필요한 것들은 생략한다. 최소한의 수단만으로도 이 기타는 일본 특유의 가장 까다로운 물리적 조건을 만족시킨다.

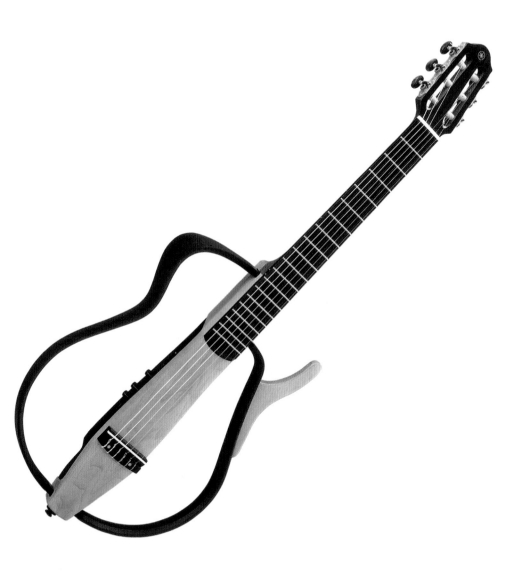

skip 스킵

하야카와 다카노리루川貴章 // C.H.O. 디자인 C.H.O. Design
2008 // 고쿠요 가구 Kokuyo Furniture

얼마 전까지만 해도 사무직이란 사무실로 출근하여 하루 종일 책상 앞에 앉아서 일하는 직업이라고 여겼지만, 랩탑 컴퓨터와 다른 휴대용 전자 기기들의 등장으로 이런 생각에도 변화가 생겼다. 〈이제는 어디서나 — 실내, 실외 또는 심지어 공원에서도 — 일을 할 수 있습니다〉라고 하야카와 다카노리는 말한다. 미래의 제품에 관한 아이디어를 얻기 위해 수많은 회사들과 수시로 브레인스토밍을 하는 하야카와는 고쿠요 가구가 주최한 사내 우수 디자인 전시회에 바퀴 달린 책상의 시제품을 선보였다.

움직이는 책상은 사무실 구석구석을 휙휙 누비고 다닐 수 있기 때문에 과거와 같은 칸막이는 의미가 없어진다. 이 책상은 랩탑 컴퓨터보다 약간 큰 작업대와 편안한 쿠션이 깔린 팔걸이 없는 의자 그리고 그 두 부분을 연결하는 금속 몸통으로 되어 있다. 그리고 맨 아래에 바퀴 네 개가 달렸다. 스쿠터를 타듯 발로 부드럽게 한두 번 차기만 하면 동료들과의 즉석 회의를 위해, 정수기 앞에 잠깐 들르기 위해 아니면 단순히 분위기 전환을 위해 사무실 어디로든 마음대로 돌아다닐 수 있다. 이 모든 일들이 책상에서 일어서지 않은 채로도 가능하다.

일상용품을 개조하거나 다양한 기능을 기상천외한 방식으로 결합시키는 능력을 지닌 디자이너 하야카와는 원래 이 〈스킵〉을 커다란 세발자전거 형태로 상상했다(옆). 〈맨 처음 아이디어는 자전거에 책상을 결합한 것이었는데,

이것이 점차 움직이는 책상으로 발전해 갔습니다.〉 또한 하야카와는 비교적 무게도 가볍고(그래서 이동이 쉽다) 내구성도 높다는 이유에서 〈스킵〉의 재료로 합판을 점찍었다. 하지만 비용 문제 때문에 강철로 생각을 변경할 수밖에 없었다.

〈스킵〉은 높이 75센티미터 — 일본인의 평균 앉은 키 — 이며, 밋밋한 직사각형이 아니라 앞면과 뒷면이 살짝 안으로 굽은 모습이다. 이렇게 함으로써 바깥 모서리에 불필요한 스트레스가 누적되지 않도록 막고 전체적인 실루엣을 유선형으로 만들어 주는 이중 효과를 노렸다. 디자인 과정도 마무리되었고 하야카와의 시제품을 제작해 왔던 금속 가공 업체를 통해 시제품 제작도 마쳤으나, 〈스킵〉은 아직 생산 단계에 들어가지는 못했다.

2008.09.02 C.H.O.design

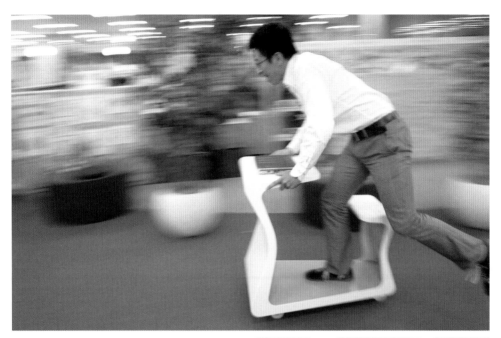

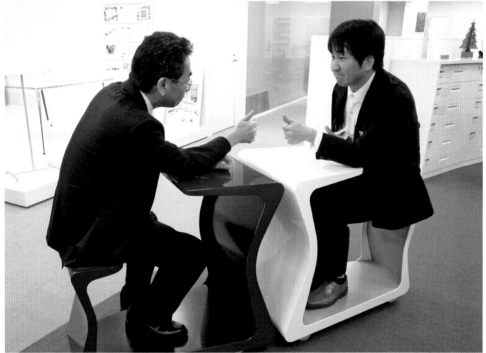

sleepy 슬리피

모토기 다이스케 元木大輔 // 모토기 다이스케 건축 Daisuke Motogi Artchitecture
2010

이부자리에 관한 한 햇볕에 바짝 말린 상쾌한 요와 이불에 견줄 만한 것은 없다. 이런 이부자리는 가장 달콤한 꿈과 편안한 잠을 선사한다. 〈일본인이라면 누구나 그런 경험에 대한 기억이 깊이 남아 있지요〉라고 건축가이자 디자이너인 모토기 다이스케는 말한다. 모토기의 개인 사업체에서 출시된 첫 프로젝트 〈슬리피〉는 의자 형태를 통해 바로 이런 느낌을 재현해 보고자 했다.

일본의 전통 요 후통은 밤에는 침대가 되지만, 낮에는 개켜서 장롱 속에 집어넣을 수 있는 융통성이 무엇보다 가장 큰 특징이다. 바로 이런 특성 때문에 일본 특유의 좁은 집 안에 마루 공간을 터주며 사적인 침실 공간은 공용 공간으로 바뀐다. 그렇지만 오후에 낮잠 한숨을 자기 위해 편안하게 머리 둘 곳을 찾는 사람이라면 불편함을 느낄 수도 있다.

개켜 놓은 요처럼 생긴 의자 〈슬리피〉는 바로 이런 문제에 대한 해답이다. 잠깐 눈을 붙이려는 사람에겐 최적의 장소이기 때문이다. 도쿄의 한 가구 제작 업체에서 만든 〈슬리피〉의 시제품은 나무 받침대에 두툼하게 솜을 넣은 쿠션을 씌워 날카로운 모서리를 부드럽게 감싸고, 그 위에 요를 접어 놓은 듯한 모습의 쿠션을 올려놓았다. 위와 아래의 쿠션은 순면 침대보처럼 부드러운 순백의 천으로 전체를 씌웠고, 벨크로 테이프로 둘을 붙여 놓았다.

이 의자의 가장 중요한 부분은 위에 개켜 놓은 쿠션이다. 정확한 형태 — 요의 모양과 편안함을 모두 담아 내야 했다 — 를 얻기 위해서 갖가지 배치를 실험하고 수많은 충전재를 넣어 보았다. 쿠션을 씌운 이불보는 전체가 동일하지만 충전물은 접힌 부위에 따라 다르다. 엉덩이가 닿는 쪽은 실제 깃털 누비 이불이 그렇듯 깃털과 솜을 섞어 채웠고, 머리가 닿는 부위는 베개에 쓰이는 에탄폼으로 채웠다. 마지막 단계로, 정밀하게 계산해서 접힌 부위들이 이리저리 움직이지 않도록 공장 장인들이 손으로 일일이 꿰맸다. 이렇게 해서 잠깐의 휴식을 취하려는 사람을 위해 항상 예비 된 푹신한 의자가 탄생했다.

SHE IS SLEEPING ON THE CHAIR.

soft dome slide 소프트 돔 미끄럼틀

이가라시 히사에五十嵐 久枝 // 이가라시 디자인 스튜디오Igarashi Design Studio
2009 // 자쿠에쓰Jakuetsu

크레이터 모양의 구멍이 뚫린 1.08미터 높이의, 둥그스름한 〈산〉이나 언덕 또는 동굴 모양 터널이나 완만한 오르막을
연상시키는 〈소프트 돔 미끄럼틀〉은 신체뿐만 아니라 상상력도 튼튼하게 해주는 장난감 구조물이다. 두 살배기
아이용으로 나온 이 미끄럼틀은 후쿠이 현에서 유아용품을 제작하는 자쿠에쓰에서 생산되었다. 어린이집 시장으로
뛰어들기 위한 길을 모색 중이던 자쿠에쓰는 인테리어 디자이너 이가라시 히사에라면 놀이터 시설물 디자인에도 뛰어난
감각을 발휘해 줄 것이라는 기대를 가지고 그녀에게 접촉했다.

협업이 시작될 즈음, 이가라시 자신도 아이를 키우는 엄마였다. 〈두 살은 유아와 어린이 사이죠〉라고 그녀는 설명한다.
〈두 살배기들은 뛸 줄은 알지만 균형 감각은 아직 부족합니다.〉 디자이너의 첫 결과물은 어린이집의 공간과 아이 한 명
한 명의 능력에 맞춰 형태 배열을 달리할 수 있는 막대와 판자로 구성된 〈카드Card〉였다. 그리고 바로 뒤이어 〈소프트 돔
미끄럼틀〉이 나왔다.

이가라시는 〈일본에서 미끄럼틀은 주로 동물 모양으로 생겼어요. 코가 긴 코끼리 같은 형태 말이죠〉라고 말한다. 〈하지만
저는 좀 더 추상적인 형태를 원했습니다.〉 그녀는 언덕 모양을 그려보았다. 10분의 1크기로 반구형 스티로폼 모형을
만든 다음, 한쪽 편에는 계단을, 반대편에는 미끄럼대를 넣었고, 반구형 가운데를 가로지르며 터널을 뚫었다. 〈아이들과
동물들은 똑같이 좁은 공간을 좋아해요〉라고 디자이너는 말한다. 〈그리고 똑같이 숨바꼭질도 좋아하죠.〉

아이들에게 약간의 신체적 도전을 할만한 기회를 주는 것도 중요했지만, 그녀가 가장 염두에 둔 것은 무엇보다
안전성이었다. 아이들이 머리를 찧거나 불시에 넘어지는 일을 방지하기 위해 계단과 미끄러지는 각도를 조정했고, 돔의
한쪽 측면을 움푹 들어가게 해서 아이들이 뒤뚱거리며 계단을 오를 때 어른들이 그 옆에 가까이 서 있기 쉽도록 했다.
한쪽 면이 살짝 오목해지면서 터널 길이는 짧아졌지만, 대신 이 구조물은 아이들이 마음대로 상상력을 발휘하며 놀 수
있는 다양한 얼굴을 가진 놀이 기구가 되었다.

재료를 고를 때에도 안전은 역시 중요한 요소였다. 너무 부드럽거나 너무 딱딱해도, 너무 미끄럽거나 너무 거칠어도 안
되었고, 실내와 실외 조건 모두를 견딜 수 있어야 했다. 고무와 비슷한 폴리우레탄과 우레탄이 이상적인 선택이었다.
〈카드〉와는 달리, 〈소프트 돔 미끄럼틀〉은 일단 (파스텔 톤의 분홍, 파랑, 초록 세 가지 색상으로) 생산을 마치고 나면 곧바로
놀이터로 내보낼 준비를 마친다.

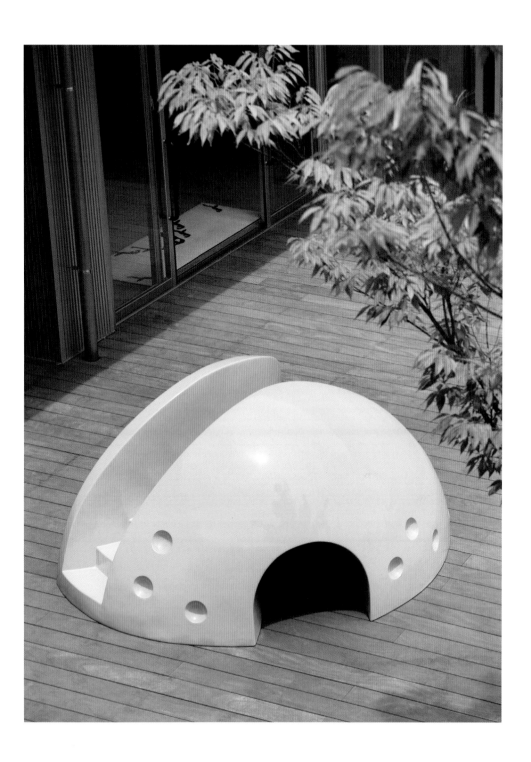

spin 스핀

플라스크Flask
2005 // 야마우치 스프링Yamauchi Spring

섬세하면서도 금방 날아갈 것 같은 〈스핀〉은 과일 볼은 고사하고 과일 바구니라고 부르기도 주저되지만, 이 믿기 힘들만큼 가느다란 철사 한 타래는 자두에서 파인애플에 이르는 모든 종류의 과일을 거뜬히 받칠 수 있다. 플라스크 조합(지금은 해체되었다)에서 디자인한 〈스핀〉은 야마우치 스프링에서 생산하는 산업 제품들에 신선한 활기를 불어넣었다. 후쿠이 현에 자리한 이 회사는 1947년부터 온갖 크기의 스프링을 생산해 왔지만 외부의 제품 디자이너와 일해 본 적은 한 번도 없었다. 야마우치 스프링이 도쿄의 아방가르드 디자이너들과 협업을 하게 된 것은 후쿠이 현 정부가 제품 디자이너 사카이 도시히코(44면)에게 지역 산업을 지원할 방안에 대한 자문을 구하기 시작하면서부터였다. 〈그분들은 훌륭한 디자인이 훌륭한 판매로 이어질 것이라고 믿고 있었습니다〉라고 사카이는 말한다. 그는 지역 산업체와 혁신적인 제품 디자이너들을 연결시키려는 시도에 동의했다.

플라스크의 두 디자이너 마쓰모토 나오코(松本直子)와 사토 류이치(佐藤隆一)는 스프링 제작의 세계에 대해 전혀 아는 바가 없었으므로 우선 야마우치의 공장을 방문해서 회사의 제품과 제작 능력에 대해 공부하기로 했다. 〈우리는 야마우치가 이미 가진 기술력을 활용하고 싶었습니다〉라고 마쓰모토는 말한다. 마쓰모토는 제작비 절감을 고려한 이런 전략을 선호하는 편이다. 그렇지만 스프링을 가지고 무언가 새롭고 흥미로운 것을 만들어 보고픈 욕심도 함께 있었다. 과일 볼이 이 모든 것을 충족시켰다. 한 개의 스프링으로 되어 있는 〈스핀〉은 7미터 길이의 철사가 중앙의 두툼한 강철 원을 중심으로 그 주변을 나선상으로 돈다. 중앙의 원에 작은 홈을 파서 철사를 움직이지 않도록 고정시키는 방법을 씀으로써 값비싼 용접을 해야 할 필요를 없앴다. 그리고 안경테에 주로 쓰이는 아주 작은 스프링 하나로 철사의 양 끝을 이어서 전체가 하나로 연결된 둥근 올가미처럼 만들었다. 〈꼭 자전거 바퀴 같더군요〉라고 마쓰모토는 말한다. 이 과일 받침대는 중앙의 원에서 퍼져나간 스물일곱 개의 쐐기 모양 고리들로 이루어졌다. 고리가 안쪽을 향해 비스듬히 기울어지기 때문에 절대 과일이 밖으로 굴러 떨어지지 않으며, 널찍한 틈 사이로 공기가 사과, 바나나, 오렌지 등을 헤집으며 자유롭게 들락거릴 수 있다. 마쓰모토는 이렇게 말한다. 〈접시 위에 과일이 붕 떠 있는 것 같은 모습을 원했습니다.〉

미니멀리즘적이지만 막강한 〈스핀〉은 8개에서 10개 정도의 과일은 전혀 무리 없이 지탱할 수 있다. 마쓰모토는 〈아마 그 정도가 보통 탁자 위에 놓는 일반적인 양일 것〉이라 말한다. 하지만 제아무리 무거운 과일을 올려놓을지라도 공기 위에 떠 있는 것처럼 보이는 것은 마찬가지이다.

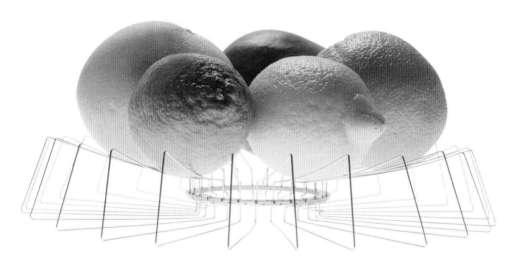

splash 스플래시

아사노 야스히로 浅野康弘 // 아사노 디자인 스튜디오 Asano Design Studio
2003 // 에이치콘셉트 H-Concept

〈스플래시〉 우산꽂이는 보도에 떨어진 물방울 모양을 그대로 본뜬 형태를 통해 제품의 기능을 반영한다. 하지만 그 방식만큼은 화창하고 쾌활하다. 고무 받침대의 깜찍하면서도 구불구불한 형태는 12개의 우산을 지탱하는 기능을 충실히 이행하는 한편, 밝고 강렬한 색상 그리고 장난스러운 형태를 통해 어느 집이나 사무실의 현관도 경쾌한 분위기로 물들인다.

디자인 제작 회사 에이치콘셉트와 제품 디자이너 아사노 야스히로의 협업으로 탄생한 이 우산꽂이의 출발점은 아사노가 2000년 도야마 현이 주최한 알루미늄 제품 공모전에 냈던 작품이었다. 아사노는 사용하지 않고 있을 때도 보기 좋은 형태 그리고 마른 우산이든 젖은 우산이든 개별적으로 보관이 가능하면서도 같은 공간 안에서 해결할 수 있는 제품을 목표로 했다. 그리고 앞뒤가 따로 구별되지 않는 기하학적 형태를 찾아보는 데서 시작했다. 둥근 고리가 연달아 계속 이어지는 형태가 그의 기준을 충족시켰다. 어느 쪽에서든 우산을 꽂을 수 있기 때문이었다.

우산꽂이의 전체적인 형태가 일단 해결되자, 아사노는 스티로폼 모형을 만들고 이것을 모래로 덮어 용융 알루미늄을 부을 주형을 제작했다. 그의 말처럼

〈아주 복잡한 과정〉이었다. 결국 위로 갈수록 살짝 넓어지는 화분 형태에 8개의 귀가 가장자리에 달린 우산꽂이가 완성되었고, 아사노는 수상의 영예도 안았다. 그렇지만 모래에 긁힌 자국이 표면에 너무 많았고, 일일이 손으로 힘들게 연마하지 않으면 우산이 찢길 수도 있을 정도였기 때문에 그 상태로는 기본적으로 상품화가 불가능했다. 〈스플래시〉는 에이치콘셉트에 의해 재발견될 때까지 기다리는 수밖에 없었다.

이 알루미늄 우산꽂이는 항상 멋진 아이디어를 찾아다니고 재빨리 그것을 현지에서 생산하여 시장에 내보내곤 하는 에이치콘셉트 이사의 눈을 사로잡았다. 그는 시제품에서 베스트셀러의 잠재성을 보았다. 하지만 몇 가지 조정이 필요했다.

우산꽂이의 높이를 반으로 줄이고, 우산을 꽂는 구멍의 개수를 여섯 개로 줄이자 융통성이 많아졌다. 위로 갈수록 폭이 넓어지는 형태를 수직 형태로 바꾸어서 제작 과정을 간소화했다. 그리고 재질도 알루미늄 대신 다양한 색상의 염색이 가능한 고무로 대체하자 우산꽂이는 신선하면서도 재미있는 이미지를 갖게 되었다.

에이치콘셉트는 제품에 통통 튀는 이름을 붙여서 마지막 손질을 완성했다. 아사노의 새롭고 진일보한 우산꽂이는 사이타마 현의 한 고무 제조 공장에서 제작되었다. 〈텀벙〉 소리와 함께 시장에 뛰어든 〈스플래시〉는 즉각적인 성공을 거뒀다.

stand 스탠드

08

가나야마 겐타 金山元太 // 겐타 디자인 Genta Design
2005 // 듀엔데이 Duende

제품 디자이너 가나야마 겐타에 의하면 일본인들은 한 해 평균 1인당 13통이라는 엄청난 양의 티슈를 소비한다. 이것은 진 세계 어느 나라보다 높은 수치이다. 일회용 티슈는 없어서는 안 될 생활필수품 중 하나가 되었고, 이것을 갖춰 놓지 않은 방은 완벽하게 꾸며 놓았다는 표현이 불가능하다. 그렇게 일본의 좁은 방에서 티슈가 담긴 길쭉한 판지 상자는 중요한 공간을 잡아먹는다. 단 몇 센티미터라도 공간을 절약하고, 실내의 미적 수준도 끌어올리고 싶었던 가나야마는 이 문제를 직접 해결하기로 했으며, 이름도 생김새에 걸맞게 〈스탠드〉라고 지은 수직 디스펜서를 내놓았다.

일회용 티슈는 1924년 미국에서 처음 등장했지만 일본에 들어온 것은 1960년대였다. 이 무렵은 서양 것이라면 모두가 최신식이고 그래서 바람직하다고 여기던 때였다. 처음에 이것은 값비싼 사치품이었으나 가격이 떨어지면서 사용량도 늘었고, 1978년에는 급기야 일본이 미국의 티슈 소비량을 앞지르게 되었다. 자칭 티슈 전문가 가나야마에 의하면 일본의 티슈 가격을 기준으로 볼 때 〈미국의 가격은 세 배, 영국의 가격은 일곱 배〉에 달한다고 한다.

가나야마는 일본에서 흔히 보는 정형화된 직사각형 상자를 출발점 삼아 단순히 이것을 세워 보았다. 이런 수직 자세는 수평 자세에 비해 공간을 훨씬 덜 차지하기는 하지만 상자의 안정성은 심각하게 훼손시켰다. 가나야마는 아래쪽으로 갈수록 차츰 넓어지고

바닥면이 둥그스름한 스테인리스 스틸 케이스에 판지 상자를 넣음으로써 이것을 해결했다. 바닥에 뚫린 구멍으로는 티슈를 상자째 넣을 수 있으며, 앞면에 뚫은 좁고 길쭉한 홈을 통해 티슈를 한 장씩 뽑아 쓰면 된다.

2004년 〈도쿄 디자인 위크〉에 등장한 이 시제품을 접한 디자인 제작 회사 듀엔데이의 인재 발굴 담당자 니시바 코지는 대단한 호기심을 느꼈다. 그러나 가나야마의 디자인이 실제로 제작되고 시장성을 갖추려면 몇 군데 수정이 필요했다. 둥그스름한 바닥면을 직선으로 바꾸자 미적으로 훨씬 나아졌고 제작 단가도 낮아졌다. 가격을 더 낮추기 위해 가나야마와 니시바는 강철이 아닌 플라스틱으로 〈스탠드〉를

제작하기로 했다.

타이완의 한 공장에서 사출 성형 방식으로 제작되는 이 디스펜서는 맨 처음 네 가지 색상으로 선을 보였다. 하지만 소비자의 흥미를 끌기 위해 듀엔데이는 이 제품 라인을 보다 다양한 색상으로, 그리고 강철과 나무 두 종류의 재질로 확장했다. 〈사람들은 매장을 방문할 때마다 항상 새로운 것을 기대합니다〉라고 니시바는 설명한다. 색상은 그때그때 달라지면서 사라지거나 다시 등장하기도 하지만, 가나야마의 영구적인 디자인만큼은 변함없이 같은 자리를 지킨다.

standing rice scoop 스탠딩 주걱

마나 Marna
2009

밥통에서 밥을 푸기 위해 쓰이는 도구인 주걱은 어느 일본 주방에서나 반드시 필요한 물건이다.

밥을 푸는 넙적한 부분은 오랫동안 나무, 대나무, 도자기, 칠기 등의 재료로 만들어졌으며, 주걱의

용도가 그 형태를 기본적으로 결정했다. 제2차 세계 대전 후에 전기밥솥이 등장하면서 예전보다

크기가 작아진 플라스틱 주걱이 널리 퍼져 나가긴 했으나, 지난 한 세기가 넘도록 주걱의 형태는

기본적으로 큰 변화 없이 옛 모습을 유지해 왔다. 하지만 어느 날 도쿄의 가정용품 제작 업체

마나는 소비자로부터 주걱을 밥통 가까이에 두고 위생적으로 보관할 수 있는 케이스를 하나

만들어 달라는 요청을 받았다. 그리고 디자인팀은 지금껏 판에 박힌 듯 똑같았던 주걱 형태에

대해 다시 생각해 보게 되었다.

마나의 디자이너들은 주걱을 혼자 세워 둘 수만 있다면 케이스 자체가 아예 불필요할 것이라는

데 동의했다. 이들은 일본도의 옆선에서 영감을 얻어 밥 속으로 쉽게 밀어 넣을 수 있는 아주 얇은

주걱을 고안했다. 〈밥알이 으깨지면 밥맛이 없어집니다.〉 마나의 이노우에 다카유키의 설명이다.

또한 표면에 올록볼록 도드라진 점들은 밥알이 주걱에 달라붙는 것을 막아 준다. 옆에서 보면

전체적으로 주걱이 S자 모양을 그리고 있는데, 윗부분의 곡선과 아랫부분의 곡선이 서로 균형을

잡아 준다. 또한 바닥이 넓적해서 어떤 조리대나 탁자 위에도 세워 둘 수 있다.

유선 형태에 만족한 디자인 팀은 스티로폼 모형을 폴리프로필렌 시제품으로 제작했다. 그러고는

마나의 직원들에게 주걱을 나눠 주고 반응을 조사했다. 여기서 나온 결과들을 바탕으로

디자이너들은 손잡이 모양을 다시
세밀하게 수정했고, 그 뒤 일본의 한
공장에서 사출 성형 방식으로 생산에
들어갔다.
혼자 서는 이 주걱은 2004년
흰색과 검은색 두 색상으로
시장에 출시되었다. 흰색은 지금도
소비자들이 가장 많이 찾는 색이지만
현재 마나에서는 여섯 가지
색상의 〈스탠딩 주걱〉을 생산하며,
2010년에는 밥 푸는 부분이 점점
가늘어지는 소형 주걱을 개발하기도
했다. 이 주걱은 끝이 뾰족해서
일본식 점심 도시락에 밥을 담을 때
유용하다.

step step 스텝 스텝

가와카미 모토미 川上元美 // 가와카미 디자인 룸 Kawakami Design Room
2008 // 닛신 목공 Nissin Furniture Crafters

일본에서는 집 안으로 들어설 때 밖에서 신던 신발을 벗고 실내용 슬리퍼로 갈아 신는 것이 오래된 관습이다. 이 관습의 뿌리는 주거 공간으로 들어서기 전에 더러운 신발은 현관에 벗어 두어야 했던 전통 가옥 형태에까지 거슬러 오른다. 그 뒤 건축은 엄청나게 달라졌지만, 신발을 갈아 신는 행위는 여전히 두 영역을 나누는 구분선이며 먼지와 흙이 집 안으로 들어오지 못하도록 차단하는 현실적인 방법이기도 하다.

현관문 앞에 구획된 공간에 서서 신발을 벗는 일은 비교적 쉽지만, 신발을 신을 때는 앉을 곳과 구둣주걱이 필요하다. 제품 디자이너 가와카미 모토미는 어느 날 현관에서 옥스퍼드 신사화를 신다가 문득 그 두 가지를 하나의 품목으로 묶으면 어떨까 하는 생각을 하게 되었다. 〈저는 개인적으로 끈 없이 쉽게 신고 벗을 수 있는 여유 있는 신발보다는 날렵해 보이는 끈으로 묶는 신사화를 선호합니다〉라고 그는 말한다. 〈그래서 외출을 할 때마다 의자에 앉아서 구둣주걱으로 신발을 신고 그다음에 끈을 묶습니다.〉 뒤쪽에 구멍이 뚫려서 구둣주걱을 세트로 꽂을 수 있는 나무 의자 〈스텝 스텝〉은 바로 이런 필요에 부응하는 제품이다. 가와카미는 바닥에 쿠션을 댄 하이테크 사무용 의자(그 외의 제품으로는 156면의 〈모카 칼〉 참조) 등을 주로 제작해 왔지만, 그것과는 한참 거리가 있는 이 단순하고 기품 있는 의자는 일본 디자인 위원회의 〈개인용 가구〉 프로젝트의 일환으로 만들어졌다.

기후 현 히다타카야마 지역 목가구 업체들의 기술력을 끌어올렸던 〈개인용 가구〉 프로젝트는 여섯 명의 위원들과 지역 제작 업체를 연결시키고 각각의 디자이너에게 자신의 라이프 스타일에 맞는 제품을 디자인해 달라고 의뢰했다. 이 기발한 의자의 부품들은 닛신 목공에서 결이 풍성한 호두나무, 너도밤나무, 참나무 등을 재료로 제작한다. 소비자들도 다른 도구 없이 사각 단면의 다리 네 개를 둥근 의자 바닥면에 쉽게 조립할 수 있다. 구둣주걱은 뒷면의 구멍에 끼워 대롱대롱 매다는데, 오목하게 패인 날이 좌석 아래쪽으로 떨어지고 손잡이는 좌석 위쪽에서 앞뒤로 흔들거리게 되어 있다. 마치 손을 흔드는 것처럼 〈스텝 스텝〉은 가구 주인이 오갈 때마다 따뜻한 인사를 건넨다.

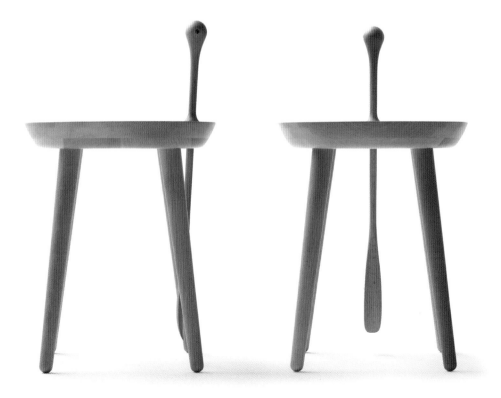

suspence 서스펜스

아오키 시게루青木しげる
2009 // 아네스트Arnest

사람들은 이 밝은 색 플라스틱 말뚝들에 시선을 빼앗기면서도 정체가 무엇인지 호기심을 갖게 될 것이다. 기능에 관한 한 〈서스펜스〉는 계속 우리를 궁금하게 한다. 유일한 단서는 제품 이름 속에 숨어 있는 〈펜pen〉이라는 단어이다. 두 가지 용도를 하나의 제품에 결합한 〈서스펜스〉는 책이 쓰러지지 않게 양옆에서 받치는 북엔드 역할을 겸하는 펜꽂이 한 쌍이다. 이 펜꽂이는 받침대가 철판으로 되어 있어서 책을 받칠 수 있을 만큼 묵직하다. 받침대 위에 줄 맞춰 배열된 말뚝 사이사이에는 펜, 자, 엽서 등을 꽂을 수 있다.

가정용품 제작 업체 아네스트에서 나온 〈서스펜스〉는 이 회사 13명의 디자이너 가운데 한 명인 아오키 시게루의 작품이다. 모호한 형태를 가진 제품에 흥미를 느끼는 아네스트의 대표 스즈키 구니오(鈴木邦夫)는 아오키가 제시한 최초의 원안에 긍정적인 반응을 보였다. 아오키는 〈일본 사람들은 무언가를 읽으면서 자주 펜을 쓴다〉고 말한다. 동료 기쿠치 켄도 여기에 동의한다. 〈그런 순간은 새로운 아이디어가 떠오른 경우일 때가 많아요. 생각이란 물처럼 흘러가기 때문에 그 즉시 적어 놓아야 합니다.〉 이런 국민적 성향 때문에 아오키는 펜과 책을 결합시켜야겠다는 생각을 하게 되었다.

아오키가 최초로 만든 〈서스펜스〉의 모습은 최종 형태와 거의 정반대에 가깝다. 처음에 그는 좁은 간격을 두고 말뚝들을 배열하는 대신 한 개의 블록으로 처리했고, 블록에 구멍을 뚫어 펜을 꽂도록 했다. 그러나 이런 형태는 그가 보기에도 따분했을 뿐 아니라 기능도 제한적이었다. 속이 빈 구멍 대신 속이 찬 심core으로 대체한 것은 대단한 진전이었다. 더 이상 구멍의 형태에 구애받지 않고 온갖 종류의 물건들을 이 촉수들 사이사이에 꽂을 수 있게 되었다.

아오키는 드로잉 단계로부터 레이저 조각 축소 모형까지 한 단계씩 진행하는 동안 조금씩 제품을 다듬어 나갔다. 플라스틱 바닥판이 너무 가벼웠기 때문에 책을 지탱하고 안정성을 확보할 수 있도록 ㄴ자 형태의 금속판으로 교체했다. 말뚝들의 높이는 동일하게 맞췄지만 말뚝 사이사이의 공간은 서로 깊이를 달리 했다. 필기구를 꽂는 곳은 얕고 봉투나 엽서를 꽂는 곳은 깊다. 디자이너는 펜과 종이를 꽂아 두려면 말뚝 사이의 거리가 어느 정도가 되어야 하는지를 연구했다. 세부 문제들이 해결된 후 〈서스펜스〉는 사출 성형에 들어갔다. 아오키는 사출 지점을 두 군데 정도로 해결할 수 있기를 원했지만, 중국 공장에서는 말뚝을 하나하나 개별적으로 성형했기 때문에 윗부분에 점 같은 자국 또는 상처를 남겼다. 예상치 못한 이런 행운의 변수 때문에 아오키는 대조적인 색상의 캡을 말뚝 위에 씌우게 되었고, 그 덕에 이 말뚝들은 펠트 심이 들어간 마커 펜을 연상시키게 되었다. 〈서스펜스〉의 원래 기능이 무엇인가를 시각적으로 암시할 수 있게 된 것이다.

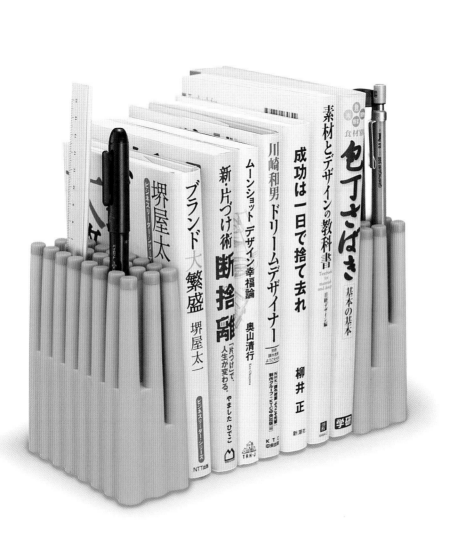

tatamiza 다타미자

하라 켄야原研哉 // 하라 디자인 인스티튜트Hara Design Institute
2008 // 히다 산업 Hida Sangyo

이 구불거리는 올가미는 나무를 구부려 만든 전통 의자의 우아함과 함께 일본에서 흔히 보는 좌식 의자의 기능성까지 두루 겸비하고 있다. 일본 디자인 위원회의 〈개인용 가구〉 프로젝트(238면의 〈스텝 스텝〉 참조)의 일환으로 제작된 여섯 작품 가운데 하나인 좌식 의자 〈다타미자〉는 그래픽 디자이너 겸 디자인 큐레이터 하라 켄야가 디자인했다. 가정용품 디자인은 그의 주된 본령이 아니긴 했지만, 하라는 디자이너와 목가구 제조 업체를 짝지어 주는 디자인 위원회의 프로젝트에 크게 동의했다. 또한 새로 다다미 바닥을 깔고 단장한 자신의 서재에 꼭 맞는 의자를 만들어 보고픈 욕심도 있었다.

하라가 머릿속으로 그렸던 것은 방 안에서 시야를 가로막거나 공간을 많이 차지하지 않으면서, 등을 든든하게 지탱하는 〈외장 뼈〉 기능을 하는 의자였다. 〈제가 허리 병이 있기 때문에 허리의 어디를 받쳐야 하는지를 정확히 알고 있거든요.〉 〈다타미자〉가 완성되기까지는 기획에서 제작까지 꼬박 1년이라는 시간이 소요됐지만, 의자의 윤곽 자체는 의외로 빨리 결정이 났다.

하라는 곡선 모양의 막대 두 개를 통해 목표를 성취했다. 하나는 허리 부분을 지탱하는 둥그스름한 막대, 또 하나는 엉덩이 밑으로 편안하게 파고드는 받침대 부분의 납작한 막대였다. 두 막대는 뾰족하게 깎은 요철로 연결 부위가 맞물리기 때문에 이음새가 눈에 띄지 않는다. 하라는 〈보통, 방석에 앉으면 쓰러지지 않기 위해 몸통이 균형을 잡아야 합니다〉라고 설명한다. 하지만 〈다타미자〉는 앞쪽 막대에 실리는 체중의 압력이 등을 받치는 뒤쪽 막대를 지탱한다.

의자의 정확한 형태를 얻기까지는 대단한 인내가 필요했지만, 하라는 1920년대부터 꾸준히 목가구를 생산해 온 기후 현의 목가구 업체 히다 산업과 짝이 되어 일하게 된 것을 감사하게 생각했다. 〈다타미자〉를 만드는 데는 고난이도의 기술력이 요구되므로 이 의자는 주문 생산에 의해서만 제작된다. 참나무 막대를 휘게 할 때는 기계를 사용한다. 성형한 각 부분들을 톱니 형태로 된 이음새끼리 맞물려 결합시킨 다음, 매끄럽고 부드럽게 뒷마무리(손으로만 할 수 있는)를 하면 전체가 하나처럼 물 흐르듯이 연결된다.

하라는 몇 군데의 수정만 거치면 이 의자를 대량 생산할 수 있다는 사실을 모르지 않는다. 하지만 그것이 그의 목표는 아니었다. 〈이미 우리는 목표 달성을 했습니다. 그래서 허겁지겁 수정을 하고 싶지 않아요.〉

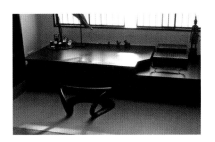

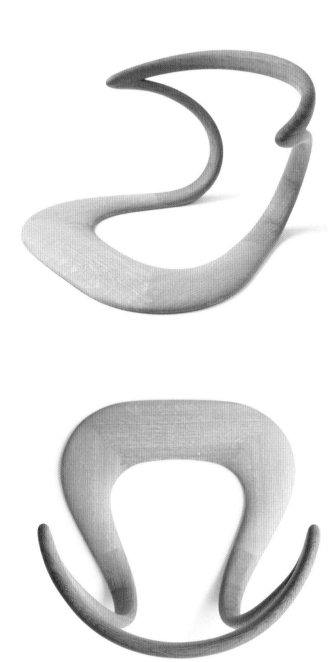

thin black lines chair
가늘고 검은 선 의자

사토 오키佐藤オオキ // 넨도Nendo
2010

넨도의 〈가늘고 검은 선 의자〉를 처음 본 사람은 어질어질한 시각적 착시를 느낀다. 열아홉 가닥의 구부러진 철사를 ㄴ자 형태의 금속 프레임에 고정시킨 이 의자는 선이라는 최소한의 수단만으로 3차원 물체의 본질을 포착한다. 이 의자는 2010년 런던 사치갤러리에서 열린 넨도의 첫 번째 전시를 위해 제작된 작품이었다. 제목이 〈가늘고 검은 선〉이었던 이 전시에는 검은 철사만을 가지고 만든 작품들이 전시되었는데, 친숙한 것을 낯선 것으로, 평범한 것을 비범한 것으로 변신시키는 넨도의 능력을 초점으로 삼았다(202면의 〈롤Roll〉 참조). 의자의 디자인은 매장 디스플레이 시리즈의 일환으로 2009년에 시작되었다. 이때 넨도는 패션 디자이너 미야케 이세이의 새로운 라인 〈24〉(일본 전역에 퍼져 있으며 무궁무진하고 계속 바뀌는 다양한 종류의 상품들을 24시간 내내 살 수 있는 편의점을 모티브로 한 강렬한 색상의 의상 컬렉션)를 전시하기 위해 철사로 된 구조물을 적극 활용했다. 일반 매장 설비에서 얻은 영감을 바탕으로, 넨도는 강철 철사를 사용하여 절대 의상 자체에 뒤떨어지지 않는 수준의 미니멀리즘적인 설치물들을 만들었다. 〈가늘고 검은 선 의자〉는 철사를 보이지 않게 집어넣는 대신 오히려 눈에 띄도록 만든다. 소형 컴퓨터 부품을 만드는 한 일본 공장에서 제작된 8개의 한정판 의자들은 검은색 무광으로 도색한 철사들이 의자 프레임에 45도 각도를 이루며 평행선으로 붙어 있다. 보는 각도에 따라 의자 바닥의 모습은 계속 달라지고, 추상적으로 연속된 선들은 의자를 그 가장 본질적인 형태로 환원시킨다. 〈〈선〉들은 의미의 압축된 표현입니다. 일본 서예와 같죠〉라고 넨도의 설립자는 말한다. 엉덩이가 닿는 바닥면에 쿠션은커녕 아예 물리적인 바닥 자체가 없다고 해서 의자라는 정체성 자체가 흔들리지는 않겠지만, 그래도 기능적인 면에서는 어느 정도 영향을 미친다. 하지만 사용상의 편리함은 넨도의 일차적인 목표가 아니었다. 〈이《의자》는 체중을 지탱하지만 편안함을 목표로 디자인되지는 않았습니다〉라고 그는 짓궂은 표정으로 말한다.

tiggy 티기

스도 레이코須藤玲子 // 누노Nuno
2003

하얀 실이 듬성듬성 튀어나온 부드러운 면직물 〈티기〉는 관습과 절연하고 있지만, 그럼에도 전통 안에 뿌리를 내리고 있다. 동화 작가 베아트릭스 포터Beatrix Potter가 만든 고슴도치 캐릭터 〈티기 윙클 부인〉의 이름을 딴 이 가시투성이 패브릭은 텍스타일 디자인의 귀재 스도 레이코의 작품이다. 스도는 일본의 풍부한 문화적 유산을 마음 깊이 존경(128면의 〈기비소 샌들〉 참고)하면서 동시에 기술의 발전도 포용하고 싶었다. 그녀는 가능성이 희박한 요소들은 줄이고 여러 다른 분야의 방법론을 차용하는 데 뛰어난 재능을 가지고 있는데 그것은 종종 놀라운 결과를 가져온다.

이런 결과물들은 대부분 직접 손으로 직물을 만지며 만들어 가는 과정 속에서 시작된다. 스도는 〈텍스타일을 손으로 디자인하는 것을 항상 즐긴답니다〉라고 말한다. 어린 시절부터 기억에 남았던 강력 포장 테이프에서 영감을 얻은 스도는, 자그마한 하얀 면사 뭉치들에 곤약 풀(곤약이라는 식물의 뿌리에서 나오는 전분으로 만든 접착제로, 수백 년 동안 일본의 전통 종이 와시로 만든 우의나 우산에 방수재로 사용되었다)을 먹이는 것으로 〈티기〉 만들기를 시작했다. 그리고 딱딱해진 실들을 엉성하게 천에 넣어 꿰맸고, 그다음 실을 한 올 한 올 잘라서 매끈했던 면직물을 맹수의 털가죽 같은 질감으로 바꾸어 놓았다.

놀랄 일도 아니겠지만, 뻣뻣한 실이 가닥 다닥 튀어나온 직물이라는 개념은 야마나시 현 직공들에게 낯설기 짝이 없었다. 하지만 스도는 〈안된다〉라는 대답을 한사코 듣기 싫어한다. 대신 그녀는 곤약 풀을 먹인 가닥의 숫자를 줄이고, 가위로 양끝을 잘라 낸 가닥의 길이를 길게 해서 만드는 과정을 단순화했다. 〈기본적으로, 저는 어떤 목표를 가지고 출발은 하지만 막상 도착해 보면 최종 결과물은 항상 조금 달라요〉라고 스도는 말한다. 〈정확하게 그대로 베끼는 건 제게 중요하지 않습니다.〉

공장은 펀치 카드로 직조기를 프로그래밍하여 4백 미터 길이의 〈티키〉를 직조했다. 하지만 천 위를 뒹구는 흰 실을 일일이 잘라 낼 만한 하이테크 기술은 없었기 때문에 이 노동 집약적 과정은 손으로 해야 했다. 보통은 올이 거칠거나, 튀어나왔거나, 잘려 나간 쪽이 옷감의 〈뒷면〉이지만, 수도의 원단은 따로 앞뒤가 없다. 게다가 자신이 개발한 텍스타일이 최종적으로 어떤 목적에 쓰일지에 대해서도 고민하지 않는다. 일단 디자인이 끝나고 나면, 그 결정은 소비자의 손으로 넘긴다.

till 틸

뮤트Mute
2010 // 듀엔데이Duende

누구나 가끔씩 손이 몇 개쯤 더 있으면 좋겠다고 바랄 때가 있다. 물건과 가구 사이의 경계에 아슬아슬하게 걸쳐 있는 〈틸〉은 바로 그런 바람을 들어 준다. 도쿄의 제품 디자인 회사 뮤트에서 만든 이 간단한 강철 스탠드는 우산이나 구둣주걱처럼 고리가 달린 물건들을 걸 수 있는 수평 바와 동전, 열쇠 등 주머니에 넣고 다닐 만한 것들을 올려놓는 작고 평평한 선반 때문에 소리 없이 그 임무를 수행한다.

많은 독창적인 물건들이 그렇듯이 〈틸〉도 일본 가정의 비좁은 공간이라는 고질적인 문제를 조금이라도 해결하고 싶었던 두 명의 디자이너 이토 겐지(イトウケンジ)와 우미노 다카히로(ウミノタカヒロ)의 바람에서 출발했다. 두 사람은 소비자의 공간 정리 욕구 가운데 아직 충족되지 않아 완벽한 해결을 위한 모색 중인 한 가지를 발견했다. 그들의 첫 번째 아이디어는 나무 봉 위에 고무판을 올려놓고 벽에 기대 세워 놓는 것이었지만, 형태가 불안정해 사람들이 지나가다 발로 건드리면 넘어질 수도 있다는 동료 디자이너의 지적을 들은 뒤 다시 드로잉 책상 앞으로 갔다.

6개월 뒤 두 디자이너는 2004년 〈디자인 타이드 도쿄〉에 〈틸〉의 시제품을 전시했고, 이것은 디자인 제작 회사 듀엔데이의 니시바 코지의 시선을 사로잡았다. 〈틸〉은 넥타이 걸이나 타월 걸이 어느 쪽으로 사용해도 무방하지만, 니시바는 이 제품을 우산꽂이로 마케팅하고 싶었다. 〈일본에서는 한 가지 용도만 가진 제품을 시장에 내놓는 편이 낫습니다. 선택지가 너무 많으면 사람들이 사지 않으려 해요.〉 그리고 제작과 포장을 단순화하기 위해 몇 가지 디자인상의 수정 사항을 건의했다.

이 스탠드는 상업적 디스플레이 설비를 생산하는 한 지역 업체의 강철만을 사용한다. 그리고 바닥의 동그란 받침대, 미끄럼 방지 실리콘 패드가 깔린 테두리 없는 직사각형 선반, 그 둘을 연결하는 직경 13밀리미터의 수직 봉, 이렇게 세 부분으로 구성되어 있다. 시제품에서는 연결 부위가 용접으로 되어 있었으나 나사를 돌려 고정하는 편이 상자에 제품을 포장하거나 소비자가 손쉽게 조립하는 데 더 유리했다. 봉은 두 부분에서 90도로 꺾여 있어서 고리가 달린 물건을 걸어 놓고 선반을 받치는 역할도 할 수 있다. 〈우산은 서너 개까지 걸 수 있지만 두 개만 걸었을 때가 가장 보기 좋지요〉라고 우미노가 전문가답게 조언한다.

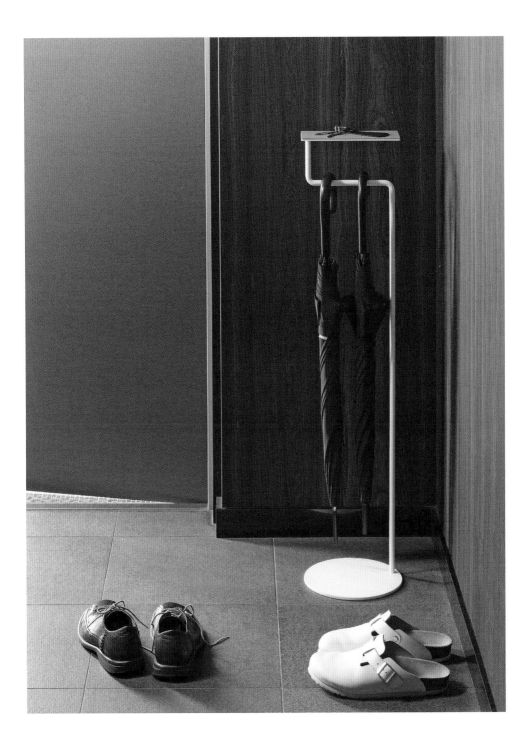

toaster 토스터

후카사와 나오토 深澤直人
2009 // 플러스 마이너스 제로 Plus Minus Zero

빵 한 조각만을 넣을 수 있게 만든 후카사와의 토스터는 주방용품의 고전을 매력적으로 재해석했다. 이 토스터는 관습(빵을 넣는 가늘고 길쭉한 홈이 가운데 있고, 이것을 오르내리는 손잡이가 있으며, 빵 앞뒤 쪽으로는 열선 장치가 되어 있는)에서 벗어나지 않으면서도 특유의 귀여운 형태와 단색 외관 때문에 기존 제품과는 선연히 차별화된다. 길이는 22센티미터, 폭은 고작 8센티미터밖에 되지 않는다. 아담한 크기 때문에 일본의 비좁은 주방에는 더할 나위 없이 알맞고, 널찍한 입구는 제법 두껍게 썬 흰 빵 — 일본 인구 상당수가 아침 식사 대용으로 먹는 — 이라도 너끈히 들어갈 수 있다. 포르투갈 상인들이 빵을 처음으로 들여온 것은 16세기였을지 모르지만, 서양식 빵이 전국적으로 퍼져 지금과 같은 형태로 즐기게 된 것은 된 제2차 세계 대전 이후부터였다. 그렇지만 일본이 해외로부터 받아들인 다른 많은 문물들이 그랬듯이, 빵 역시 현지의 입맛에 맞도록 진화했다. 일본 슈퍼마켓, 편의점 그리고 수많은 지역 빵집에서 파는 흰 빵은 단면이 정사각형이 아닌 직사각형의 좀 독특한 모양이었다. 〈일종의 아이콘이지요〉라고 후카사와는 말한다. 두께는 일반 샌드위치 크기에서 버터나 잼을 발라 먹는 좀 더 두툼한 조각에 이르기까지 다양하다.

후카사와가 최초로 디자인 단서를 얻은 곳은 그런 익숙한 형태의 빵 조각이었다. 그러나 그런 크기의 가전제품을 만들자고 제작자를 설득하는 데는 약간의 노력이 필요했다. 〈공정 도면을 처음 보고선 우리도 포기할 뻔했습니다〉라고 디자이너도 인정한다. 두툼한 상자 같은 케이스는 내부 온도가 상승했을 경우에 보호 장치 역할도 하지만, 그럼에도 일단 너무 컸다. 하지만 공장과 긴밀하게 협조하며 일을 진행하는 동안 다행히 후카사와는 공장에서 수용 가능한 선까지 용기 크기를 맞추는 데 성공했다.

이 제품의 매력이 아담한 크기에 있는 것만은 아니다. 〈토스터〉는 성격도 명랑하다. 매일 아침 〈토스터〉를 사용하는 후카사와의 말을 따르자면 이것은 〈행복한, 행복한 제품〉이다. 노릇노릇하게 잘 구워진 빵이 매끈하고 간결하게 생긴 기기에서 톡 튀어나오는 모습은 보는 눈을 즐겁게 하며, 퍼져 나오는 고소한 빵 내음은 금방 군침을 돌게 한다.

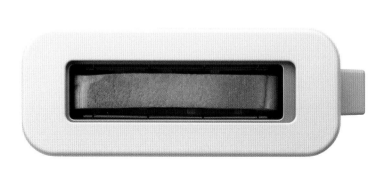

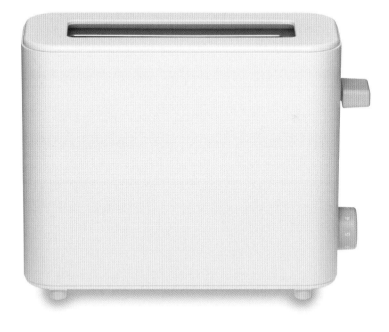

tsuzumi 쓰즈미

히라타 도모히코 平田智彦 // 지바 도쿄 Ziba Tokyo
2012 // 스타이스트 Stareast

08

일본의 전체 인구는 줄어들고 있을지 모르지만 반려 동물을 위한 매장은 점점 늘어나는 추세다. 웹사이트 펫푸드인더스트리닷컴 PetFoodIndustry.com에 올라온 〈일본, 애완 인구는 증가, 애완 사료 광고는 감소〉(2010년 3월)라는 제목의 기사는 〈15세 이하의 아동의 숫자보다 강아지와 고양이의 숫자가 현저히 많다〉고 보고했다. 반려 동물 또는 정확히 말하면 그 동물의 주인들은 사료와 기초 의료 서비스를 뛰어넘어 더 다양하고 광범위한 종류의 상품과 서비스에 대한 막대한 규모의 수요를 형성해 가고 있다. 도쿄와 그 외의 주요 대도시를 중심으로 들어선 애견 미용 숍의 숫자도 엄청나다. 하지만 반려 동물을 키우는 사람이라면 언젠가는 자신이 키우는 동물과 헤어져야 할 순간이 온다는 사실을 잘 알고 있다. 가령 강아지의 기대 수명은 어림잡아 15년을 넘지 않는다.

불교에는 인간의 죽음과 애도에 대한 의식이 규정되어 있지만 동물에 대해서는 그런 규정이 존재하지 않는다. 사람들은 대부분 키우던 동물이 죽으면 사람에게 하듯 화장을 한다. 하지만 화장한 재가 툭하면 섞이고 집단으로 땅에 파묻히기 때문에 슬픈 마음에 반려 동물의 유골을 보관하고 싶은 주인들은 선택지가 몇 개 없다. 〈사람에게 쓰는 유골 단지를 쓸 수밖에 없는데, 이건 약간 해괴하죠〉라고 푸들을 키우는 제품 디자이너 히라타 도모히코는 말한다. 바로 이런 수요를 파악한 그래픽 디자인 업체 스타이스트는 히라타에게 현대 가정의 실내 풍경과 어울릴 만한 반려 동물용 유골함을 제작해 줄 것을 의뢰했다.

일본의 장구 쓰즈미에서 영감을 얻은 이 아름다운 타원형 상자는 납작한 스테인리스 스틸 뚜껑과 티크 나무로 된 몸통으로 이루어져 있다. 그리고 안에는 중간 정도 몸집까지의 강아지 유골을 담을 수 있는 플라스틱 용기가 들어있다. 프로젝트 디자이너 히로하시 가야코는 교회, 탑, 강아지 뼈 등과 같은 다양한 형태를 놓고 고민했지만, 결국 〈쓰즈미〉의 깨끗하고 추상적인 선 그리고 집 안의 거실에서도 자연스럽게 녹아들 수 있는 익명성에 중점을 두었다.

하지만 디자인의 이런 단순성 이면에는 목재나 강철 제작 업체 모두가 어마어마한 공을 들여야만 했던 남모를 제작 과정이 숨어 있었다. 디자인 단계는 2주 정도밖에 소요되지 않았지만, 습기에 취약한 나무의 성질 때문에 단지의 형태를 최종 결정하기까지 몇 달에 걸친 개발 과정과 수많은 시제품들이 필요했다. 히라타는 애초에 단지 안쪽 면에 흰색 옻칠을 해서 유골이 덜 두드러져 보이도록 만들고 싶었으나 플라스틱 용기를 별도로 집어넣는 것으로 만족해야 했다. 하지만 이것은 유골을 반영구적으로 보관할 수 있다는 이점이 있기도 하다.

tubelumi 튜블루미

09

와타나베 히로아키 渡辺弘明 // 플레인Plane
2009 // 닛쇼 텔레콤 Nissho Telecom

책상 램프 〈튜블루미〉는 움직임의 범위가 놀랄 정도로 넓다. 죽 펼치면 중역용 책상의 이 끝에서 저 끝까지 충분히 닿을 수 있고, 접어 넣으면 원래 길이의 절반으로 줄어든다. 이 램프는 세 군데 마디에서 꺾이는 무광의 금속 튜브 그리고 이것을 단단히 붙들어 주는 묵직한 바닥판으로 구성된다. 아슬아슬할 정도로 가늘어 보이는 튜브 — 직경이 1.6센티미터밖에 되지 않는다 — 안에는 광원, 곧 냉음극 형광 램프(수은 증기가 자외선 에너지를 발생시켜 램프 내벽에 칠한 형광 물질을 자극하여 빛을 낸다)가 들어 있다.

냉음극 형광 램프는 경제적이면서 동시에 환경 친화적이라는 점에서 전자 제품 제조 회사 닛쇼 텔레콤의 관심을 끌었고, 회사 대표는 산업 디자이너 와타나베 히로아키에게 이 기술을 이용하여 지능적인 램프를 만들어 줄 것을 요청했다. 수많은 선택지를 놓고 고민한 끝에 디자이너와 고객은 3활절 형태가 최적이라는 데 합의하게 되었다. 하지만 이것은 모든 관절 부위가 180도까지밖에 돌아가지 않는다는 점에서 사실 구현하기 가장 힘든 아이디어이기도 했다. 여기서 쓰일 이런 복잡한 경첩을 만들 수 있는 공장이라면 일본에 딱 세 군데밖에 없었으며, 게다가 그 가운데 어느 곳도 닛쇼 텔레콤이 원하는 만큼의 소량 생산에 선뜻 응해 주지 않았다. 게다가 냉음극 형광 램프는 직경이 3밀리미터에 불과해 쉽게 깨지기 때문에 작업을 하기도 무척이나 까다로웠다. 다행히 닛쇼 텔레콤 대표는 흔쾌히 생산을 맡아 줄 유능한 경첩 제작자를 타이완에서 찾아냈다. 타이완은 랩탑 컴퓨터 제조 업체들 사이에서 경첩이 흔하게 사용되는 곳이었다. 〈튜블루미〉는 접으면 납작해지기 때문에 다른 램프에 비해 포장하기도 간편하고, 한 곳에서 다른 곳으로 옮길 때 창고 공간을 덜 잡아먹으며 에너지도 덜 든다. 와타나베는 〈사장님은 공장에서 소비자에 이르는 모든 측면에서 환경 친화적인 제품을 만들고 싶어하셨습니다〉라고 말한다. 〈튜블루미〉의 냉음극 형광 램프의 광원은 10년까지도 끄떡없으며, 다른 전구와 달리 거의 열을 내지 않고 빛을 발하기 때문에 냉방 유지에 직접적인 도움을 준다. 일벌레들로 빼곡한 대형 사무실에서는 반가운 절감 효과를 낼 수 있다.

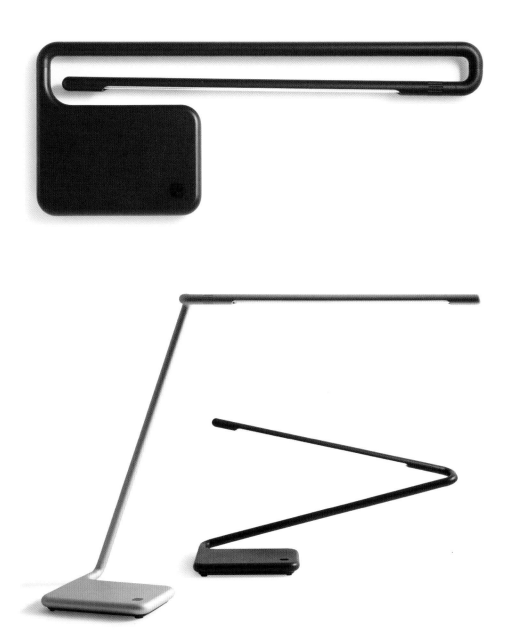

twelve 트웰브

후카사와 나오토 深澤直人
2005 // 세이코 인스트루먼츠 Seiko Instruments

후카사와 나오토는 시계로 유명한 일본 굴지의 기업 세이코 엡손 Seiko Epson Corporation에서 일을 시작했다. 하지만 패션 디자이너 미야케 이세이를 위한 손목시계를 디자인해야 하는 임무를 맡게 되었을 때, 이번에는 새로운 그리고 좀 더 단순한 어휘를 찾아야겠다는 결심을 했다. 그리고 그 결과물은 시계의 정형화된 앞면을 철저하게 그 본질만으로 축소시킨, 숫자 없는 문자반이었다.

후카사와 시계의 문자반은 동그란 프레임 안에 12각형 테두리가 들어가 있다. 기하학과 기능성을 절묘하게 결합시킨 이 문자반은 12각형 안쪽의 점 열두 개가 시간대를 표시한다(시계의 이름이 12를 뜻하는 〈트웰브〉가 된 것도 이 때문이다). 시곗바늘은 사람들의 시선을 시계 가장자리 쪽으로 유도하지만 정작 그 자리에 보이지 않는 숫자는 상상으로 채워 넣어야 한다.

시간을 〈읽기 쉽게〉 하려면 시곗바늘의 존재감을 확실히 해야 했다. 바늘이 넓적해질수록 바람직한 시각적 효과를 얻게 될 것은 분명했지만, 그렇게 되면 중량이 늘어나 시계의 섬세한 움직임을 방해할 소지가 있었다. 두 가지 고려사항 사이에서 올바른 접점을 찾기 위해 수많은 디자인 수정이 반복되었다. 결국 후카사와는 바늘의 폭 대신 두께를 택했고, 폭이 대단히 좁으면서도 브랜드 이름 〈Issey Miyake〉를 새겨 넣을 정도는 되는 시곗바늘을 디자인했다.

문자반은 모델명에 따라 투명 또는 푸른색 유리로 덮는다. 유리판은 시계의 스테인리스 스틸 몸체와 연결된 각진 금속 프레임 아래로 깔끔하게 끼워 넣는다. 두께가 1센티미터도 안 되는 이 다부진 몸체는 가죽 줄 위로 부드럽게 미끄러져 들어가며 손목 위에 탁월하게 안착한다. 〈여성용 시계는 아주 귀엽습니다〉라고 디자이너는 미소를 지으며 강조한다.

〈트웰브〉를 디자인하면서 후카사와가 획기적으로 시계 바퀴를 바꾸었던 것도 아니고, 문자반에서 숫자를 최초로 생략한 디자이너가 되었던 것도 아니다. 하지만 논리적인 12각 프레임은 너무도 자연스러운 시각적 비유였으므로 아마도 이 시계 디자인은 그 어떤 시간의 시험도 끄떡없이 통과할 것만 같다.

twiggy 트위기

아즈미 도모코 安積朋子 // 티엔에이 디자인 스튜디오 T.N.A. Design Studio
2007 // 맥스레이 Maxray

일본의 전통 종이 등에 대한 이 섬세하고 새로운 해석은 런던에서 처음 착상되었지만 태어난 곳은 오사카이다. 오사카에 기반을 둔 일본 굴지의 상업용 조명 기구 업체 맥스레이가 디자인을 의뢰하고 생산한 〈트위기〉 램프는 런던에서 활동하는 디자이너 아즈미 도코모의 작품이다. 제2의 조국이 된 그곳에서 그녀가 즐겼던 숲 산책이 이 전등의 유기적인 형태에 영감을 주었다. 종이 같은 재질을 가위로 잘라 몇 겹씩 겹치면서 앙상한 겨울 나뭇가지(램프의 이름을 탄생하게 된 배경인 〈트위그〉 곧 〈잔가지〉) 형상으로, 완성한 원통형 전등갓은 가느다란 금속제 몸통 위에 앉아 있다.

〈트위기〉의 탄생에 촉매 역할을 한 것은 맥스레이였다. 소매 시장으로 진출하고 싶었던 맥스레이는 아즈미에게 내수용 전등을 디자인해 달라고 의뢰했다. 디자이너는 일본 장인 세대들의 전철을 따라 아이디어를 얻기 위해 자연으로 눈을 돌렸다. 〈겨울 숲 속의 층층이 겹쳐진 잔가지 사이로 비치는 빛의 이미지를 어떻게 재창조할 수 있을 것인가에 대해 생각했어요.〉

그녀는 종이를 잘라 다섯 가지의 서로 다른 나뭇가지 모양을 만들었다. 어떤 것은 꽤나 사실적이었고, 또 어떤 것은 좀 더 추상적이었다. 그리고는 이 뾰족한 나뭇가지들의 배열에서 적절한 밀도와 시각적 질감이 느껴질 때까지 반복해서 뭉텅이를 지어 무작위로 흩었다. 그리고는 1.6미터 길이의 드로잉에 그 패턴을 기록했다. 1.6미터는 완성된 전등갓의 실제 길이이다. 전구 주위를 세 바퀴 돌기 때문이다.

패턴의 복잡함과 날카로운 모서리를 고려해서 아즈미는 레이저 커팅 방법을 예상했지만, 맥스레이는 경제적이고 노력도 적게 드는 자체 다이커팅 기술로 이 공정을 완성시켜 줄 지역의 작은 업체 한 곳을 발견했다. 적당한 소재를 찾아내기 위한 조사도 필요했다. 종이 도매상의 조언을 새겨들은 디자이너와 고객은 플라스틱의 일종인 폴리에틸렌으로 제작한 유사 종이 제품을 선택했다. 주로 광고판 포스터에 쓰이는 이 재료는 튀어나온 가지들이 부러지지 않을 정도로 튼튼하며, 내화성도 있기 때문에 전구에서 나오는 열로 전등 내부 온도가 올라갈 경우에도 안전하다.

전등갓은 단단하게 말아서 포장되고 맥스레이의 전자 부품들, 스테인리스 스틸 기둥과 받침대 등과 같이 판매된다. 소비자의 간단한 조립이 끝나고 나면 〈트위기〉는 나지막하게 걸린 겨울 해를 떠올리게 하는 부드러운 빛을 발산한다.

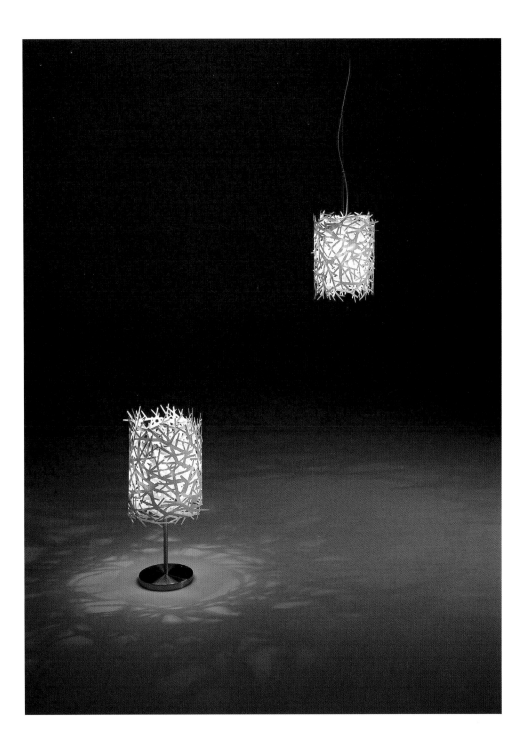

two piece 투피스

드릴 디자인 Drill Design
2010 // 미즈토리 Mizutori

일본 전통의 게다 샌들은 많은 사람들이 발에도 좋고 마음에도 좋다며 추천하지만, 현대 일본인들에게는 사실 팔기 어려운 품목이다. 딱딱한 나무 바닥 창에 천으로 만든 끈이 붙은 게다 샌들은 특별히 편한 것도 아니며 더군다나 운동화에 길이 든 사람에게는 신고 걷는 것조차 쉽지 않다. 하지만 조금만 개선시키면 이 샌들이 다양한 계층의 소비자에게 충분히 다가갈 수 있다고 확신한 게다 생산 업체 미즈토리는 드릴 디자인의 야스니시 요코(安西葉子)와 하야시 유스케(林裕輔)에게 이 전통 나무신을 현대화하는 사명을 맡겼다.

드릴 디자인이 맨 처음 한 생각은 신을 신고 발을 구부릴 수 있도록 샌들 자체를 개조하는 것이었다. 하야시는 〈나무신을 신고 걸으면 발바닥 전체가 기울어진다〉라고 설명한다. 발은 발가락 뿌리 쪽 관절에서 한 번 꺾이고 싶어 한다. 드릴 디자인은 신발과 발이 일체가 되어 움직일 수 있도록 나무 밑창을 둘로 잘라 그 사이에 발 관절과 함께 휘어지는 발포 고무 조각을 삽입하고, 신발 바닥 아래에는 충격을 흡수할 창을 덧대는 방법을 제안했다(263면 위).

두 디자이너는 나무를 재료로 작업을 해본 경험이 있었지만(180면의 〈페이퍼우드〉 참조), 신발의 메커니즘에 익숙해지기 위해 게다 생산의 중심지 시즈오카 현에 있는 미즈토리 본사의 전문가들로부터 도움을 받아야 했다. 두 사람은 신발을 어떻게 개조해야 하는지 아이디어를 얻기 위해 직접 수많은 게다를 신어보고 자신들의 다리 움직임을 연구했다. 이런 경험적인 지식을 기초 삼아 도쿄 작업실에서 여러 가지 스케치를 그리고 간단한 시제품을 몇 가지 만들어 본 뒤 미즈토리와 함께 본격적인 디자인 개발에 들어갔다.

그 결과 발가락을 덮는 〈에그 Egg〉(263면 아래)와 발가락이 노출되는 〈터널 Tunnel〉이라는 두 모델이 최초로 시장에 출시되었다. 두 모델 모두 남녀 공용에 실내용이었다. 바닥 창은 게다의 전통적인 재료, 곧 시즈오카 현에서 자라는 편백나무를 깎아서 만들었고, 이것을 미즈토리 공장에서 고무와 결합한 뒤 오일로 이음매 칠을 했다. 검은색의 고무와 베이지색 나무가 선명한 대조를 이루기 때문에 사람들은 자연스레 신발의 독특한 구조에 시선이 쏠리게 된다. 또한 인조 가죽으로 된 세 가지 색상 가운데 선택할 수 있어서 패션의 융통성 면에서도 탁월하며, 특유의 단순한 스타일 때문에 청바지든 기모노 느낌의 유카타든 무리 없이 어울린다.

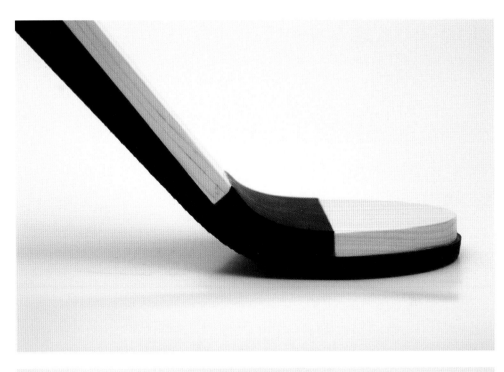

umbrella tea house 엄브렐러 티 하우스

야지마 가즈히로矢嶋一裕 // 야지마 가즈히로 건축 설계Kazuhiro Yajima Architect
2010 // 히요시야 워크숍 Hiyoshiya Workshop

〈엄브렐러 티 하우스〉는 일본의 가장 소중한 두 가지 유산인 우산 만들기와 다도를 하나로 묶었다. 격식을 맞춰 차를 한잔 들기에 딱 알맞은 크기의 이 휴대용 다다미방은 대나무 테에 천을 씌워 놓아 우산처럼 접거나 펼 수 있다. 건축가 야지마 가즈히로가 디자인하고 교토의 우산 제작 업체 히요시야 워크숍이 만든 이 작은 집은 공예와 건축의 진정한 협업이라 할만하다.

일본의 종이 우산을 휴대용 지붕에 비유했던 야지마 자신도 한때 이 아름다운 우산에 매료되었던 적이 있었다. 하지만 2010년 시즈오카 현의 세계 차 축제를 위한 차 체험 부스를 설계해 달라는 의뢰를 받으면서 그는 이 우산을 처음으로 건축적 차원에서 경험하는

계기를 맞게 된다. 야지마는 대나무와 종이로 된 일본 전통 우산의 어휘를 문자 그대로 차용해 보기로 결심했다. 하지만 같은 재료일지라도 원래의 물건에서 또 다른 물건으로 바꾸는 데는 몇 가지 수정이 필요했다. 이 과정에서 그는 다도 컨설턴트이자 크리에이티브 감독으로 활동 중인 기무라 소신의 도움을 받았다. 야지마가 설명하듯 〈대나무는 강하고, 가볍고, 작업하기도 쉽지만 겉과 안의 수축률이 달라 부서지기 쉬운〉 단점이 있다. 그는 우산 기술자의 노하우를 빌어 이 문제를 해결했고, 덕택에 대나무에 금이 가는 사태를 막았다. 직경 2.75미터의 이 티 하우스는 대나무 한 그루로 전체 무게를 지탱하고 있으나, 이 나무가 중앙 기둥 역할을 하지는

않는다. 대신 우산 기술자는 대나무를 얇게
쪼개어 50개의 살을 만들었고, 이 살을 다시
각각 두 토막씩 낸 다음 양 끝을 살짝 덧대어
꿰맨다. 이렇게 활절이 장치된 쉰 개의 덧살이
늑골 구조를 만들며 지붕과 벽을 지탱한다.
마지막으로, 대나무 구조물에 일본 전통종이
와시를 닮은 백색 부직포를 붙인다. 하지만
야지마의 말처럼 〈가장 어려운 부분은 문에 대한
아이디어를 짜내는 것〉이었다. 결국 그는 두
개의 입구(차를 대접하는 사람을 위한 키 큰 문과

손님을 위한 키 작은 문)를 만들었는데, 가운데
활절이 장치된 패널이 위로부터 드리워진다.
차 축제가 끝나면 티 하우스는 낚싯대 하나로
간단히 철거가 가능하다. 구조물의 꼭대기
중앙에 감춰진 고리에 낚싯바늘을 걸고
잡아당기면, 티 하우스 전체가 우산처럼 접히고
전체 3.6미터 길이의 길쭉한 꾸러미가 된다.
〈엄브렐러 티 하우스〉는 일반 승용차 안에
들어가기는 힘들지 모르지만 이동 가옥으로
활용할 수 있는 가능성은 무궁무진하다.

wasara 와사라

오가타 신이치로緒方慎一郎 // 심플리시티Simplicity
2008

단언컨대, 〈와사라〉는 이 지구상에서 가장 아름다운 일회용 접시 중 하나이다. 게다가 쉽게 재생 가능한 생분해 재료로 제작되었으므로 지구를 위해서도 비교적 착한 그릇이다. 그렇지만 대단한 장인의 솜씨가 느껴지는 아름다운 그릇과 컵들이라 한 번 쓰고 내버리는 것이 아깝다.

일본어 〈와사라〉는 〈일본의 식기〉라는 의미를 담고 있다. 이 그릇들이 태어난 곳을 명시하기에 가장 적절한 표현이다. 디자이너 오가타 신이치로의 이 컬렉션은 일본의 고급 정찬 요리인 가이세키(懷石料理)에서 평범한 가정식 요리 가테이(家庭料理)에 이르기까지 모든 상차림마다 갖가지 음식들을 하나하나 그 크기나 모양별로 맞춤형 접시에 담아 소량씩 내놓는 일본 요리를 겨냥하고 디자인되었다. 그렇지만 그 외에도 다양한 종류의 원형 접시, 볼, 텀블러 그리고 커피나 와인, 국수를 담을 수 있는 여러 크기의 컵들이 포함되어 있어서 서양 요리를 위해서도 모자람이 없다.

오가타는 〈나라마다 접시를 사용하는 방식이 다르다〉고 설명한다. 일본에서는 식탁에 앉아 식사를 할 때도 접시를 자주 들어 올리며 음식을 씹는 동안에는 접시를 들고 있기 때문에, 〈와사라〉는 쉽게 기울어지지 않고 혼자서도 잘 서 있어야 했다. 몇몇 그릇은 주둥이나 가장자리가 한 손으로도 잡기 편하게 되어 있다. 그리고 대부분의 일본 식기들이 그렇듯이 젓가락질을 편하게 할 수 있도록 그릇이 테두리가 따로 없이 매끈하다.

디자인은 한 달여 기간 동안 마무리가 되었지만 생산 방식을 해결하는 데는 꼬박 3년이 걸렸다. 오래 찾아 헤맨 끝에 오가타는 이 프로젝트에 꼭 있어야 하는 금속 주형을 제작해 줄 자동차 엔진 부품 업체를 발견할 수 있었다. 주형은 접시의 섬세한 형태를 만들어 내는 것 외에도 접시 표면에 수작업으로 만든 와시 종이의 느낌을 내기 위해 미묘한 무늬도 찍는다. 〈와사라〉 컬렉션은 중국에서 순백색의 한 가지 색상으로만 대량 생산되며, 대나무, 갈대 섬유 그리고 바가스(사탕수수를 가공하고 남은 찌끼로 만든 제품)를 혼합한 재료가 쓰인다.

이 재료는 원상태 그대로 두면 매우 강하지만 — 뜨겁고 차가운 음식과 음료를 모두 담을 수 있으며 방수 및 방유 효과가 10시간까지 지속된다 — 은식기에는 치명적이다. 오가타는 이런 약점도 극복할 수 있으리라 확신하며 대나무 날붙이를 포함하는 선까지 이 시리즈를 확대하는 중이다.

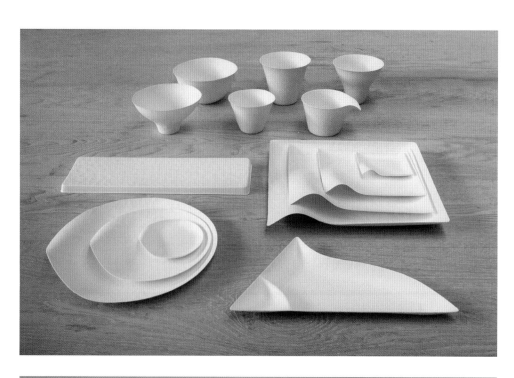

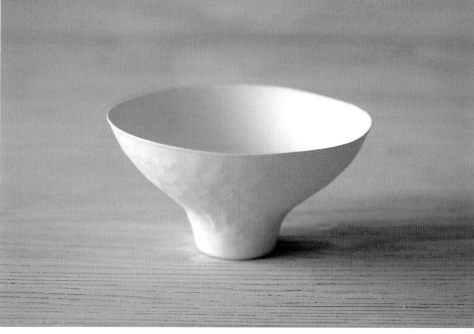

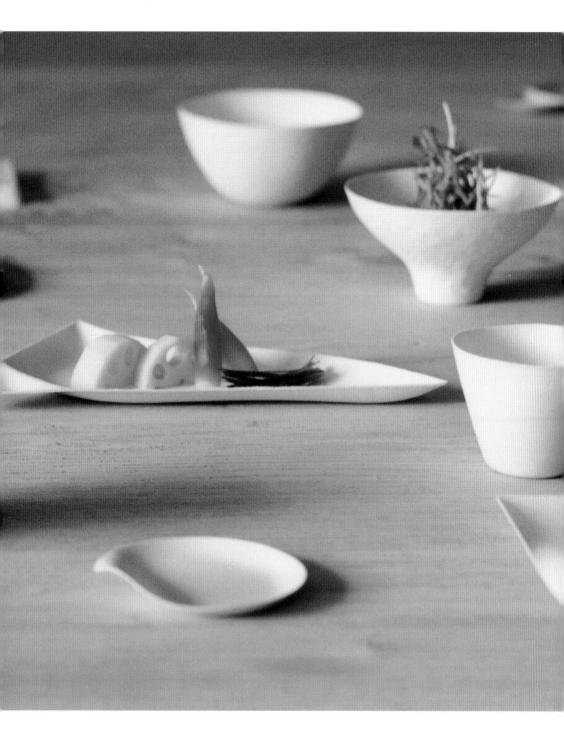

whill 휠

스기에 사토시杉江理
2011

좁고 붐비는 도로로 뒤엉킨 도쿄 시내는 결코 휠체어를 타고 다니기 제일 좋은 곳은 아니다. 휠체어에 의지해야 하는 이의 입장에서는 일본 전역 어디에나 있다는 편의점에 한 번 들르는 것도 단단히 맘을 먹어야 하는 도전거리일 수 있다. 디자이너 스기에 사토시는 수많은 휠체어 이용자들이 날마다 겪어야 하는 신체적 고통, 이동의 제한으로 인한 불편 등을 보며 크게 충격을 받았다. 그는 젊은 공학자, 마케팅 전문가, 산업 디자이너 15명 그리고 그 외에 지도에 없는 영역을 탐색해 보려는 열정에 불타는 20대 청년들을 불러 모았다. 그리고 이들은 각자의 재능을 쏟아 부어 〈휠〉이라는 이름의 멋진 시제품 기기를 개발했다.

휠체어 바퀴에 장착하여 사용하는 초대형 헤드폰처럼 생긴 〈휠〉은 배터리로 구동하는 소형 전자 모터가 기기 양 측면에 내장되어 있어 그 동력으로 휠체어 바퀴를 움직인다. 섬유 강화 플라스틱을 주재료로 만든 유선형 계기판은 손이나 팔을 자유자재로 쓰지 못하는 사람이라도 큰 어려움 없이 방향 조정을 할 수 있다. 세그웨이Segway의 〈1인용 이동 수단〉처럼 계기판 한가운데의 버튼을 살짝 누르면 전진 이동을 하며, 〈휠〉의 오른쪽 또는 왼쪽 팔을 누르면 그쪽으로 휠체어가 방향을 튼다. 스기에는 이를 가리켜 〈신개념 기동성〉이라고 표현한다. 또한 시각적인 면에서도 일반적인 조이스틱 기반의 휠체어 조정 메커니즘과는 비교도 할 수 없이 드라마틱한 변화를 성취하기도 했다. 〈휠〉은 〈직접 운전을 한다는 공격적인 이미지를 가지고 있습니다.〉

디자인 개발의 첫 단계는 재활 치료 센터에서 현장 조사를 하는 데서 시작했다. 이곳에서 스기에는 한 공학자와 회의를 거듭하면서 휠체어에 대해 자세히 알게 되었다. 이 시간은 〈휠〉의 잠재적인 사용자들과 이야기를 나누며 그들을 관찰할 수 있는 기회였다. 〈사람들 대부분이 혼자서 쉽게 밖에 나갈 수 있으리라고는 상상조차 못합니다.〉

그 뒤 디자인팀은 최고의 이동성과 전반적인 외형을 고려할 때 어느 부위가 모터의 위치로 가장 최선일 것인가를 두고 연구하기 시작했다. 모터를 두 개로 나누면 무게 분산에 유리할 뿐 아니라 속력도 높일 수 있었기 때문에 양팔 형태를 채택하기로 결정을 했다. 〈휠〉은 일반 동력 의자의 수준을 훌쩍 뛰어넘어 시속 20킬로미터의 속력까지 낼 수 있다. 양측면의 경첩과 연결된 스탠드도 기계 장치가 되어 있어서 누구든지 큰 어려움 없이 기기를 장착할 수 있다.

x-ray 엑스레이

요시오카 도쿠진 吉岡德仁
2010 // 일본 전기 통신 공사 KDDI / 이다iida

일본의 휴대 전화기는 전 세계에서 가장 발달된 단말기에 속한다. 기능적인 면에서도 일반적으로 상용화된 일반 원거리 통신 수단의 수준을 크게 앞지르며 — 텔레비전, 지하철 패스, 체지방 계산기 역할도 겸한다 — 셀 수 없이 다양한 색상, 형태, 미적 변형이 쉴 새 없이 쏟아져 나온다. 하지만 이런 만만치 않은 상황 속에서도 제품 디자이너 요시오카 도쿠진은 지금껏 한 번도 본 적 없는 유형의 모바일 폰을 만들어 보고 싶었다. 〈제게 중요한 것은 소비자들의 상상력 너머로 그들을 안내하는 것입니다.〉 그리고 2010년 일본의 거대 모바일 폰 업체인 일본 전기 통신 공사의 이다(114면의 〈인포바 A01〉 참조)에서 출시된 〈엑스레이〉가 바로 그러한 일을 했다.

다른 많은 모바일 폰들처럼 〈엑스레이〉도 신호 처리 시간call processing time을 단축시키는 초고속 중앙 처리 장치, GSM 기술 표준 등의 최신 기능들을 도입했고, 직사각형의 폴더형 외형조차 기존의 상용화된 수준을 크게 벗어나지 않는다. 오히려 〈엑스레이〉만의 진짜 특징은 전화기 내부의 작동 모습, 복잡하면서도 아름다운 전자 부품들의 조합을 그대로 보여 주는 독특한 투명 스킨에 있다.

요시오카는 모바일 폰 디자인에서는 최초로 공학자들과 함께 전화기의 내부부터 차분히 구성하면서 안에서 밖으로 작업을 해나갔다. 〈우리는 한 번에 한 가지 문제만 다뤘습니다〉라고 그는 말한다. 보통은 가려져 보이지 않았을 부분들을 미적으로 끌어올리기 위해 구성 요소들을 재편성하고, 일부는 색상을 바꾸고, 레터링을 독특하게 꾸몄다.

그 뒤 요시오카는 폰의 외관으로 옮겨 갔다. 그는 튼튼한 유리 섬유 강화 폴리카보네이트 재질을 사용하여 붉은 색, 푸른 색, 검은 색이 살짝 도는 투명의 세련된 외피를 선택했는데, 사실상 사라져 눈에 보이지 않는 느낌이다. 대신 폰의 전면을 가로지르는 LED 밴드가 걸려오는 전화, 현재 시간 등과 같은 정보를 알려준다.

요시오카의 컴퓨터 드로잉은 투명 아크릴로 만든 실물 크기 모형의 기초가 되었다. 디자이너는 마치 예술 작품을 조각하듯 모형의 모서리를 깎거나 필요한 곳을 파냈다. 〈실제로 손에 쥐어 보면서 계속 시험을 해봤습니다. 1밀리미터의 10분의 1 때문에도 폰의 느낌이 달라지거든요.〉 바로 이런 세심한 손길 속에서 탄생한 〈엑스레이〉는 그래서 근사한 외형뿐만 아니라 손에 쥐었을 때의 만족스러운 느낌까지도 타의 추종을 불허한다.

yama 야마

고바야시 미키야 小林幹也 // 미키야 고바야시 디자인Mikiya Kobayashi Design
2011 // 다카타 렘노스Takata Lemnos

저렴하고, 가볍고, 차가운 감촉의 알루미늄은 보통 고급
금속으로 여겨지지는 않는다. 하지만 고바야시 미키야의
소금통과 후추통(제품 이름 〈야마〉는 일본어로 〈산〉을 뜻한다)은
그런 선입견을 교묘하게 흔든다. 썩 잘 어울리는 이 은색
금속의 산 한 쌍은 사람들의 손 안과 식탁 위 어디든
안정감 있게 자리한다.
두 양념통은 지금 금속으로 되어 있지만, 사실 고바야시
프로젝트의 첫 출발지는 나무였다. 도쿄의 디자이너
고바야시가 훗카이도의 한 목가공 업체를 위해 디자인한
여러 가정용품들이 도야마 현의 유서 깊은 금속 가공 업체
다카타 렘노스 사람들의 눈에 띠었다. 다카타 렘노스는
고바야시에게 이 회사의 대표적인 재료인 놋쇠와
알루미늄을 활용한 제품을 디자인해 줄 것을 의뢰했다.
회사의 목표는 금속 재료가 더 매력적으로 보이도록
변신을 꾀하는 것뿐 아니라, 불교 의식 용품을 제작하는
전통 방법을 현대적으로 응용하는 길을 모색하는 데도
있었다.
고바야시가 다카타 렘노스를 위해 디자인한 첫 번째
컬렉션 〈이키iki〉(〈금속 주물〉을 뜻하는 〈이모노〉와
〈도구〉를 뜻하는 〈키〉를 합성한 말)는 알루미늄으로 만든
촛대와 향로 그리고 놋쇠 병따개와 젓가락 받침대 등이
포함되었다. 〈손에 꼭 들어맞는 제품을 만드는 것이 디자인
콘셉트였습니다.〉 알루미늄이 놋쇠보다 가볍기 때문에
고바야시는 각 제품마다 어떤 재료를 써야 할지 매번

무게를 확인해 보아야 했다.
놋쇠는 〈야마〉 용으로는 지나치게 무겁게 느껴졌으므로
알루미늄이 선택되었다. 양념통의 윗부분은 연마를
했으나 나머지 부분은 사형 주조 과정에서 자연스럽게
생긴 거친 질감을 그대로 두었다. 이것은 생산비 절감과
숨겨진 미를 칭송하는 전통 일본 미학의 정신을 담아내기
위한 방법이었다. 〈기모노의 칼라와 비슷합니다〉라고
디자이너는 설명한다(잘 알려져 있듯이, 기모노는 겉옷 안쪽에
아주 많은 속옷을 겹쳐 입는데 그중 일부만 겉옷의 칼라 밖으로
살짝 드러난다). 〈몇 군데는 연마를 하지 않고 남겨 두는
편이 금속의 아름다움을 더 부각시킵니다.〉 또한 양념통의
목적은 양념을 담는 데 있으므로, 표면이 상하지 않도록
부식 방지 처리를 했다.
일반 양념통과 마찬가지로 〈야마〉도 윗면에는 소금과
후추를 뿌리는 작은 구멍이 있고 용기 밑바닥에는 양념을
채워 넣기 위한 큰 구멍이 있다. 기능적으로 대단한 혁신을
감행한 작품은 아니지만, 미소를 짓게 만드는 형태와
촉감을 통해 알루미늄의 다재 다능성을 새로운 차원으로
올려놓았다.

yu wa i 유와이

다나카 유키田中行 // 아키텍쳐 플러스 인테리어 디자인 잇순Architecture + Interior Design Issun
2011 // 아리타 유센도Arita Yusendo

일본의 결혼식은 신랑 신부가 답례품을 나눠 주는 것으로
마무리된다. 답례품은 개별적으로 하얀 봉투에 넣어
포장을 하고, 행사의 취지에 맞게 선택된 일본의 의례용
종이 끈 미즈히키(水引)로 매듭을 묶는다. 이런 매듭은 다른
선물을 포장할 때도 흔히 쓰인다. 이것을 눈여겨 본 다나카
유키는 미즈히키를 엮어 술병 모양의 가방을 만들어 〈유 와
이〉(축하의 매듭)라는 이름을 붙였다. 축제용 사각 매듭으로
장식한 이 망을 사용하면 예의와 품위를 모두 갖추어
청주를 선물할 수 있다.
이 프로젝트는 시코쿠 섬의 미즈히키 제조 업체 아리타
유센도에서 몇몇 젊은 디자이너들에게 이 전통 공예를
활용한 현대적인 제품을 디자인해 줄 것을 의뢰하면서
시작되었다. 중국의 끈 생산량이 늘어나고 일본의 숙련된
장인은 자꾸 줄어드는 추세로 인해 미즈히키 산업의
미래가 어둡다고 판단되었기 때문에 취해진 조치였다.
다나카는 회사의 요청을 받아들였다. 그리고 일단 매듭과
친해지는 일부터 시작했다. 아리타 유센도에서 제공한
매듭 견본들을 꼼꼼히 관찰하면서 복잡한 매듭 형태를
만드는 방법들을 차근차근 연구해 나갔다. 어느 정도
기술을 습득하고 나자 다나카는 구도를 실험하고 줄의
팽팽함이나 가닥의 수 같은 변수들을 다룰 수 있게 되었다.
그리고 마침내 영원히 지속되는 강한 결합을 상징하는
네모난 아와지 무수비(淡路結び) 매듭을 기본 단위로 삼아,
병을 담을 수 있는 그물망의 형태를 잡아 나갔다.

이 느슨한 그물망 가방은 총 90센티미터 길이의 끈이
소요된다. 여덟 가닥을 꼬아 리본처럼 만든 매듭이
지그재그로 배열되면서 병 전체를 다이아몬드 무늬로
감싼다. 다나카는 〈가닥의 숫자가 너무 적으면 병을
지탱하는 힘이 약해지고, 너무 많으면 가격이 비싸질
것〉이라 설명한다. 매듭으로 형태를 잡는 일은 병마개
부근의 높이에서 마무리되고, 그 뒤 가닥 전체를 한데 모아
손잡이 역할을 해줄 고리를 만든다.
〈유 와 이〉에 쓰인 끈은 와시 종이를 꼬아 심으로 삼고 그
위를 실크 재질의 색색의 레이온사로 감았다. 레이온사는
미끄러운 성질이 있으므로 폴리에스테르 절박을 이용해
만든 거친 질감의 실과 섞어 짰다. 그 결과 가방의 형태도
쉬 흐트러지지 않고 반복적인 사용도 가능해졌다.

zutto rice cooker 즛토 밥솥

시바타 후미에 柴田文江 // 디자인 스튜디오 에스 Design Studio S
2004 // 조지루시 Zojirushi

밥솥은 거의 모든 일본 가정의 주방에서 발견되는 가전제품이다. 끼니때마다 간편하게 따뜻한 밥을 지어 주는 이 제품은
일본인 대부분의 식생활에서 중심 기둥 역할을 한다. 그렇지만 이렇듯 집집마다 하나씩 볼 수 있는 물건임에도 불구하고
밥솥의 외관은 어딘지 주방과 어울리지 않는 듯한 느낌을 준다. 〈대개가 우주선처럼 생겼죠〉라고 산업 디자이너 시바타
후미에는 토로한다. 그녀는 다른 냄비나 프라이팬처럼 부엌 조리대 위에 올려놓아도 절대 이질감을 주지 않을 밥솥을
만들어 보기로 결심했다.

즛토 밥솥은 시바타가 일본 굴지의 가전제품 업체 조지루시를 위해 디자인한 작품 트리오 가운데 하나이다. 밥솥의
날렵한 타원형은 일본 전통의 마게와파(曲げわっぱ) 도시락 통에서 영감을 얻은 것이며, 일반 밥통에 비해 크기가 작다.
그래서 부엌의 다른 가전제품들 사이에서 부담 없이 자리를 차지할 수 있다. 그렇지만 이 작은 크기에도 불구하고 10인분
분량의 밥을 충분히 할 수 있다. 이것은 일반 시중에 나와 있는 밥솥들과 동일한 양이다.

밥솥의 검은색과 은색 외관은 영구적으로 변하지 않는 스테인리스 스틸처럼 보이지만 사실은 플라스틱 재질이다.
무채색의 외피 아래에는 복잡한 내부 기계 장치들이 자리한다. 퍼지 논리(〈만약 A라면, B이다〉를 따르는 논리)를 기반으로
즛토 밥솥은 온갖 종류의 밥 상태를 판별하고 또 준비할 수 있다. 더불어 마이크로칩 제어 타이머가 장착되어 있어서 밤에
잠들기 전에 쌀을 씻어 넣고 다음 날 아침에 갓 지은 고슬고슬한 쌀밥을 먹을 수 있으며, 남은 밥도 하루 종일 따뜻하게
보온할 수 있다.

밥솥의 내부 메커니즘은 기술의 발전 속도에 맞추어 주기적으로 수정되는 데 반해 밥솥의 형태와 외관만큼은
의도적으로 매년 동일하게 출시된다. 이러한 전략은 산업계 일반의 풍경과 상당한 대조를 이룬다. 일본에서는 6개월에서
1년 단위로 가전제품이 수정되거나 업데이트된다. 〈시장은 끊임없이 새로운 것을 요구합니다〉라고 시바타는 말한다.
〈하지만 훌륭한 디자인이라면 오랫동안 팔리고 사용할 수 있어야 해요.〉 즛토 밥솥(〈즛토〉는 일본어로 〈항상〉을 뜻한다)은
매장 진열대에서 오래도록 내려오지 않을 수 있는 자격을 고루 갖추었다.

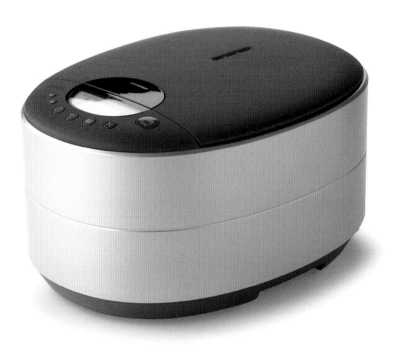

디자이너 프로필

가나야마 겐타 金山元太
// 겐타 디자인 Genta Design

가나야마(1964년 도쿄 태생)는 그래픽 디자이너 아버지를 통해 디자인의 세계에 눈을 떴다. 중·고등학생 시절부터 자동차를 만드는 꿈을 꾸었지만, 도쿄 구와사와 디자인 연구소에서는 제품 디자인을 전공했다. 오사카로 옮겨 아이디케이 디자인 연구실에서 6년을 근무했고, 1992년 다시 도쿄로 돌아와 독립했다. 첫 번째 제품은 고쿠요 가구의 컴퓨터 책상이었다. 2004년 아내 가나야마 치에와 겐타 디자인을 설립했다.

www.gentadesign.com

가와카미 모토미 川上元美
// 가와카미 디자인 룸 Kawakami Design Room

가와카미(1940년 효고 현 태생)는 도쿄 미술 음악 대학교(지금의 도쿄 예술 대학교)에서 산업 디자인을 공부했고 밀라노로 건너가 건축가 안젤로 만자로티Angelo Mangiarotti 밑에서 몇 년간 일했다. 1971년 도쿄로 돌아온 뒤 디자인 회사를 설립했다. 디자이너로 활동하면서 가구, 가정용품, 인테리어 등을 아우르는 다양한 디자인 분야를 섭렵했고, 현재는 요코하마의 쓰루미 쓰바사 다리 주변의 조경을 디자인하는 프로젝트에도 참여하고 있다.

www.motomi-kawakami.jp

간바라 히데오 神原秀夫 // 바라칸 디자인 Barakan Design

간바라(1978년 히로시마 태생)는 자동차 수리 분야를 통해 디자인에 입문했다. 자동차 정비소 사장의 아들이었던 그는 아버지가 끊임없이 부품을 해체했다가 조립했던 모습을 기억한다. 정비 기술을 완전히 습득한 뒤, 도쿄 조케이 대학교를 들어가 제품 디자인을 공부했다. 욕실 설비 업체 토토에 입사하여 3년간 일했고, 광고 대행사 덴츠에서 5년간 아트 디렉션과 그래픽 기술을 배웠다. 2010년 직접 회사를 차렸고, 동시에 도쿄 대학 선단 과학 기술 연구소의 특별 연구원으로 학계와도 협업을 하고 있다.

www.barakan.jp

고바야시 미키야 小林幹也
// 미키야 고바야시 디자인 Mikiya Kobayashi

고바야시(1981년 도쿄 태생)에게 유년시절 어머니와 함께 배웠던 서예가 공간 감각을 훈련하는 데 대단히 중요한 경험이었다. 의자의 역사를 다룬 어느 잡지 기사를 우연히 접했던 10대부터 디자이너가 되는 것을 진지하게 생각했었고, 결국 도쿄 무사시노 예술 대학교에서 인테리어 디자인을 공부했다. 상업 인테리어 디자인 회사 필드 포디자인 사무소에서 1년 가까이 근무한 뒤 2006년에 자신의 디자인 사무소를 차렸다. 2011년에는 도쿄에 디자인 상품 매장 타이요노 시타(《태양 아래서》라는 의미)을 열기도 했다.

www.mikiyakobayashi.com

구라모토 진 倉本仁
// 진 구라모토 스튜디오 Jin Kuramoto Studio

구라모토(1976년 아와지 섬 태생)는 자연에 둘러싸인 섬(아와지 섬은 훗날 일본 한신 대지진의 진앙지가 된다)에서 자랐고, 디자인을 공부하기 위해 고향을 떠나 가나자와 미술 공예 대학교에 입학했다. 전자 회사 NEC에 입사하여 도쿄와 베이징 사무실을 오가면서 모바일 폰과 그 외에 많은 전자 제품을 디자인했다. NEC에 근무하는 동안 친구와 함께 프리랜서 디자이너로 조금씩 일하기 시작했으며, 2008년에 독립했다.

www.jinkuramoto.com

구라카타 마사유키 倉方雅行
// 모노스 Monos

구라카타(1958년 도쿄 태생)는 멋진 외양과 동시에 뛰어난 기능을 가진 제품들을 보고 감탄하다가 중·고등학교 시절부터 디자인에 관심을 가지게 되었다. 도쿄 조케이 대학교에서 산업 디자인을 전공하고 자동차 회사에서 얼마

동안 근무하다가 동창들끼리 모여 인덱스INDECS라는 디자인 회사를 설립했으나, 몇 년 뒤 구라카타는 세계 여행을 떠난다. 일본으로 돌아와 1991년 아내 구라카타 야스코와 디자인 사무소 셀츠를 열었다. 2006년 가시와기 히로시와 디자인 제작 회사 모노스를 설립했다.

www.monos.co.jp

기타 도시유키 喜多俊之 // IDK 디자인 연구실 IDK Design Laboratory

기타(1942년 오사카 태생)는 오사카 나니와 디자인 대학교에서 공부했고, 신제품 디자인을 개발하는 지역 알루미늄 업체에서 몇 년간 근무했다. 그리고 1967년 오사카에서 자신의 회사를 차렸다. 1969년 이탈리아 여행을 갔다가 이탈리아의 유명 가구 업체 사장 체사레 카시나Cesare Cassina를 만난 뒤로는 유럽의 제조 업체들과도 활발한 협업을 전개했다. 현재는 밀라노와 오사카의 사무소를 오가며 다양한 제품들을 내놓고 있으며, 상당수가 일본의 전통 공예 문화를 적극 활용한 작품들이다.

www.toshiyukikita.com

나루세 이노쿠마 건축 설계 사무소 Naruse Inokuma Architects

나루세 유리(1979년 아이치 현 태생)는 어릴 때부터 자신이 창조적인 일을 하고 싶어 한다는 사실을 깨닫고 있었지만 건축 분야로 나가겠다고 결심한 것은 도쿄 대학교에 들어가고 나서였다. 학부 과정과 석사, 박사까지 모두 마친 뒤 2005년에 회사를 차렸다. 2년 뒤 이노쿠마 준(1977년 가나가와 현 태생)과 팀을 이루게 되는데, 이노쿠마는 도쿄 대학교에서 도시 디자인을 전공하다가 건축으로 방향을 바꾼 뒤 2년간 지바 마나부 아키텍츠Chiba Manabu Archiects에서 근무한 바 있다.

www.narukuma.com

나카가와 사토시 中川聰 // 트라이포드디자인 Tripod Design

〈저의 첫 번째 직업은 아이들을 가르치는 것이었습니다〉라고 도쿄의 디자이너 나카가와(1953년 이바라키 현 태생)는 말한다. 그는 지바 대학교에서 디자인 교육을 전공했다. 두 번째 직업은 10년간 일본과 시카고의 모토로라에서였다. 그 뒤 1987년 디자인 회사 환경 디자인 스튜디오(2000년 트리포드 디자인으로 개명)을 설립했다. 1990년대부터 〈보편적 디자인〉에 대해 연구하기 시작했으며, 이것은 지금까지도 그가 열중하는 주제이자 작품의 초점이다. 〈우리는 《보통》에 초점을 맞춰 왔습니다. 하지만 그게 무엇입니까?〉라고 그는 묻는다. 〈저는 좋은 디자인이란 보편적이어야 한다고 생각합니다.〉

www.tripoddesign.com

노사이너 Nosigner

도쿄의 디자인 회사 노사이너는 2006년에 설립되었다. 노사이너의 다재 다능한 역량은 제품과 그래픽 디자인뿐만 아니라 건축과 아트 디렉션까지 아우른다. 이 디자이너 집단은 계속해서 익명으로 남기를 원하기 때문에 자신들이 추구하는 인간과 인간, 인간과 환경 간의 보이지 않는 관계를 가리키고자 직접 만든 용어인 〈노사이너〉로만 스스로를 지칭한다. 이들은 또한 더 나은 사회를 만들기 위해 자신의 능력을 쏟는 데도 헌신적이다. 2011년 3월 동일본대지진이 발생했을 때 노사이너는 웹사이트를 개설하여 도움이 필요한 이들을 위해 전 세계 누구나 이곳에 요긴한 생존 기술을 올리고 공유할 수 있도록 했다.

www.nosigner.com

닛코 Nikko

도자기 그릇 회사 닛코는 1908년 가나자와 시에 세워진 회사로, 일본 경질 자기로 출발했다. 반자기(半瓷器)를 취급하는 이 업체는 생산량의 대부분을 해외로 수출했다. 1961년 본사와 제1공장을 인근의 이시카와 현으로 옮겼으며, 이 같은 현대화 시도는 전후 서양식 식기에 대한 일본 내수 시장의 증가와 맞아떨어졌다. 현재 닛코는 서양 요리와 일본 요리 모두에

가능한 모양과 크기의 그릇을
내수용과 수출용으로 생산하며 일본,
말레이시아, 태국 등지에서 생산
라인을 가동 중이다.
www.nikkoceramics.com

다나카 유키 田中行
// 아키텍처 플러스 인테리어 디자인
잇슨 Architecture + Interior
Design Issun
다나카(1969년 교토 태생)는
건축가 안도 다다오의 〈록코 집합
주택〉(1983~1993)을 바로 앞에서
구경하며 오사카에서 자랐다. 이
매력적인 주택 단지에 마음을 빼앗긴
그녀는 도쿄 무사시노 예술 대학교에
들어가 건축을 공부하게 되었다.
우치다 시게루가 이끄는 인테리어
디자인 회사 스튜디오80에서
5년간 일했고 그 뒤 1년간 유럽
전역을 여행했다. 도쿄로 돌아온
뒤 프리랜서로 일하다가 디자인
사무소를 열었다.
www.yukitanaka.biz

다카노 Takano
1941년에 다카노 다다요시가 설립한
회사로, 정밀 스프링을 만드는 업체로
출발했다. 시간이 흐르면서 사무용
가구, 고급 전자 설비, 건강 관리 용품
등의 다른 분야로 점차 사업 영역을
넓혀 갔고 현재는 일본 곳곳은 물론
세계 전역에 지점을 두었다. 일본
인구의 노령화가 점점 진행되어 감에
따라 다카노는 회사의 건강 관리

부서가 더 성장할 것으로 내다보고
있다.
www.takano-net.co.jp

다카하시 슌스케 高橋俊介
→ 아네스트

데라다 나오키 寺田尚樹
// 데라다디자인 1급 건축사 사무소
Teradadesign Architects
테라다(1967년 오사타 태생)는
동경 외곽 다치카와에서 자랐다.
그래픽 디자이너 아버지를 둔 탓에
이릴 때부디 디자인에 익숙했지만,
모형 만들기에 대한 남다른 애정은
일찍이 3차원 물건에 애착을 보일
때부터 드러났다. 중·고등학교
학생 시절에 수학과 물리학에
관심이 있었기 때문에 데라다는
건축가가 되기로 결심했다. 도쿄
메이지 대학교에서 공학을 공부한
뒤 오스트레일리아와 이탈리아에서
일을 했고, 그 뒤 런던 건축 협회
학교의 석사 과정에 입학했다. 졸업
후 프리랜서로 일하다가 2003년
도쿄에 데라다디자인 1급 건축사
사무소를 설립했다.
www.teradadesign.com

데라야마 노리히코 寺山紀彦
// 스튜디오 노트 Studio Note
데라야마(1977년 도치기 현
태생)는 도쿄 주요 공과 대학교에서
건축을, 이어 가나자와 국제 디자인
연구소에서 제품 디자인을 공부했다.

그리고 네덜란드로 가서 디자인
아카데미 아인트호벤에서 디자인
공부를 계속했고, 스튜디오 리처드
허튼에서 1년가량 수습 사원으로
지내다가 건축 회사 MVRDV와 합작
사업에 뛰어들었다. 2006년 도쿄로
돌아왔고 얼마 뒤 스튜디오 노트를
설립했다. 노트란 그의 이름과 성의
각각 첫 음절을 따서 만든 명칭이자,
모든 디자인 프로젝트에서 첫 단추
역할을 하는 처음 메모 또는 스케치를
가리키는 말이기도 하다.
www.studio-note.com

드릴 디자인 Drill Design
도쿄의 전천후 디자인 회사 드릴
디자인은 2000년 야스니시 요코와
히야시 유스케가 설립했다.
야스니시(1976년 기후 현 태생)는
도쿄 와세다 대학교에서 사회학을,
하야시(1975년 가나가와 현 태생)는
도쿄 가쿠슈인 대학교에서 경제학을
공부했다. 그 뒤 두 사람은 도쿄
ICS예술 대학교에서 디자인을
공부했고 그 후 1년 동안 각기
다른 회사에서 근무를 하다가
의기투합하여 드릴 디자인을 차렸다.
드릴 디자인은 신제품 생산에도
매진하지만 그래픽 디자인과
인테리어 디자인 프로젝트도 함께
진행한다.
www.drill-design.com

디브로스 D-Bros
// 드래프트 Draft

디브로스는 1995년 도쿄의
그래픽 디자인 및 광고 대행 업체
드래프트(1978년 미야타 사노루
설립)의 제품 디자인 분과로
출발했다. 매년 이 회사의 그래픽
디자이너들은 재미와 기발함이
넘치는 제품들을 선보이는데,
이때마다 문구류, 달력, 유리잔
등을 포함하여 2차원과 3차원의
경계를 아슬아슬하게 오가는 다양한
품목들이 눈길을 끈다.

www.d-bros.jp

마나 Marna

도쿄의 가정용품 제작 업체 마나는
1872년 나고야 도라마츠가 니가타
현에 청소용, 미술용 붓을 만드는
회사를 설립하면서 출발했다. 1905년
도쿄 스미다 강변의 현재 위치로
이전했다. 1923년의 간토 대지진과
제2차 세계 대전 중의 폭격으로 회사
시설이 두 차례에 걸쳐 파괴되었고,
그 결과 이바라키 현에 독립된 새
공장을 짓게 되었다. 지금도 나고야
가문이 경영하고 있는 마나는
매우 다양한 종류의 가정용품들을
생산하고 있으며 그중 상당수가 자체
디자인 제품이기도 하다.

www.marna-inc.co.jp

모토기 다이스케 元木大輔
// 모토기 다이스케 건축 Daisuke
Motogi Artchitecture

모토기(1981년 사이타마 현 태생)는
중·고등학생 시절 레코드 재킷에
반해서 처음으로 디자인에 흥미를
가지게 되었고, 결국 도쿄 무사시노
예술 대학교에서 건축을 전공했다.
〈대규모 작품을 디자인한다는 것이
매력적이었습니다〉라고 그는 말한다.
도쿄에 있는 스키마 건축 설계에
입사해서 6년간 건축, 인테리어, 제품
디자인 일을 했다. 2010년 독립하여
회사를 차렸고 다양한 종류의
인테리어와 매장 디자인 프로젝트를
진행해 왔다.

www.dskmtg.com

무라타 치아키 村田智明
// 메타피스 Metaphys

무라타(1959년 돗토리 현 태생)는
오사카 시립 대학교에서 응용
물리학을 전공했으며 1982년 산요
전기에서 디자이너로서 첫 발을
내딛었다. 1986년 독립하여 허스
실험 디자인 연구소를 차렸는데, 그의
디자인 회사 메타피스의 모회사이다.
메타피스는 여러 제조 업체와 손을
잡고 다양한 종류의 가정용품과
개인용품을 생산한다.

www.metaphys.jp

뮤트 Mute

교토의 제품 디자인 회사 뮤트는
함께 도쿄 구와사와 디자인 연구소

제품 디자인과를 졸업했고 그 뒤
공간 디자인과 전시 디자인 업체에서
함께 근무했던 두 사람인 이토
겐지(1983년 시마네 현 태생)와
우미노 다카히로(1981년 도쿄
태생)가 2008년에 설립했다. 회사
이름 뮤트는 좋은 디자인은 소리치지
않고 조용히 주변 환경 속으로
섞여 드는 것이라는 그들의 철학을
반영한다. 〈틸Till〉은 대량 생산에
들어간 뮤트의 첫 번째 제품이지만 두
사람은 자체 제작한 상품을 인터넷을
통해 직접 팔기도 한다.

www.mu-te.com

미소수프디자인 MisoSoupDesign

미소수프디자인은 나가토모
다이스케와 미니 잰이 2004년
뉴욕에 설립한 건축 회사이다.
나가토모(1977년 미야자키 현
태생)는 도쿄 메이지 대학교와 뉴욕
컬럼비아 대학교에서 학업을 마친
뒤 뉴욕의 텐 아키텍토스와 도라
디자인에서 근무했다. 잰(1979년
타이완 태생)은 서던캘리포니아
대학교와 컬럼비아 대학교에서
건축을 전공했고 뉴욕의 건축
회사 FXFOWLE에서 일했다.
미소수프디자인은 주로 건축
디자인과 가구 디자인 프로젝트를
진행한다.

www.misosoupdesign.com

미야기 소타로 宮城壮太郎
// 미야기 디자인 사무소 Miyagi Design Office

미야기(1951년 도쿄 태생)는 어린 시절부터 자동차 디자인에 흥미가 있었으나 시력에 문제가 생겨 자동차 면허를 딸 수 없게 되자 진로를 바꾸어 제품 디자인을 선택했다. 지바 대학교를 졸업한 뒤 도쿄의 디자인과 마케팅 업체 하마노 연구소에 입사했다. 1988년에 독립하여 디자인 사무소를 차렸다. 그 뒤로 꾸준히 미야기는 그래픽, 제품, 포장, 인테리어, CI 등을 망라하는 광범위한 분야의 디자인 작업을 해왔다.

www.kt.rim.or.jp/~miyagi

미야자키 나오리 宮崎直理

미야자키(1977년 군마 현 태생)는 열다섯 살 때부터 디자인에 흠뻑 빠졌다. 일본의 유명한 초고속 〈총알 기차〉를 비롯한 기타 여러 가지 탈것에 매료된 미야자키는 운송 수단을 디자인하고 싶다는 꿈을 가졌으나 최종적으로는 가정용품 디자인으로 관심이 바뀌었다. 도쿄 다마 예술 대학교에서 제품 디자인을 공부한 후 가구 업체에서 몇 년간 근무하다가 이데아 인터내셔널로 옮겼다. 1995년에 설립된 이 회사는 실내용품과 가전제품을 취급하는 소매상이자 제작 업체로, 자체 디자이너들을 보유하고 있을 뿐 아니라 신제품 개발을 위해 외부 프리랜서 디자이너들에게 의뢰를 하기도 한다.

www.idea-in.com

반 마사코 坂雅子
// 아크릴 Acrylic

반(1963년 도쿄 태생)은 대학 졸업 후 아방가르드 회사 반 시게루 건축 설계에 입사하여 디자이너로서의 길에 입문했지만, 자신이 건축 예술을 평생의 업으로 삼을 생각이 있는지 여전히 확신이 서지 않았다. 그 뒤 독학으로 그래픽 디자이너가 되었고, 다시 보석 디자인으로 방향을 돌렸다. 이윽고 2003년에 처음으로 자신만의 아크릴 컬렉션을 선보인다. 그리고 얼마 뒤 이 재료의 이름을 본따 2005년 〈아크릴〉이라고 명명한 매장을 도쿄에 열었다. 이 자그마한 2층 건물에서 그녀는 자신의 주얼리 라인 전체 그리고 동생 나카무라 도모코와 함께 디자인한 핸드백들을 선보인다.

www.acrylic.jp

사카이 도시히코 酒井俊彦
// 사카이 디자인 어소시에이트 Sakai Design Associate

사카이(1964년 고치 현 태생)는 중·고등학생 시절 제품 디자이너가 되고 싶었고, 또 오토바이 애호가답게 디자인을 공부해서 더 나은 오토바이를 만들고 싶다는 욕심도 있었다. 하지만 1987년 도쿄 조케이 대학교를 졸업할 즈음 이제 오토바이 디자인은 충분히 〈멋져〉 보였고 더 이상 자신의 디자인 실력이 필요하지 않을 것 같았다. 대신 사카이는 전자 악기를 만드는 작은 회사에 들어갔다. 오스트레일리아에서 서핑을 하며 1년여를 보낸 뒤, 1992년 자신의 회사를 차렸다. 그는 디자이너이자 디자인 프로듀서로서 전자 회사들을 위한 〈선행 디자인advanced design〉 아이디어를 개발하는 등 매우 다방면에서 활약을 계속하고 있지만, 아직 오토바이는 디자인하지 못했다.

www.sakaidesign.com

사토 노부히로 佐藤延弘
// 풀플러스푸시 Pull + Push Products

사토 노부히로(1977년 가나가와 현 태생)는 1999년에 교토 세이카 대학교 건축학과를 졸업했다. 하지만 건축 공사 일을 하지 않기로 마음을 굳혔고 디스플레이용 장비와 장식물을 만드는 교토의 한 작은 업체에 입사했다. 틈틈이 남는 시간에 독립적으로 디자인 작업을 하면서 콘크리트 향로를 만들었다. 2002년에 독립해서 회사를 차렸다. 사토는 쉽게 구할 수 있는 원재료들로 모든 제품을 직접 만들며 온라인, 전시 그리고 교토에 있는 자신의 매장 코마도Comado 등에서 판매한다.

www.pull-push.com

사토 다쿠 佐藤卓
// 사토 다쿠 디자인 사무소 Satoh Taku Design Office

도쿄의 집 근처 들판에서 도시의 야생을 탐험하며 자랐던 어린 시절, 사토(1955년 도쿄 태생)는 컴퍼스와 성형 점토를 가지고 놀았다. 디자이너의 아들이자 엔진 제작자의 조카였던 그는 어릴 때부터 잘 만든 기계를 보며 감식하는 눈을 키웠다. 중·고등학교 때는 레코드 커버 디자인에 흥미를 가지게 된 것을 계기로 도쿄 미술 음악 대학교(지금의 도쿄 예술 대학교)에서 디자인을 전공하게 되었다. 광고 대행사 덴츠에서 몇 년간 근무한 뒤 디자인사무소를 열었다. 갤러리 도쿄 21_21 디자인 사이트의 관장이기도 하다.

www.tsdo.jp

사토 오키 佐藤オオキ
// 넨도 Nendo

사토 오키(1977년 토론토 태생)는 열 살 때까지 캐나다에서 살다가 그 이후 가족과 함께 일본으로 되돌아왔다. 도쿄 와세다 대학교에서 건축을 공부한 뒤 곧 자신의 사무소를 열었다. 그의 첫 번째 프로젝트는 도쿄 시나가와 역 인근의 낡은 집 한 채를 프랑스 레스토랑으로 개조하는 일이었는데, 예산이 극히 빈약했기 때문에 천밖에 사용할 수가 없었다. 밀라노 가구 박람회에 방문한 뒤부터 작업의 범위가 넓어졌다.

현대 넨도가 다루는 분야는 건축, 인테리어 디자인을 비롯하여 다양한 제품군에까지 걸쳐 있다.

www.nendo.jp

스기에 사토시 杉江理

스기에(1982년 시즈오카 현 태생)는 교토 리츠메이칸 대학교에서 경영학을 전공했다. 그 뒤 드로잉을 공부하여 닛산모터스의 디자인팀에 입사했고 그곳에서 주로 자동차 외부 디자인을 담당했다. 2009년 닛산을 떠나, 전 세계 지역 공동체들을 통해 디자인의 영감을 얻고자 하는 집단 스마일파크를 결성했다. 스기에라는 자신의 성과 수학 기호 X를 결합한 명칭인 스기엑스SugiX라는 별명으로도 알려져 있다.

www.whill.jp

스나미 다케오 角南健夫
// 티에스디자인 TSDesign

손으로 무언가를 만드는 일을 좋아하게 된 이후로 스나미(1973년 가가와 현 태생)는 어렸을 때부터 디자이너가 되고 싶었다. 지바 공업 대학교에서 제품 디자인을 전공한 뒤 도쿄의 한 침대 제조 업체에서 5년간 디자이너로 일했다. 여기서 수직으로 접어 넣을 수 있는 공간 절약형 침대를 개발하여 이것이 성공을 거두자, 마침내 용기를 얻어 2002년 독립을 했다. 그 이후로 장난감, 가구, 전자 기기 등의 다양한 제품들을

디자인해 오고 있다.

www.tsdesign.jp

스도 레이코 須藤玲子
// 누노 Nuno

스도(1953년 이바라키 현 태생)는 대가족에 둘러싸여 시골에서 자랐으며 옷감을 파는 순회 상인들이 매년 그녀의 집을 들르곤 했다. 〈다다미 바닥에 펼쳐져 있던 그 비단 옷감들은 너무나 아름다운 광경이었어요〉라고 그녀는 말한다. 〈텍스타일 디자이너가 되어야겠다는 생각을 처음 하게 된 계기였죠.〉 도쿄 무사시노 예술 대학교를 졸업한 뒤 건축적 설치물을 위한 태피스트리를 짜거나 대형 텍스타일 제조 업체에서 인쇄 패턴을 디자인하면서 일을 시작했다. 1982년 패션 레이블 〈이세이 미야케〉에 소속되어 있던 텍스타일 디자이너 아라이 주니치를 만났고, 그와 함께 혁신적인 패브릭 업체 누노를 키우게 되었다. 1987년 아라이는 누노를 떠났고, 그 이후로 스도가 경영을 맡아 오고 있다. 현재까지 누노는 2천 점 이상의 텍스타일을 생산했다.

www.nuno.com

스미 에이지 鷲見栄児
// 디자인워터 DesignWater

스미(1973년 기후 현 태생)는 중·고등 학교 시절에 디자인을 공부했고 그 뒤 의류 회사에서 근무하다가 목재 공업 으로 유명한 기후 현 히다타카야마의

한 가구 제조 업체에 견습 사원으로 들어갔다. 이를 계기로 그 지역 기술 학교에서 목공을 배우게 되었고, 나중에 기후 시에 자신의 회사를 차렸다. 현재 에이지는 가구, 제품, 인테리어 디자인을 망라하는 다양한 디자인 작품들을 선보인다. 〈흐르는 물처럼 어떤 특정 장르나 콘셉트에 얽매이지 않는 디자인을 하고자 합니다〉라고 그는 설명한다.

www.designwater.net

스미카와 신이치 澄川伸一
// 스미카와 디자인 Sumikawa Design

스미카와(1962년 도쿄 태생)는 지바 대학교에서 산업 디자인을 전공했고 소니 제품 디자인 부서에 입사했다. 이 거대 전자 회사에서 스미카와는 일본과 미국을 오가며 워크맨, 라디오, 헤드폰, 텔레비전 등을 비롯한 수많은 제품을 디자인했다. 1992년 독립하여 도쿄에 스미카와 디자인을 설립했다. 소비 제품에서 기능의 중요성을 강조하면서도 일상생활에 약간의 경쾌함을 보탤 수 있는 물건을 디자인하는 것이 그의 목표이다.

www001.upp.so-net.ne.jp/
sumikawa

스즈키 게이타 鈴木啓太
// 프러덕트 디자인 센터 Product Design Center

스즈키 게이타(1982년 아이치 현 태생)는 열네 살 때 찰스와 레이임스 부부가 디자인한 의자를 보고 처음으로 디자인의 세계를 접하게 되었다. 〈그렇게 아름다운 의자가 있다는 사실에 깜짝 놀랐습니다.〉 결국 그는 도쿄 다마 예술 대학교에서 제품 디자인을 전공하게 된다. 재학 시절에 스즈키는 그의 작품 〈후지야마 글라스〉의 제작을 인연으로 스가하라 글라스웍스와 인연을 맺게 되었고, 이 잔은 진 제조 업체 봄베이 사파이어에서 개최한 공모전에 출품되었다. 디지인 회사에서 어느 정도 근무하다가 2012년 프러덕트 디자인 센터라는 회사를 차렸다.

www.productdesigncenter.jp

스즈키 마사루 鈴木マサル
// 옷타이피누 Ottaipinu

스즈키 마사루(1968년 치바 현 태생)는 도쿄 다마 미술 대학교에서 그래픽 디자인을 공부할 생각이었지만, 다마 대학교 교수이자 잘 알려진 텍스타일 디자이너 아와쓰지 히로시가 그에게 진로를 바꿀 것을 설득했다. 졸업 후 스즈키는 아와쓰지 아래서 4년간 일하면서 인테리어와 나염 패브릭 디자인을 배웠다. 1996년 운피아토라는 이름의 디자인 사무소를 차렸는데, 이탈리아어로 〈한 접시〉를 가리키는 이 단어는 도예가 아내의 작품을 지칭하는

것이기도 하다. 옷타이피누는 스즈키의 대표적인 텍스타일 브랜드 가운데 하나이다.

www.unpiatto.com

스즈키 사치코 鈴木佐知子
// 스카체 디자인 Schatje Design

스즈키 사치코(1977년 도쿄 태생)는 예술중고등학교를 졸업하고 도쿄 무사시노 예술 대학교에 입학해서 조각을 공부했다. 디자인 분야의 일을 하고 싶었던 스즈키는 네덜란드로 건너가 위트레흐트 예술 대학교에서 3D 디자인을, 그리고 디자인 아카데미 아인트호벤에서 제품 디자인을 전공했다. 귀국하여 도쿄의 옛 중학교 건물을 개조하여 예술가와 디자이너들을 위한 작업 공간으로 만든 세타가야 모노즈쿠리 각코에서 근무한 뒤 2010년 자체 제작 회사를 세웠다.

www.schatje-d.com

시마무라 다쿠미 島村卓美
// 쿠르츠 Qurz

시마무라(1963년 고치 현 태생)는 창조적인 사람들에게 둘러싸인 환경에서 자랐다. 할아버지는 나무신을, 할머니는 기모노를 만드는 장인이었다. 어릴 적부터 자신이 예술가가 되고 싶어 한다는 사실을 알았지만 도쿄 조케이 대학교에 입학하면서 디자인으로 방향을 틀었다. 〈처음에는 작은 물건들에

관심이 있었습니다)라고 그는
말한다. 〈하지만 큼지막한 것들도
좋아해요.〉 양쪽을 모두 해보기 위해
시마무라는 자동차 디자인 분야로
뛰어들었다. 후지중 공업에 입사하여
처음에는 자동차 브랜드 스바루에서,
그 뒤에는 디자인 전담 자회사인 터그
인터내셔널에서 근무했다. 2005년
자신의 회사를 차렸다.
www.t-shima.com

시바타 후미에 柴田文江
// 디자인 스튜디오 에스 Design
Studio S

시바타(1965년 야마나시 현 태생)는
어린 시절부터 무언가를 직접 만들
수 있는 직업을 원했다. 부친이
야마나시 현의 작은 도시에서 원단
제조업을 했기 때문에 한때 텍스타일
분야의 직업을 선택해 보고픈 생각도
있었지만 결국 도쿄 무사시노 예술
대학교에서 산업 디자인을 공부했다.
도시바 디자인 센터에서 3년간
근무하면서 헤어드라이어, 면도기
등의 소형 전자 제품을 디자인했다.
1994년 디자인 사무소를 열고 여러
종류의 가정용품과 전자 제품을
디자인하기 시작했다. 좀 더 최근에는
인테리어 디자인 등으로 영역을
넓혔다.
www.design-ss.com

쓰보이 히로나오 坪井浩尙
// 히로나오 쓰보이 디자인 Hironao
Tsuboi Design

쓰보이(1980년 도쿄 태생)는 도쿄
다마 미술 대학교에서 환경 디자인을
공부한 뒤 시모다에서 불교 사찰을
운영하고 있던 아버지의 조언을
받아들여 1년간 엄격한 금욕적인
불교 수행을 했다. 건축 모형을
제작하는 회사에서 1년여 일했고,
2005년에는 그의 형 노부쿠니와
함께 100%라는 이름의 디자인
마케팅 회사를 차렸다. 두 사람은
함께 가정용품, 전자 제품, 조명 등을
비롯한 다양한 제품을 제작했다.
2010년에 쓰보이는 독자적인 디자인
회사를 차렸으나, 100%는 여전히
쓰보이의 제품도 마케팅하고 있다.
www.hironao-tsuboi.com

쓰카하라 가즈히로 塚原和博
일본의 유명 문구 회사 레이메이
후지의 디자인 부서에 소속된
쓰카하라(1957년 쿠마모토 시
태생)는 어린 시절부터 그림 그리기를
좋아했다. 도쿄 고마자와 대학교에서
법률을 공부했지만 법조계로
입문하지도 않았고, 그렇다고 디자인
교육을 받지도 않았다. 1981년
레이메이 후지의 도쿄 지점에
입사했으며 이 회사의 가장 성공적인
공책을 비롯한 책상용품 라인들을
디자인했다. 레이메이 후지는 1890년
구마모토 시에 설립된 회사로

1953년에 도쿄 지점을 열었고,
1973년부터 꾸준히 학용품을 생산해
오고 있다.
www.raymay.co.jp

아네스트 Arnest
주방용품 업체 아네스트(1981년
스즈키 구니오 설립)는 사용할 때
재미가 있으면서도 주방 분위기를
경쾌하게 바꾸어 줄 요리 도구를
만들고자 한다. 회사는 니가타 현
산조 시에 있으며, 13명의 디자이너를
포함한 총 70명의 직원이 있다.
아오키 시게루(〈서스펜스〉의
디자이너, 1971년 니가타 현 태생)는
센다이의 도호쿠 예술 공과 대학에서
제품 디자인을 전공했다. 이후 다양한
회사를 다니며 학생용 가방에서부터
스포츠용품에 이르는 다양한
제품들을 디자인했으며, 2006년에
아네스트에 합류했다. 다카하시
슌스케(〈라운드 앤 라운드〉의
디자이너)는 1981년생으로 니가타
현의 한 전문학교를 졸업했다. 2005년
아네스트에 일러스트레이터로
입사했다가 2008년에 제품 디자인
분과로 옮겼다.
www.ar-nest.co.jp

아노 유키치 阿武優吉
// 아노 디자인 사무소 Anno Design
Office

아노(1972년 도쿄 태생)는 도쿄
다마가와 대학교에서 전자 공학을
전공했다. 하지만 완구와 모형 제작

업체인 시즈오카 현의 반다이에서 근무하는 동안 디자이너가 되기로 마음을 고쳐먹고 곧 런던의 센트럴세인트마틴 예술대학교 산업 디자인 석사 과정에 입학했다. 도쿄로 돌아온 뒤에는 아버지의 제품 디자인 회사 아노 어소시에이츠에서 4년간 일하다가 프리랜서로 독립했다.

www.anno-design.co.jp

아사노 야스히로 浅野康弘
// 아사노 디자인 스튜디오 Asano Design Studio

아사노(1953년 사이타마 현 태생)는 도쿄 고가쿠인 대학교에서 건축을 전공한 뒤 다시 도쿄 구와사와 디자인 연구소에서 포장 디자인을 공부하고 직접 디자인 사무소를 차렸다. 1988년 밀라노 도무스 아카데미에서 석사 과정을 마쳤다. 아사노 디자인 스튜디오는 현재 다양한 범위의 그래픽, 제품, 공간 디자인 프로젝트를 진행한다.

www1.nisiq.net/~asano

아오키 시게루 青木しげる
→ 아네스트

아즈미 도모코 安積朋子
// 티엔에이 디자인 스튜디오 T.N.A. Design Studio

아즈미 도모코(1966년 히로시마 태생)는 어린 시절부터 디자인에 관심이 많았다. 건축가이자 구조 공학자의 딸이었던 그녀는 여름방학

때마다 판지, 나무젓가락, 이쑤시개 등으로 집을 지으며 놀았던 기억이 또렷하다. 결국 그녀는 교토 시립 예술 대학교에 입학하여 건축을 전공하게 되었다. 도쿄의 한 건축 사무소에서 2년가량 근무하다가 런던 왕립 미술원에 입학하여 가구 디자인으로 석사 학위를 받았다. 그 뒤 2005년 런던에서 아즈미 신과 함께 회사를 차렸다.

www.tnadesignstudio.co.uk

아즈미 신 安積伸
// 에이 스튜디오 A Studio

아즈미 신(1965년 고베 태생)은 〈나는 컴퓨터를 디자인할 때처럼 가구를 봅니다〉라고 말한다. 교토 시립 예술 대학교를 졸업한 뒤 도쿄 NEC 디자인 센터에 입사했고, 이곳에서 워드프로세서, 랩탑 컴퓨터, 비디오게임 콘솔 등의 다양한 전자 제품을 디자인했다. 그리고 런던 왕립 미술원에서 산업 디자인 석사 과정을 마쳤다. 1992년에 졸업한 뒤 아즈미 도모코와 함께 런던에 회사를 차렸다가 2005년에 개인 사무실을 열었다.

www.shinazumi.com

앤드 디자인 & Design

도쿄의 앤드 디자인은 2005년 이치무라 시게노리와 미야자와 데츠, 구사노 마호, 미나미데 게이치 등이 설립한 회사이다. 설립 당시 이들은

모두 대기업 디자인 부서에 소속되어 있었으나 하나같이 좀 더 다양한 종류의 제품을 디자인해 보고자 하는 열망이 강했다. 2005년 〈100퍼센트 디자인 도쿄〉 무역 전시회에 첫 선을 보였던 이들의 최초 컬렉션은 2차원과 3차원 디자인의 경계를 무너뜨린 가정용품 12점이었다. 현재 이치무라(1972년 이바라키 현 태생)와 미야자와(1972년 도쿄 태생) 두 사람만이 회사를 그만두고 독립하여 앤드 디자인을 운영하고 있으며, 다른 업체의 주문을 받거나 자체적인 기획을 통해 디자인을 개발하는 두 방향으로 업무를 나누어 매진 중이다.

www.anddesign.jp

야마모토 히데오 山本秀夫
// 오티모 디자인 Ottimo Design

야마모토(1957년 도쿄 태생)는 한때 화가가 되기를 꿈꿨지만 현실적인 문제 때문에 도쿄 다마 미술 대학교에서 제품 디자인을 공부했다. 그는 제품 디자인 때문에 〈나의 관심들을 하나로 결합하고 생계도 꾸릴 수 있었다〉고 설명한다. 그 뒤 야마하에서 5년간 근무하며 주로 인테리어 제품에 집중했지만 이 회사의 주력 상품인 악기 쪽에도 어느 정도 관여했다. 1989년 오티모(이탈리아어로 〈최고〉라는 뜻) 디자인이라는 이름의 회사를 차린 이후 다양한 종류의 가정용품과

인테리어 상품들을 생산해 오고 있다.
www.ottimo-d.com

야마하 Yamaha

야마하(닛폰 각기라는 이름으로
1887년 야마하 도라쿠스에 의해 처음
시작된)는 리드 오르간, 곧 풍금을
만드는 회사로 출발했지만 지금은
모든 종류의 악기를 생산하는 전
세계 최대 규모의 업체로 성장했다.
〈솔직히 고백해야겠는데, 사실 전
악기를 하나도 다룰 줄 모릅니다.〉
야마하 제품 디자인 연구실의 총
책임자 가와다 마나부의 말이다.
하지만 그럼에도 그는 매년 3백여
대의 피아노를 비롯하여 드럼, 현악기
등을 비롯한 수많은 악기를 개발하는
과정을 진두지휘한다. 가와다가
거느린 디자이너 스물다섯 명은 각각
하마마츠의 야마하 본사에 소속된
기술자 그리고 음악가들과 팀을
이루어 일하며, 콘셉트 시안을 잡는
데서부터 최종 포장에 이르기까지
프로젝트의 모든 과정에 관여한다.
www.yamaha.com

야스쿠니 마모루 安國守
// 기쿠치 야스쿠니 건축 설계 사무소

야스쿠니(1968년 오사카 태생)는
니가타 시에서 어린 시절을 보냈다.
도쿄 와세다 대학교에서 미술사를
공부한 뒤 지도를 제작하는 작은
출판사에서 일했고, 그동안 틈틈이
짬을 내어 〈노칠리스〉를 디자인했다.

2009년 출판사를 그만두고 이미
사무소를 운영하고 있었던 건축가
아내와 함께 자신의 회사를 꾸리기
시작했다. 〈노칠리스〉는 그들의 첫
번째 산업 디자인 제품이다.
www.kikuchi-yasukuni.co.jp

야지마 가즈히로 矢嶋一裕
// 야지마 가즈히로 건축 설계
Kazuhiro Yajima Architect

야지마(1976년 사이타마 현 태생)는
도쿄 호세이 대학교에서 건축을
전공했으며 건축 공부를 계속하기
위해 독일 슈투트가르트로 유학을
떠났다. 그리고 부모로부터 가족이 살
집을 디자인해 달라는 부탁을 받고
일본으로 귀국했다. 〈스승님께서
《르코르뷔지에와 벤추리는 모두
부모님을 위한 집을 지었으니 너도
그리해야 한다》고 말씀하셨습니다.〉
부모님의 집터는 논이 중간을
가로지르고 있어서 좁고 길쭉한
모양이었고, 이 때문에 야지마는 실내
공간이 서로 구별될 수 있도록 지붕의
각도와 높이에 다양한 변화를 주었다.
www.kyarchitect.info

언두 디자인 Un-do Design

교토의 언두 디자인은 2008년
마쓰오 루이(1983년 나가사키
태생)와 기무라 야스타카(1983년
교토 태생)가 함께 세운 회사이다.
두 디자이너는 교토 조형 예술
대학교에서 공간 디자인을

공부하면서 알게 되었다. 졸업 후
마쓰오는 교토의 한 판촉물 제작
업체에, 기무라 역시 교토의 한 가구
업체에 입사했다. 직장을 그만두지
않고서도 자신만의 디자인 작업을
계속 하고 싶었던 두 사람은, 유머와
위트를 무기 삼아 선입견을 〈무효로
만드는undo〉 제품을 만들겠다는
목표로 언두 디자인을 설립했다.
www.undo-design.com

오가타 신이치로 緒方慎一郎
// 심플리시티 Simplicity

오가타(1969년 나가사키 태생)는
디자인 교육을 받은 뒤 상업적 공간을
개발하는 일을 하며 사회생활을
시작했고 1998년 회사를 직접
차렸다. 그리고 자신의 작품을 다른
사람들에게 판매하는 대신, 일본
요리 레스토랑을 열면서 스스로가
자신의 고객이 되었다. 마음에 드는
식기들을 확보할 수 없었기 때문에
오가타 자신이 직접 만들기로 한
것이다. 현재 그는 도예가, 백랍
세공사, 제과사 등을 비롯한 다방면의
장인들과 협업을 기획하고, 그들의
전문성을 활용하여 전통 일본의
정취를 담아내면서 동시에 현대
생활에도 어울리는 일상용품과
가정용품을 생산하는 데 주력하고
있다.
www.simplicity.co.jp

오카모토 고이치 岡本光市
// 교에이 디자인 Kyouei Design
오카모토(1970년 시즈오카 현
태생)는 네덜란드와 영국의 테크노
음악 레이블에서 사운드 프로듀서로
일하면서 10년간 해외에서 지냈다.
이 경험을 통해 그는 네덜란드
디자인을 접하게 되었을 뿐 아니라
일본 문화에 대해서도 새로운 시각을
갖게 되었다. 귀국 후 프리랜서
디자인으로 활동하기 시작했고, 그
첫 번째 작품이 〈풍선 램프Ballon
Lamp〉(2005)였다. 제품을 생산할
돈을 벌고 판매 노하우를 배우기
위해, 자동차 헤드라이트 부품을
만드는 아버지의 회사에서 일하는 등
다양한 시간제 일자리를 전전했다.
2006년 디자인 사무소를 열었고,
아버지 회사의 이름을 빌어 이 사무소
이름을 지었다.
www.kyouei-ltd.co.jp

오토모 가쿠 大友学
// 스타지오 Stagio
오토모(1978년 도쿄 태생)는
사이타마 현에서 자랐지만 반탄
디자인 연구소에서 디자인을
공부하고자 도쿄로 돌아왔다. 가구
회사, 인테리어 디자인 회사, 인쇄
회사 등을 비롯한 여러 분야의 업종을
두루 다니며 실제적인 기술을 폭넓게
익혔다. 그 뒤 막간 휴식 삼아 1년간
버스로 유럽 여행을 다녔고 도쿄로
돌아와 프리랜서 디자이너 활동을

시작했다. 2008년에 가쿠디자인을
설립했다. 현재 스타지오로 이름이
바꾼 이 회사는 다양한 그래픽과
제품 디자인, 그리고 아트디렉션
프로젝트를 함께 진행한다.
stagio.co.jp

와타나베 히로아키 渡辺弘明
// 플레인 Plane
와타나베(1960년 후쿠이 현 태생)는
도쿄 구와사와 디자인 연구소에서
산업 디자인을 공부했다. 리코에
입사하여 정보 기술 장비 분야의
일을 하다가 프로그 디자인Frog
Design으로 이적했다. 프로그 디자인
도쿄 지사에서는 시청각 장비와 광학
기구를 디자인했고, 그 뒤 캘리포니아
지사로 옮겼다. 1993년에 프로그
디자인을 떠나 지바 디자인에서
근무했던 것을 마지막으로 회사
생활을 접었다. 1995년 일본으로
귀국하여 디자인 사무소를 차렸다.
회사 이름 플레인은 그의 철학, 곧
디자인은 장식에 관한 것이 아니라
오히려 불필요한 것을 덜어 내는
것이라는 생각을 담고 있다.
www.plane-id.co.jp

요네나가 이타루 米永至
// 노 콘트롤 에어 No Control Air
요네나가(1975년 교토 태생)는
유년기부터 패션에 관심이 많았다.
교토 세이카 대학교에서 건축을
전공한 뒤에는 패션 산업 분야에서

일을 하고자 했다. 그는 시간제
일들을 하면서 직접 옷을 디자인하고
만들기 시작했다. 2000년 아내이자
사업적 동료였던 미에와 함께 노
콘트롤 에어라는 이름의 회사를
설립하고, 초대한 바이어들에게
그들이 처음으로 만든 셔츠 라인과
옷들을 선보였다. 2007년에는
관습에 도전하는 혁신적인 니트
액세서리 컬렉션인 〈토우Tou〉 라인을
내놓았다.
nocontrolair.com

요시오카 도쿠진 吉岡德仁
요시오카(1967년 사가 현 태생)는
이미 여섯 살 때부터 디자이너가 되고
싶어 했다. 도쿄 구와사와 디자인
연구소에서 디자인을 공부했고, 그
뒤 저명한 제품 디자이너 구라마타
시로 밑에서 1년, 다시 패션 디자이너
미야케 이세이 밑에서 4년을 일했다.
1992년에 프리랜서가 되었고 2000년
디자인 사무소를 차렸다. 지금도 매장
디자인과 전시 설치물에 관해서는
미야케 이세이와 협업을 계속 하고
있다.
www.tokujin.com

우메노 사토시 梅野聡
// 우메노디자인 Umenodesign
우메노(1978년 후쿠오카 태생)는
원래 아버지의 뒤를 이어 목수가
되려고 했다. 그러나 지역의
한 대학에서 건축을 공부한 뒤

쇼핑몰 프로젝트와 관련된 일을 하기 시작했다. 하지만 좀 더 작은 규모의 프로젝트를 해보고 싶은 열망이 수그러들지 않았고, 오랫동안 인테리어 디자인 잡지들을 탐독하던 끝에 마침내 후쿠오카를 벗어나 새로운 길을 택하기로 결심했다. 그 후 도쿄의 한 가구 업체에서 거실용품과 식탁을 디자인하면서 4년을 보냈다. 2003년 직접 디자인하고 제작한 소파 〈고래hale〉와 함께 자신의 사업을 시작했다.

www.umenodesign.com

유루리쿠 Yuruliku

디자인 듀오 이케가미 코시와 오네다 키누에는 2005년 〈천천히〉와 〈긴장을 풀다〉를 뜻하는 단어 두 개를 결합하여 회사 이름을 지었다. 이케가미(1970년 후쿠이 현 태생)는 교토 공예 섬유 대학교에서 제품 디자인을, 오네다(1969년 가나가와 현 태생)는 교토 조시비 예술 대학교에서 판화를 전공했다. 둘은 후쿠이 현의 한 자동차 시트 제조 업체에서 만났다. 오네다는 당시 연하장 카드 디자이너로 일하고 있었으며, 이케가미는 다양한 분야의 실력을 쌓으려는 욕심에 남는 시간에 가방 만드는 강의를 들었다. 유루리쿠는 두 사람의 재능을 십분 발휘할 수 있는 계기가 되고 있다.

www.yuruliku.com

이가라시 히사에 五十嵐久枝
// 이가라시 디자인스튜디오
Igarashi Design Studio

이가라시(1964년 도쿄 태생)는 학창 시절 인테리어 디자인과 3D 디자인에 흥미를 가지게 되었고, 도쿄 구와사와 디자인 연구소에서 인테리어 디자인을 공부했다. 시로 구라마타 디자인 사무소에서 5년간 일하며 레스토랑, 매장, 가구 등의 다양한 분야를 거치면서 인테리어 디자인을 했다. 1991년에 디자인 사무실을 열었고, 현재 다섯 명의 직원을 거느리고 주로 인테리어와 매장 디자인에 전념하고 있지만 다양한 제품 디자인 프로젝트도 함께 진행한다.

www.igarashidesign.jp

이토 도요 伊東豊雄
// 이토 도요 건축 설계 사무소 Toyo Ito & Associates, Architects

이토(1941년 한국 서울 태생)는 도쿄 대학교에서 건축을 전공했고, 4년간 기요노리 기쿠다케 아키텍츠에서 근무하다가 1971년 도쿄로 와서 어번로봇(Urbot)이라는 회사를 차렸다. 1979년 회사 이름을 이토 도요 건축 설계 사무소로 바꾸었다. 센다이 미디어테크(2001), 토즈 오모테산도 빌딩(2007), 다마 예술 대학교 도서관(2007) 등이 이토의 작품이다. 제품 디자이너로서도 왕성한 활동을 하고 있으며, 야마기와의 조명 기구, 올리바리의

문 손잡이, 알레시의 식기 등을 디자인했다.

www.toyo-ito.co.jp

컬러 Color

〈색은 누구든 이해합니다〉라고 시라스 아키코는 말한다. 2009년 시라스 노리유키, 사토 도루 등과 함께 도쿄에 디자인 회사 컬러를 차렸다. 이 회사는 팀원들의 역량을 결집하여 다양한 제품과 가구를 만들었다. 시라스 아키코(1963년 후쿠오카 태생)는 나가사키 외국어 대학교에서 영어를 공부했고, 졸업 후 카피라이터로 활동한 이력이 있다. 시라스 노리유키(1966년 도쿄 태생)는 도쿄 다마 미술 대학교에서 그래픽 디자인을 공부한 뒤 곧장 미츠비시 전기에 입사했고, 이후 광고 회사와 그래픽 디자인 업체 등에서도 경력을 쌓았다. 사토 도루(1968년 니가타 현 태생)는 도쿄 니혼 대학교에서 제품 디자인을 전공한 뒤 미츠비시 전기에 입사했다.

www.color-81.com

큐브 에그 Cube Egg

큐브 에그는 사사키 다카유키가 플라스틱 성형용 주형을 만드는 회사를 인수하여 2009년 효고 현에 세운 회사이다. 이 분야에서 이미 오래 종사했던 사사키는 좋은 디자인을 원하는 소비자들을 겨냥하여 가정용품을 만들고 싶었다.

인수한 공장의 기존 기술력을 기반으로 독립 디자이너들과 협업을 진행하고, 그들이 디자인한 플라스틱 제품을 위한 주형을 제작하며, 지역 제조 업체들을 통해 제작 공정을 완성한다. 《중국제》는 쉬워요. 하지만 저는 일본 안에서 제품을 생산한다는 데 자부심을 느낍니다.》 이 회사의 첫 번째 제품은 점심 도시락 통 세트 〈스마트 벤토Smart Bento〉(2009)였다.

www.cubeegg.com

토네리코 Tonerico

도쿄의 인테리어와 제품 디자인 회사인 토네리코는 2002년 세 명이 합작하여 세웠다. 요네다 히로시(1968년 오사카 태생)는 도쿄 무사시노 예술 대학교에서 산업 디자인을 공부하고 디자이너 우치다 시게루의 스튜디오80에서 일했다. 기미즈카 켄(1973년 가나가와 현 태생) 역시 무사시노 예술 대학교에서 건축을 공부했고 역시 스튜디오80에서 근무했다. 마스코 유미(1967년 도쿄 태생)는 도쿄 조시비 예술 대학교를 졸업한 뒤 디자인 프로듀서로 활동했다. 세 사람 모두 나무를 재료로 작업하는 것을 좋아했기 때문에 〈물푸레나무〉를 뜻하는 일본어 단어로 회사 이름을 정했다.

www.tonerico-inc.com

토라후 건축 설계 사무소 Torafu Architects

도쿄에 자리한 토라후 건축 설계 사무소는 2004년 스즈노 고이치와 가무로 신야가 세운 회사이다. 스즈노(1973년 가나가와 현 태생)는 도쿄 과학 대학교에서 건축을 전공하고 요코하마 국립 대학교에서 석사 학위를 받았다. 토라후 건축 설계 사무소를 설립하기 전 도쿄의 건축 사무소 실러캔스 K&H와 오스트레일리아의 몇 군데 회사들에서 일했다. 가무로(1974년 시마네 현 태생)는 도쿄 메이지 대학교 건축과 학부를 졸업하고 석사 학위까지 받았다. 토라후 건축 설계 사무소 이전에 건축 회사 아오키 앤 어소시에이츠에서 3년간 근무한 바 있다.

www.torafu.com

퍼니시 Furnish

도쿄의 자체 제작 디자인 회사 퍼니시는 2005년 요시카와 사토시와 고무로 분고가 설립했다. 요시카와(1974년 도쿄 태생)는 안경 업체에서 일하다가 디자인을 공부하기로 결심을 했고, 도쿄 아오야마 패션 칼리지에 입학한 뒤 고무로(1973년 가나가와 현 태생)를 만났다. 두 사람이 퍼니시를 세웠을 때 하려 했던 분야는 가구였지만, 직접 제작이 가능한 소품을 만드는 쪽으로 얼마 안 가 방향을

틀었다. 최근에는 도쿄 폴리테크닉 대학교에서 제품 디자인을 전공한 혼토쿠 마리에(1987년 도쿄 태생)가 퍼니시에 합류했다.

www.furnish.jp

플라스크Flask

플라스크는 도쿄 구와사와 디자인 연구소의 동창생들인 마쓰모토 나오코와 사토 류이치가 1999년에 설립한 회사였으나, 오래가지는 못했다. 마쓰모토(1974년 도쿄 태생)는 어릴 때부터 예술가가 되고 싶어 했으며 패션 디자이너 친척을 통해 디자인 세계에 대한 감식안을 키웠다. 디자인 공부를 마치고 다양한 일들을 하다가 얼마 안 가 사토(1976년 후쿠시마 현 태생)와 플라스크를 차렸다. 플라스크의 제품들은 대중의 즉각적인 시선을 끌었지만, 두 디자이너는 몇 년 뒤 회사 문을 닫았다.

핀토 Pinto

니혼 대학교 예술학부에서 산업 디자인을 전공했던 두 사람 스즈키 마사요시와 히키마 다카노리는 2008년 일종의 《초점》을 의미하는 단어에서 이름을 따 명명한) 가상 제휴를 맺었다. 중고등학교 시절 농구 선수로 활약했던 히키마(1983년 사이타마 현 태생)는 디자인 교사가 되기를 바랐고, 스즈키(1982년 치바 현 태생)는 의자 디자인을 하고

싶어 했다. 두 사람은 각자 전자 제품 회사와 사무용 가구 회사에 디자이너로 근무하고 있었지만, 밤(그리고 주말)마다 시간을 내어 매년 핀토 가정용품 컬렉션을 출시한다.

www.pinto-design.jp

하라 켄야 原研哉
// 하라 디자인 인스티튜트 Hara Design Institute

하라(1958년 오카야마 현 태생)의 전공은 그래픽 디자인이지만 지금껏 일본의 손꼽히는 디자인 이론가이자 큐레이터 가운데 한 명으로 간주되어 왔다. 2002년부터 무지의 디자인 자문 위원과 아트 디렉터로 활약했다. 다작의 글을 쓰는 작가이면서 동시에 많은 일본 굴지의 브랜드들을 위한 상업적인 제품 제작도 이끌었다.

www.ndc.co.jp/hara/about/en

하시다 노리코 橋田規子
// 노리코 하시다 디자인 Noriko Hashida Design

하시다(1964년 아이치 현 태생)는 그래픽 디자이너가 되기를 꿈꿨지만, 도쿄 미술 음악 대학(지금의 도쿄 예술 대학교) 디자인과에 입학한 뒤 2차원 디자인에만 자신의 재능을 국한시킬 필요가 없겠다는 생각이 들어 산업 디자인으로 전공을 바꾸었다. 〈3차원 일상용품들을 디자인하는 것이 더 흥미로웠거든요.〉 같이 졸업한

동기들은 대부분 자동차나 전자 제품 디자인 분야로 가고 싶어 했지만, 하시다는 위생도기 분야를 골랐고 일본 최대의 욕실 설비 업체 토토에 입사했다. 2009년에 독립하여 자신의 회사를 차렸다.

www.hashida-design.com

하야시 아쓰히로 林篤弘

하야시(1967년 교토 태생)는 교토 세이카 대학교에서 디자인을 전공하고 교토의 한 인쇄 회사에 입사하여 3년간 제품 디자인을 했다. 그의 다음 직장은 세심한 포장과 프레젠테이션이 필요한 카메라같은 제품들을 주로 취급하는 포장 디자인 업체였다. 하지만 어느 날 〈소비자는 제품을 원하지 제품의 포장을 원하지 않는다〉라는 생각이 든 하야시는 마침내 오사카의 한 디자인 회사로 옮기게 된다. 여기서 그는 14년 동안 계량 스푼 등을 포함한 다양한 부엌용품을 디자인했고, 2009년에 프리랜서로 독립했다.

a-hayashi.com

하야카와 다카노리 早川貴章
// C.H.O. 디자인 C.H.O. Design

하야카와(1966년 아이치 현 태생)가 디자이너가 되기로 마음을 굳힌 것은 고등학교 시절이었다. 그림 그리기를 좋아했으므로 그래픽 디자이너가 되리라 생각했지만, 가나자와 미술 공예 대학교에서는 제품 디자인을

공부했다. INAX사의 디자인 부서에 입사한 뒤 다양한 배관 및 부엌 설비들을 디자인했고, 전자 제품을 생산하는 도쿄의 제품 디자인 업체 디코드로 옮겼다. 2008년에 자신의 회사를 차렸다.

www.chodesign.jp

호시코 다쿠야 星子卓也
// 디자인 오피스 프론트나인 Design Office FrontNine

호시코(1974년 구마모토 시 태생)는 어릴 때부터 줄곧 미술을 공부하려고 했었지만 언제부턴가 마음이 바뀌어 가구 회사에 취업을 했다. 여기서 6년간 의자를 만들다가 도쿄 구와사와 디자인 연구소에 입학하여 인테리어 디자인을 공부했다. 그 뒤 그래픽 디자인 회사에서 5년, 어느 잡화 업체 디자인 부서에서 다시 2년간 근무했다. 2006년에 디자인 사무소를 열었고, 그간의 풍부하고 다양한 경험을 기반으로 그래픽과 제품 디자인을 포함한 다양한 분야의 프로젝트를 맡는다.

www.dof9.com

혼다 게이고 本田圭吾
// 혼다 게이고 디자인 Honda Keigo Design

혼다(1974년 후쿠오카 현 태생)는 온통 디자인으로 둘러싸인 분위기에서 자랐다. 할머니가 의상 주문 제작을 했고 집안은 전통 가구와 수공예품으로 넘쳐났다.

도쿄 조케이 대학교에서 자동차 디자인을 전공하려 했다가 가구 디자인으로 방향을 바꾸었다. 졸업 후 니가타 현에서 아웃도어 장비를 제작하는 업체 스노우픽에 입사했고 이곳에서 그가 받은 디자인 교육과 아웃도어 스포츠, 등산에 대한 그의 열정을 함께 결합했다. 10년 동안 텐트, 캠핑 의자, 야외 요리 도구 등을 디자인하다가 도쿄로 돌아왔고, 현재 구와사와 디자인 연구소에서 학생들을 가르치면서 프리랜서 디자이너로도 활동 중이다.

후지시로 시게키 藤城成貴
// 시게키 후지시로 디자인 Shigeki Fujishiro Design

후지시로(1974년 도쿄 태생)는 도쿄 와코 대학교에서 경제학을, 이어 캘리포니아 대학교 버클리 캠퍼스에서 영어를 전공했다. 캘리포니아 유학 시절에 유서 깊은 건축물들을 보면서 건축에 대해 관심이 싹텄다. 도쿄로 돌아온 뒤 구와사와 디자인 연구소에서 공간 디자인을 다시 공부했고, 인테리어 회사 이데Idee에 입사하여 가구 디자이너로 일했다. 그는 〈가구란 작은 건축과 같다〉고 묘사한다. 2005년 이데를 떠났고 얼마 뒤 디자인 사무소를 열었다.

www.shigekifujishiro.com

후카사와 나오토 深澤直人

후카사와(1956년 야마나시 현 태생)는 모바일 폰, 개인용 컴퓨터, 가정용품, 가구 디자인, 인테리어 등을 망라하는 다양한 디자인 프로젝트에 관여한다. 전 세계 각지의 미술관이 그의 작품을 소유하고 있다. 일본 내의 제조 업체들과 자주 협업을 할 뿐 아니라, 유럽과 아시아 전역의 브랜드와도 주기적으로 손을 잡는다. 도쿄의 디자인 갤러리 〈21_21 디자인 사이트〉의 이사, 무지의 디자인 자문 위원으로 활동 중이며 일본 굿디자인 상 심사위원이기도 하다. 또한 『더 아웃라인 The Outline』(2009), 『후카사와 나오토Fukasawa Naoto』(2009) 등을 비롯한 몇 권의 디자인 관련 책을 쓴 저술가이다. 국제적으로도 많은 상을 받았고 영국 왕립 예술 상업 공업 진흥회로부터 명예 왕실 산업 디자이너 칭호를 받기도 했다.

www.naotofukasawa.com

히라코소 나오키 平社直樹
// 히라코소 디자인 Hirakoso Design

히라코소(1974년 도쿄 태생)는 일찍부터 순수 미술을 전공하려고 했었으나 도쿄 미술 음악 대학교(지금의 도쿄 예술 대학교)의 디자인과에 입학했다. 〈사람들이 집 안을 장식하기 위해 그림을 산다는 것〉을 깨달았기 때문이라고 그는 말한다. 〈하지만 좀 더 많은 사람들에게 다가갈 수 있는 어떤 것을 하고 싶었습니다.〉 졸업 후에는 콘란숍Conran Shop에서 디스플레이 디자이너로 일했고, 서구의 생활 방식과 가구를 공부하기 위해 밀라노에서 2년을 보냈다. 2006년 도쿄로 돌아와 자신의 회사를 시작했다.

www.hirakoso.jp

히라타 도모히코 平田智彦
// 지바 도쿄 Ziba Tokyo

히라타(1957년 가나가와 현 태생)는 고등학교 때 보석 매장을 운영하던 아버지가 가지고 있던 보석 디자인에 대한 책을 읽고 처음 디자인에 흥미를 가지게 되었다. 나가구테 시 아이치 현립 예술 대학교에서 산업 디자인을 전공했고, 6년간 도쿄 캐논에서 일했다가 일본의 고무·플라스틱 제조 업체 브리지스톤으로 옮겼다. 1994년 미국 오레곤 주 포틀랜드에 있는 지바 디자인에 입사했고 2년 뒤 도쿄로 돌아와 디자인 프로모션 업체 액시스에서 디자인 매니저로 일했다. 2006년 지바 도쿄의 대표가 되었다.

www.ziba-tokyo.com

감사의 말

책이 나오기까지 수많은 사람들의 도움과 지원이 없었다면 이 책은 완성되지 못했을 것이다. 먼저, 이 책을 내게 의뢰한 머렐출판사의 휴 머렐Hugh Merrell과 클레어 챈들러Claire Chandler에게 감사한다. 그리고 매리언 모이시Marion Moisy, 알렉스 코코Alex Coco, 닉 웰든Nick Wheldon을 비롯한 출판사의 다른 식구들에게도 인사를 여쭙고 싶다. 그들의 헌신과 노력은 책을 만드는 전 과정 내내 나에게 말할 수 없이 귀중했다.

그리고 이 책에 작품과 인터뷰가 실린 많은 제품 디자이너들에게도 고마움을 전한다. 그들의 독창성, 열정 그리고 아주 작은 세부에까지 기울이는 까다로운 관심에 나는 거듭해서 놀란다. 기꺼이 참여하고자 해준 그들의 호의 때문에 비로소 이 책은 가능해졌다.

어린 시절부터 내가 훌륭한 디자인을 접할 수 있도록 배려해 주신 나의 어머니 비버리 폴록Beverly Pollock도 언급하지 않을 수 없다. 어머니가 이 책을 누구보다 반가워하실 것을 나는 잘 알고 있다. 그리고 필요할 때마다 한결같이 나를 도와주었던 여동생 베스 엉거Beth Ungar에게 특별한 감사를 보낸다.

마지막으로, 나의 가족이 보내 준 그 모든 응원, 도움, 유머에 무어라 고마움을 표해야 할지 모르겠다. 이 책을 애비Abbey, 이브Eve 그리고 그 누구보다 데이비드David에게 바칠 수 있다는 사실이 나에겐 말할 수 없는 기쁨이다.

2012년 도쿄 나오미 폴록

Picture Credits

찾아보기

옮긴이 곽재은

서울대학교 언론정보학과와 홍익대학교 미학과 대학원을 졸업했으며, 대학에서 현대 미술사와 미학을 강의하고 있다. 번역서로는 『성형수술의 미학사』, 『미술의 언어』, 『다빈치코드의 비밀』, 『왜 책을 만드는가』(공역) 등이 있다.

일본의
제품 디자인

글 나오미 폴록 **옮긴이** 곽재은 **발행인** 홍예빈·홍유진 **발행처** 미메시스

주소 경기도 파주시 문발로 253 파주출판도시 **대표전화** 031-955-4000 **팩스** 031-955-4004

홈페이지 www.openbooks.co.kr **e-mail** webmaster@openbooks.co.kr

Copyright (C) 미메시스, 2014, *Printed in Korea.*

ISBN 979-11-5535-028-7 03600 **발행일** 2014년 9월 15일 초판 1쇄 2023년 8월 15일 초판 5쇄

미메시스는 열린책들의 예술서 전문 브랜드입니다.